360°無死角解析
漫畫角色設計入門

藤井英俊 監修

三悅文化

前言

　漫畫角色是臨摹實際的人，並非將照片精密地複寫出來。比起複寫的插圖，如何畫出具有魅力的角色才是最大的重點。

　然而，為了把讀者帶進故事裡，也需要某種程度的真實感。例如，即使畫出再有魅力的角色容貌，如果畫面遠近感亂七八糟，或是從不可能的角度生出手，都會令人十分在意。

　因此本書會先解說如何描繪基本的部分，如身體各個部位的骨骼、關節、肌肉、皺紋、表情等，這個部分十分充實。學會了基本的角色畫法之後，會刊出許多插圖與照片，讓你可以從各種角度和情境畫出角色。

　「我想畫出自己的漫畫角色！」有這種想法的讀者若能活用本書，成為有朝一日催生出許多作品的契機，將是我感到最高興的事。

監修　**藤井英俊**

360°無死角解析
漫畫角色設計入門
目　錄

本書的優點與用法 ··· 8

PART1 　畫漫畫角色的基礎 ························· 11～19

瞭解臉部的構造 ·· 12
臉部的基本平衡／改變部位的平衡／生動的表情

瞭解骨骼的構造 ·· 14
最好記住的骨骼一覽／脊椎的動作／肩膀、腰部的動作

瞭解肌肉的構造 ·· 16
最好記住的肌肉一覽／肌肉的連動性

瞭解關節的動作 ·· 18
上半身的關節／下半身的關節

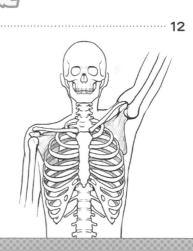

PART2 　臉部的畫法 ······························· 21～75

臉部畫法的基礎 ·· 22
利用輪廓／年齡產生的變化／從照片開始畫／男女的差異／經由過程確認（女性）／
經由過程確認（寫實）／經由過程確認（Q版化）／經由過程確認（男性）／
經由過程確認（寫實）／經由過程確認（Q版化）

斜側臉的畫法 ··· 28
畫輪廓／男女的差異／經由過程確認

側臉的畫法 ·· 30
利用輪廓／男女的差異／經由過程確認

仰視臉的畫法 ··· 32
畫輪廓／男女的差異／經由過程確認

俯瞰臉的畫法 ··· 34
畫輪廓／男女的差異／經由過程確認

臉部360度精通［女性］·····················36
正面／仰視／俯瞰

臉部360度精通［男性］·····················38
正面／仰視／俯瞰

眼睛的畫法·····················40
瞭解眼睛的構造／經由過程確認／常用的眼睛類型／眼睛的動作／各種眼睛

眉毛的畫法·····················44
瞭解眉毛的構造／男女眉毛的差異／眉毛與情感表現／眉毛的種類

鼻子的畫法·····················46
瞭解鼻子的構造／鼻子的漫畫素描

嘴巴的畫法·····················48
瞭解嘴巴的構造／嘴巴的情感表現／從各種角度觀看

耳朵的畫法·····················50
瞭解耳朵的構造／經由過程確認／小孩耳朵的畫法／從各種角度觀看

輪廓的畫法·····················52
代表性的3種輪廓／各種輪廓

頭髮的畫法·····················56
理解髮流／可以簡化／經由過程確認／髮梢的畫法／各種髮型

情感表現的畫法·····················62
分別描繪情感／女性的情感圖／男性的情感圖

年齡造成的臉部變化·····················68
臉部主要的變化／老人角色的特徵／女性臉部的成長／男性臉部的成長

角色表現［女性］·····················72
角色與表情的變化

角色表現［男性］·····················74
角色與表情的變化

PART3 全身的畫法·····················77～139

瞭解全身部位的平衡·····················78
全身插圖的訣竅／平衡的標準

全身的畫法·····················80
分別描繪男女／經由過程確認（女性全身）／經由過程確認（男性全身）

從側面描繪全身·····················86
從側面看到的特徵／經由過程確認

從斜側面描繪全身·····················88
從斜側面看到的特徵／經由過程確認

從後面描繪全身 90
從後面看到的特徵／經由過程確認

從仰視描繪全身 92
從仰視看到的特徵／經由過程確認

從俯瞰描繪全身 94
從俯瞰看到的特徵／經由過程確認

全身360度精通〔女性〕 96
正面360度／仰視360度／俯瞰360度

全身360度精通〔男性〕 100
正面360度／仰視360度／俯瞰360度

體型與頭身的思考方式 104
年齡引起的身體成長／Q版化角色的頭身／男女成長的比較

分別描繪體型 108
分別描繪體型

各個部位的可動範圍 110
上半身的可動範圍／脖子的可動範圍／下半身的可動範圍

瞭解手的特色 112
手背、手掌的基礎／從骨骼和關節來思考

手的畫法 114
畫出剪刀石頭布／依情境來描繪

不同年齡的手部變化 118
年齡與性別造成的變化

上半身的畫法 120
手臂的動作／基本的姿勢／依情境來描繪

腳掌的畫法 126
腳掌的基礎／用5大塊來思考／從各種角度描繪

腳趾的動作 128
踮腳時腳趾的動作／叉開雙腳站立時腳趾的動作／腳趾的各種動作

雙腿、下半身的畫法 130
雙腿的各種形狀／基本的姿勢／依情境來描繪

利用全身的動作 134
從骨架來思考／拳打腳踢／隨便躺臥／表現情感

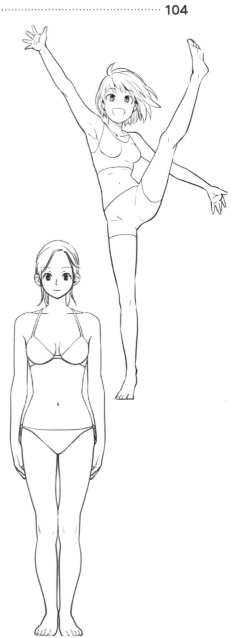

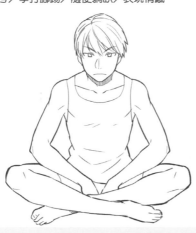

PART4 衣服、皺褶的畫法 ·········· 141～167

衣服畫法的基礎 ··· 142
注意身體的線條／注意脖子周圍

T恤、褲子的畫法 ··· 144
T恤的構造／經由過程確認／褲子的構造／經由過程確認

360度精通〔T恤、褲子〕 ·· 146
正面

針織毛衣、裙子的畫法 ·· 148
針織毛衣的構造／經由過程確認／裙子的構造／經由過程確認

360度精通〔針織毛衣、裙子〕 ································· 150
正面

掌握皺褶的基礎 ··· 152
實物與插圖比較

學會3種皺褶 ·· 154
聚集皺褶／拉扯皺褶／鬆弛皺褶

用皺褶表現材質 ··· 156
輕薄＋柔軟的材質／輕薄＋堅硬的材質／厚重＋柔軟的材質／厚重＋堅硬的材質

用皺褶表現體型〔女性〕 ·· 160
女性化的皺褶表現／胸部的表現／臀部的表現

用皺褶表現體型〔男性〕 ·· 162
男性化的皺褶表現／用皺褶表現肌肉

分別描繪裙子 ·· 164
3種裙子／從各種角度描繪／坐著、走路時的動作／各種情境中的動作

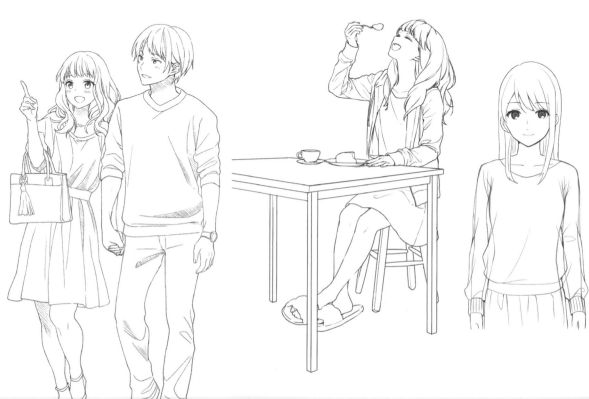

女高中生・水手服篇 ·········· 170
小跑步到學校／和朋友打招呼／拿講義給人／吃便當／打打鬧鬧／情侶一起回家

女高中生・西裝外套篇 ·········· 178
騎自行車通學／打呵欠／美術社／送巧克力

女性・自家篇 ·········· 182
吹乾頭髮／做料理／吃蛋糕／換衣服／在床上兩腳吧嗒吧嗒／喜歡的人傳訊息來！

男高中生・學生制服篇 ·········· 188
嬉鬧／打架／和好／壁咚

男高中生・西裝外套篇 ·········· 192
叼著麵包／呆呆地看著窗外／打瞌睡／惹女友生氣／1個人唱卡拉OK／獨自煩惱

男性・自家篇 ·········· 198
吃杯麵／關掉鬧鐘／隨便躺臥／洗完澡喝啤酒

公司職員篇 ·········· 202
處理文書工作／在公園休息一下／被主管責罵／和同事喝一杯／醉酒腳步晃蕩地走回家

和戀人約會篇 ·········· 210
約會前／牽著手走路／一起撐傘／浴衣約會

其他情境篇 ·········· 214
樂團團員／偶像／足球／補充水分

推薦的用具 ·········· 220
插畫家介紹 ·········· 222

章末專欄

藉由漫畫提升技巧！

講座①效果線的畫法 ·········· 20
講座②有效的陰影添加方式 ·········· 76
講座③戰鬥情境的畫法 ·········· 140
講座④驚悚表現的畫法 ·········· 168

本書的優點與用法

本書從臉部和全身等基本的畫法，到所有角度與情境都會仔細解說，讓新手也能馬上學會。

本書的優點

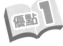優點1 360度各種角度都畫得出來！

本書為了讓讀者從任何角度都畫得出來，像是正面、仰視（從下方）、俯瞰（從上方）等各種角度的畫法，都會穿插豐富的插圖與解說加以介紹。

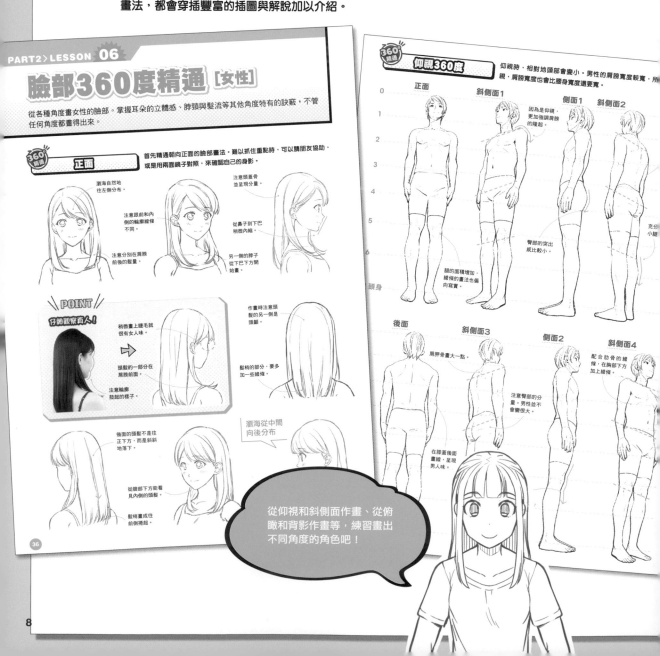

從仰視和斜側面作畫、從俯瞰和背影作畫等，練習畫出不同角度的角色吧！

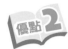 **照片非常充實！讓你能畫出各種情境！**

制服、便服、偶像服裝、浴衣……等等，模特兒的各種照片，將和畫成的插圖一起刊出。精通從照片作畫的訣竅，就能畫出各種情境。

不是直接照著照片素描，漫畫式的簡化很重要。掌握畫法的訣竅吧！

優點3 畫法的過程非常豐富！

輪廓的描繪方式、各個部位的畫法等，將按照過程仔細介紹。如頭身的思考方式、關節的位置、各部位的配置等，讓你確實精通基本的規則。

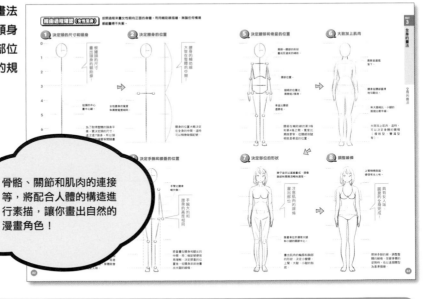

骨骼、關節和肌肉的連接等，將配合人體的構造進行素描，讓你畫出自然的漫畫角色！

在Youtube能看到專家作畫！

本書負責作畫的專業畫師まろ的實際作畫情況，將在Youtube特別公開！搭配本書透過影片觀看作畫過程，精通所有的技巧吧！

PART2 臉部的畫法

PART3 全身的畫法

本書的用法

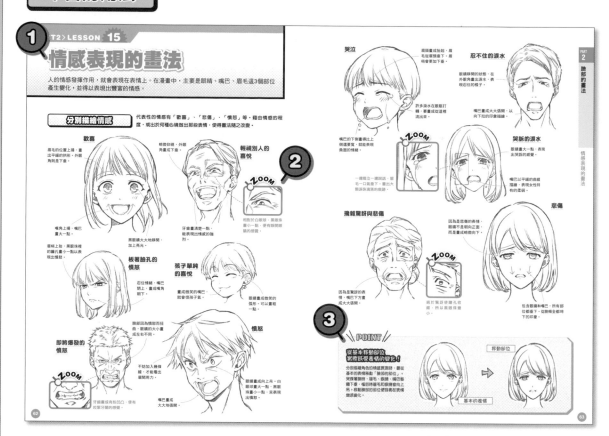

① 在各個項目學習主題的標題。

② 難懂的地方以「ZOOM（特寫）」放大介紹。

③ 補充畫法基礎的4個專欄。有挑出作畫訣竅的「POINT（重點）」、提醒小心犯錯的「NG（不理想）」、教導附加表現的「漫畫表現」、增加變化的「改編」。

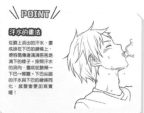

漫畫作畫的專欄也很充實！

第1章～第4章的末尾，將藉由漫畫介紹畫漫畫時很重要的技巧。可以學到效果線、陰影等技法。

PART 1

畫漫畫角色的基礎

畫漫畫角色之時，得先掌握一些基礎。像是骨骼、肌肉、關節的構造等，在實際描繪之前，先從理解人臉和身體的構造開始吧！

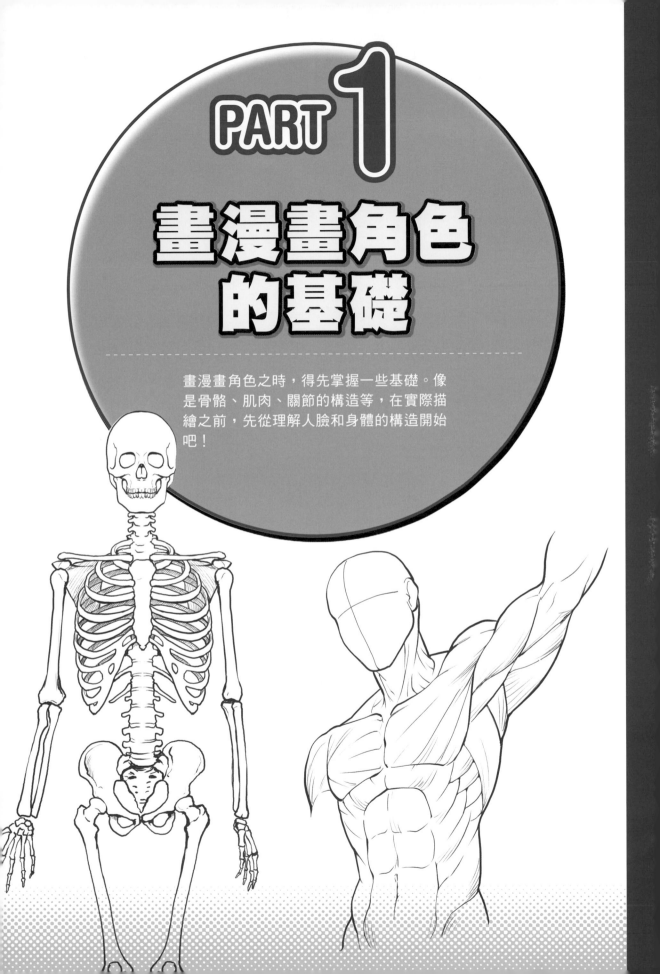

瞭解臉部的構造

臉部的部位是，由連接兩眼和嘴巴中心的線畫成三角形。然後想像在三角形的中心加上鼻子。一邊注意三角形的平衡，一邊檢視臉部的構造吧！

臉部的基本平衡

在畫15歲～29歲的角色時，這個三角形會接近正三角形。在臉部的平衡添加變化，表情就會改變。

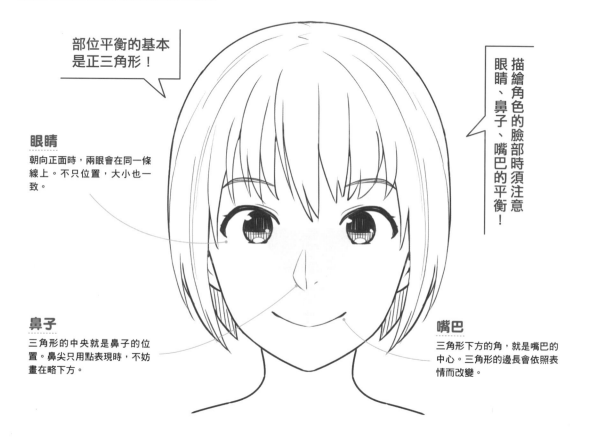

部位平衡的基本是正三角形！

描繪角色的臉部時須注意眼睛、鼻子、嘴巴的平衡！

眼睛
朝向正面時，兩眼會在同一條線上。不只位置，大小也一致。

鼻子
三角形的中央就是鼻子的位置。鼻尖只用點表現時，不妨畫在略下方。

嘴巴
三角形下方的角，就是嘴巴的中心。三角形的邊長會依照表情而改變。

即使角度改變部位的位置也相同

注意眼睛、鼻子、嘴巴、下巴的高度。即使朝向斜側面或側面，部位的位置也不會改變。有不少人一改變臉部的角度，位置就會偏移，這點請注意。

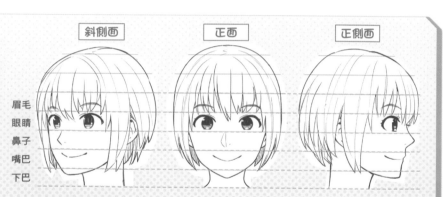

斜側面	正面	正側面

眉毛
眼睛
鼻子
嘴巴
下巴

改變部位的平衡

改變三角形的平衡後，不只表情，也能在角色的年齡與性別等添加變化。一起來掌握差異與特徵吧！

想要呈現成熟的印象時！

想要呈現稚嫩的印象時！

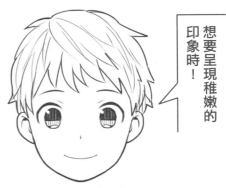

縱長的三角形

若是縱長的三角形，印象會略顯成熟。眼睛的寬度也窄一點，以取得平衡。

橫長的三角形

如果是橫長的三角形，就會印象稚嫩，可用在描繪兒童時。

生動的表情

配合角色讓三角形的平衡變成橫長或縱長，使臉部部位增添變化，表情就會更生動。

開心

一般

憤怒

藉由部位的動作呈現各種表情！

在三角形的平衡增添變化，表情也會跟著改變。例如嘴角上揚便是開心，眼睛上吊便是憤怒等。

三角形的平衡也和其他部位的平衡組合

除了眼睛、鼻子、嘴巴的平衡以外，眉毛的位置加點變化也能使表情更生動。若是男性角色，眼睛和眉毛接近，輪廓很深便有強而有力的印象。若是女性角色，眼睛和眉毛遠離，便有種柔和的印象。此外，眉毛加上角度便有種犀利的印象，若是下垂就有些糊塗的印象，配合想像的角色性格增添變化，和三角形的平衡組合吧！

眼睛和眉毛近一點

三角形畫成縱長的平衡，眉毛接近眼睛便成了精悍的臉龐。描繪耿直的男性時建議這樣畫。

眼睛和眉毛遠一點

雖然連接眼口鼻的線構成正三角形，不過眉毛的位置比較上面。是溫柔男性的印象。

瞭解骨骼的構造

描繪人體時，一開始必須瞭解骨骼。作畫時若是缺乏知識，動作與體格就會變得不搭調。
就算只有掌握基本也會有所不同。

最好記住的骨骼一覽

男女的體格之所以不同，是因為原本骨骼就不同。讓我們來看看主要
骨頭的名稱，以及男女的差異。

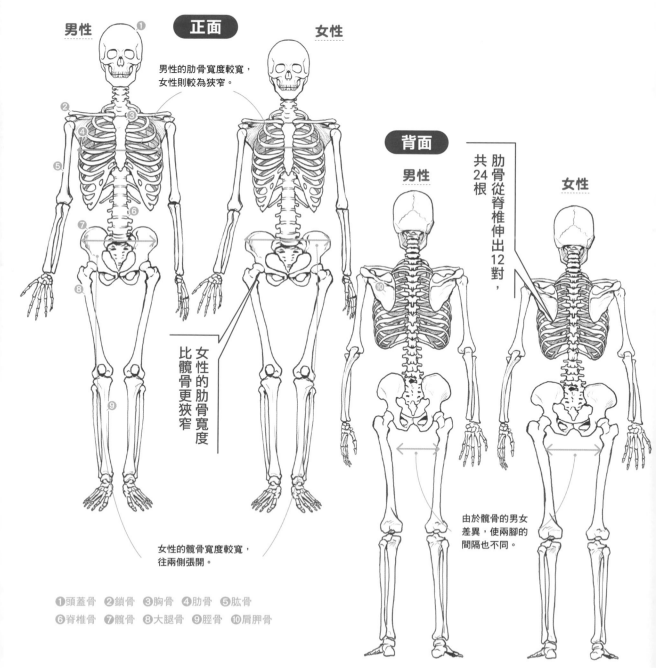

男性 ❶ **正面** **女性**

男性的肋骨寬度較寬，
女性則較為狹窄。

背面

男性 **女性**

肋骨從脊椎伸出12對，共24根

女性的肋骨寬度比髖骨更狹窄

女性的髖骨寬度較寬，
往兩側張開。

由於髖骨的男女
差異，使兩腳的
間隔也不同。

❶頭蓋骨 ❷鎖骨 ❸胸骨 ❹肋骨 ❺肱骨
❻脊椎骨 ❼髖骨 ❽大腿骨 ❾脛骨 ❿肩胛骨

整體而言男性的骨頭較粗，也比較健壯。

脊椎的動作

通過背部的脊椎。約由30塊骨頭形成，各個骨頭以關節連接。特色是整體畫出平緩的S字曲線。

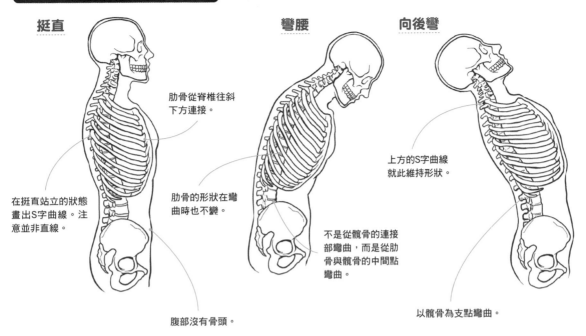

挺直

肋骨從脊椎往斜下方連接。

在挺直站立的狀態畫出S字曲線。注意並非直線。

彎腰

肋骨的形狀在彎曲時也不變。

不是從髖骨的連接部彎曲，而是從肋骨與髖骨的中間點彎曲。

腹部沒有骨頭。

向後彎

上方的S字曲線就此維持形狀。

以髖骨為支點彎曲。

肩膀、腰部的動作

舉起手臂、扭腰等上半身的動作。絕非只有這個部分活動，依照動作其他部位也會連動。

舉起手臂

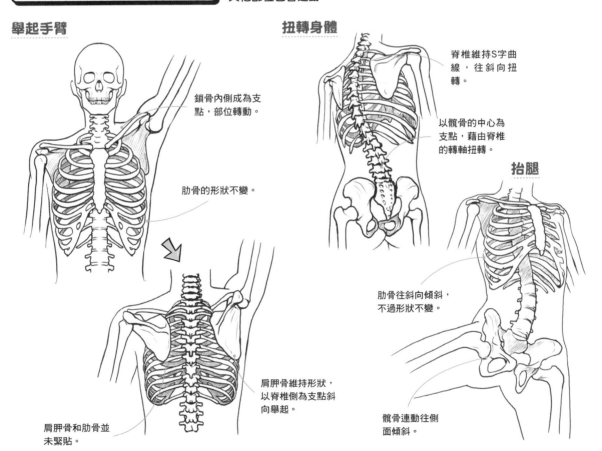

鎖骨內側成為支點，部位轉動。

肋骨的形狀不變。

肩胛骨和肋骨並未緊貼。

肩胛骨維持形狀，以脊椎側為支點斜向舉起。

扭轉身體

脊椎維持S字曲線，往斜向扭轉。

以髖骨的中心為支點，藉由脊椎的轉軸扭轉。

抬腿

肋骨往斜向傾斜，不過形狀不變。

髖骨連動往側面傾斜。

瞭解肌肉的構造

骨頭周圍有肌肉，是經由關節部分與肌腱連接。並且，透過肌肉的伸縮來活動身體。讓我們一起來瞭解肌肉的動作與它的特徵。

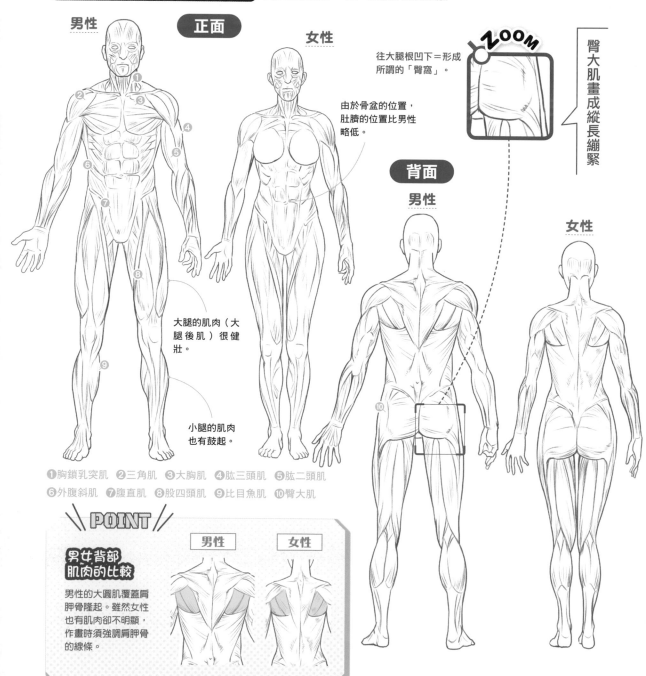

最好記住的肌肉一覽

男性的肌肉量較多，女性則較少。男性的肌肉要畫出層次，女性的肌肉表現要減少一些，正是作畫的訣竅。

男性　　正面　　女性

ZOOM

往大腿根凹下＝形成所謂的「臀窩」。

由於骨盆的位置，肚臍的位置比男性略低。

臀大肌畫成縱長繃緊

背面

男性　　女性

大腿的肌肉（大腿後肌）很健壯。

小腿的肌肉也有鼓起。

❶胸鎖乳突肌　❷三角肌　❸大胸肌　❹肱三頭肌　❺肱二頭肌
❻外腹斜肌　❼腹直肌　❽股四頭肌　❾比目魚肌　❿臀大肌

POINT

男性　　女性

男女背部肌肉的比較

男性的大圓肌覆蓋肩胛骨隆起。雖然女性也有肌肉卻不明顯，作畫時須強調肩胛骨的線條。

肌肉的連動性

肌肉的一邊縮短，相對的肌肉就會伸長。不是只活動一方，包含骨頭的整體動作都要記住。

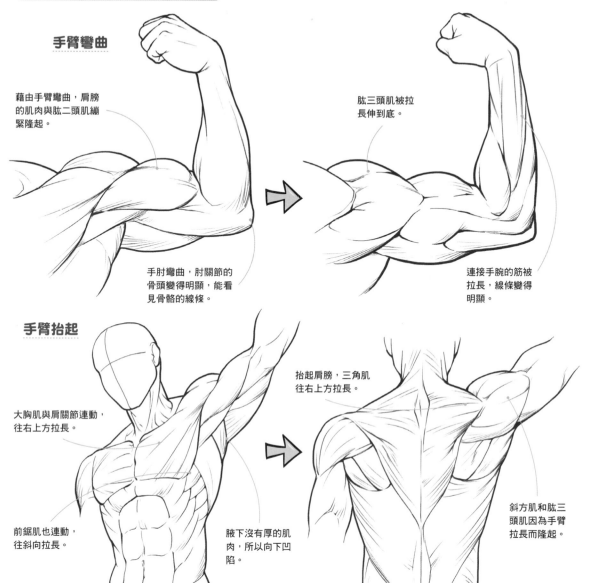

手臂彎曲

藉由手臂彎曲，肩膀的肌肉與肱二頭肌繃緊隆起。

肱三頭肌被拉長伸到底。

手肘彎曲，肘關節的骨頭變得明顯，能看見骨骼的線條。

連接手腕的筋被拉長，線條變得明顯。

手臂抬起

大胸肌與肩關節連動，往右上方拉長。

抬起肩膀，三角肌往右上方拉長。

前鋸肌也連動，往斜向拉長。

腋下沒有厚的肌肉，所以向下凹陷。

斜方肌和肱三頭肌因為手臂拉長而隆起。

\\ POINT //

女性的肌肉表現不要畫得太仔細

雖然量比較少，不過女性和男性同樣都有肌肉，不過在漫畫表現上不要畫得太仔細。另一方面，胸部、腹部、臀部和大腿等柔軟的脂肪，以及腰部和手腕的纖細都要表現出來。由於肌肉較少，骨頭就比較明顯，所以如果注意線條，便會是窈窕、有女人味的身體。

手臂舉起時，肩膀的肌肉稍微隆起。

身體的線條是脂肪，不是肌肉的隆起。

從肩膀周圍到肩胛骨的肌肉線條不明顯，因而肩胛骨浮現。

在女性的背部，從背部到腰部的2條肌肉非常明顯。

瞭解關節的動作

手腳等身體的部位是藉由關節連接。活動身體時，不可能彎成任何角度，只有有關節的部分能彎曲。讓我們來看看關節的動作。

上半身的關節

上半身的主要關節，不妨以肩膀爲中心來思考。另外，重點是手臂和手部。自己一邊實際活動身體，一邊感受關節的動作吧！

手臂、肩膀周邊的關節

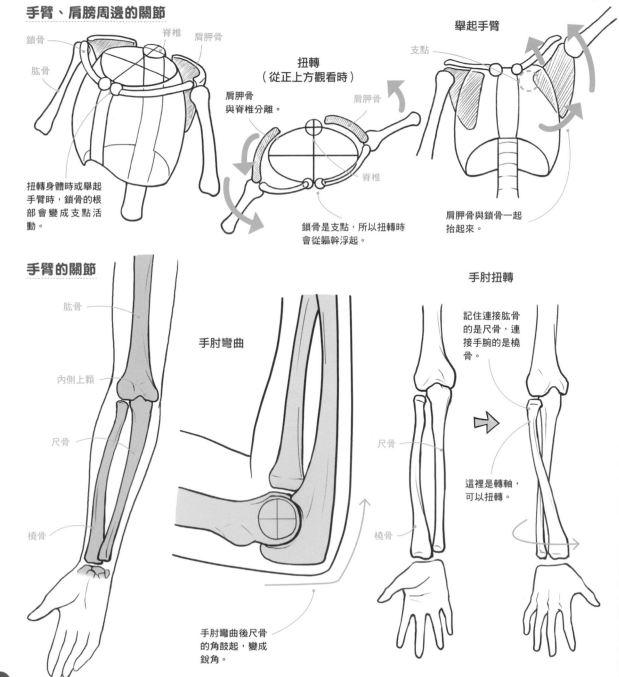

鎖骨　脊椎　肩胛骨　肱骨

扭轉身體時或舉起手臂時，鎖骨的根部會變成支點活動。

扭轉
（從正上方觀看時）

肩胛骨與脊椎分離。

肩胛骨　脊椎

鎖骨是支點，所以扭轉時會從軀幹浮起。

舉起手臂

支點

肩胛骨與鎖骨一起抬起來。

手臂的關節

肱骨

內側上顆

尺骨

橈骨

手肘彎曲

手肘彎曲後尺骨的角鼓起，變成銳角。

手肘扭轉

記住連接肱骨的是尺骨，連接手腕的是橈骨。

尺骨

橈骨

這裡是轉軸，可以扭轉。

下半身的關節

下半身的動作中心在腳部。而兩腳的動作隨著股關節活動。一邊看著下方的圖，一邊活動觀察自己的雙腳，會比較容易實際感受。

股關節

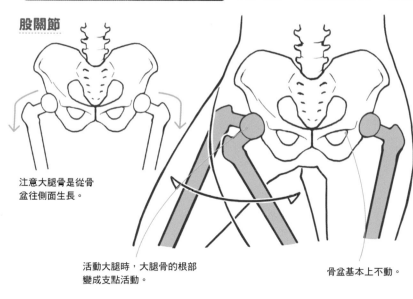

注意大腿骨是從骨盆往側面生長。

活動大腿時，大腿骨的根部變成支點活動。

骨盆基本上不動。

NG 兩腳並非直直地生長

畫腳的時候經常弄錯腳的生長方式。如果想成從骨盆直直地生長，活動大腿時的畫就會變得很奇怪。

膝關節

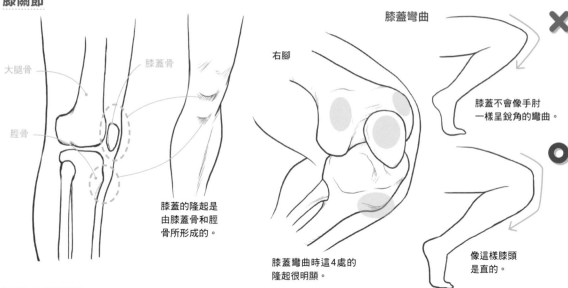

大腿骨

膝蓋骨

脛骨

膝蓋的隆起是由膝蓋骨和脛骨所形成的。

右腳

膝蓋彎曲 ✕

膝蓋彎曲時這4處的隆起很明顯。

膝蓋不會像手肘一樣呈銳角的彎曲。

○

像這樣膝頭是直的。

腳脖子的關節

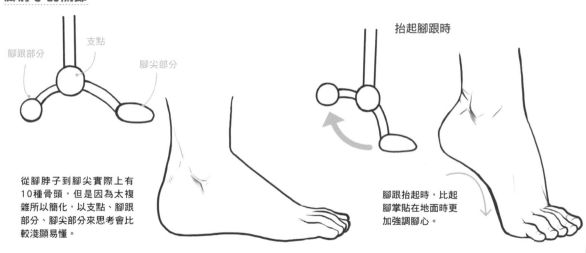

腳跟部分

支點

腳尖部分

從腳脖子到腳尖實際上有10種骨頭，但是因為太複雜所以簡化，以支點、腳跟部分、腳尖部分來思考會比較淺顯易懂。

抬起腳跟時

腳跟抬起時，比起腳掌貼在地面時更加強調腳心。

跑過來～

效果線的畫法

畫效果線就會呈現動感喔！

動感喔！

3

舉「集中線」和「速度線」為例。

以效果線為背景描繪，就能表現動感與情感。

原來如此

2

這時就要使用「效果線」！

1

該怎麼做才能讓角色呈現動感呢？

如果只用汗水記號、速度感...就無法表現速度感...

5

呈現速度感了～！

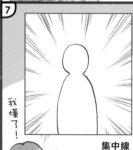

【速度線】

另外，只要加入速度線，角色就會一口氣，栩栩如生喔！

4

【集中線】表現角色氣勢和情感波動的線。重點是線的長度不一致。

X

線的長度一致，太過整齊就顯得不自然。

O

線的長度不規則，就能表現出氣勢的模樣。

7

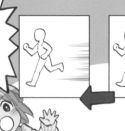

集中線
表現情感波動與氣氛

速度線
讓角色呈現動感

想讓角色呈現動感時，以及想要表現情感波動與氣氛時，就巧妙地分別使用吧！

我懂了！

6

重點是，朝著對象物由外而內描繪。

從外側迅速地讓畫心變細的印象

「愈往內側愈細」是鐵則！

唰

透過漫畫實踐！

各種效果線的表現方法

也挑戰集中線、速度線以外的效果線！

提高每個情境的表現力！

【開心的模樣】

不使用色調，以較短的直線表達喜悅。

【靈光一閃的情境】

用來表現想到什麼的瞬間與衝擊時很有效。

NG

原來如此～

【沮喪的氣氛】

從登場人物頭上垂下直線，表現出氣氛陰沉的模樣。

注意如果線條不一致，就會變成有氣勢的畫面。

PART 2
臉部的畫法

漫畫中臉蛋決定了角色的魅力！即使這麼說也不為過。一開始先記住畫輪廓的方式，以及作畫的過程，再從各種角度畫出表情吧！

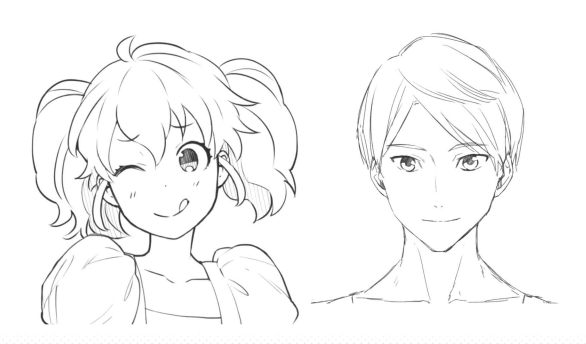

臉部畫法的基礎

為了畫朝向正面的臉部，得先記住輪廓的畫法。一面掌握基本，一面表現出男女的差異吧！

利用輪廓

在圓的中心加入縱線和橫線。縱線稱為正中線，鼻子、嘴巴、下巴在此排列。橫線的高度是畫眼睛與耳朵的標準。

基本的輪廓

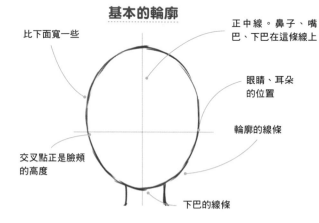

比下面寬一些

正中線。鼻子、嘴巴、下巴在這條線上

眼睛、耳朵的位置

輪廓的線條

交叉點正是臉頰的高度

下巴的線條

輪廓是什麼…？

為了決定大略的位置，用鉛筆畫的草稿線。畫人物的臉部時，先畫作為輪廓標準的圓，然後在中間畫十字，作為眼鼻位置的標準。

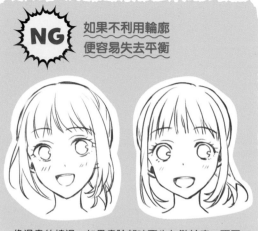

NG 如果不利用輪廓便容易失去平衡

像漫畫的情況，如果畫臉部時不先勾勒輪廓，不同畫面可能會出現不一致。

年齡產生的變化

即使利用同一個輪廓，改變眼睛的大小或輪廓的畫法，年齡的感覺也會跟著改變。讓我們來比較一下差異。

年輕女性

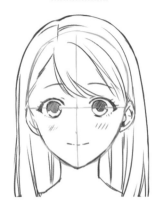

輪廓是漂亮的鵝蛋形，橫線在略下方。因為臉型瘦長，從臉頰到下巴的線條要畫細一點。

家庭主婦

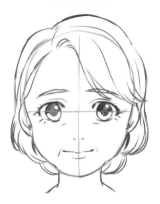

像是輪廓的鼓起等，臉頰因為年齡而稍微鬆弛，不過眼睛和嘴巴的位置和年輕女性大致相同。

老人

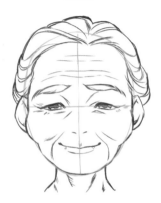

部位的位置相同，因為脂肪不見，臉頰變得消瘦，輪廓有種骨瘦如柴的感覺。

從照片開始畫

一邊看著照片,一邊畫出女性與男性的正面圖。在漫畫的表現上,訣竅是比實際的人物眼睛畫大一點,鼻子和嘴巴則是畫小一點。

女性

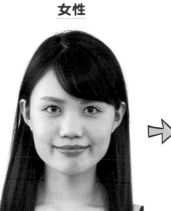

輪廓

女性的輪廓改編成可愛一點!

完成

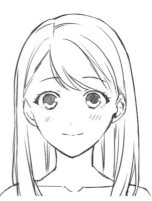

在鵝蛋形的圓畫上正中線和橫線。
眼睛畫大一點就會有女人味。

男性

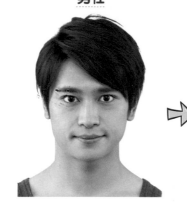

輪廓

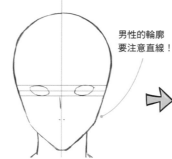

男性的輪廓要注意直線!

完成

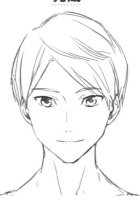

輪廓的圓與正中線的位置和女性相同。
男性的下巴尖端畫成四角形。

男女的差異

掌握女性與男性臉部的特徵,精準地分別畫出。女性的臉整體較為柔和,男性的臉則要注意直線的線條。

女性

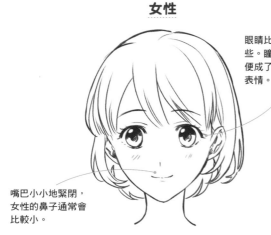

眼睛比實際上大一些。瞳孔加上光芒便成了栩栩如生的表情。

嘴巴小小地緊閉,女性的鼻子通常會比較小。

注意女性圓滑的線條,就能表現出柔和溫柔的氣質。要畫成臉頰圓潤,下巴尖端銳利一點。

男性

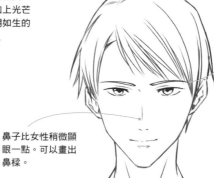

眉毛比女性粗一點。如果稍微上揚,就能表現出幹練的男人味。

鼻子比女性稍微顯眼一點。可以畫出鼻樑。

男性的重點在於直線。腮幫子有點緊繃,下巴尖端畫成水平就很有男人味。眼睛畫得細長且小一些,便會是幹練的表情。

經由過程確認（女性）

讓我們來看看畫女性臉部的過程。掌握流程後，改編頭髮長度或眼睛形狀等，嘗試追求獨創性吧！

1 畫出整體的輪廓

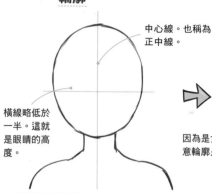

中心線。也稱為正中線。

橫線略低於一半。這就是眼睛的高度。

畫出大略的輪廓。畫出鵝蛋形之後決定脖子的粗細，再畫出中心線和橫線。

2 調整輪廓的形狀

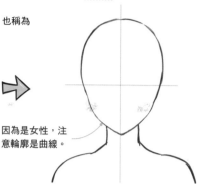

因為是女性，注意輪廓是曲線。

調整輪廓的形狀。之後再微調也行。如果比較好畫，可以和3的順序調換。

3 畫眼睛和鼻子的輪廓

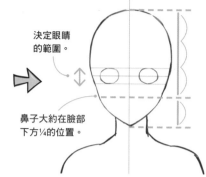

決定眼睛的範圍。

鼻子大約在臉部下方¼的位置。

畫出眼睛的範圍與鼻子的輪廓。先決定鼻子的位置，會比較容易決定眼睛的範圍。

4 畫嘴巴和耳朵的輪廓

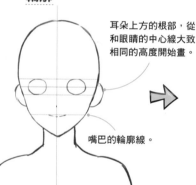

耳朵上方的根部，從和眼睛的中心線大致相同的高度開始畫。

嘴巴的輪廓線。

畫嘴巴和耳朵的輪廓。在鼻子略下方用橫線畫嘴巴，這樣畫輪廓會比較好畫。

5 畫黑眼珠和眉毛的輪廓

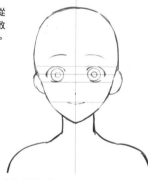

畫好黑眼珠的輪廓後，再畫眉毛的輪廓。這時可以做出表情。

6 整理線條

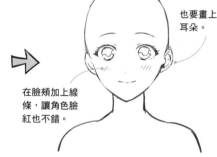

也要畫上耳朵。

在臉頰加上線條，讓角色臉紅也不錯。

整理眼睛形狀、睫毛、輪廓等線條。等畫出7的頭髮輪廓再整理也行。

7 畫頭髮的輪廓

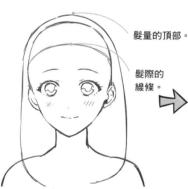

髮量的頂部。

髮際的線條。

畫出頭髮髮際的位置，和頭髮的輪廓。髮量的頂部在輪廓略上方。

8 調整頭髮

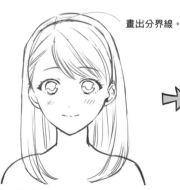

畫出分界線。

畫出髮流，調整整體。沿著分界線瀏海朝下，其他頭髮沿著頭分布。

9 調整整體

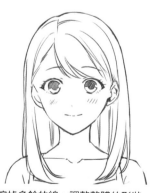

擦掉多餘的線，調整整體的形狀。畫上黑眼珠的光芒便完成。

想要畫劇畫筆觸的漫畫時，人物的臉可以偏寫實一些。訣竅是眼睛不要太大，鼻子和嘴巴也要仔細描繪。

1 畫輪廓

畫出輪廓、中心線和橫線。到這裡可以用一般畫法。

2 畫眼睛和鼻子的輪廓

決定眼睛的範圍和鼻子的位置，調整輪廓的形狀。眼睛比漫畫筆觸小一點。

3 畫黑眼珠、眉毛、嘴巴、耳朵的輪廓

畫出黑眼珠、眉毛、嘴巴、耳朵。耳朵的上方和眼睛的上方大致上一樣高。

4 調整線條

畫出瞳孔和睫毛。鼻子和嘴巴也補上線，加上陰影會更寫實。耳朵裡面也要畫出來。

5 調整整體

畫出頭髮。擦掉多餘的線，調整整體。加上比漫畫筆觸更細的線。

比漫畫筆觸更注意細節！

小頭身的Q版化角色，在創造商品，或插入搞笑型故事時很好用。也能當成兒童的臉使用。

1 畫輪廓

畫出輪廓、中心線與橫線。輪廓是圓形，眼睛的高度略偏下方。

2 畫眼睛、鼻子、嘴巴的輪廓

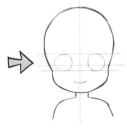

畫出臉型與眼睛形狀的輪廓，決定鼻子、嘴巴的位置。鼻子輕描淡寫即可。

3 畫黑眼珠、眉毛、耳朵的輪廓

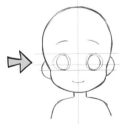

畫出黑眼珠、眉毛、耳朵。耳朵的位置最好比眼睛低一些。

4 調整線條

畫上瞳孔和睫毛，調整線條。和寫實風不同，不要畫得太仔細。

5 調整整體

畫出頭髮，調整整體的平衡。

不用仔細地畫出細節！

畫男性的過程，基本上也和女性相同。輪廓的形狀也可以直接使用。藉由眼睛、鼻子和嘴巴等部位畫出男人味。

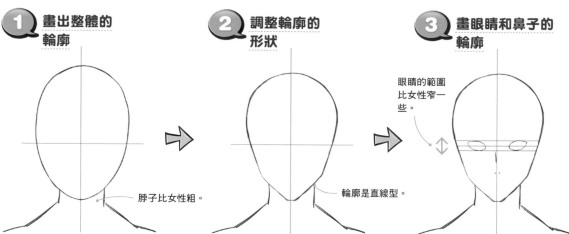

1 畫出整體的輪廓

脖子比女性粗。

畫出大略的輪廓。畫出鵝蛋形之後再畫中心線與橫線。脖子比女性還要粗。

2 調整輪廓的形狀

輪廓是直線型。

調整輪廓的形狀。之後再微調也行。如果比較好畫，可以和 3 的順序調換。

3 畫眼睛和鼻子的輪廓

眼睛的範圍比女性窄一些。

畫出眼睛的範圍與鼻子的輪廓。鼻樑比女性大＆銳利一點就很有男人味。

4 畫嘴巴和耳朵的輪廓

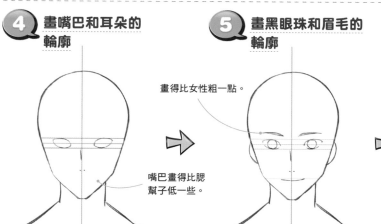

畫得比女性粗一點。

嘴巴畫得比腮幫子低一些。

畫嘴巴和耳朵的輪廓。嘴巴比女性的形狀更大，便有男性的感覺。

5 畫黑眼珠和眉毛的輪廓

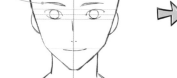

畫黑眼珠和眉毛的輪廓。男性的眉毛要粗一點，眼睛畫成目光凜凜。

6 整理線條

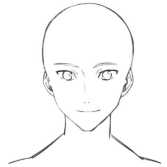

整理眼睛的形狀、輪廓等線條。男性瞳孔的光輝少一點，可以不用畫睫毛。

7 畫頭髮的輪廓

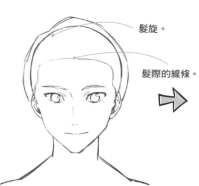

髮旋。

髮際的線條。

畫出髮際、髮量的輪廓。男性通常是短髮，所以要特別注意髮際。

8 調整頭髮

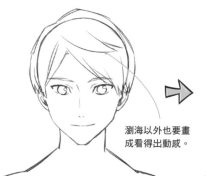

瀏海以外也要畫成看得出動威。

畫出髮流，調整整體。沿著分界線瀏海朝下，其他頭髮從髮旋向外分布。

9 調整整體

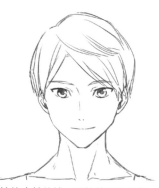

擦掉多餘的線，調整整體的形狀。在脖子加上一些線條和陰影，就能提升男人味。

 經由過程確認（寫實） 以寫實的筆觸描繪時，和女性的步驟相同。眼睛畫小一點，位置也比較上面，便容易取得平衡。

1 畫輪廓

畫輪廓與中心線。中心線的位置可以採一般畫法。

2 畫眼睛和鼻子的輪廓

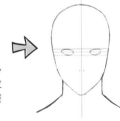

決定眼睛的範圍和鼻子的位置，畫出輪廓的形狀。和女性相同，眼睛比漫畫筆觸小一點。

3 畫黑眼珠、眉毛、嘴巴、耳朵的輪廓

畫出黑眼珠、眉毛、嘴巴、耳朵。耳朵和嘴巴比女性還要大且厚實。

4 調整線條

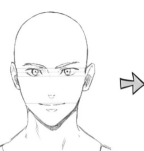

畫出瞳孔。鼻子和嘴巴也補上線。加上陰影會更好。

5 調整整體

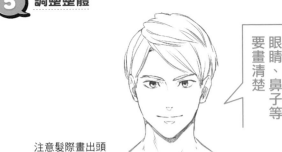

注意髮際畫出頭髮。調整整體。

> 眼睛、鼻子等要畫清楚

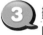 **經由過程確認（Q版化）** 基本上先畫圓形的輪廓，然後眼睛畫大一點。如果畫得太可愛會很像女孩子，注意要做出性別差異。

1 畫輪廓

和女性的輪廓同樣是圓形，眼睛的高度略偏下方。

2 畫眼睛、鼻子、嘴巴的輪廓

畫出臉型與眼睛形狀的輪廓，決定鼻子、嘴巴的位置。畫成上吊眼就會像男性。

3 畫黑眼珠、眉毛、耳朵的輪廓

畫出黑眼珠、眉毛、耳朵。耳朵和女性相同，以根部上方作為黑眼珠的中心描繪。

4 調整線條

畫上瞳孔，調整線條。鼻子和嘴巴不要畫得太仔細，不過眉毛要畫粗一點，顯得目光凜凜。

5 調整整體

畫出頭髮，調整整體的平衡。瞳孔的光芒和睫毛少一點，就會像男性。

> 比女性更注意直線！

斜側臉的畫法

從斜側面畫臉部時，分成正面與側面這2面來理解會比較好懂。輪廓的畫法也和正面不同，正中線要畫成曲線。

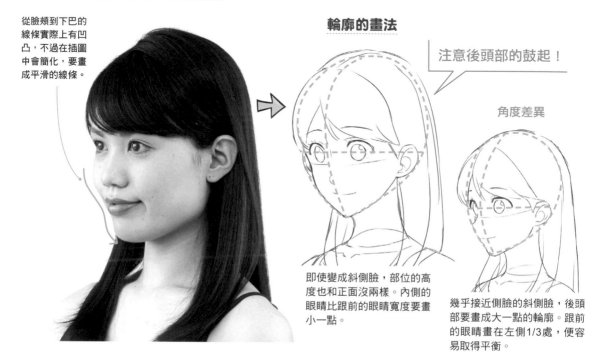

畫輪廓

在斜側臉的輪廓須注意後頭部的鼓起。如果少了這個部分，臉就會變得細長。另外，也要注意左右眼大小不同。

從臉頰到下巴的線條實際上有凹凸，不過在插圖中會簡化，要畫成平滑的線條。

輪廓的畫法

注意後頭部的鼓起！

角度差異

即使變成斜側臉，部位的高度也和正面沒兩樣。內側的眼睛比跟前的眼睛寬度要畫小一點。

幾乎接近側臉的斜側臉，後頭部要畫成大一點的輪廓。跟前的眼睛畫在左側1/3處，便容易取得平衡。

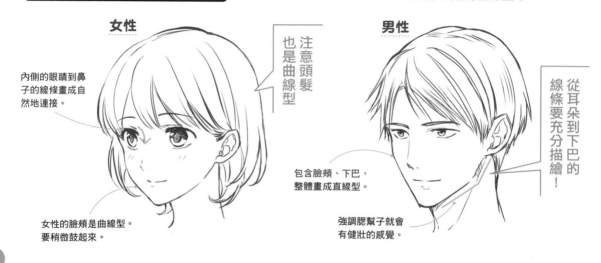

男女的差異

下巴的線條在斜側臉尤其能讓男女呈現差異。女性從耳朵到下巴的線條要淡一點，男性則要充分描繪，就能表現出骨骼的差異。

女性

內側的眼睛到鼻子的線條畫成自然地連接。

注意頭髮也是曲線型

女性的臉頰是曲線型。要稍微鼓起來。

男性

從耳朵到下巴的線條要充分描繪！

包含臉頰、下巴，整體畫成直線型。

強調腮幫子就會有健壯的感覺。

 經由過程確認

畫出臉部整體的輪廓後，大致決定各個部位的位置。眼睛的構造很複雜，作畫時要注意眼皮和黑眼珠等細節。

 畫輪廓

與中心線垂直，畫出跟前的外眼角的輪廓。

也可以畫出脖子的輪廓。

脖子從後頭部到下巴是斜斜地連接。

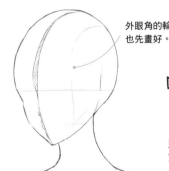

下巴尖端略微偏左，畫出輪廓。中心線從頭頂部連到→鼻尖→下巴尖端。

② **調整輪廓，畫出鼻子的輪廓**

外眼角的輪廓也先畫好。

調整輪廓。在臉部的中心線和脖子根部後側交叉的位置畫上鼻子。

③ **畫眼睛、嘴巴的輪廓**

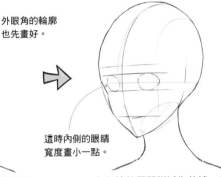

這時內側的眼睛寬度畫小一點。

以中心線的眉間附近為依據，畫眼睛的輪廓。內側的眼睛有些角度，所以寬度變窄。

 決定眼睛的形狀

在外眼角的輪廓內側畫上右眼中心的輪廓。

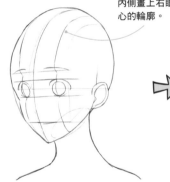

畫眉毛、上眼皮、黑眼珠。從眉毛下方的凹陷到下眼皮的凹陷，這些部分的鼓起須注意。

⑤ **整理線條**

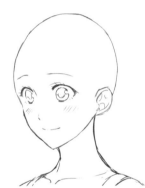

調整鼻子、嘴巴、眼睛的線條。這時簡略地畫一下，之後再畫詳細一點也行。

⑥ **畫頭髮的輪廓**

畫頭髮時離頭部遠一點。

畫出髮際的位置、髮量的輪廓。中分時須畫出頭部的中心線。

 畫頭髮

注意讓跟前的頭髮有分量，並從分界線讓頭髮向左右分布。

⑧ **調整整體**

調整頭髮的線條。這時也再次調整臉部的線條，檢視整體的平衡。

NG 畫面遠近感增加太多素描就會失去原形！

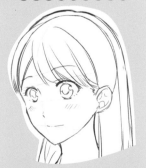

左右眼的大小，如果畫面遠近感太極端就會失去平衡，這點須注意。

側臉的畫法

畫側臉時的輪廓和正面臉與斜側臉不同,要使用圓形和梯形。側臉的耳朵位置和脖子的畫法出乎意料地困難,因此必須逐一理解。

利用輪廓

側臉的輪廓可以先畫一個圓形。下巴的輪廓則是從圓形延長線條畫成。

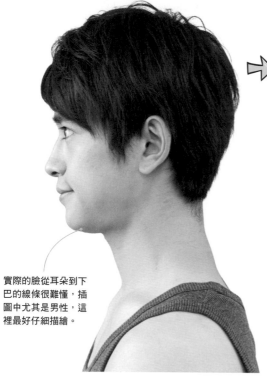

實際的臉從耳朵到下巴的線條很難懂,插圖中尤其是男性,這裡最好仔細描繪。

輪廓的畫法

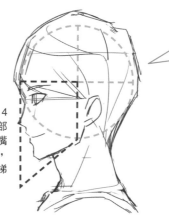

注意眼睛和耳朵的位置!

圓的內側分成4塊,記住左下的部分就是臉部。從嘴巴到下巴的輪廓,延長線條畫成梯形。

小孩　　　**大人**

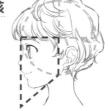

畫小孩、大人時,利用圓形畫輪廓的方法都一樣。藉由部位呈現差異吧!

男女的差異

畫側臉時,女性的寬度比男性寬一些,男性的長度則比女性長一點,作畫時得留意。

女性　　　　　　　　　　　　　　　　　　**男性**

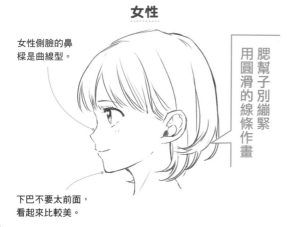

女性側臉的鼻樑是曲線型。

腮幫子別繃緊用圓滑的線條作畫

下巴不要太前面,看起來比較美。

鼻樑和前額畫成直線。

強調直線的線條便很有男人味

下巴比嘴巴往前一點就會有男人味。腮幫子也繃緊一點。

經由過程確認

畫側臉時並非鵝蛋形的輪廓，而是運用圓形和梯形。不僅部位的位置關係，也要注意從眼睛到耳朵的距離。

 畫輪廓

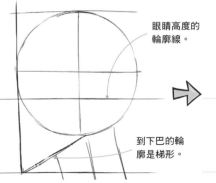

眼睛高度的輪廓線。

到下巴的輪廓是梯形。

在圓的內側畫十字。從下側1/4的範圍，畫線連到下巴。

 畫鼻樑

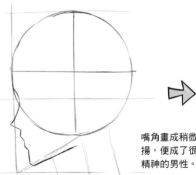

在梯形內畫出從下巴到鼻樑的線條。鼻子畫得比較高時，下巴要配合眉間的高度。

 畫眼睛的輪廓

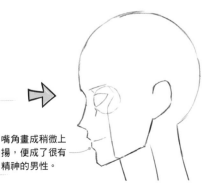

嘴角畫成稍微上揚，便成了很有精神的男性。

畫出眼球的圓弧，形成眼睛的輪廓。眉毛、嘴巴、耳朵的線條也要配合畫出。

 加上黑眼珠

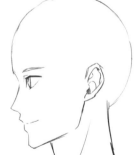

想像橢圓形，畫上黑眼珠。因為是朝向側面，所以畫在偏左側。

調整線條

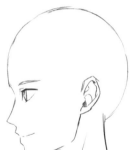

調整整體的線條。在此大略畫一下，收尾時再畫也行。

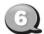 **畫頭髮的輪廓**

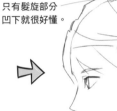

只有髮旋部分凹下就很好懂。

注意髮流畫頭髮的輪廓。不妨讓後頭部鼓起。

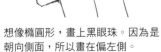 **畫頭髮**

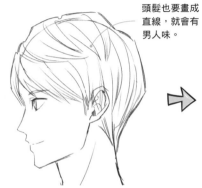

頭髮也要畫成直線，就會有男人味。

畫頭髮的線條。向前分布時，注意從髮旋的鼓起，然後隨機分布。

調整整體

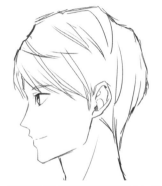

調整頭髮的形狀和整體的線條。臉部的線條也要完成。

NG 眼睛的形狀和正面時不同！

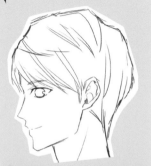

眼睛不能畫成和正面相同。眼睛的形狀有正面、斜側面、側面這3種畫法。

仰視臉的畫法

所謂仰視，就是從下方往上看。下巴的面積會變大，臉部愈上面則愈小。此外，連接眼睛和耳朵的橫線要向上畫出弧形，外眼角有點下垂。

畫輪廓

仰視臉的輪廓是橫線向上畫出弧形。耳朵比正面臉還要低，眼睛則較高。注意斜側臉別讓下巴尖端和下巴下方混在一起。

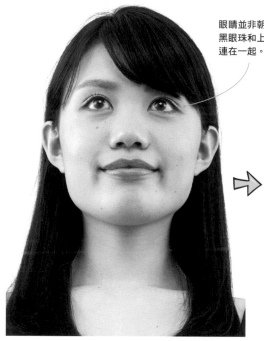

眼睛並非朝上，黑眼珠和上眼皮連在一起。

輪廓的畫法

頭部的面積較窄下巴的面積較寬

角度差異

通過眼睛中心的橫線，要向上畫出弧形。作畫時注意下巴下方寬一點，就能表現出仰視的感覺。

從斜下方觀看，臉部跟前的面積會變廣。比起正面臉，從嘴巴到下巴的距離看起來也變寬！

男女的差異

男性與女性在仰視臉的部位位置不變。另一方面，要藉由線條的細微差別分別描繪男性與女性。

女性

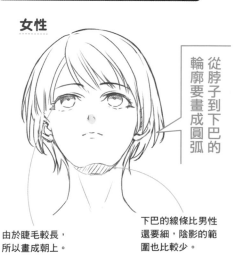

從脖子到下巴的輪廓要畫成圓弧

由於睫毛較長，所以畫成朝上。

下巴的線條比男性還要細，陰影的範圍也比較少。

男性

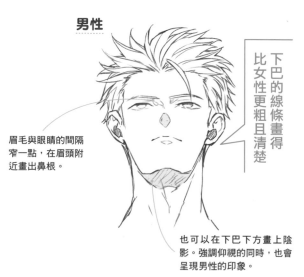

下巴的線條畫得比女性更粗且清楚

眉毛與眼睛的間隔窄一點，在眉頭附近畫出鼻根。

也可以在下巴下方畫上陰影。強調仰視的同時，也會呈現男性的印象。

畫仰視臉時，也要注意眉毛與外眼角的下垂方式。此外，下巴是英文字母W平緩一點的形狀。

1 畫輪廓

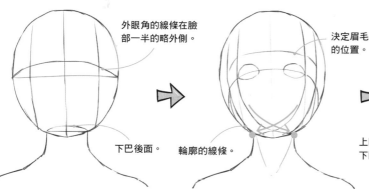

外眼角的線條在臉部一半的略外側。

下巴後面。

連接耳朵與眼睛的橫線畫出弧形。在脖子寬度的略外側，畫2條直的外眼角線條。

2 畫下巴的輪廓

決定眉毛的位置。

輪廓的線條。

外眼角的線條與眼根連接，畫出下巴的線條。在外側畫出輪廓的線條。

3 畫眼皮和眉毛的輪廓

上眼皮一口氣垂下。下眼皮平緩地下垂。

上眼皮的曲線較彎，下眼皮的曲線平緩。眉毛下方的面積也變廣，眉毛有些上揚。

4 畫鼻子、嘴巴、耳朵的輪廓

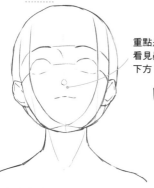

重點是能看見鼻子下方。

在1畫的橫線對準耳朵上方。鼻子畫在與耳朵上方同樣的高度，然後在鼻子略下方畫上嘴巴。

5 決定黑眼珠和眉毛的形狀

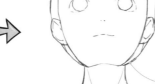

腮幫子部分和脖子在相同位置。

畫上黑眼珠，再畫眉毛的形狀。也畫出下巴的線條。腮幫子不妨配合脖子的粗細。

6 調整線條

調整輪廓、臉部、耳朵的線條。臉部的五官大致畫一下，最後再修改也行。

7 畫頭髮的輪廓

畫髮流的輪廓。瀏海垂在前額的部分，要畫成從頭頂部繞過來。

8 調整整體

調整頭髮的線條。耳朵下面可見的線條用頭髮遮住。臉部的描繪也要調整。

NG 注意下巴線條的處理！

不畫出下巴背面直接仰視，臉部就會變得太長，這點須注意。還要記住一點，就是和正面不同，下巴尖端不是尖的。

俯瞰臉的畫法

所謂俯瞰，就是從上方往下看。連接耳朵和眼睛輪廓的橫線，要向下畫出弧形。頭和前額會變大，嘴巴和下巴的面積則是變小。

畫輪廓

最大的特徵是，可以看見髮旋。比起從正面觀看時下巴變小，而通過眼睛中心的橫線，則是向下畫出弧形。

下方的外眼角大幅上揚。插圖也是這樣畫。

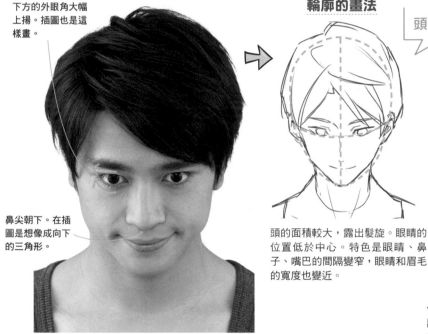

鼻尖朝下。在插圖是想像成向下的三角形。

輪廓的畫法

頭的部分畫大一點！

頭的面積較大，露出髮旋。眼睛的位置低於中心。特色是眼睛、鼻子、嘴巴的間隔變窄，眼睛和眉毛的寬度也變近。

角度差異

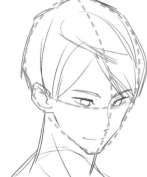

俯瞰＋斜側面時，正中線也是偏離中央畫出弧形。內側的眼睛寬度變窄。

男女的差異

在俯瞰臉，男性的外眼角要畫成比女性上揚一點。女性的輪廓要注意曲線，避免腮幫子太緊繃。

女性

從上方觀看時，眼睛與眉毛之間變窄。

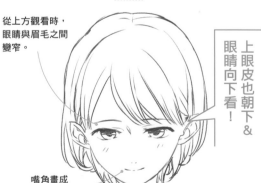

上眼皮也朝下＆眼睛向下看！

嘴角畫成略微上揚。

男性

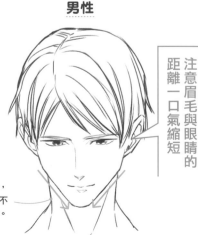

注意眉毛與眼睛的距離一口氣縮短

尤其男性的俯瞰，從腮幫子到下巴不妨畫得銳利一點。

 經由過程確認

俯瞰時，通過眼睛中心的橫線向下畫出弧形。和仰視時相同，不妨加入決定眼眶位置的輔助線。

PART 2 臉部的畫法

俯瞰臉的畫法

1 畫輪廓

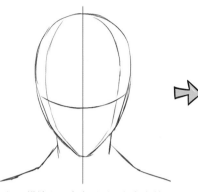

加入橫線向下畫出弧形。在左右外眼角的位置加入縱線當作輔助線。

2 畫眼睛、眉毛、臉頰的輪廓

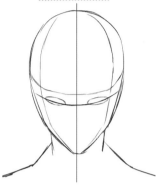

眼睛在橫線上。在上面畫一條平行線，便成了眉毛。臉頰有點圓弧，並連到下巴。

3 畫眼皮和眉毛的輪廓

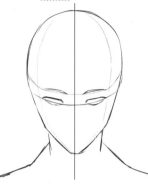

沿著橫線向下畫出上眼皮，變成眼睛朝下看。下眼皮的曲線畫銳利一點。

4 畫鼻子、嘴巴、耳朵的輪廓

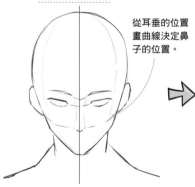

從耳垂的位置畫曲線決定鼻子的位置。

決定鼻子的位置。標準是從耳垂向下畫弧形，與中心線交叉的附近。

5 畫黑眼珠與眉毛的輪廓

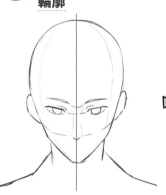

決定眉毛的形狀，也加入黑眼珠。在鼻尖和下巴尖端的正中間畫嘴巴。嘴邊對準眼角。

6 調整線條

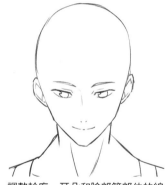

調整輪廓、耳朵和臉部等部位的線條。臉部部位的描繪，可以等畫完頭髮後再畫。

7 畫頭髮的輪廓

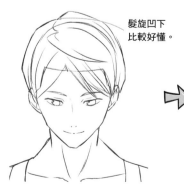

髮旋凹下比較好懂。

考量髮量在頭頂部略上方決定髮旋的位置，再決定髮流。

8 調整整體

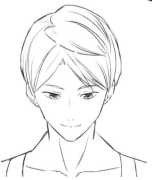

注意髮流並畫出頭髮。臉部的描繪也配合調整後便完成。

漫畫表現 在瞪人的描寫活用俯瞰臉的角度！！

俯瞰臉在表現人物的眼睛朝上看瞪人時很有效。

35

臉部360度精通 [女性]

從各種角度畫女性的臉部。掌握耳朵的立體感、脖頸與髮流等其他角度特有的訣竅，不管任何角度都畫得出來。

 正面

首先精通朝向正面的臉部畫法。難以抓住重點時，可以請朋友協助，或是用兩面鏡子對照，來確認自己的身影。

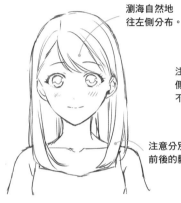

瀏海自然地往左側分布。

注意跟前和內側的輪廓線條不同。

注意分別在肩膀前後的髮量。

注意頭蓋骨並呈現分量。

從鼻子到下巴稍微內縮。

另一側的脖子從下巴下方開始畫。

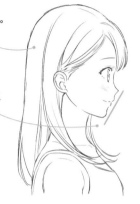

POINT

仔細觀察真人！

稍微畫上睫毛就很有女人味。

頭髮的一部分在肩膀前面。

注意輪廓鼓起的樣子。

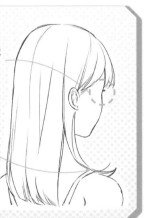

作畫時注意頭髮的另一側是頭顱。

髮梢的部分，要多加一些線條。

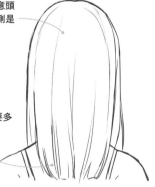

後面的頭髮不是往正下方，而是斜斜地落下。

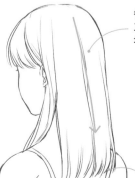

從臉部下方能看見內側的頭髮。

髮梢畫成往前側捲起。

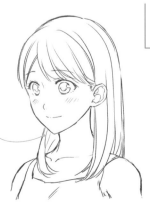

瀏海從中間向後分布

腮幫子畫得平緩一點，避免變成銳角。

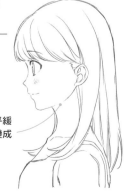

 仰視

從下方以仰視的視線觀看臉部，讓我們從各種角度檢視吧！強調下巴和嘴巴的線條，就會呈現仰視感。

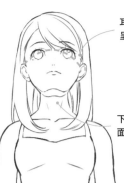

耳朵和眼睛呈現拱形。

下巴、嘴巴的面積變大。

POINT 仔細觀察真人！

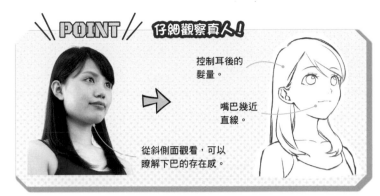

控制耳後的髮量。

嘴巴幾近直線。

從斜側面觀看，可以瞭解下巴的存在感。

從後方看耳朵，便成了「く」字。

注意瀏海的分量感。

注意耳朵和眼睛的平衡。

俐落地畫出下巴的線條。

眼睛的部分稍微凹下。

注意下巴不要太內縮。

 俯瞰

俯瞰的重點在於，由於是從上方觀看，所以作畫時要注意髮旋。因為從上方觀看，脖子被下巴遮住，看起來就比較短。

瀏海的面積也較大，要畫得長一點。

頭髮看起來是從分界線向下分布。

下巴的面積變小。

因為是從上方觀看，所以更加強調頭頂部。

頭髮的寬度往下縮小。

將下巴的線條畫在脖子上。

POINT 仔細觀察真人！

注意頭部面積的寬度。

瀏海分成跟前和內側。

內側的頭髮只有露出髮梢。

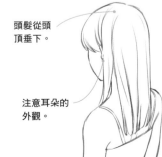

頭髮從頭頂垂下。

注意耳朵的外觀。

臉部360度精通 [男性]

男性的情況基本上也和女性相同。注意輪廓、眼睛、鼻子、嘴巴等男性直線的線條，巧妙地增加角度吧！

正面

注意短髮男性頭髮的分布。整體向左分布時，右邊與左邊的頭髮畫法就會不一樣。

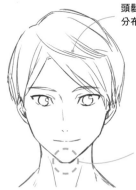

頭髮往左側分布較多。

跟前的耳朵全部露出來。

下巴尖端畫得平緩一點。

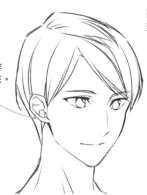

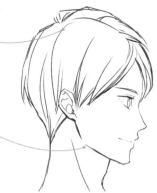

藉由髮旋改變頭髮的分布。

腮幫子畫成銳角。

POINT

仔細觀察真人！

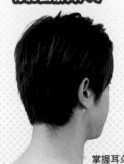

旁邊的頭髮向後。

和女性相較之下，輪廓是俐落的線條。

掌握耳朵的外觀。

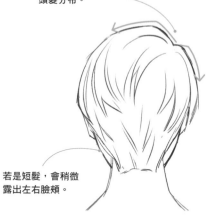

注意從髮旋的頭髮分布。

若是短髮，會稍微露出左右臉頰。

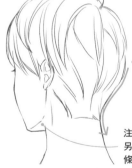

注意頭髮與脖子線條的連接。

注意腮幫子和另一邊下巴線條的差異。

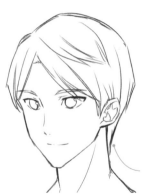

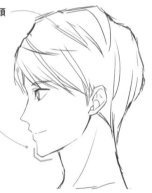

看不到分界線，頭髮從內側垂下。

下巴尖端不是尖的。

脖頸的頭髮可從脖子稍微看到。

仰視

在仰視的角度，在下巴加上立體感便會有男人味。鼻子和脖頸等也加上一些線條以呈現立體感。

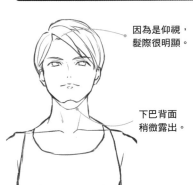

因為是仰視，髮際很明顯。

下巴背面稍微露出。

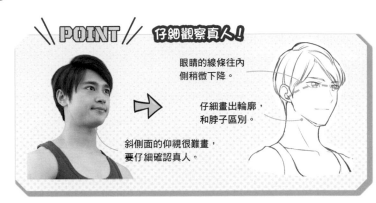

\\ POINT // 仔細觀察真人！

眼睛的線條往內側稍微下降。

仔細畫出輪廓，和脖子區別。

斜側面的仰視很難畫，要仔細確認真人。

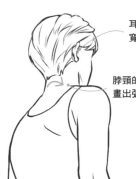

耳朵在正側面時寬度會變窄。

脖頸的頭髮畫出弧形。

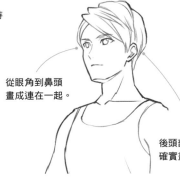

從眼角到鼻頭畫成連在一起。

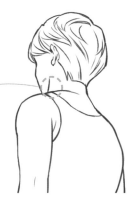

脖子在跟前，所以以脖子的線條為優先。

後頭部的分量確實畫出來。

俯瞰

俯瞰是從上方觀看。尤其男性從髮旋的髮流會很明顯。注意頭髮是從哪邊流向哪邊。

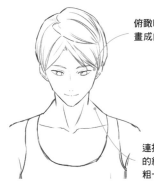

俯瞰時眼睛畫成向上吊。

眼睛的線條略朝右上方。

連接脖子和肩膀的線條，斜向畫粗一點。

髮旋清楚可見。

注意跟前和內側的脖子長度。

垂下的瀏海與鬢角交叉的線條要確實畫出。

另一邊的頭髮面積較少。

\\ POINT // 仔細觀察真人！

頭髮從另一邊垂下。

耳朵背面稍微能看見。

從髮旋垂下的頭髮蓋住短髮的印象。

眼睛的畫法

眼睛是形成角色個性時最重要的一點，也是反映畫者性格的地方。熟練各種畫法，創造出富有魅力的角色吧！

瞭解眼睛的構造

白眼球裡面有黑眼珠，黑眼珠裡有虹膜和瞳孔。在漫畫表現中尤其女性的眼睛要畫大一點，簡化程度要多一些。

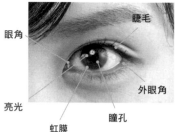

眼角　睫毛　外眼角　亮光　虹膜　瞳孔

寫實素描

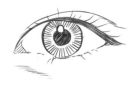

從照片照著畫的寫實眼睛插圖。這樣會變成劇畫筆觸的漫畫，所以要簡化。

漫畫素描

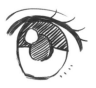

眼睛形狀圓一點，簡化成漫畫筆觸。藉由黑眼珠形狀和睫毛量能使印象改變。

經由過程確認

眼睛不只睫毛和眼皮，黑眼珠裡還有亮光和瞳孔等，得注意構成眼睛的十分細小的部位。

 畫大略的輪廓

畫白眼球和黑眼珠大略的輪廓。如果是正面臉，黑眼珠不妨貼住下眼皮。

 畫眼線、睫毛

畫眼線時要注意眼睛的圓弧。眼角畫得粗一點、深一點就會很可愛。

 畫上黑眼珠

亮光和瞳孔等取得平衡，畫出黑眼珠的內部。

 畫下睫毛

沿著白眼球的輪廓線條也畫出下睫毛。

 畫眼皮

眼皮沿著眼線畫成圓弧。尤其女性角色，光是有了眼皮，就會更加可愛。

 畫眉毛

如果是女性角色，眉毛要畫成略微下垂。在黑眼珠加上顏色便完成。

常用的眼睛類型

學會漫畫角色中常見的4種眼睛吧！藉由眼睛、瞳孔形狀和眼皮厚度，能使印象大為改變。

栗子眼

上眼皮與瞳孔之間留點間隙。

連接眼角和外眼角的橫線呈水平，標準的眼睛形狀。雙眼皮的寬度也是沿著上眼皮的設計。

下垂眼

眼角朝上。

外眼角下垂

外眼角的位置比眼角還低的下垂眼類型。眼角畫成略微朝上，便是感覺自然的下垂眼。

上吊眼

外眼角略高於眼睛中心。

眼角朝下。

外眼角比眼睛的中心線略高的眼睛。愈往外眼角線條愈粗，便有種嚴厲的印象。

縱長眼

配合眼睛的形狀黑眼珠也畫成縱長。

眼睛縱長簡化的類型。配合眼睛的形狀，黑眼珠也畫成縱長。黑眼珠上方被眼皮遮住。

眼睛的動作

基本上，活動眼睛時的瞳孔動作，並不是藉由眼睛形狀改變。注意藉由活動黑眼珠，睫毛和眼皮也會一起活動。

朝上

眼珠朝上時，眼皮會向上拉。

黑眼珠底下形成空間。

眉毛也連動向上抬。

朝下

上眼皮蓋住眼球，眼睛和眉毛之間凹下。

依照情況，形成臥蠶的線條。

往旁邊

瞳孔旁邊形成白眼球的空間。

視線那一側的黑眼珠比另一隻眼睛更靠近邊緣。

閉眼

配合下眼皮閉上，眉毛和眼睛的間隔變寬。

睫毛畫成朝下。

各種眼睛

線條的粗細、形狀、黑眼珠的大小、睫毛量、亮光在哪裡等，都會使眼睛的印象大為改變。依照角色的個性分別使用吧！

女性1 女主角型

相對於眼角，外眼角下垂，標準的眼睛形狀。藉由外眼角下垂，便有溫柔的印象。雙眼皮也對照上眼皮平行畫出。

睫毛的分量也別太多或太少。

在大瞳孔適度地加入亮光。

女性2 美女型

容貌輪廓分明的女性角色。眼線畫深一點、睫毛畫長一點，強調「美形」。眼角的雙眼皮也要寬一點。

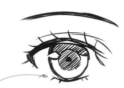
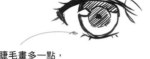
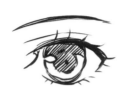

下睫毛畫多一點，看起來更加美形。

女性3 神祕型

外眼角比眼睛的中心線更上面的眼睛。愈偏外眼角，眼線愈粗，這樣的平衡最好。黑眼珠要大一點。

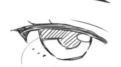
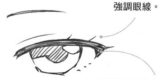

黑眼珠以淡淡的斜線描繪，眼睛的顏色看起來像茶色或藍色。

睫毛少一點，強調眼線。

外眼角的鉤狀畫得又粗又長，便是上吊眼風格。

女性4 妖豔型

強調畫出眼皮上的線條，便是水汪汪的魅力雙眸。

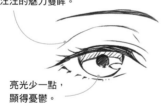
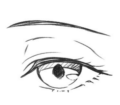

亮光少一點，顯得憂鬱。

相對於眼角，外眼角較低的下垂眼類型。特色是凹陷的雙眼皮。在眼角畫出睫毛，更加呈現眼睛朝下看的魅力。

女性5 冷酷型

對任何事都目光冷淡的冷酷女性感覺。外眼角和眼角平行。不用線條畫出睫毛，而是和眼線同化。

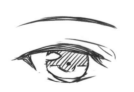

外眼角的鉤狀和內側的睫毛也畫粗一點。

雙眼皮的線條偏鼻樑側，看起來就會輪廓清晰。

女性6 縱長眼

睫毛也不是線條，要畫成袋狀。

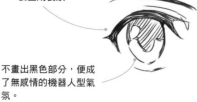

不畫出黑色部分，便成了無感情的機器人型氣氛。

眼睛縱長簡化的類型。配合眼睛的形狀，黑眼珠也畫成縱長。下睫毛不畫出，便是端正的印象。

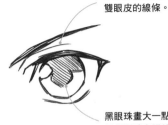

只在眼角側加上
雙眼皮的線條。

男性1 主角型

正義感強烈的主角。眼線較粗，畫成
外眼角上挑的上吊眼，表現出堅毅性
格。不畫出睫毛更有男人味。

黑眼珠畫大一點，
便是眼睛直視的印象。

平行畫出雙眼皮的線條，
強調細長的感覺。

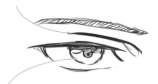
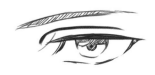

男性2 細長型

聰明男性角色所用的細長型眼睛。平
行畫出上眼皮的線條，便是冷酷的形
象。不畫出睫毛，加強眼睛的印象。

黑眼珠畫小一點，
便很有男人味。

男性3 中性型

雖是男性，卻散發出女人魅力的角
色。外眼角較粗，拉長會使印象更加
深刻。也推薦用在反派角色。

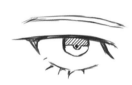
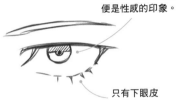

白眼球的部分較多，
強調較小的黑眼珠，
便是性感的印象。

只有下眼皮
畫出睫毛。

眉毛俐落地上挑，表現
出堅毅性格。

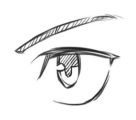

男性4 熱血型

性格堅毅的熱血型男子的簡化表現。
眼睛形狀本身是圓的，但是藉由仔細
畫出黑眼珠，表現出堅毅性格。這種
眼睛用來表現年紀較輕的勁敵角色。

眼睛的寬度較窄，多留
一些白眼球部分。

黑眼珠大一點，就會
顯得可愛。

男性5 女性化

雖是男性，卻像被大家保護的女孩定
位的角色。為了與女性做出差異，不
畫出睫毛。眼線也感覺比較粗。

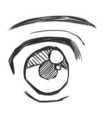
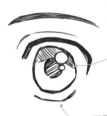

下面的眼線也
畫粗一點。

眉毛的畫法

眉毛是應該和眼睛搭配思考的部位。依照角色性別與個性,或粗或細,或上挑等各有不同,和眼睛同樣變化豐富。

瞭解眉毛的構造

眉毛和眼睛相同,在表現角色個性時是重要的部位。通常並非只有單邊,要配合眼睛設計。

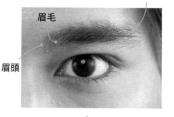

眉梢
眉毛
眉頭

眉毛與眼睛的間隔加點變化!

寫實素描

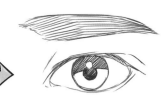

人的眉毛在現實中相對於眼睛大小比較粗。這樣會減弱眼睛的印象,所以必須簡化。

漫畫素描

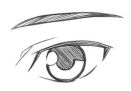

由於印象集中在眼睛,眉毛畫得較細且銳利。不過像老爺爺或熱血英雄等,有些角色的眉毛會畫得粗一點。

男女眉毛的差異

女性與男性的眉毛有些差異。女性的眉毛本身較細,和眼睛的距離較寬,相對地,男性的眉毛比女性粗,和眼睛的距離也較窄。

女性

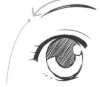

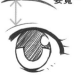

眼睛與眉毛之間要寬一點。

眉梢
略微下垂。

男性

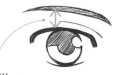
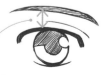

和女性相比,眼睛和眉毛之間較窄。

並非細線條,畫粗一點才有力。

眉梢畫成上挑。

漫畫表現

藉由眉毛的粗細與角度使角色增添變化!

讓角色的「個性」增添變化的重點在於「眉毛的粗細」與「眉毛的角度」。眉毛粗、角度銳利,性格就很剛強;眉毛細、角度平緩,個性就很懦弱。附帶一提,沒有眉毛就很難猜測情緒,可以表現冷靜的角色。

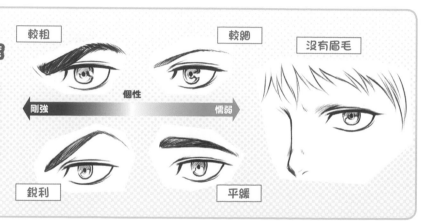

較粗

較細

沒有眉毛

個性

剛強 ← → 懦弱

銳利

平緩

眉毛與情感表現

眉梢上挑下垂、眉間加上皺紋等,眉毛是可以表現情感變化的部位。在此學會基本的樣式吧!

微笑

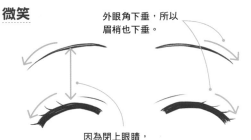

外眼角下垂,所以眉梢也下垂。

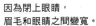

因為閉上眼睛,眉毛和眼睛之間變寬。

困惑

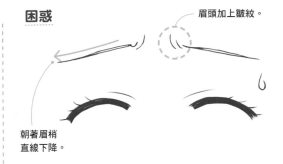

眉頭加上皺紋。

朝著眉梢直線下降。

憤怒

強烈憤怒時,眉毛上挑也可以左右不對稱。

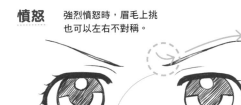

眉頭緊鎖抬起,由此朝上增加角度。

悲傷

眉頭下垂,從這裡平緩地向下。

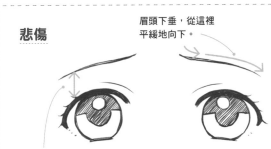

眉梢和眼睛之間變窄。

眉毛的種類

眉毛改變粗細,或是表現濃密,就能呈現變化。配合眉毛的角度畫出眉間的皺紋也行。

英雄

眉毛畫得比較粗的熱血英雄。眉間畫上皺紋便成了有幹勁的表情。

老爺爺

伸長濃密的眉毛。很適合知性形象的老爺爺。

冷酷

總是冷靜行動的反派角色。眉毛畫成和眼睛平行就很冷酷。

膽怯

膽怯的人物眉梢向下。雙眼皮的皺紋加深就會呈現無精打采的感覺。

冷靜

眉頭較高,和眼睛分開畫便成了多疑的人物。眼睛也要畫成朝下看。

鼻子的畫法

鼻子位於人臉的中心。在漫畫中，基本上畫在正中線的中心。很少寫實地描繪，只有點、鼻樑或鼻尖等簡化樣式種類繁多。

瞭解鼻子的構造

鼻子在臉部也是大幅簡化的部位。依照角色有時只有一個點。先來確認從照片→寫實素描的流程。

正面

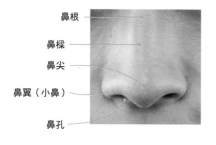

鼻根
鼻樑
鼻尖
鼻翼（小鼻）
鼻孔

鼻孔朝下＆減少描繪。太過強調就會很難看。

寫實素描

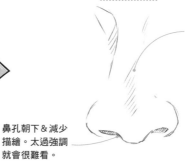

正面時，鼻樑以陰影表現。

從正面觀看的狀態。從鼻根到鼻樑隆起，以陰影表現高度。鼻翼（小鼻）也要仔細描繪。

側面

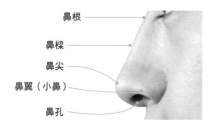

鼻根
鼻樑
鼻尖
鼻翼（小鼻）
鼻孔

小鼻不用線條，可用陰影表現。

寫實素描

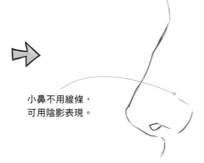

從側面觀看時，直接畫出鼻子的高度。有些人的鼻樑很有特色。鼻孔的位置在上脣的線條中心附近。

POINT

即使是漫畫素描，部位的配置也和寫實相同

在漫畫表現中，眼睛、鼻子和嘴巴形狀等部位的畫法都要簡化。但是，即使改變形狀，位置也沒有變動。其實很多人不知道這一點，往往隨意配置。看了右圖就能瞭解，正確地掌握位置，才能畫出平衡的臉部。

鼻子的漫畫素描

依照人物的簡化程度，決定是要仔細畫，或者是乾脆省略。檢視從寫實到簡化的變化！

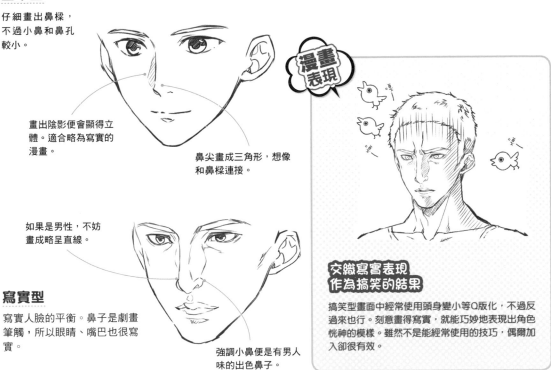

基本型

仔細畫出鼻樑，不過小鼻和鼻孔較小。

畫出陰影便會顯得立體。適合略為寫實的漫畫。

鼻尖畫成三角形，想像和鼻樑連接。

如果是男性，不妨畫成略呈直線。

寫實型

寫實人臉的平衡。鼻子是劇畫筆觸，所以眼睛、嘴巴也很寫實。

強調小鼻便是有男人味的出色鼻子。

漫畫表現

交織寫實表現 作為搞笑的結果

搞笑型畫面中經常使用頭身變小等Q版化，不過反過來也行。刻意畫得寫實，就能巧妙地表現出角色恍神的模樣。雖然不是能經常使用的技巧，偶爾加入卻很有效。

1點型

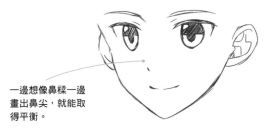

一邊想像鼻樑一邊畫出鼻尖，就能取得平衡。

相當簡化的類型。只用點畫出鼻尖。因為是鼻尖，訣竅是比2點型畫在更上面。

2點型

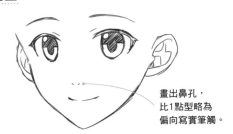

畫出鼻孔，比1點型略為偏向寫實筆觸。

像大頭貼從正面打光，想像鼻樑消失。只有鼻孔淡淡地點出來。

＼POINT／

畫鼻子的那個部分 因省略的方式而不同

省略畫出鼻子時，1點型只畫鼻尖，所以位於比耳垂高一點的線條上。2點型只畫出鼻孔，所以畫在比耳朵低一點的線條上。

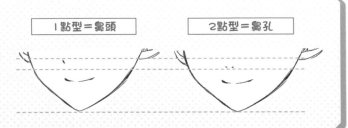

1點型＝鼻頭　　2點型＝鼻孔

嘴巴的畫法

嘴巴不只是讓角色說出台詞的部位，還能表達情感，凸顯個性。一起來學習嘴巴的基本畫法吧！

瞭解嘴巴的構造

首先閉上的嘴巴是基本。檢視一下上唇與下唇的畫法在漫畫素描中是如何省略。

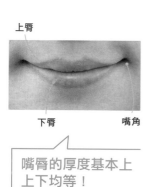

上唇
下唇　嘴角

嘴唇的厚度基本上上下均等！

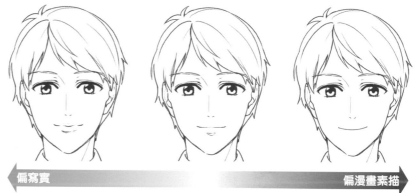

偏寫實　　　　　　　　　　　　　　　　偏漫畫素描

表現上唇與下唇的鼓起就會偏向寫實。是較少用到漫畫素描的畫法。

上唇省略不畫，只畫出下唇的鼓起。這在漫畫素描中是標準畫法。

上唇、下唇都省略。若是孩子或10幾歲的女性角色，這樣畫就夠了。

嘴巴的情感表現

按照不同情感，嘴巴是形狀容易變化的部位。基本上情感愈強烈，嘴巴就張得愈大。也要注意嘴角的角度！

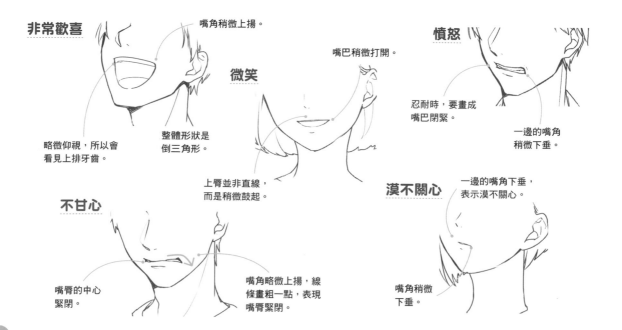

非常歡喜
嘴角稍微上揚。
略微仰視，所以會看見上排牙齒。

微笑
嘴巴稍微打開。
整體形狀是倒三角形。
上唇並非直線，而是稍微鼓起。

憤怒
忍耐時，要畫成嘴巴閉緊。
一邊的嘴角稍微下垂。

不甘心
嘴唇的中心緊閉。
嘴角略微上揚，線條畫粗一點，表現嘴唇緊閉。

漠不關心
一邊的嘴角下垂，表示漠不關心。
嘴角稍微下垂。

從各種角度觀看

從側面或斜側面畫嘴巴時,要注意嘴脣的鼓起。在漫畫素描中,別畫得太過鼓起比較好。

從側面

偏寫實

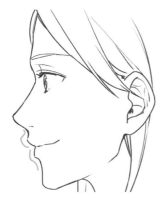

上脣與下脣兩者都畫成向前突出。

漫畫素描

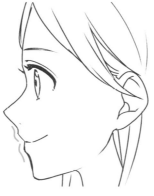

嘴脣別太過鼓起。注意線條如果太直,就會變成扁平的印象。

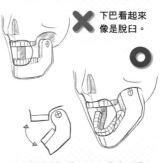

\\ POINT //

✕ 下巴看起來像是脫臼。

⭕

下巴不是往正下方打開

下巴是呈扇狀打開,而不是往正下方打開。如果想畫成往正下方打開,就要強調簡化。

仰視

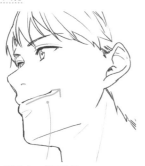

仰視時,嘴巴並非直線而是平緩曲線。

斜後方

因為從斜後方觀看,所以嘴巴畫短一點。

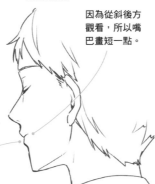

畫出上脣與下脣的鼓起。

ZOOM

上脣的線條畫長一點便會有立體感。

俯瞰

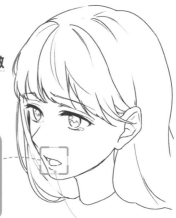

下脣的線條可畫可不畫。

漫畫表現

憤怒時嘴巴大大地張開。牙齒不必一顆一顆畫出來。

情緒激動時露出上下排牙齒

角色情緒激動,嘴巴大大地張開時,畫出牙齒是很重要的一點。基本上經常露出上排牙齒,只露出下排牙齒的情形比較少見。

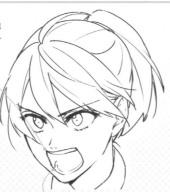

這是從上方觀看,沿著嘴巴形狀也畫出下排牙齒。

咬牙切齒時畫成鋸齒狀,就能表現出情緒。

嘴巴畫成下側比上側還要大。

耳朵的畫法

一旦要畫耳朵，沒想到有不少人都不會畫。其實耳朵的構造十分複雜。首先，來整理畫耳朵時應該掌握的重點。

瞭解耳朵的構造

有不少人想從正面畫耳朵，其實卻畫成側向的耳朵。仔細注意從正面與側面所見的耳朵的差異吧！

偏寫實

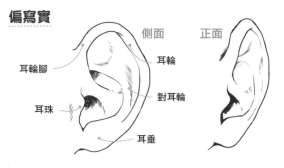

耳輪腳
耳輪
對耳輪
耳珠
耳垂
側面　正面

構成耳朵的主要部位，有耳輪、耳垂、耳珠、對耳輪等。觸摸自己的耳朵，確認各個部位吧！

漫畫素描

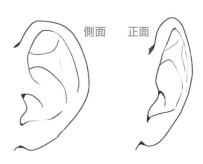

側面　正面

漫畫素描與偏寫實相比，不畫陰影，僅用簡單的線條畫出來。

經由過程確認

和眼睛或頭髮不同，基本上任何角色都可以畫同樣的耳朵。在這層意義上，先學會一種耳朵的畫法非常重要。

1 畫輪廓

先畫耳朵最外側的輪廓。大致分成4個步驟來思考會比較好畫。

2 決定耳洞的位置

在上下耳根的一半下面附近畫耳洞。

3 畫耳輪

注意耳輪的厚度，沿著輪廓畫出來。

4 畫中央附近

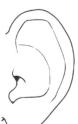

從耳洞下方往上面的耳根畫一圈。

5 加上線條

從3所畫的耳輪上方，在中央附近延伸線條。

POINT

像小孩的耳朵讓線條單純。

小幅插圖的耳朵

小幅插圖很難仔細描繪耳朵，所以畫出輪廓，耳朵裡面大致畫一下就行了。

小孩耳朵的畫法

漫畫素描的耳朵套用在小孩身上,平衡會有點差。因此若是小孩的耳朵,必須畫得更簡單。

小孩的耳朵

簡化類型

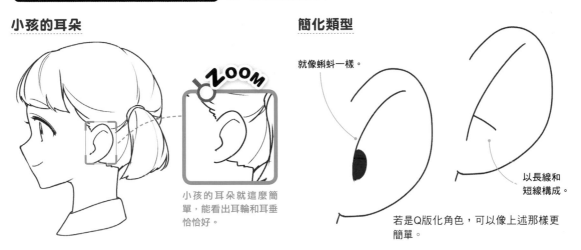

就像蝌蚪一樣。

小孩的耳朵就這麼簡單,能看出耳輪和耳垂恰恰好。

以長線和短線構成。

若是Q版化角色,可以像上述那樣更簡單。

從各種角度觀看

耳朵的角度不同,形狀也會大為改變。應特別注意耳輪和耳垂。它們的厚度能表現出肉感。

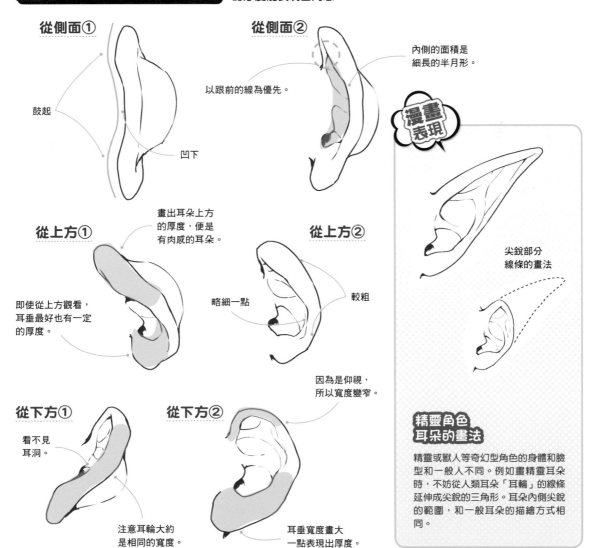

從側面①

鼓起

凹下

從側面②

以跟前的線為優先。

內側的面積是細長的半月形。

漫畫表現

尖銳部分線條的畫法

從上方①

畫出耳朵上方的厚度,便是有肉感的耳朵。

即使從上方觀看,耳垂最好也有一定的厚度。

從上方②

略細一點

較粗

因為是仰視,所以寬度變窄。

從下方①

看不見耳洞。

從下方②

注意耳輪大約是相同的寬度。

耳垂寬度畫大一點表現出厚度。

精靈角色耳朵的畫法

精靈或獸人等奇幻型角色的身體和臉型和一般人不同。例如畫精靈耳朵時,不妨從人類耳朵「耳輪」的線條延伸成尖銳的三角形。耳朵內側尖銳的範圍,和一般耳朵的描繪方式相同。

輪廓的畫法

標準的鵝蛋形、大人的長臉形、可愛的圓形等,輪廓也會使臉部的印象大不相同。配合角色的個性分別使用吧!

代表性的3種輪廓

經常使用的輪廓有鵝蛋形、長臉形、圓形這3種。臉部的基本寬度都一樣,藉由下巴的長度分別描繪,相貌就會端正。

女性

鵝蛋形

男性

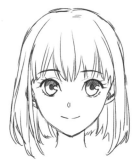

標準的角色臉型。登場次數較多的女主角,因為常常看到,便成了標準的臉型。

男性的主角也幾乎都是鵝蛋形。眼睛、鼻子、嘴巴等部位要均衡地畫上。

長臉形

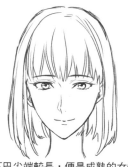

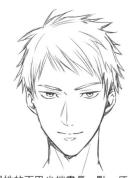

下巴尖端較長,便是成熟的女性。眼睛細長,畫出平行的眉毛,便有種沉穩的氣質。

男性的下巴尖端畫長一點,便有種嚴厲的印象。眼睛畫得細長會更加冷酷。

圓形

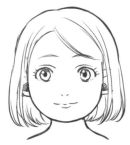

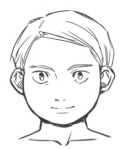

畫出接近正圓形的形狀便是胖嘟嘟的輪廓。眼睛畫大一點,就會變成印象溫和的女性。

圓形臉的男性也能呈現溫和的印象。眼睛的位置降低,還會變成幼兒或嬰兒。

各種輪廓

臉型輪廓除此之外還有各種樣式。與其用在主角身上,建議讓充滿魅力的配角增添變化再登場。

腮幫子鼓起型

活潑有朝氣,健康的印象。眉毛和外眼角略微上揚,便會呈現好勝的印象。

活潑健康!
勝過男人的可靠角色

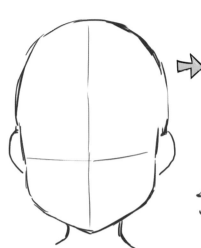

一開始以一般的鵝蛋形畫骨架。決定頭部和耳朵的位置,到了畫輪廓的階段,讓臉頰稍微鼓起。

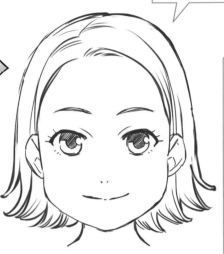

畫上部位。雖然臉頰鼓起,但並不是肥胖,下巴要銳利一點。

改編

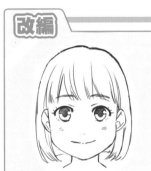

**若是小孩
變換部位便顯得年幼**

腮幫子鼓起型用在兒童角色時,放下瀏海,眼睛畫圓一點,便會印象稚嫩。

草莓型

除了年幼的孩子,建議用來畫校園偶像等美少女或怪人型角色。因為骨骼較小,所以鼻子嘴巴也小一點。

讓人想要保護的
可愛妹妹角色

漫畫表現 **讓鼓起的臉頰簡化**

怒氣沖沖時,只有臉頰的一部分鼓起,配合嘴邊表現鼓起吧!

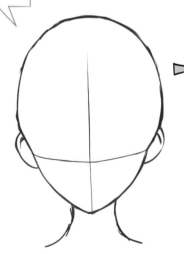

畫出鵝蛋形,在偏下方畫上十字的輔助線。下巴的輪廓畫得細小一點。

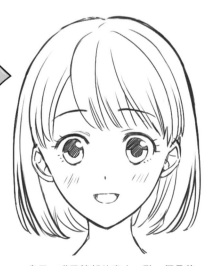

鼻子、嘴巴等部位畫小一點,便是苗條小臉蛋的女孩子。體型也畫成瘦削型。

下部寬大型

因為臉頰胖嘟嘟，容易呈現出柔和的印象。讓嘴唇厚實，不僅看起來溫柔，同時也能表現出性感的氣質。

胖嘟嘟，印象溫和的
穩靜大姊姊類型

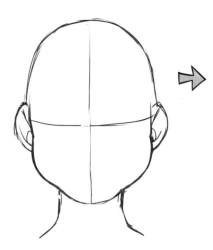

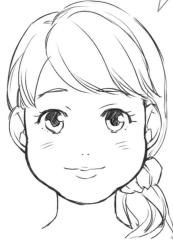

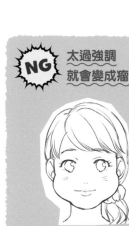

NG 太過強調
就會變成瘤

臉頰的線條過於突出，就會看起來像是長瘤，這點須注意。

畫出鵝蛋形在中心加上十字。決定耳朵的位置後，讓臉頰的輪廓稍微圓潤鼓起。

畫上部位。要是臉頰大幅鼓起，下巴卻是尖的會很不搭調，所以下巴也要圓潤一點。

豐滿型

這種輪廓最適合用來表現個性穩重，能緩和氣氛的療癒型角色。因為耳朵也比較大，所以更加強調臉部的大小。

以圓形的形狀
畫成療癒型角色

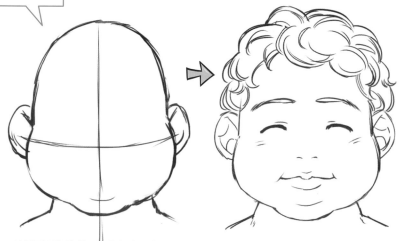

改編

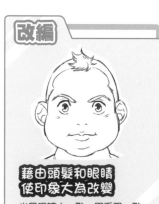

藉由頭髮和眼睛
使印象大為改變

光是眼睛大一點，眉毛粗一點，就會變成精悍的氣質。而頭髮也能使印象完全改變，不妨嘗試看看。

以鵝蛋形為基礎，在中心略下方加上十字。畫臉頰時，不妨畫得比頭部的輪廓更為鼓起。

畫上部位。畫成笑咪咪的細眼和下垂的眉毛，便會有溫和的氣質。

粗獷型

用來描繪肌肉型男性等粗獷人物的臉型。畫成五官清楚，就能表現出有力量與魄力的性格。

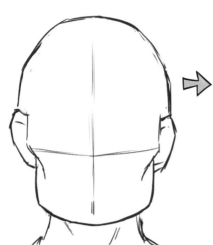

四角輪廓的臉型具有
充滿魅力的頑固職人氣質！

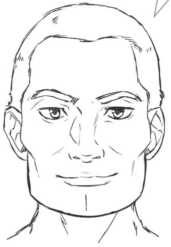

畫輪廓時並非畫圓形，而是圓角的四角形。在中心略下方畫上十字，然後畫上部位。

畫上臉部的部位。鼻子嘴巴的畫法也不用簡化，建議偏寫實一點。

改編

張開嘴巴大笑
有種豪邁的印象

大笑時張開嘴巴很豪邁！粗獷型往往感覺很可怕，不過嘴巴和眼睛變化一下，印象就會完全改變。

瘦削型

這種輪廓很適合瘦到顴骨浮現的神經質角色。髮型也沒有變化，服服貼貼，正能凸顯出神經質的樣子。

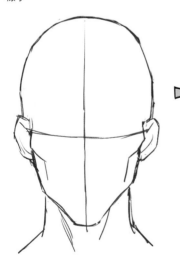

雖然神經質
卻是有趣的角色

畫出長臉形的輪廓，在中央畫上十字作為輔助線。畫成顴骨凸出，臉頰消瘦。

畫上部位。畫成大眼睛平衡會變差，所以要畫成細眼，英俊的紳士風格。

改編

讓瘦削型臉型
更加消瘦的表現

想讓瘦削型更加消瘦時，不要更改輪廓，得更加強調顴骨下方的臉頰線條。

頭髮的畫法

頭髮在表現角色的氣質時,是很重要的部位。首先,掌握基本的頭髮生長方式和髮流,學會自然的頭髮畫法吧!

理解髮流

頭髮是從分界線、髮旋、髮際這3處朝著髮梢分布。如果不注意髮流,就會變成不自然的髮型。

分界線

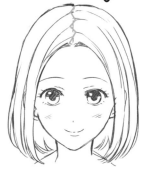

以分界線為中心,頭髮向左右垂下。分界線稍微呈鋸齒形,別太清楚會比較自然。

髮旋

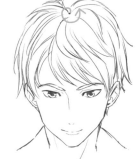

頭髮從頭頂部的髮旋像漩渦般分布。以俯瞰視角描繪時,尤其須注意髮旋。

髮際

描繪前額露出的人物時,這裡非常重要。畫出前額的形狀後,頭髮畫成向後垂下。

可以簡化

可以仔細畫出髮流,適度省略也沒關係。角色性與臉部部位的簡化程度等,可配合自己的圖增添變化。

偏寫實看起來更加溫順&清秀

偏寫實

頭髮線條仔細畫出的類型。話雖如此,分界線、髮旋等髮流也有省略。

省略型

頭髮想成幾束,中心的線條減少的感覺。

基本上髮梢整理成一束一束。

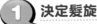

經由過程確認

頭髮的畫法其實非常簡單。首先決定髮旋，大致畫出髮流。之後再畫出細節部分即可。

1 決定髮旋

基本上髮旋可以置於中心線上。

畫出頭髮以外的部分。決定生出髮流的髮旋。

2 畫出髮流

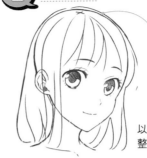

頭髮從頭部稍微浮起。

以髮旋為中心畫出整體的髮流。

3 畫出髮梢

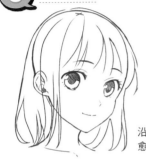

沿著髮流，愈接近髮梢畫得愈細。

4 調整整體

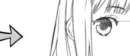

ZOOM

髮梢或粗或細，才會均衡。

畫出髮梢的細節部分，調整整體便完成。較粗與較細的髮梢混在一起才會均衡。

髮梢的畫法

髮梢並非只要畫成尖端較細就可以。事實上有各種技法，如中間線的畫法和髮梢分叉時的畫法等。

1根時

〇　✕

由於髮梢強調圓弧，不是一束，而是留下一條線時，頭髮便容易呈現表情。線條太長會很不自然。此外如果太密合，就很難呈現頭髮的細微差異。

髮梢分叉時

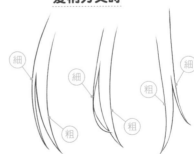

細　細　細

粗　粗

髮梢分叉成2根時，不是以同樣的粗細分叉，畫成一邊粗一邊細才會均衡。

中間線的畫法

〇　✕

在1根髮梢畫上中間線時，畫成接近邊緣便有柔和的印象。如果畫在正中間，看起來會很不自然，這點須注意。

漫畫表現

〇　✕

頭髮隨風擺動的畫法

要畫頭髮隨風擺動時，髮梢不是畫成整個散開，而是要想像髮流集中在1處。

各種髮型

除了髮質、顏色、髮量和長度，改編頭髮可以增加變化。改編時要注意頭髮集中在何處。

女性

雙馬尾

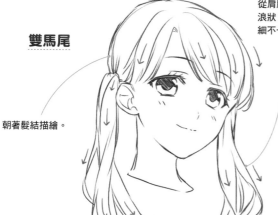

從肩膀開始畫成波浪狀。髮束畫成粗細不一。

朝著髮結描繪。

頭髮在正中間分成2邊，分別綁好的狀態。從綁頭髮的位置，頭髮向下分布。

男孩似的

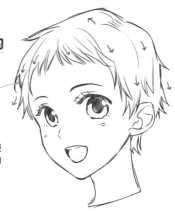

略往外側翹起，便是很有活力的印象。

女孩的短髮。鬢角部分較長，瀏海較短，就會顯得女性化。髮梢處處連接，呈現髮束感。

馬尾

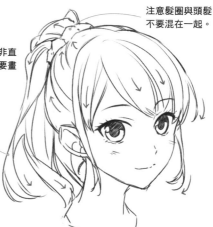

脖子後方的髮絲並非直直地垂下，基本上要畫成輕柔的曲線。

注意髮圈與頭髮不要混在一起。

雖然在插圖中看不出來，但是要朝著後面的髮結畫出髮流。

在頭頂的較高位置綁一個馬尾。留下瀏海，在馬尾周圍呈放射狀畫線。訣竅是稍微蓬一點，髮束垂下。

盤髮

落在前側的頭髮髮梢畫向內彎就很可愛。

綁在腦後，具有成熟魅力的盤髮。瀏海向上梳時，要注意髮際的畫法。決定前額的形狀，然後頭髮向後垂下。

POINT

在綁髮的部分讓頭髮分布

盤髮或綁馬尾的時候，不妨朝著髮結部分畫出髮流。

麻花辮

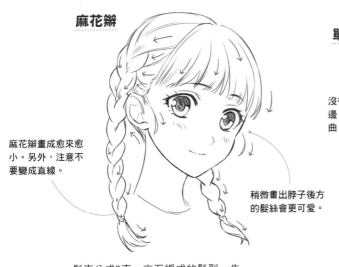

麻花辮畫成愈來愈小。另外,注意不要變成直線。

稍微畫出脖子後方的髮絲會更可愛。

髮束分成3束,交互編成的髮型。先理解構造再畫吧!像上圖沿著頭的部分也綁成辮子時,就叫做編髮。

單邊麻花辮

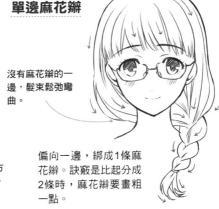

沒有麻花辮的一邊,髮束鬆弛彎曲。

偏向一邊,綁成1條麻花辮。訣竅是比起分成2條時,麻花辮要畫粗一點。

波浪捲

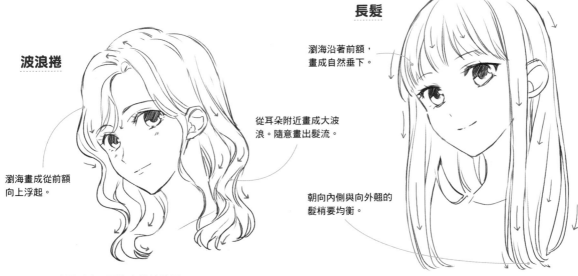

瀏海畫成從前額向上浮起。

從耳朵附近畫成大波浪。隨意畫出髮流。

描繪輕柔的髮型時,要注意波浪的呈現方式。相當於頭頂的部分畫成稍微鼓起,在中間呈現動感就會很一致。

長髮

瀏海沿著前額,畫成自然垂下。

朝向內側與向外翹的髮梢要均衡。

從肩膀向下伸長的髮型。注意畫出垂在肩膀的頭髮髮流。側邊的頭髮撥到耳後時會露出耳朵。

鮑伯頭

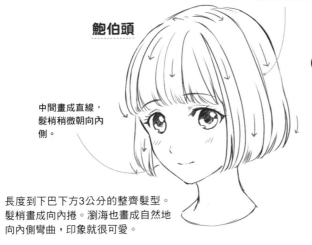

中間畫成直線,髮梢稍微朝向內側。

側邊的頭髮從分界線向左右分布。

長度到下巴下方3公分的整齊髮型。髮梢畫成向內捲。瀏海也畫成自然地向內側彎曲,印象就很可愛。

漫畫表現

髮束配合動作擺動

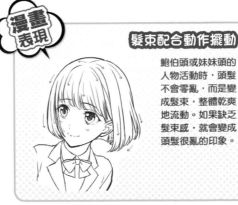

鮑伯頭或妹妹頭的人物活動時,頭髮不會零亂,而是變成髮束,整體乾爽地流動。如果缺乏髮束感,就會變成頭髮很亂的印象。

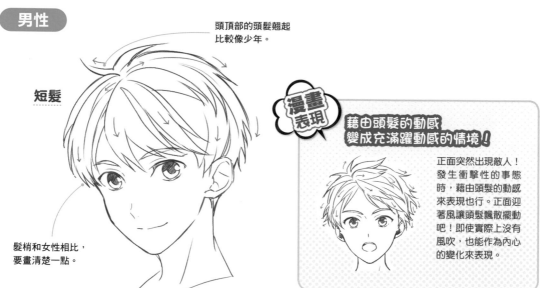

頭頂部的頭髮翹起比較像少年。

短髮

髮梢和女性相比，要畫清楚一點。

漫畫表現

藉由頭髮的動感變成充滿躍動感的情境！

正面突然出現敵人！發生衝擊性的事態時，藉由頭髮的動感來表現也行。正面迎著風讓頭髮飄散擺動吧！即使實際上沒有風吹，也能作為內心的變化來表現。

一般男孩的短髮髮型。和女孩不同，要減少鬢角的髮量露出耳朵。以髮旋為中心，頭髮畫成放射狀。

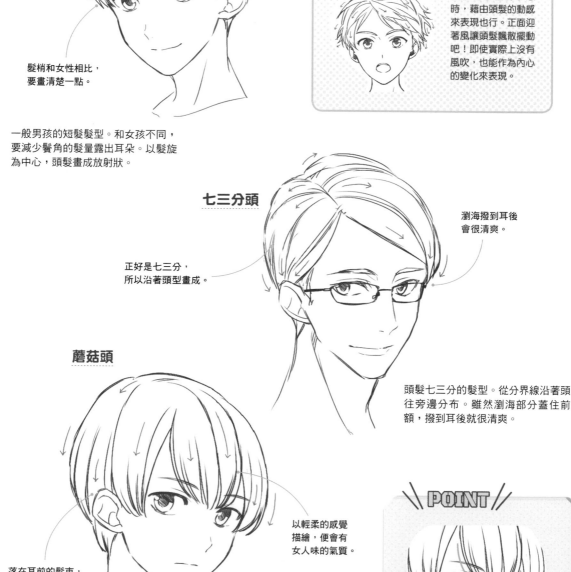

七三分頭

正好是七三分，所以沿著頭型畫成。

瀏海撥到耳後會很清爽。

蘑菇頭

頭髮七三分的髮型。從分界線沿著頭往旁邊分布。雖然瀏海部分蓋住前額，撥到耳後就很清爽。

以輕柔的感覺描繪，便會有女人味的氣質。

落在耳前的髮束，不妨畫成向前彎曲。

整體長度相同的整齊短髮。同樣從髮旋呈放射狀描繪。中途沒有翹起，筆直地畫，留下髮束感。

\\ POINT //

整齊的髮型髮梢要分成幾個區塊

像蘑菇頭這種整齊的髮型，過於整齊會很厚重，所以髮梢要分成幾個區塊。

外國人風燙髮髮型

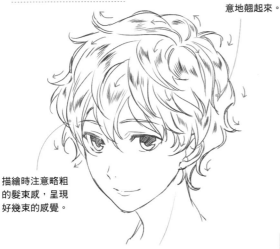

向外翹或向後翹，讓頭髮任意地翹起來。

描繪時注意略粗的髮束感，呈現好幾束的感覺。

和短髮相同，畫成從髮旋呈放射狀。長度略長＆捲曲。沿著頭髮的動感畫出光亮感，看起來就像金髮男子。

露出額頭燙髮髮型

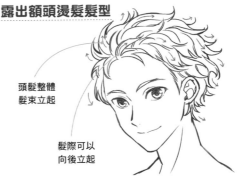

頭髮整體髮束立起

髮際可以向後立起

畫出髮束，向外翹起便成了淘氣的小哥。不畫出瀏海，露出前額，就能表現出有點壞壞的感覺。

POINT

外國人風燙髮髮型畫成金髮

想畫金髮人物時，在呈現光澤的部分（波浪的部分等）加上短線條吧！強調光線的反射感，看起來就會像金髮。

長髮

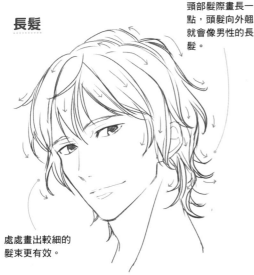

頸部髮際畫長一點，頭髮向外翹就會像男性的長髮。

處處畫出較細的髮束更有效。

基本上從髮旋畫成放射狀，整體要畫長一點。頸部髮際在會碰到襯衫領子的位置向外翹。

二分區式髮型

髮束較細，畫成尖尖的。

推過的部分加上斜線等，與肌膚部分就能表現出差異。

從頭頂部留到耳上，下面推短的髮型。推過的部分省略畫出。剩下的頭髮畫長一點，便容易分別描繪。

長髮綁成一束

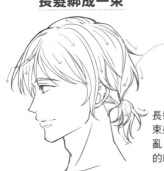

綁不起來的髮束畫在中間。

長髮隨意綁起的髮型。有髮束感的頸後髮絲不能畫得蓬亂，而是刻意呈現有點零亂的印象。

頭頂的頭髮畫長一點，也可以蓋在推過的部分上面。

基本上先畫出光頭，然後想像加上頭頂的頭髮。

決定頸部髮際的形狀時要注意脖頸的凹下部分。

情感表現的畫法

人的情感發揮作用，就會表現在表情上。在漫畫中，主要是眼睛、嘴巴、眉毛這3個部位產生變化，並得以表現出豐富的情感。

分別描繪情感　代表性的情感有「歡喜」、「悲傷」、「憤怒」等。藉由情感的程度，或出於何種心境做出那些表情，使得畫法隨之改變。

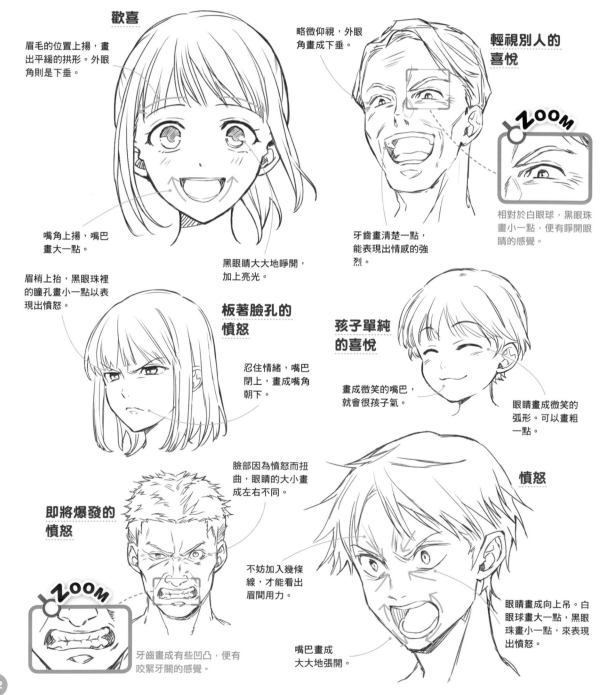

歡喜

眉毛的位置上揚，畫出平緩的拱形。外眼角則是下垂。

嘴角上揚，嘴巴畫大一點。

黑眼睛大大地睜開，加上亮光。

輕視別人的喜悅

略微仰視，外眼角畫成下垂。

ZOOM
相對於白眼球，黑眼珠畫小一點，便有睜開眼睛的感覺。

牙齒畫清楚一點，能表現出情感的強烈。

板著臉孔的憤怒

眉梢上抬，黑眼珠裡的瞳孔畫小一點以表現出憤怒。

忍住情緒，嘴巴閉上，畫成嘴角朝下。

孩子單純的喜悅

畫成微笑的嘴巴，就會很孩子氣。

眼睛畫成微笑的弧形。可以畫粗一點。

即將爆發的憤怒

臉部因為憤怒而扭曲，眼睛的大小畫成左右不同。

不妨加入幾條線，才能看出眉間用力。

憤怒

眼睛畫成向上吊。白眼球畫大一點，黑眼珠畫小一點，來表現出憤怒。

ZOOM
牙齒畫成有些凹凸，便有咬緊牙關的感覺。

嘴巴畫成大大地張開。

哭泣

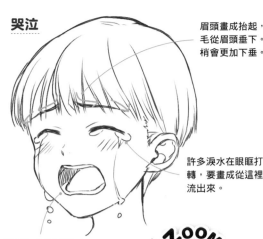

眉頭畫成抬起，眉毛從眉頭垂下。眉梢會更加下垂。

許多淚水在眼眶打轉，要畫成從這裡流出來。

嘴巴的下側畫得比上側還要寬，就能表現負面的情緒。

忍不住的淚水

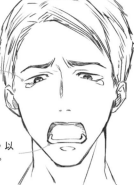

眼睛睜開的狀態，在外眼角畫出淚水，表現忍住的樣子。

嘴巴畫成大大張開，以向下拉的印象描繪。

一邊啜泣一邊說話，眉毛一口氣垂下。畫出大顆淚珠滴落的痕跡。

哭訴的淚水

眼睛畫大一點，表現出哭訴的感覺。

嘴巴以平緩的曲線描繪，表現女性特有的柔弱。

攙雜驚訝與悲傷

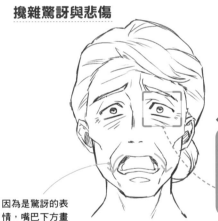

因為是驚訝的表情，嘴巴下方畫成大大張開。

過於驚訝使瞳孔收縮，所以黑眼珠變小。

悲傷

因為是悲傷的表情，眼睛不是朝向正面，而是畫成略微向下。

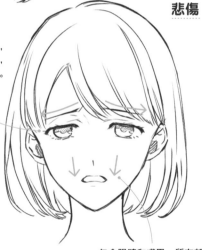

包含眼睛和嘴巴，所有部位都垂下。從臉頰全都垮下的印象。

POINT

從基本移動部位實際感受表情的變化！

分別描繪角色的情感表現時，要從基本的表情移動「臉部的部位」。哭喪著臉時，眉毛、眼睛、嘴巴整體下垂，惱怒時眉毛和眼睛會向上吊。移動臉部的部位便容易在表情增添變化。

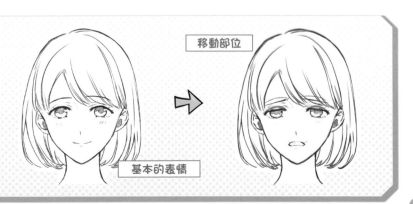

移動部位

基本的表情

 女性的情感圖

藉由圖表式解說情感程度引起的表情差異。如喜悅、憤怒、驚訝等，我們一起來看看，情緒波動時會有哪些變化。

強 ← → 弱

快樂、喜悅

呀～!!!
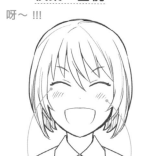

眼睛幾乎閉上。畫成順勢向上。

臉紅用好幾條斜線表現。

眼睛發亮…!

臉頰稍微臉紅。

眼睛畫成光澤較多，表現出濕潤感。

好耶～!

嘴角上揚，嘴巴打開。

眼睛微笑閉上。睫毛也要仔細畫出。

微笑

眼睛畫成大大地睜開。

嘴巴閉上，畫成嘴角上揚。

憤怒、憎恨

混帳～!

露出牙齒就能表現憤怒。

眼睛和眉毛連成一體向上吊。

不爽

嘴角略微下垂，表現出嫌惡感。

眼睛塗滿，空洞面無表情。

嘖!

黑眼珠畫成偏向一側。

畫成直線，眉梢稍微下垂。

懷疑

一邊的眉毛活動。

嘴巴畫成へ字。

悲傷、流淚

深刻的悲傷和淚水

淚水的顆粒愈大，情感也愈強烈。

眼皮上方加上短線，能呈現消瘦感。

淚水在眼眶打轉

淚水在眼眶下方打轉。

想要表達什麼，卻無法說出口。

消瘦

在眼角周邊畫線，呈現消瘦感。

嘴巴稍微打開，表現在嘆氣。

唉～～

因為負面情緒，眉毛下垂。

嘴巴微微張開，感覺在嘆氣。

不安、恐懼

糟了！

嘴巴畫得歪斜，表現出恐懼感。　眉間用力，眉頭抬起。

擔心

眼睛的瞳孔張開，瞳孔畫小一點。　嘴巴不由自主地打開，畫成有點像梯形。

不知所措

因為焦急，目光東張西望地移動。　汗水以U字表現。

哎呀呀？

眼睛微微睜開，露出疑惑的眼神。　因為感到困惑，變成了八字眉。

困惑、吃驚

震驚！

頭髮比平時更翹。　眉毛左右不對稱。一邊可以畫成銳角。

嚇一跳!!

嘴巴畫成較圓的梯形，感覺大大地張開。　眉毛往上抬，和眼睛之間寬度變大。

咦!?

眼睛睜大。　嘴巴大大地張開，表現出困惑。

嗯？

畫成移開視線，表現出正在思考的表情。　左右眉毛不對稱，表現出情緒。

想睡、迷迷糊糊

睡著

畫成拱形，表示睡著。　嘴巴的位置比平時還低，且畫小一點。

快睡著了

上眼皮畫成垂下。　嘴巴稍微歪斜，並且流口水。

打呵欠

外眼角畫出一點眼淚。　嘴巴畫成不方正的正方形。

發呆～

眼睛的黑色部分畫多一點。　嘴巴畫小一點，感覺面無表情。

強　中　弱

65

男性的情感圖

男性基本上的變化也一樣，但是藉由臉龐的不同呈現差異。這時加上角色的個性，表情的變化就會一口氣增加。

強

中

弱

快樂、喜悅

哇～!!!

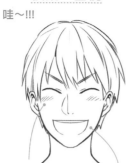

臉頰加上斜線，表現出興奮。

嘴巴畫成往側邊大大地張開。

眼睛發亮…!

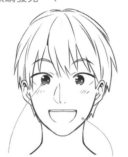

眼睛的縱長畫大一點。

嘴角畫成略微上揚。

好耶～!

嘴巴畫成較大的半月形。

眼睛畫成較深的拱形。

微笑

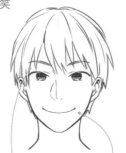

眉毛畫成拱形。

嘴角上揚微笑。

憤怒、憎恨

混帳～!

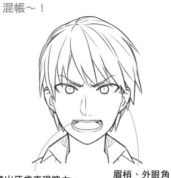

畫出牙齒表現魄力。

眉梢、外眼角都往上抬。

不爽

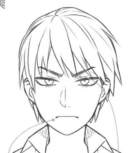

嘴巴緊閉，表現憤怒。

畫成眉間皺起。

嘖!

咬緊牙關，畫成嘴巴一邊閉上。

瞳孔畫成偏向一邊。

懷疑

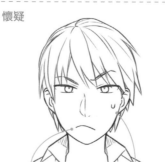

嘴巴是小小的へ字，略微彎曲。

在臉頰畫出汗水，表示嫌惡。

悲傷、流淚

深刻的悲傷和淚水

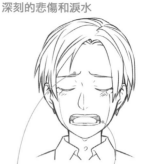

眉間用力。

情緒很激動，所以嘴巴歪斜。

淚水在眼眶打轉

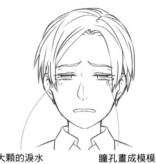

大顆的淚水在眼眶下方打轉。

瞳孔畫成模模糊糊。

消瘦

向下看的眼睛外眼角略微上揚。

嘴角鬆弛無力，自然地打開。

唉～～

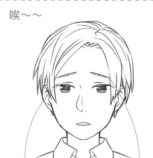

眼皮也加入斜線。

眉毛下垂變成八字。

不安、恐懼

糟了！

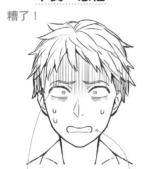

加入縱線，
表現恐懼感。

嘴巴打顫，
表現出不安。

擔心

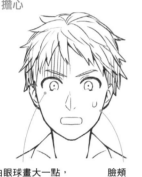

白眼球畫大一點，
表示吃驚。

臉頰
滴下汗水。

不知所措

嘴巴部分歪斜，
表現出驚慌。

眼睛飄忽不定。
畫成往斜上看。

哎呀呀？

眉頭上抬，露出
疑惑的表情。

眼睛朝下看，
眉毛下垂。

困惑、吃驚

震驚！

瞳孔畫小一點，
強調眼睛睜大。

臉紅也能表現
興奮。

嚇一跳!!

嘴巴呈四角形上
下打開，變成驚
呆的表情。

由於吃驚，眉
毛與眼睛之間
的距離變寬。

咦!?

畫成驚呆的
圓嘴巴。

眼睛的縱長大
一點，表現出
吃驚。

嗯？

眉毛畫成左右不對稱，
感覺有點困惑。

嘴巴彎成
ㄟ字。

想睡、迷迷糊糊

睡著

眉梢
略微下垂。

嘴巴畫成
向下打開。

快睡著了

眼睛迷迷糊糊。
黑色部分畫少一
點。

口水畫成從
嘴邊滴下。

打呵欠

眼睛的動作不
同，眉毛也左
右不對稱。

閉上一隻眼睛，另
一隻眼畫出淚滴。

發呆～

眼睛半開。畫出黑
眼圈感覺更想睡。

眉毛無力
地下垂。

強

中

弱

年齡造成的臉部變化

人一般在年幼時臉型較圓，眼睛也比較大。隨著長大成人，臉型從圓形變成鵝蛋形。充分理解變化，分別描繪不同年齡的人吧！

臉部主要的變化

檢視一下同一角色因爲年齡會有何種變化。注意各個部位與輪廓的變化。

2～3歲

圓形臉，輔助線的橫線位置低於正中間。

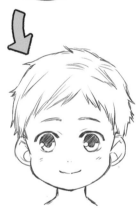

- 臉型較圓，輪廓柔和。
- 眼睛的縱長畫大一點。
- 臉頰加上臉紅線。

10歲前後

長一點的圓形，輔助線的橫線位置略低於正中間。

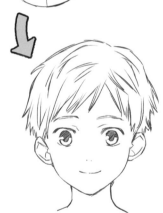

- 輪廓俐落一點。
- 下巴畫成有點銳利。
- 從年幼期開始眼睛與嘴巴的間隔隔開。

20歲前後

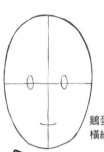

鵝蛋形臉，輔助線的橫線畫在正中間。

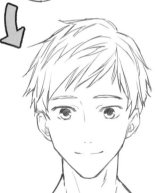

- 眼神英武銳利。
- 畫成腮幫子有點鼓起。
- 整張臉變得細長。

POINT

大人與小孩的臉型從頭蓋骨就不一樣！

畫小孩時理論上臉型較圓，部位要畫大一點。這並非只是因為「看起來比較可愛」，而是頭蓋骨的形狀不一樣。小孩的頭蓋骨和大人相比下顎骨較小，不過隨著成長會變大，變成成人的頭蓋骨形狀。從頭蓋骨開始注意，畫出均衡的臉型吧！

小孩

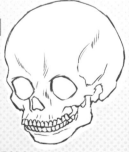

下顎骨較小，後頭部突出。

大人

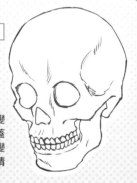

下顎骨成長，變成成人的頭蓋骨。由於整體變大，相對地眼睛變小。

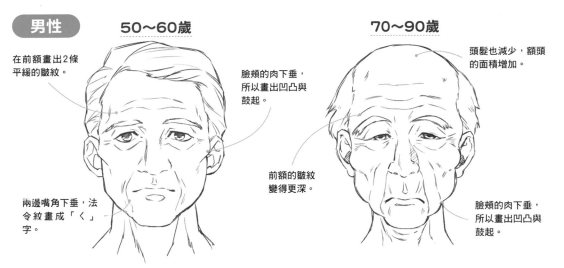

老人角色的特徵

上了年紀出現的皺紋，隨著年齡變得愈多且愈深。想像臉部的肉整體垮下來，就很容易理解。

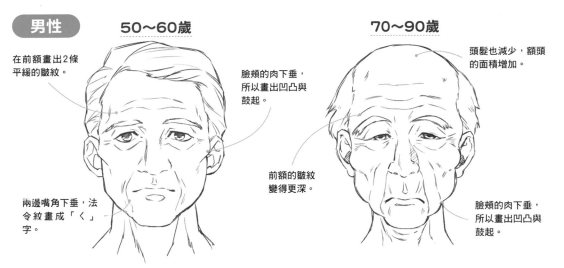

男性

50～60歲

在前額畫出2條平緩的皺紋。

臉頰的肉下垂，所以畫出凹凸與鼓起。

兩邊嘴角下垂，法令紋畫成「く」字。

70～90歲

頭髮也減少，額頭的面積增加。

前額的皺紋變得更深。

臉頰的肉下垂，所以畫出凹凸與鼓起。

女性

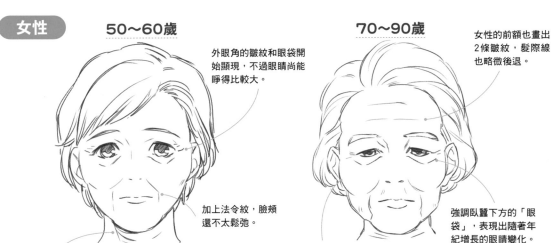

50～60歲

外眼角的皺紋和眼袋開始顯現，不過眼睛尚能睜得比較大。

加上法令紋，臉頰還不太鬆弛。

到了50幾歲，脖子也開始出現皺紋，所以加上橫紋。

70～90歲

女性的前額也畫出2條皺紋，髮際線也略微後退。

強調臥蠶下方的「眼袋」，表現出隨著年紀增長的眼睛變化。

臉頰的皺紋不用畫成像男性那樣，肌膚還留有一點彈性。

POINT

藉由體型與個性老化的表現也不同！

加上皺紋的方式，依照角色的體型也不一樣。體型偏瘦的人，肉會變得更少，顴骨會更明顯。反之肥胖的人顴骨並不明顯，整體較為柔軟，且臉頰鬆弛。

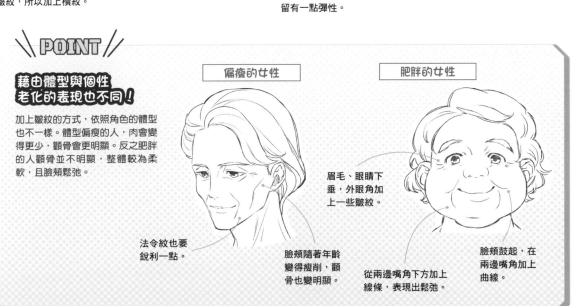

| 偏瘦的女性 | 肥胖的女性 |

眉毛、眼睛下垂，外眼角加上一些皺紋。

法令紋也要銳利一點。

臉頰隨著年齡變得瘦削，顴骨也變明顯。

從兩邊嘴角下方加上線條，表現出鬆弛。

臉頰鼓起，在兩邊嘴角加上曲線。

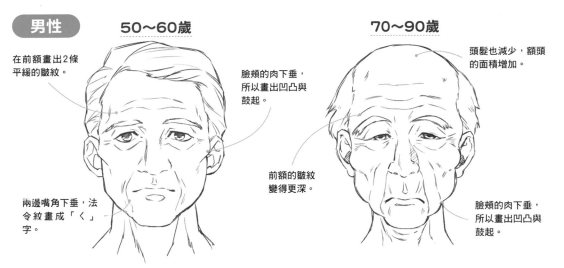

女性臉部的成長

檢視一下因年齡變化的女性臉部。不只臉型和部位的大小，可知髮型、容貌等也會跟著改變。

0～1歲

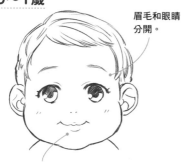

眉毛和眼睛分開。

在嘴巴下面畫線，下巴看起來也鼓起。

臉頰鼓起，畫得比頭的寬度還要大。外眼角可以畫成下垂。

幼稚園

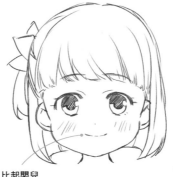

比起嬰兒嘴巴變小。

和嬰兒相比，頭畫大一點。輪廓畫成本壘板形，看起來就像小女孩。

小學生

下巴畫細一點，臉頰也比較圓潤。

臉部的縱長長一點。眼睛和嘴巴的距離也因而分開。腮幫子也稍微俐落一點。

國中生

國中生的瀏海不會太長，畫成垂在眉毛上。

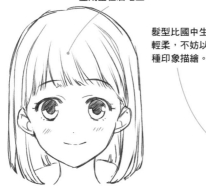

髮型比國中生更輕柔，不妨以這種印象描繪。

下巴畫得銳利一點。粗略地畫成短髮，看起來就會像國中生。

高中生

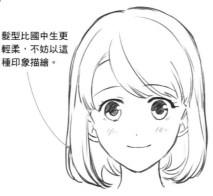

比國中生臉型略長，眼睛和嘴巴的距離畫遠一點。髮型輕柔，略顯成熟。

20～30幾歲

在嘴巴下方畫線條，顯得嘴唇柔軟。

波浪從耳下附近開始便很自然。

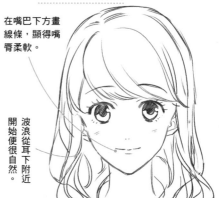

臉部的大小和部位和高中生畫成幾乎相同。髮型呈波浪捲，就會感覺成熟。

40～50幾歲

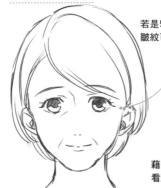

若是50幾歲，皺紋可以少一點。

眼皮下垂，所以眼睛較小。臉頰的肌肉也垮下，因此輪廓有些柔和。

60～70幾歲

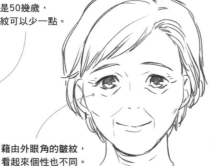

藉由外眼角的皺紋，看起來個性也不同。

整體的皺紋數量變多。在眼睛周圍畫出多條皺紋。頭髮要俐落一點。

80～90幾歲

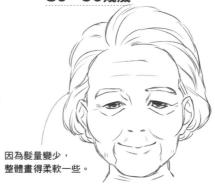

因為髮量變少，整體畫得柔軟一些。

眼皮更加下垂，眼睛變得很小。顴骨很明顯，下巴的肉也有點垮下。

男性臉部的成長

男性基本上也和女性相同。和女性同樣成長，再加上男性的特徵，如英武的表情和頭髮的減少等。

0～1歲

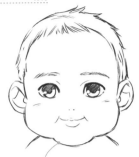

下巴也很寬，所以鼓起的部分較多。

若是男嬰，眉毛較粗，畫成平行就很英俊。眼睛有點向上吊。

幼稚園

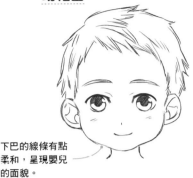

下巴的線條有點柔和，呈現嬰兒的面貌。

眼睛和眉毛的間隔畫得比女孩更窄。畫成短髮就能表現出男孩子的感覺。

小學生

畫成像年幼期眉梢沒有下垂。

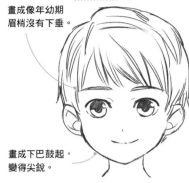

畫成下巴鼓起，變得尖銳。

臉型略微縱長，眼神英武勇敢。頭髮線條畫得較粗，就會很男孩子氣。

國中生

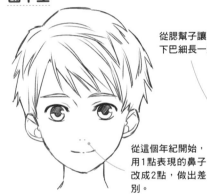

從腮幫子讓下巴細長一點。

從這個年紀開始，用1點表現的鼻子改成2點，做出差別。

鼻子畫成2點型，能表現出成長。可以稍微畫出從左眉毛往下的鼻樑。

高中生

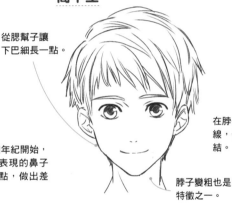

脖子變粗也是特徵之一。

整張臉較長，從腮幫子到下巴的線條變得銳利。眼睛畫得細一點，目光英武。

20～30幾歲

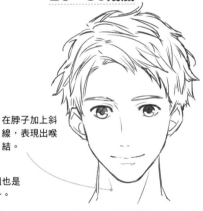

在脖子加上斜線，表現出喉結。

眼睛變細，也變得銳利。露出前額感覺比較成熟。脖子變粗，肌肉突起。

40～50幾歲

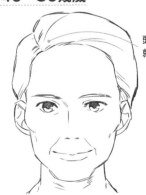

頭髮畫成七三分，就會像大叔。

輪廓凹凸不平，下巴畫成四角形。兩邊嘴角畫出法令紋。

60～70幾歲

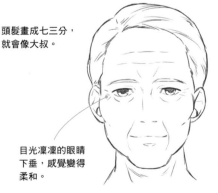

目光凜凜的眼睛下垂，感覺變得柔和。

除了法令紋，外眼角、眼睛下方、眉間和前額也要畫出皺紋。眼皮略微下垂。

80～90幾歲

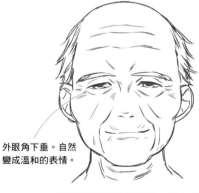

外眼角下垂。自然變成溫和的表情。

頭髮掉落是最大的特徵。反之眉毛畫粗一點，有點下垂，就會像老爺爺。

角色表現 [女性]

人物藉由角色與個性，使得表情與動作出現差異。學會表情的畫法，以配合漫畫中出現的角色的個性吧！

角色與表情的變化

優等生、壞心眼女孩、怪女孩等，角色的特色與表情不盡相同。作畫時要想像角色的個性。

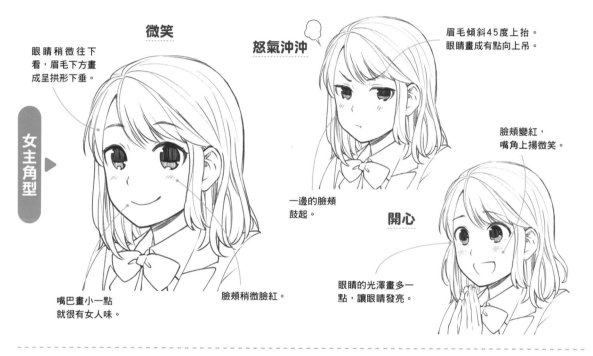

女主角型

微笑

眼睛稍微往下看，眉毛下方畫成呈拱形下垂。

嘴巴畫小一點就很有女人味。

臉頰稍微臉紅。

怒氣沖沖

眉毛傾斜45度上抬。眼睛畫成有點向上吊。

一邊的臉頰鼓起。

開心

臉頰變紅，嘴角上揚微笑。

眼睛的光澤畫多一點，讓眼睛發亮。

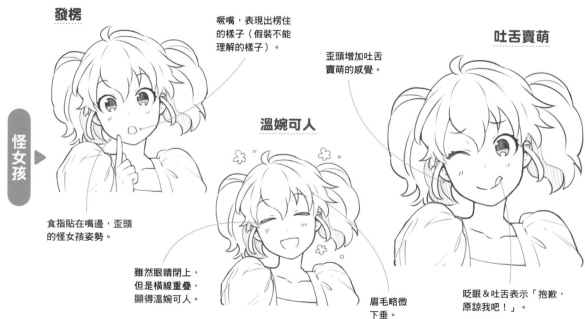

怪女孩

發楞

噘嘴，表現出楞住的樣子（假裝不能理解的樣子）。

食指貼在嘴邊，歪頭的怪女孩姿勢。

溫婉可人

雖然眼睛閉上，但是橫線重疊，顯得溫婉可人。

眉毛略微下垂。

歪頭增加吐舌賣萌的感覺。

吐舌賣萌

眨眼＆吐舌表示「抱歉，原諒我吧！」。

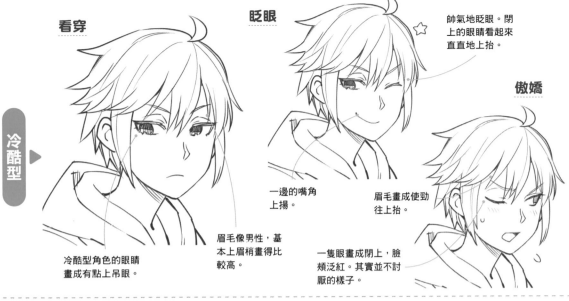

冷酷型

看穿

冷酷型角色的眼睛畫成有點上吊眼。

眨眼
帥氣地眨眼。閉上的眼睛看起來直直地上抬。

一邊的嘴角上揚。

眉毛像男性，基本上眉梢畫得比較高。

傲嬌
眉毛畫成使勁往上抬。

一隻眼畫成閉上，臉頰泛紅。其實並不討厭的樣子。

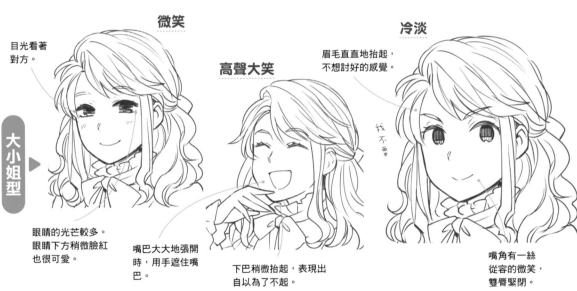

大小姐型

微笑
目光看著對方。

眼睛的光芒較多。眼睛下方稍微臉紅也很可愛。

高聲大笑
嘴巴大大地張開時，用手遮住嘴巴。

下巴稍微抬起，表現出自以為了不起。

冷淡
眉毛直直地抬起，不想討好的感覺。

嘴角有一絲從容的微笑，雙唇緊閉。

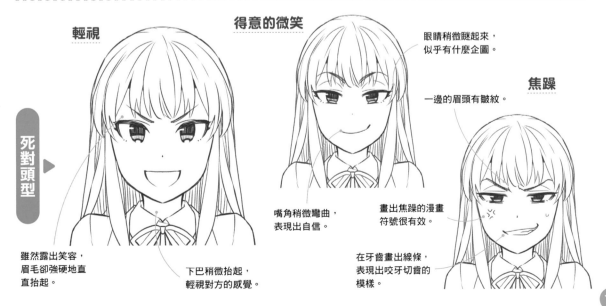

死對頭型

輕視
雖然露出笑容，眉毛卻強硬地直直抬起。

下巴稍微抬起，輕視對方的感覺。

得意的微笑
眼睛稍微瞇起來，似乎有什麼企圖。

嘴角稍微彎曲，表現出自信。

焦躁
一邊的眉頭有皺紋。

畫出焦躁的漫畫符號很有效。

在牙齒畫出線條，表現出咬牙切齒的模樣。

73

角色表現 [男性]

男性也是，因為具備的個性和生活方式，使得相貌有所不同。畫出充滿魅力的角色，以及不同個性做出的表情吧！

角色與表情的變化

人見人愛的主角，和為故事增色的配角。看看因為個性差異造成的表情變化吧！

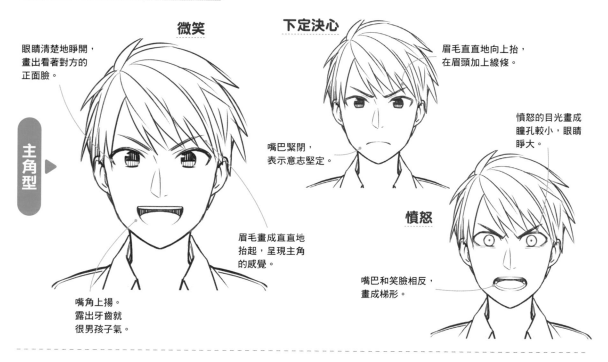

主角型

微笑

眼睛清楚地睜開，畫出看著對方的正面臉。

嘴角上揚。露出牙齒就很男孩子氣。

下定決心

眉毛直直地向上抬，在眉頭加上線條。

嘴巴緊閉，表示意志堅定。

眉毛畫成直直地抬起，呈現主角的感覺。

憤怒

憤怒的目光畫成瞳孔較小，眼睛睜大。

嘴巴和笑臉相反，畫成梯形。

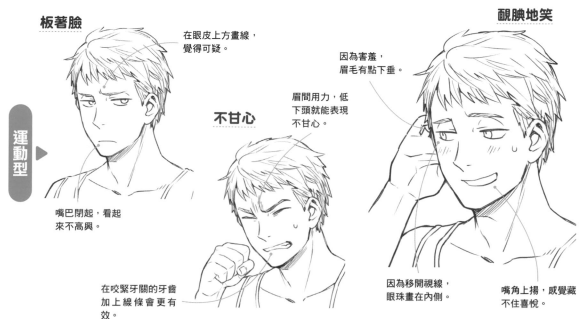

運動型

板著臉

在眼皮上方畫線，覺得可疑。

嘴巴閉起，看起來不高興。

不甘心

眉間用力，低下頭就能表現不甘心。

在咬緊牙關的牙齒加上線條會更有效。

靦腆地笑

因為害羞，眉毛有點下垂。

因為移開視線，眼珠畫在內側。

嘴角上揚，感覺藏不住喜悅。

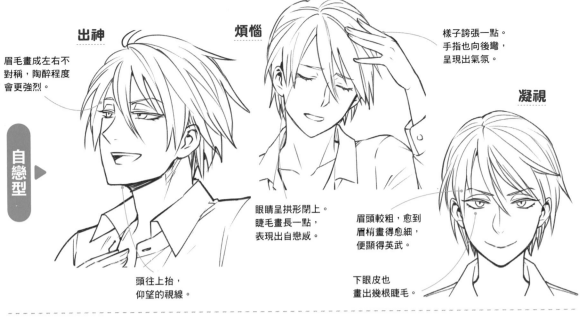

自戀型 ▶

出神

眉毛畫成左右不對稱，陶醉程度會更強烈。

頭往上抬，仰望的視線。

煩惱

樣子誇張一點。手指也向後彎，呈現出氣氛。

眼睛呈拱形閉上。睫毛畫長一點，表現出自戀感。

凝視

眉頭較粗，愈到眉梢畫得愈細，便顯得英武。

下眼皮也畫出幾根睫毛。

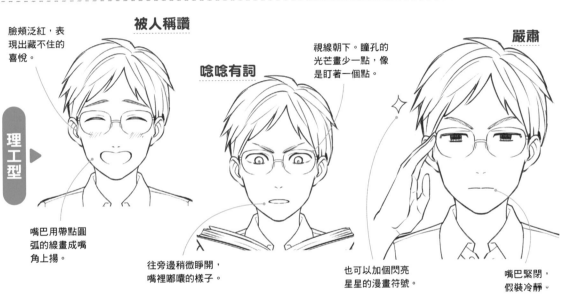

理工型 ▶

被人稱讚

臉頰泛紅，表現出藏不住的喜悅。

嘴巴用帶點圓弧的線畫成嘴角上揚。

唸唸有詞

往旁邊稍微睜開，嘴裡嘟嚷的樣子。

視線朝下。瞳孔的光芒少一點，像是盯著一個點。

也可以加個閃亮星星的漫畫符號。

嚴肅

嘴巴緊閉，假裝冷靜。

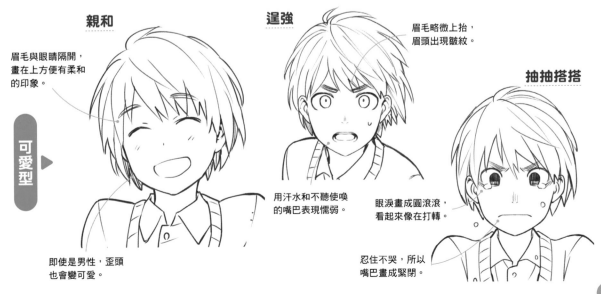

可愛型 ▶

親和

眉毛與眼睛隔開，畫在上方便有柔和的印象。

即使是男性，歪頭也會變可愛。

逞強

眉毛略微上抬，眉頭出現皺紋。

用汗水和不聽使喚的嘴巴表現懦弱。

抽抽搭搭

眼淚畫成圓滾滾，看起來像在打轉。

忍住不哭，所以嘴巴畫成緊閉。

有效的陰影添加方式

能呈現存在感喔！

1

在講座❶學習了藉由效果線呈現動感的方式，在講座❷要教大家提升角色存在感的方法。

提示就在妳身邊。

我身邊？

2

人和物體加上陰影變得立體就會增加存在感。

分成落在人和物體上的「陰影」、人和物體產生的「影子」這2種。

【陰影（shade）】
光沒照到的身體那一側或下巴下方等處。

【影子（shadow）】
由人和物體產生，落在舞台上。

3

"NG"　"OK"

落在角色身上的陰影，例如在下巴下方加上斜線，臉就會呈現立體感。

添加時從輪廓稍微錯開，效果就很不錯。如果畫成Ｖ字，脖子會顯得很粗，必須注意！

4

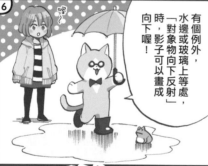

臉部凹凸的陰影　　頭髮的陰影

不然角色的意志力會消失。白眼球不能塗黑，

寫實筆觸的圖畫中，加入陰影時注意頭髮的陰影、前額和鼻子的凹凸，能描繪得更加寫實喔。

5

弱光、室內的情境➡用線畫出影子。
強光、野外的情境➡單色黑的輪廓分明的影子。

但是，逆光要配合光線的方向，斜斜地添加很有效。

落在舞台上的影子，要注意場面的景深，橫向添加吧！

6

喔～

有個例外，水邊或玻璃上等處，「對象物向下反射」時，影子可以畫成向下喔！

透過漫畫實踐！

沿著物體的形狀添加陰影的方式

注意物體的形狀精通添加陰影的方式！

依色調➡單色黑➡網點的順序，難度會提升喔。

例① 【球狀的物體（球等）】

色調　　單色黑　　網點

色調與單色黑是，將球的陰影和落在地面的影子以圓形或橢圓形畫出。網點則要注意球的圓弧，讓球上陰影的線條彎曲。

例② 【有深度或高度的物體（杯子等）】

色調　　單色黑　　網點

有高度與深度的物體，兩種的手法都是要大膽地在「物體的一半」添加影子，便會呈現景深。不用在物體內側加上影子。

PART 3

全身的畫法

會畫臉部之後，就要練習畫出正確的身體。為此，理解頭身平衡非常重要。會畫站直的狀態後，再挑戰各種角度和姿勢吧！

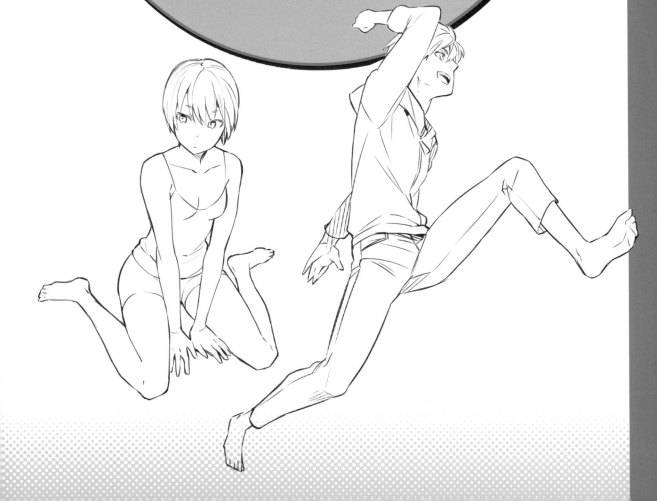

瞭解全身部位的平衡

為了均衡地畫出人物的身體，先理解人體的構造是一大重點。讓我們來比較一下，身體部位各自是如何均衡地配置。

全身插圖的訣竅

相對於臉部，身體有多大？手臂和雙腿是從哪裡長出來的？注意抓住重點，就能畫出均衡的身體。

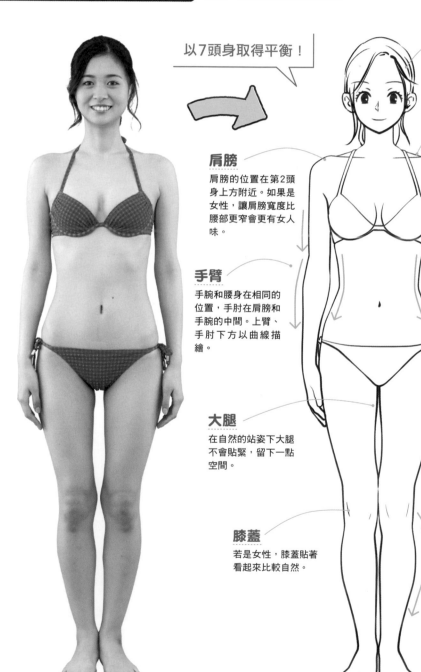

以7頭身取得平衡！

頭部
頭的大小在一開始決定，取得全身的頭身平衡。

鎖骨
畫完肩膀後，配合脖子的寬度畫出鎖骨。

肩膀
肩膀的位置在第2頭身上方附近。如果是女性，讓肩膀寬度比腰部更窄會更有女人味。

腰部
作畫時注意小蠻腰的線條。

手臂
手腕和腰身在相同的位置，手肘在肩膀和手腕的中間。上臂、手肘下方以曲線描繪。

腰身
腰部鼓起的較高位置，大約在全身的中間。

大腿
在自然的站姿下大腿不會貼緊，留下一點空間。

雙腳
膝蓋位於腰身和腳尖的中間。大腿、小腿的線條平滑地畫出。

膝蓋
若是女性，膝蓋貼著看起來比較自然。

平衡的標準

基本的全身平衡男女都一樣。在漫畫或插圖中並排時，男性的身高較高，並且調整成8頭身。

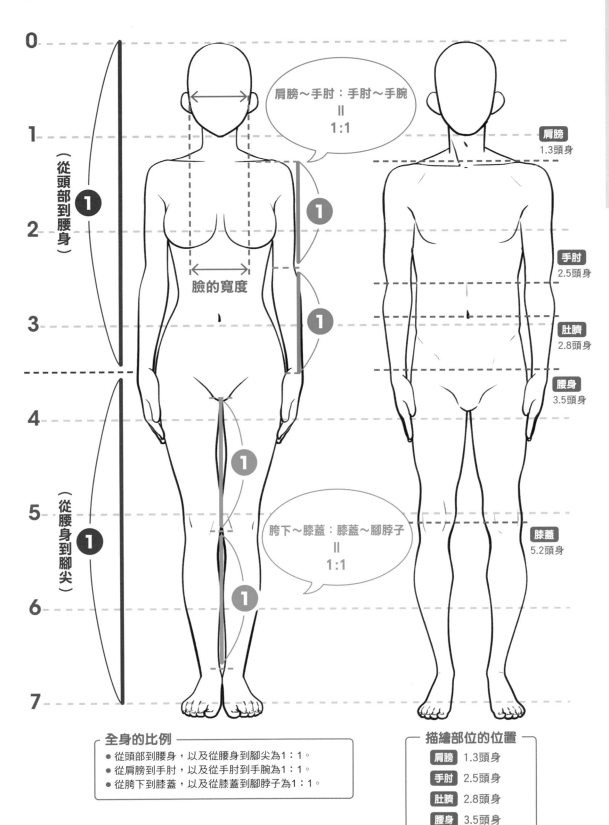

（從頭部到腰身） 1

（從腰身到腳尖） 1

臉的寬度

肩膀～手肘：手肘～手腕
＝
1：1

胯下～膝蓋：膝蓋～腳脖子
＝
1：1

肩膀
1.3頭身

手肘
2.5頭身

肚臍
2.8頭身

腰身
3.5頭身

膝蓋
5.2頭身

全身的比例
- 從頭部到腰身，以及從腰身到腳尖為1：1。
- 從肩膀到手肘，以及從手肘到手腕為1：1。
- 從胯下到膝蓋，以及從膝蓋到腳脖子為1：1。

描繪部位的位置

部位	位置
肩膀	1.3頭身
手肘	2.5頭身
肚臍	2.8頭身
腰身	3.5頭身
膝蓋	5.2頭身

全身的畫法

分別畫出明確的男女特徵，套用在角色身上吧！強調女人味和男人味，漫畫素描的水準就會提升。

分別描繪男女

女性的胸部和臀部等要有圓弧，脖子和手臂等要畫得纖細。男性整體較多直線，印象很健壯！

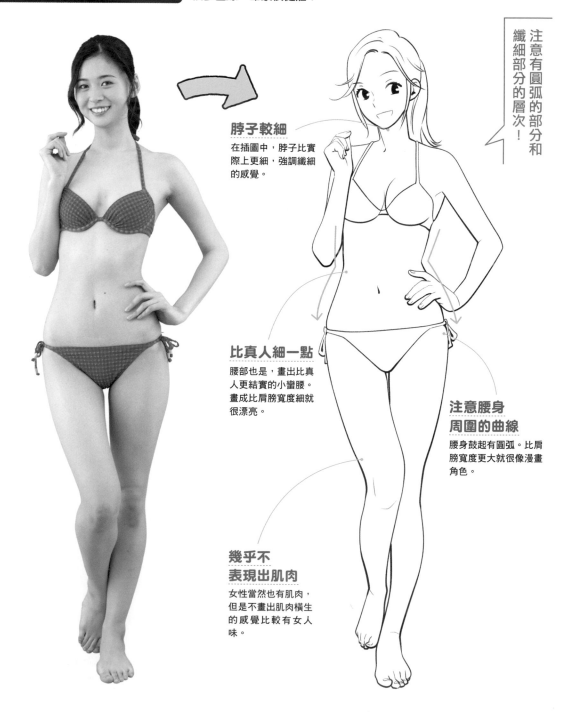

注意有圓弧的部分和纖細部分的層次！

脖子較細

在插圖中，脖子比實際上更細，強調纖細的感覺。

比真人細一點

腰部也是，畫出比真人更結實的小蠻腰。畫成比肩膀寬度細就很漂亮。

注意腰身周圍的曲線

腰身鼓起有圓弧。比肩膀寬度更大就很像漫畫角色。

幾乎不表現出肌肉

女性當然也有肌肉，但是不畫出肌肉橫生的感覺比較有女人味。

POINT

增加畫面遠近感的素描！

實際上即使是平行的輔助線，在斜側面、仰視、俯瞰等有角度的狀態下也會變成斜向。這條斜線稱為「透視線」。在表現遠近感時很有用。透視線會集中在視線高度（eye level）的延長線上的消失點。

消失點

視線高度（eye level）

在有角度的素描中，先注意視線高度位於何處就很容易明白！

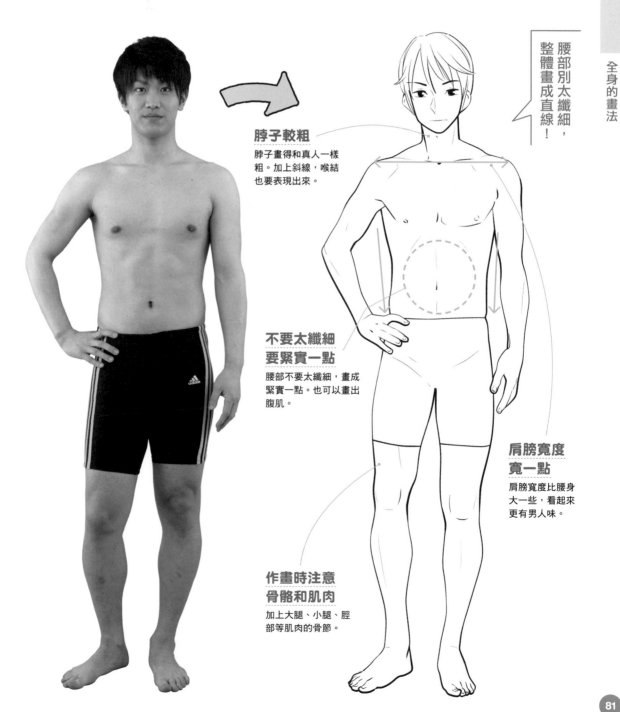

腰部別太纖細，整體畫成直線！

脖子較粗

脖子畫得和真人一樣粗。加上斜線，喉結也要表現出來。

不要太纖細
要緊實一點

腰部不要太纖細，畫成緊實一點。也可以畫出腹肌。

肩膀寬度
寬一點

肩膀寬度比腰身大一些，看起來更有男人味。

作畫時注意
骨骼和肌肉

加上大腿、小腿、脛部等肌肉的骨節。

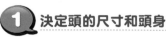

經由過程確認（女性全身）

按照過程來畫女性朝向正面的身體。利用輔助線描繪，無論任何情境都能畫得不失衡。

1 決定頭的尺寸和頭身

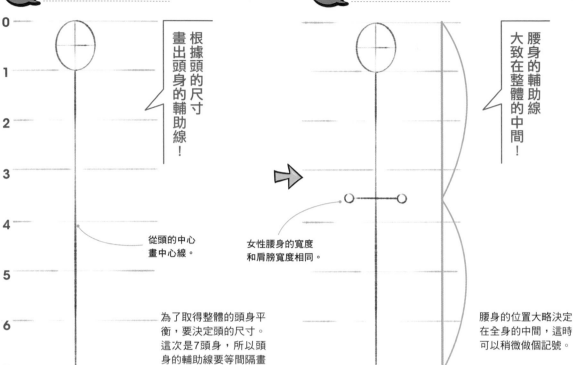

根據頭的尺寸畫出頭身的輔助線！

從頭的中心畫中心線。

為了取得整體的頭身平衡，要決定頭的尺寸。這次是7頭身，所以頭身的輔助線要等間隔畫出。

2 決定腰身的位置

腰身的輔助線大致在整體的中間！

女性腰身的寬度和肩膀寬度相同。

腰身的位置大略決定在全身的中間，這時可以稍微做個記號。

3 決定肩膀的位置和寬度

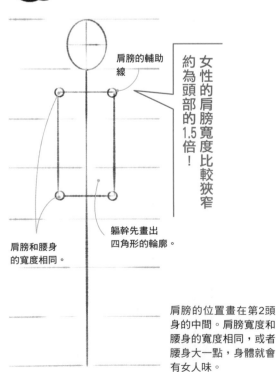

肩膀的輔助線

女性的肩膀寬度比較狹窄約為頭部的1.5倍！

軀幹先畫出四角形的輪廓。

肩膀和腰身的寬度相同。

肩膀的位置畫在第2頭身的中間。肩膀寬度和腰身的寬度相同，或者腰身大一點，身體就會有女人味。

4 決定手腕和膝蓋的位置

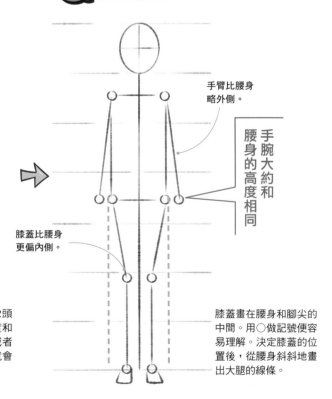

手臂比腰身略外側。

手腕大約和腰身的高度相同

膝蓋比腰身更偏內側。

膝蓋畫在腰身和腳尖的中間。用○做記號便容易理解。決定膝蓋的位置後，從腰身斜斜地畫出大腿的線條。

⑤ 決定腰部和骨盆的位置

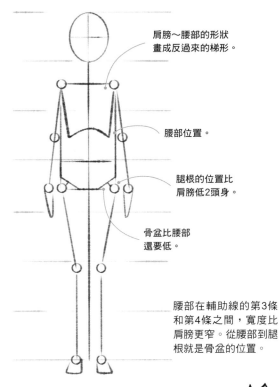

肩膀～腰部的形狀
畫成反過來的梯形。

腰部位置。

腿根的位置比
肩膀低2頭身。

骨盆比腰部
還要低。

腰部在輔助線的第3條
和第4條之間，寬度比
肩膀更窄。從腰部到腿
根就是骨盆的位置。

⑥ 大致加上肌肉

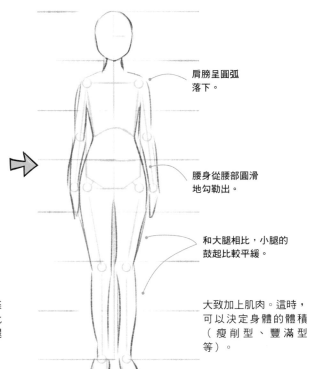

肩膀呈圓弧
落下。

腰身從腰部圓滑
地勾勒出。

和大腿相比，小腿的
鼓起比較平緩。

大致加上肌肉。這時，
可以決定身體的體積
（瘦削型、豐滿型
等）。

⑦ 決定部位的形狀

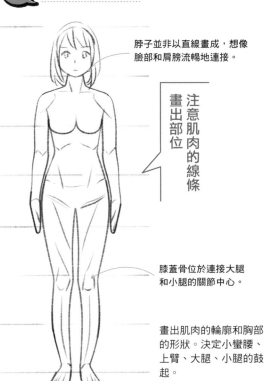

脖子並非以直線畫成，想像
臉部和肩膀流暢地連接。

注意肌肉的線條畫出部位

膝蓋骨位於連接大腿
和小腿的關節中心。

畫出肌肉的輪廓和胸部
的形狀。決定小蠻腰、
上臂、大腿、小腿的鼓
起。

⑧ 調整線條

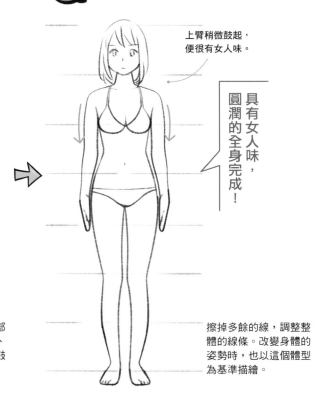

上臂稍微鼓起，
便很有女人味。

具有女人味，圓潤的全身完成！

擦掉多餘的線，調整整
體的線條。改變身體的
姿勢時，也以這個體型
為基準描繪。

畫男性全身的過程，基本上也和女性相同。肩膀寬度、腰部寬度和肌肉的添加方式等，要調整成男性的輪廓。

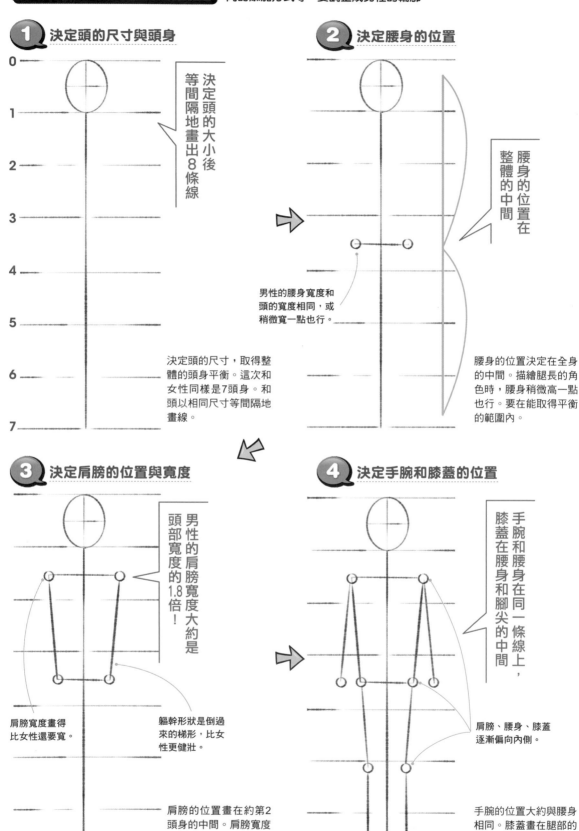

1 決定頭的尺寸與頭身

決定頭的大小後等間隔地畫出8條線

決定頭的尺寸，取得整體的頭身平衡。這次和女性一樣是7頭身。和頭以相同尺寸等間隔地畫線。

2 決定腰身的位置

腰身的位置在整體的中間

男性的腰身寬度和頭的寬度相同，或稍微寬一點也行。

腰身的位置決定在全身的中間。描繪腿長的角色時，腰身稍微高一點也行。要在能取得平衡的範圍內。

3 決定肩膀的位置與寬度

男性的肩膀寬度大約是頭部寬度的1.8倍！

肩膀寬度畫得比女性還要寬。

軀幹形狀是倒過來的梯形，比女性更健壯。

肩膀的位置畫在約第2頭身的中間。肩膀寬度比腰身還大，體型健壯就很有男人味。

4 決定手腕和膝蓋的位置

手腕和腰身在同一條線上，膝蓋在腰身和腳尖的中間

肩膀、腰身、膝蓋逐漸偏向內側。

手腕的位置大約與腰身相同。膝蓋畫在腿部的中間。用○做記號更容易明白。

5 決定手肘、胸部、骨盆的位置

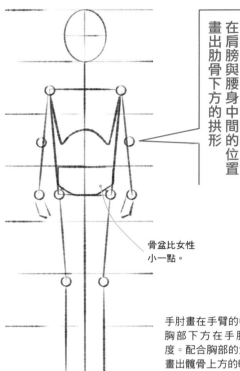

在肩膀與腰身中間的位置畫出肋骨下方的拱形

骨盆比女性小一點。

手肘畫在手臂的中間。胸部下方在手肘的高度。配合胸部的大小，畫出髖骨上方的輪廓。

6 大致加上肌肉

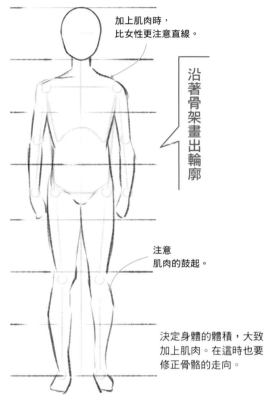

加上肌肉時，比女性更注意直線。

沿著骨架畫出輪廓

注意肌肉的鼓起。

決定身體的體積，大致加上肌肉。在這時也要修正骨骼的走向。

7 畫出肌肉的輪廓

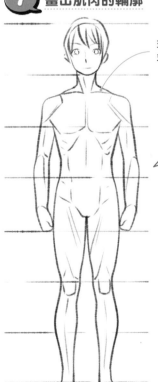

畫出肩膀的線條和三角形，並加上鎖骨的線條。

一面畫出肌肉一面取得整體的平衡

畫出胸膛與腹肌等男性化肌肉的輪廓。同時也決定手腳的形狀。

8 調整線條

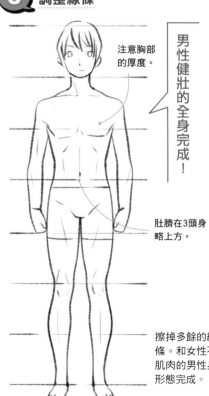

注意胸部的厚度。

男性健壯的全身完成！

肚臍在3頭身略上方。

擦掉多餘的線，調整線條。和女性不同，渾身肌肉的男性身體的基本形態完成。

從側面描繪全身

讓我們檢視一下，從側面觀看時人體的特徵。正確掌握頭放置的位置與呈S字彎曲的脊椎形狀等，就是畫出均衡的全身像的祕訣。

從側面看到的特徵

和正面的時候相同，以頭部為基本取得頭身平衡。注意得先瞭解骨骼再下筆，否則體型會令人感到不協調。

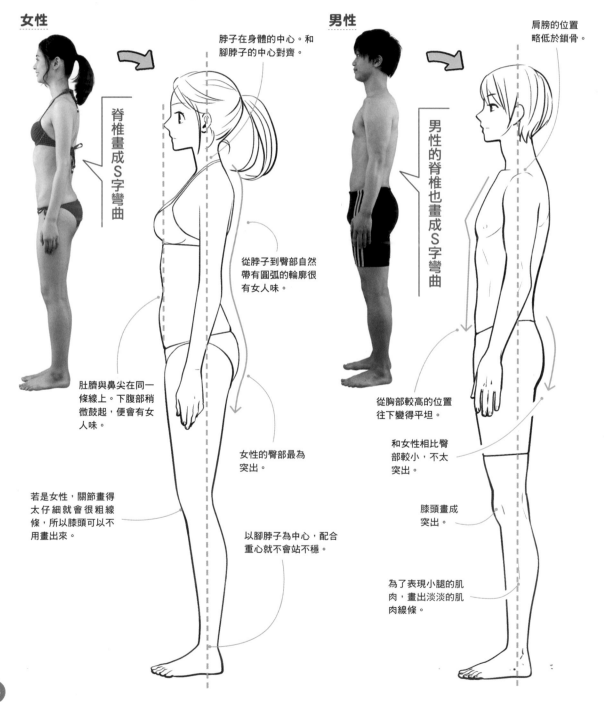

女性

脊椎畫成S字彎曲

脖子在身體的中心。和腳脖子的中心對齊。

從脖子到臀部自然帶有圓弧的輪廓很有女人味。

肚臍與鼻尖在同一條線上。下腹部稍微鼓起，便會有女人味。

女性的臀部最為突出。

若是女性，關節畫得太仔細就會很粗線條，所以膝頭可以不用畫出來。

以腳脖子為中心，配合重心就不會站不穩。

男性

肩膀的位置略低於鎖骨。

男性的脊椎也畫成S字彎曲

從胸部較高的位置往下變得平坦。

和女性相比臀部較小，不太突出。

膝頭畫成突出。

為了表現小腿的肌肉，畫出淡淡的肌肉線條。

經由過程確認

按照過程來檢視側面身體的畫法。男性和女性的作畫過程本身是一樣的,在此以胸部具有特徵的女性來解說。

1 決定頭的尺寸與頭身

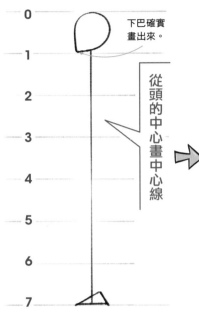

下巴確實畫出來。

從頭的中心畫中心線

決定頭的尺寸,然後決定整體的頭身平衡。設為7頭身時,等間隔地畫出8條與頭部相同寬度的輔助線。

2 畫出肩膀與腰身的輔助線

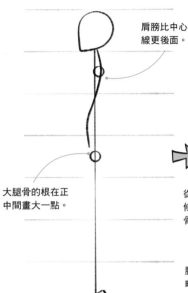

肩膀比中心線更後面。

大腿骨的根在正中間畫大一點。

肩膀在第2頭身的中間,腰身大約在全身的中間。脊椎的線條從脖子到腰身呈S字彎曲。

3 畫胸部、骨盆、膝蓋的輪廓

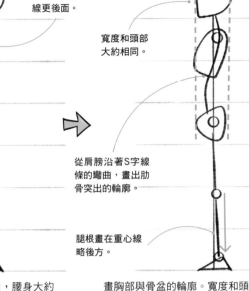

寬度和頭部大約相同。

從肩膀沿著S字線條的彎曲,畫出肋骨突出的輪廓。

腿根畫在重心線略後方。

畫胸部與骨盆的輪廓。寬度和頭部大約相同。膝蓋的位置在腿部正中間。腳脖子的位置畫在中心線上。

4 大致加上肌肉

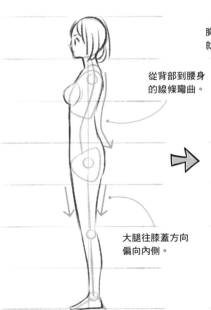

從背部到腰身的線條彎曲。

大腿往膝蓋方向偏向內側。

以畫出的輔助線為基本,大致加上肌肉。這時決定苗條、豐盈、豐滿等體型。

5 畫全身的輪廓

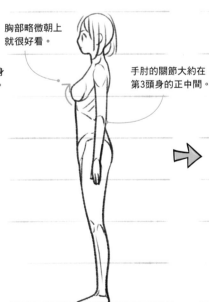

胸部略微朝上就很好看。

手肘的關節大約在第3頭身的正中間。

從肩頭自然向下延伸,畫出手臂。臀線畫大一點,體型就很有女人味。

6 調整線條

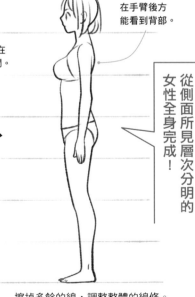

在手臂後方能看到背部。

從側面所見層次分明的女性全身完成!

擦掉多餘的線,調整整體的線條。脖子的中心與腳脖子畫在中心線上,沒有傾斜,全身很平衡。

從斜側面描繪全身

從斜側面觀看全身的構圖中，透視感非常重要。配合斜向加入的輔助線，跟前畫得大＆寬一點，內側畫得小＆窄一點吧！

從斜側面看到的特徵

從斜側面觀看，加上透視感使跟前變大，內側看起來變小。作畫時要注意景深。

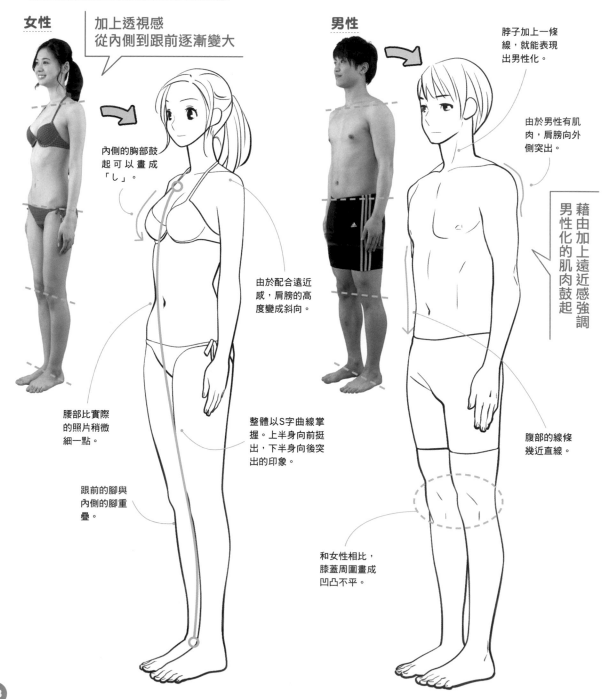

女性

加上透視感
從內側到跟前逐漸變大

內側的胸部鼓起可以畫成「し」。

由於配合遠近感，肩膀的高度變成斜向。

腰部比實際的照片稍微細一點。

整體以S字曲線掌握。上半身向前挺出，下半身向後突出的印象。

跟前的腳與內側的腳重疊。

男性

脖子加上一條線，就能表現出男性化。

由於男性有肌肉，肩膀向外側突出。

藉由加上遠近感強調男性化的肌肉鼓起

腹部的線條幾近直線。

和女性相比，膝蓋周圍畫成凹凸不平。

經由過程確認 藉由男性解說從斜側面觀看時的全身畫法。並非之前那種平行線的輔助線，而是利用加上遠近感的輔助線描繪。

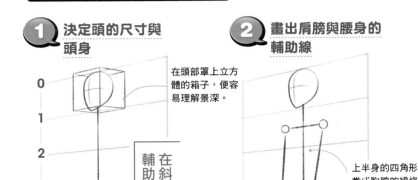

1 決定頭的尺寸與頭身

在頭部罩上立方體的箱子，便容易理解景深。

在斜側面頭身的輔助線也要加上遠近感！

決定頭的尺寸，畫出加上遠近感的輔助線，使得在斜側面容易理解立體感。也要畫出腳底的位置。

2 畫出肩膀與腰身的輔助線

上半身的四角形當成胸膛的線條。

肩膀在第2頭身的中間，腰身在全身的中間畫輔助線。左右輔助線的高度，配合遠近感加上角度。

3 畫胸部與手腳的輔助線

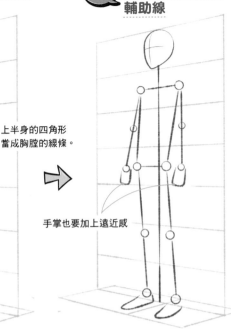

手掌也要加上遠近感

手腕的位置配合腰身的高度。手肘在手臂中間，膝蓋在腿部中間。胸部下方在手肘的高度。

4 大致加上肌肉

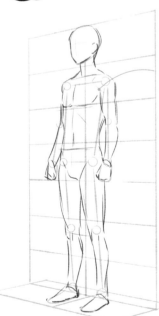

加上肌肉，內側較小，跟前看起來較大。

整體加上肌肉。若是男性，要注意肋骨前後的厚度。手肘與膝蓋的高度要配合遠近感。

5 畫肌肉的輪廓

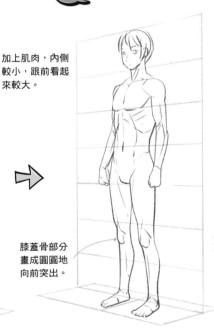

膝蓋骨部分畫成圓圓地向前突出。

畫出全身肌肉的輪廓。胸肌、腹肌左右的高度，和肩膀、腰身、膝蓋等同樣配合遠近感描繪。

6 調整線條

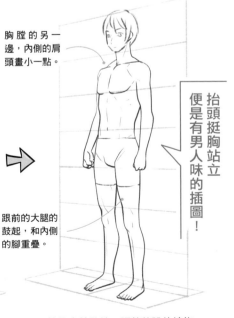

胸膛的另一邊，內側的肩頭畫小一點。

抬頭挺胸站立便是有男人味的插圖！

跟前的大腿的鼓起，和內側的腳重疊。

擦掉多餘的線，調整整體的線條。沿著肌肉的輔助線的輪廓，形成均衡的體態。

從後面描繪全身

精通脖頸、肩胛骨、臀部、膝蓋後面等背面特有的部位畫法吧！因為看不到臉部，描繪時確實掌握部位的特徵非常重要。

從後面看到的特徵

重點在於如何表現肩胛骨和臀部的圓弧。整體的外形（＝輪廓）其實和朝向正面時一樣。

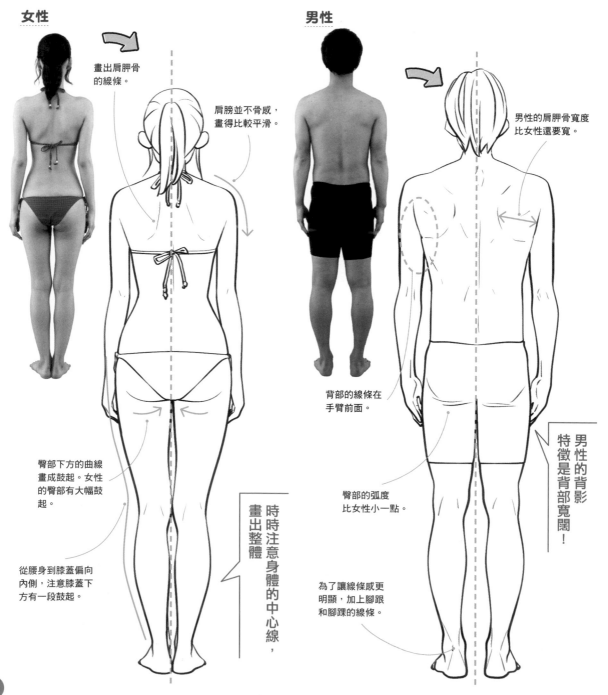

女性

畫出肩胛骨的線條。

肩膀並不骨感，畫得比較平滑。

臀部下方的曲線畫成鼓起。女性的臀部有大幅鼓起。

從腰身到膝蓋偏向內側，注意膝蓋下方有一段鼓起。

時時注意身體的中心線，畫出整體

男性

男性的肩胛骨寬度比女性還要寬。

背部的線條在手臂前面。

臀部的弧度比女性小一點。

為了讓線條感更明顯，加上腳跟和腳踝的線條。

男性的背影特徵是背部寬闊！

經由過程確認

按照順序解說背影的畫法。重點是全身的輪廓，和從正面觀看時相同。畫出背影特有的特徵吧！

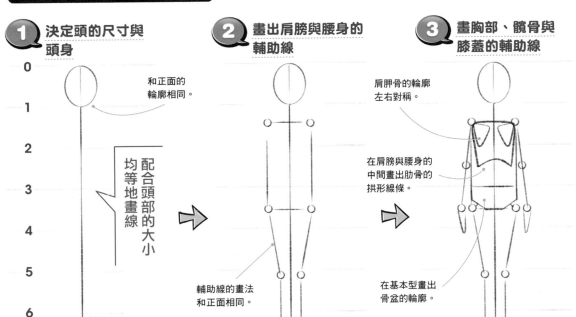

1 決定頭的尺寸與頭身

和正面的輪廓相同。

配合頭部的大小均等地畫線

0
1
2
3
4
5
6
7

決定頭的尺寸，然後決定整體的頭身平衡。因為是7頭身，所以等間隔地畫出8條和頭同樣寬度的線。

2 畫出肩膀與腰身的輔助線

輔助線的畫法和正面相同。

決定腳底的位置，畫出肩膀寬度和腰身寬度。肩膀在第2頭身的中間，腰身在全身的中間附近。寬度和腳底大致相同。

3 畫胸部、髖骨與膝蓋的輔助線

肩胛骨的輪廓左右對稱。

在肩膀與腰身的中間畫出肋骨的拱形線條。

在基本型畫出骨盆的輪廓。

手肘在手臂中間，膝蓋畫在腿部的中心。胸部下方配合手肘的位置畫出，然後決定髖骨的位置。肩胛骨的輪廓畫成三角形。

4 大致加上肌肉

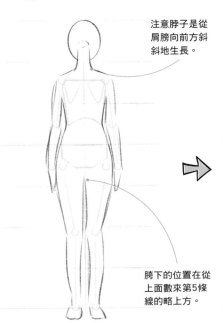

注意脖子是從肩膀向前方斜斜地生長。

胯下的位置在從上面數來第5條線的略上方。

全身大致加上肌肉。如果只從輪廓思考，其實正面和背影的形狀相同，所以只畫外側的線條。

5 畫肌肉的輪廓

臀部圓潤，左右對稱。

畫出上臂、背部、臀部、大腿、小腿等肌肉的輪廓。女性的臀部要有恰到好處的圓弧。

6 調整線條

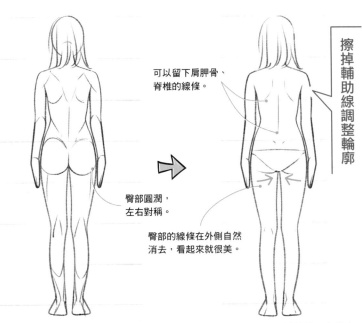

可以留下肩胛骨、脊椎的線條。

擦掉輔助線調整輪廓

臀部的線條在外側自然消去，看起來就很美。

擦掉多餘的線，調整整體。也畫出指尖和腳跟等細節部分，同時調整輪廓。

從仰視描繪全身

讓我們來檢視一下由下往上看的仰視的構圖。仰視可用在想大幅展現角色的人性或氣場，或是想增加氣勢的時候。

從仰視看到的特徵 因為是從腳下觀看，所以接近地面的腿部較長、較大，頭部則畫得較小。此外，平時看不見的下巴下方也能看到。

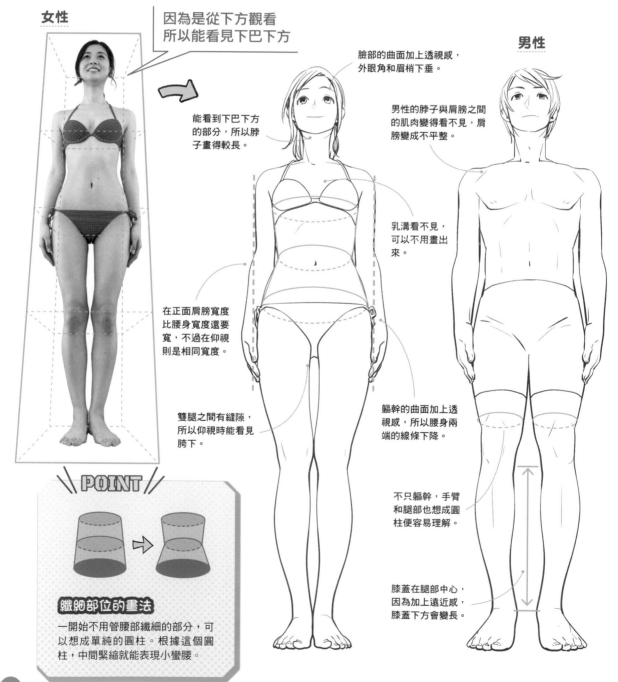

女性

因為是從下方觀看
所以能看見下巴下方

男性

能看到下巴下方
的部分，所以脖
子畫得較長。

臉部的曲面加上透視感，
外眼角和眉梢下垂。

男性的脖子與肩膀之間
的肌肉變得看不見，肩
膀變成不平整。

乳溝看不見，
可以不用畫出
來。

在正面肩膀寬度
比腰身寬度還要
寬，不過在仰視
則是相同寬度。

雙腿之間有縫隙，
所以仰視時能看見
胯下。

軀幹的曲面加上透
視感，所以腰身兩
端的線條下降。

不只軀幹，手臂
和腿部也想成圓
柱便容易理解。

膝蓋在腿部中心，
因為加上遠近感，
膝蓋下方會變長。

POINT

纖細部位的畫法
一開始不用管腰部纖細的部分，可
以想成單純的圓柱。根據這個圓
柱，中間緊縮就能表現小蠻腰。

經由過程確認

從仰視角度畫出7頭身的人物。注意之前等間隔地畫出的輔助線，愈到下面寬度會愈寬！

1 決定頭的尺寸與頭身

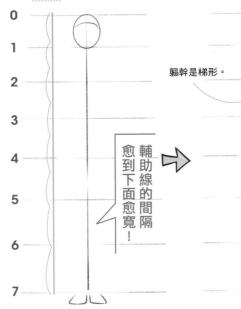

0
1
2
3
4
5
6
7

輔助線的間隔愈到下面愈寬！

決定頭的尺寸後，逐漸擴大間隔畫7頭身的輔助線。最後決定腳底的位置。

2 畫出肩膀與腰身的輔助線

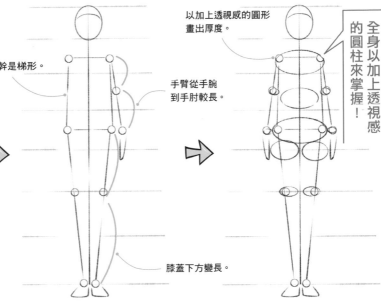

軀幹是梯形。

手臂從手腕到手肘較長。

膝蓋下方變長。

肩膀大約在第2頭身的中間，腰身在第4頭身中間的位置。分別決定寬度並做記號。

3 畫出手腳的輔助線與軀幹的厚度

以加上透視感的圓形畫出厚度。

全身以加上透視感的圓柱來掌握！

手腕的位置在腰身的高度，手肘在手臂中間，膝蓋則畫在腿部中間。畫出胸部、腰身、手腳厚度的輔助線。

4 大致加上肌肉

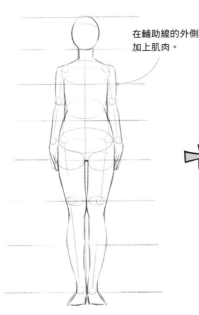

在輔助線的外側加上肌肉。

配合畫出的輔助線，大致加上肌肉。不用管部位，先大略地畫出輪廓。

5 畫全身的輪廓

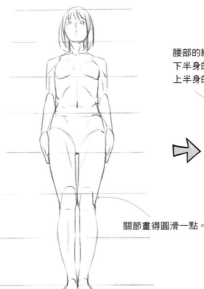

一邊思考肌肉的形狀與胸部的鼓起一邊畫線。在手腳加上透視線會更好畫。

關節畫得圓滑一點。

6 調整線條

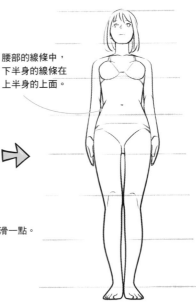

腰部的線條中，下半身的線條在上半身的上面。

擦掉多餘的線，調整整體。女性的肌肉和關節的線條盡量簡化擦掉，加工成光滑的印象。

從俯瞰描繪全身

俯瞰是從上方觀看的構圖。由於從上方觀看，特色是頭部變大。在漫畫中用於想呈現整體的狀況時，或是戰鬥等動作場面中想呈現動感時。

從俯瞰看到的特徵

因為從上方觀看，所以頭部較大，愈到腳尖畫得愈小。頭頂部的髮旋、肩膀周圍或胸部的乳溝很明顯。

男性

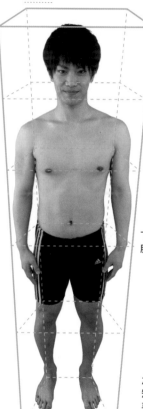

想像加上透視感的箱子！

眉毛上揚，眼睛有點向上吊。

因為加上遠近感，肩膀寬度變寬。

下巴遮住了脖子，脖子看起來較短。

加上遠近感使得腿變短。因此小腿的曲線要畫得彎一點。

能看見頭頂。

重點是肩膀的線條是從脖子的線條中間開始。

女性

俯瞰時會強調女性的乳溝。

腰身周圍的距離變短，所以弧度也變大。

POINT

如何想像俯瞰的箱子？

基本上想成仰視反過來看的圓柱。若是男性，幾乎沒有纖細的腰部。也可以簡化想成立方體。

俯瞰時愈看到腳下，輪廓愈偏向內側。

注意膝蓋下方變得很短。若是女性則曲線也很彎。

 經由過程確認

按照過程來檢視俯瞰時的7頭身人物。和仰視相反，愈到下面輔助線的寬度變得愈窄。

 ① 決定頭的尺寸與頭身

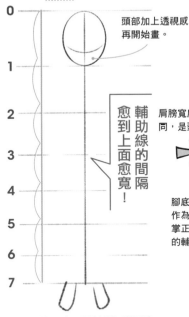

頭部加上透視感再開始畫。

輔助線的間隔愈到上面愈寬！

決定頭的尺寸，逐漸縮短間隔畫出8條輔助線。也決定腳底的位置。頭部畫大一點。

② 畫出肩膀與腰身的輔助線

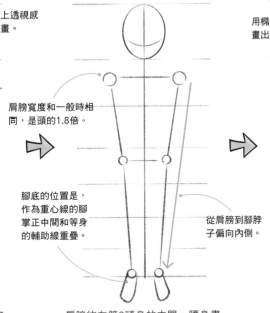

肩膀寬度和一般時相同，是頭的1.8倍。

腳底的位置是，作為重心線的腳掌正中間和等身的輔助線重疊。

從肩膀到腳脖子偏向內側。

肩膀約在第2頭身的中間，腰身畫在第4頭身的中間。若是男性，肩膀寬度約為腰身寬度的一倍。

③ 畫出手腳的輔助線與軀幹的厚度

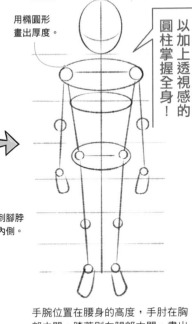

用橢圓形畫出厚度。

以加上透視感的圓柱掌握全身！

手腕位置在腰身的高度，手肘在胸部中間，膝蓋則在腿部中間。畫出橢圓的輔助線，然後畫出肩膀、胸部、腰身的厚度與手腳的輔助線。

④ 大致加上肌肉

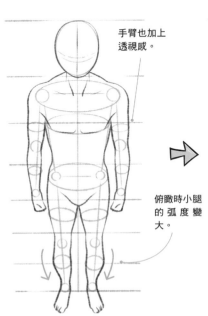

手臂也加上透視感。

俯瞰時小腿的弧度變大。

大致加上肌肉。這時也決定胸部的位置、胸部的形狀、膝頭等。若是男性，尤其關節要畫粗一點。

⑤ 畫肌肉的輪廓

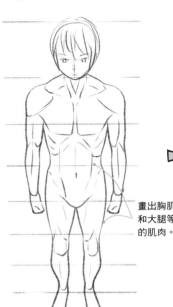

畫出胸肌、腹肌和大腿等男性化的肌肉。

一邊思考肌肉的形狀，一邊畫輪廓。男性的胸肌下側的線條往側面直直地畫就很好看！

⑥ 調整線條

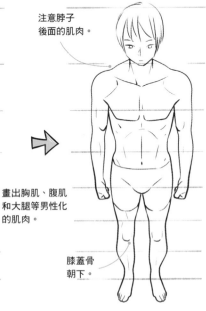

注意脖子後面的肌肉。

膝蓋骨朝下。

擦掉多餘的線調整整體。脖子並非長度消失，而是進入有厚度的肩膀之中的感覺。

全身360度精通 [女性]

從各種角度描繪全身。描繪女性時，從胸部到臀部的曲線等，不管從任何角度都要充分表現出女性化的特徵。

 正面360度

讓我們從各種角度檢視女性的全身。尤其從後面觀看的斜側面的身影，要注意背部的彎曲和胸部的立體感。

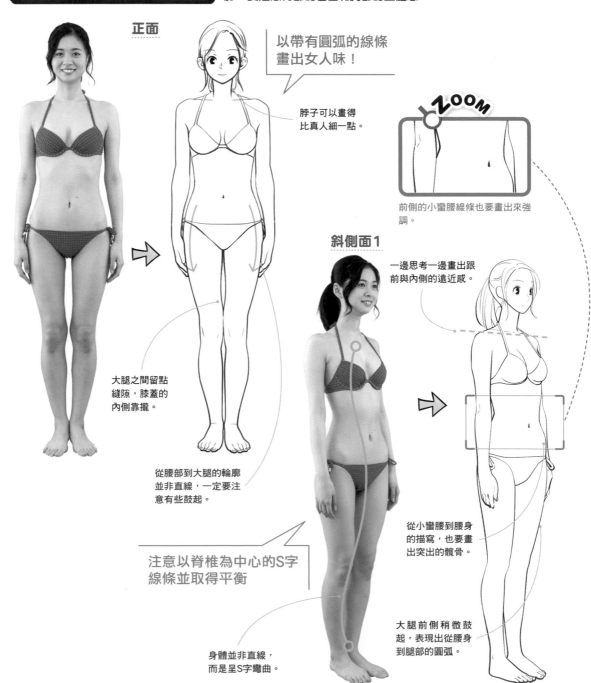

正面

以帶有圓弧的線條畫出女人味！

脖子可以畫得比真人細一點。

ZOOM

前側的小蠻腰線條也要畫出來強調。

斜側面1

一邊思考一邊畫出跟前與內側的遠近感。

大腿之間留點縫隙，膝蓋的內側靠攏。

從腰部到大腿的輪廓並非直線，一定要注意有些鼓起。

從小蠻腰到腰身的描寫，也要畫出突出的髖骨。

注意以脊椎為中心的S字線條並取得平衡

大腿前側稍微鼓起，表現出從腰身到腿部的圓弧。

身體並非直線，而是呈S字彎曲。

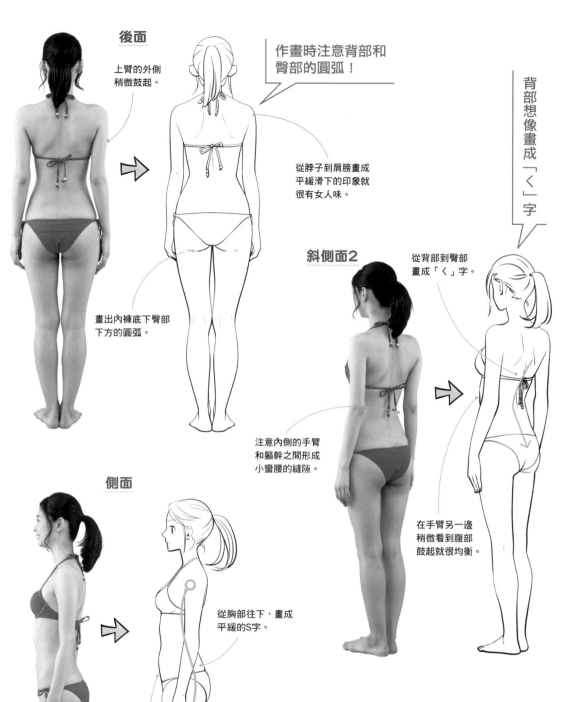

後面

上臂的外側
稍微鼓起。

作畫時注意背部和
臀部的圓弧！

從脖子到肩膀畫成
平緩滑下的印象就
很有女人味。

畫出內褲底下臀部
下方的圓弧。

背部想像畫成「く」字

斜側面2

從背部到臀部
畫成「く」字。

注意內側的手臂
和軀幹之間形成
小蠻腰的縫隙。

在手臂另一邊
稍微看到腹部
鼓起就很均衡。

側面

從胸部往下，畫成
平緩的S字。

腹部並非一直線，
在腰部一度凹下，
下方又稍微鼓起。

NG 從手肘到末端
呈現直線會不自然

直立時從手肘到末端會自
然地向前彎曲，所以手臂
直直地放下很不自然。從
側面的角度描繪時，注意
手臂不要畫成直線。

仰視360度

畫仰視角度時的頭身輔助線，特色是由上往下的間隔會變寬。下半身要巧妙地畫出存在感。

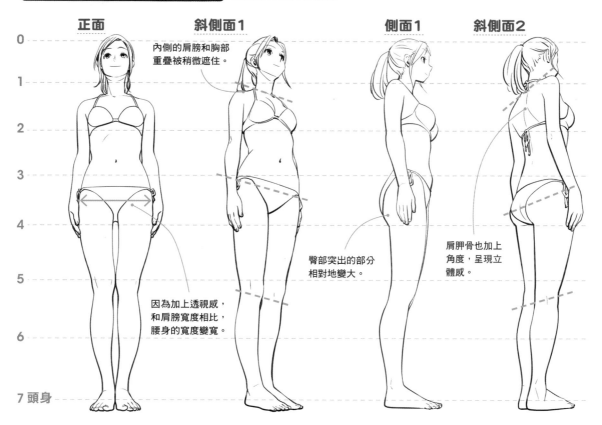

正面　斜側面1　側面1　斜側面2

內側的肩膀和胸部重疊被稍微遮住。

臀部突出的部分相對地變大。

肩胛骨也加上角度，呈現立體感。

因為加上透視感，和肩膀寬度相比，腰身的寬度變寬。

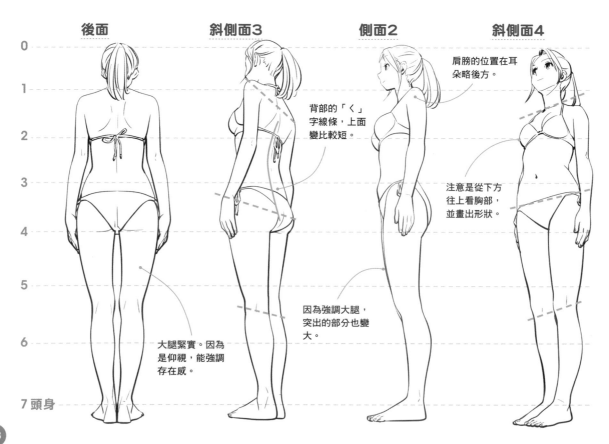

後面　斜側面3　側面2　斜側面4

背部的「く」字線條，上面變比較短。

肩膀的位置在耳朵略後方。

注意是從下方往上看胸部，並畫出形狀。

因為強調大腿，突出的部分也變大。

大腿緊實。因為是仰視，能強調存在感。

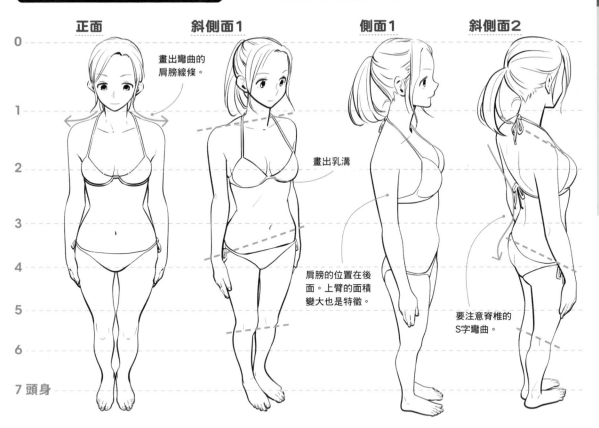

正面　斜側面1　側面1　斜側面2

畫出彎曲的肩膀線條。

畫出乳溝

肩膀的位置在後面。上臂的面積變大也是特徵。

要注意脊椎的S字彎曲。

7頭身

全身360度精通［女性］

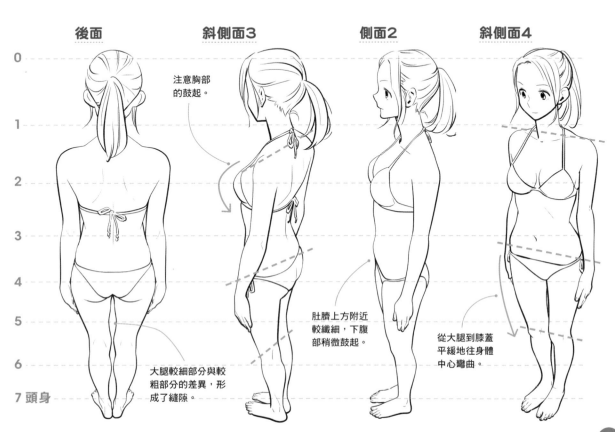

後面　斜側面3　側面2　斜側面4

注意胸部的鼓起。

肚臍上方附近較纖細，下腹部稍微鼓起。

從大腿到膝蓋平緩地往身體中心彎曲。

大腿較細部分與較粗部分的差異，形成了縫隙。

7頭身

全身360度精通 [男性]

男性基本上也和女性相同。不過，作畫時要注意男性獨有的胸膛、腹肌、大腿的鼓起等肌肉的畫法。

正面360度

男性和女性相比體型較多直線。手肘與膝蓋周圍，小腿的凹凸感都要畫出來。

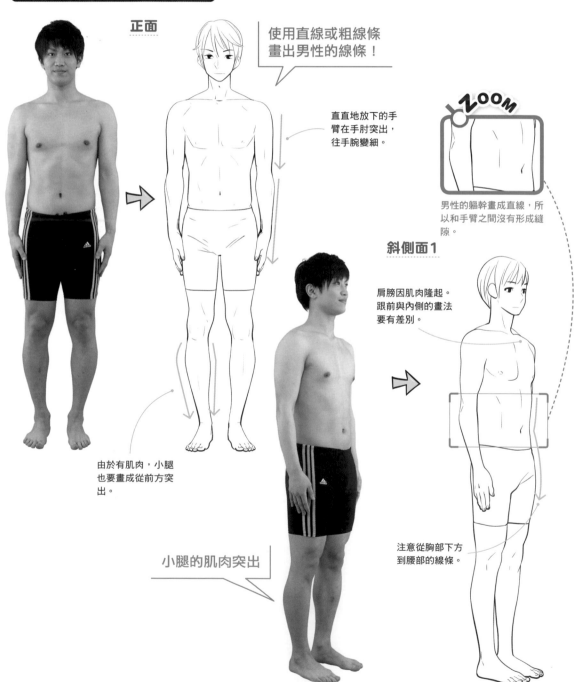

正面

使用直線或粗線條畫出男性的線條！

直直地放下的手臂在手肘突出，往手腕變細。

ZOOM

男性的軀幹畫成直線，所以和手臂之間沒有形成縫隙。

斜側面1

肩膀因肌肉隆起。跟前與內側的畫法要有差別。

由於有肌肉，小腿也要畫成從前方突出。

小腿的肌肉突出

注意從胸部下方到腰部的線條。

後面

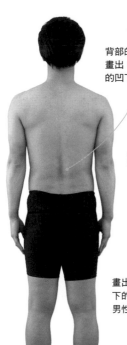

背部的肌肉確實畫出，強調脊椎的凹下。

連接肩頭與臀部的線條，想像成大的等腰三角形。

畫出強調脊椎凹下的縱線，便是男性化的背影。

背部的線條鼓起表現出肌肉

跟前手臂的肩膀畫成大大地突出。

斜側面2

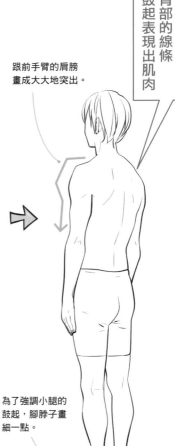

為了強調小腿的鼓起，腳脖子畫細一點。

側面

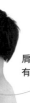

肩膀的骨頭向前方有稜角地突出。

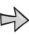

注意畫出從脖子到背側與胸側往下的走向。

下腹部稍微鼓起，能描繪得更加寫實。

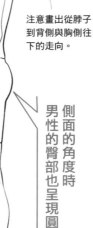

側面的角度時男性的臀部也呈現圓弧

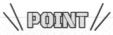

＼ POINT ／

肌肉和身體的線條也配合動作改變

男性的背部骨頭與肌肉的構造很粗壯，作畫時要藉由動作強調。例如「萬歲」的動作中，肩膀的肌肉隆起，肩胛骨突出。

仰視360度

仰視時，相對地頭部會變小。男性的肩膀寬度較寬，所以即使是仰視，肩膀寬度也會比腰身寬度還要寬。

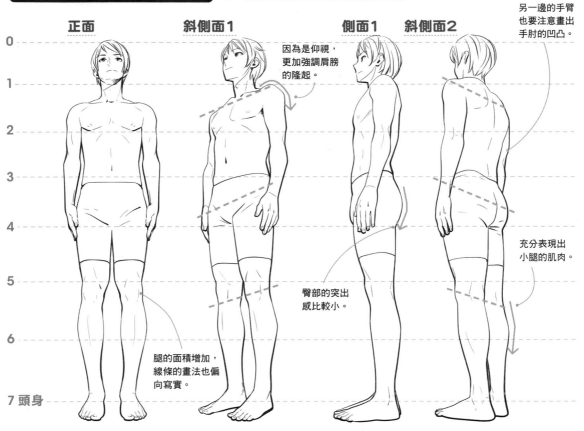

正面 **斜側面1** **側面1** **斜側面2**

另一邊的手臂也要注意畫出手肘的凹凸。

因為是仰視，更加強調肩膀的隆起。

充分表現出小腿的肌肉。

臀部的突出感比較小。

腿的面積增加，線條的畫法也偏向寫實。

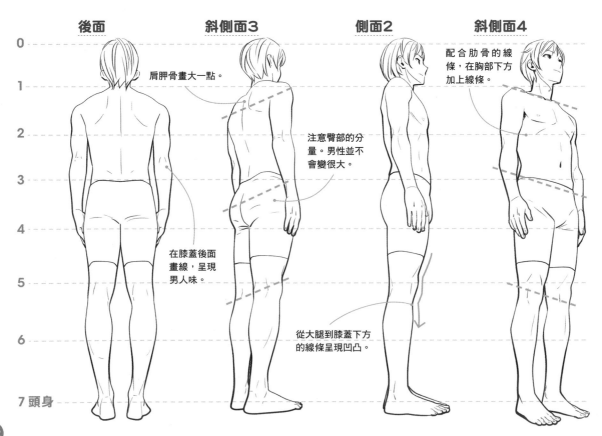

後面 **斜側面3** **側面2** **斜側面4**

肩胛骨畫大一點。

配合肋骨的線條，在胸部下方加上線條。

注意臀部的分量。男性並不會變很大。

在膝蓋後面畫線，呈現男人味。

從大腿到膝蓋下方的線條呈現凹凸。

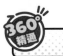

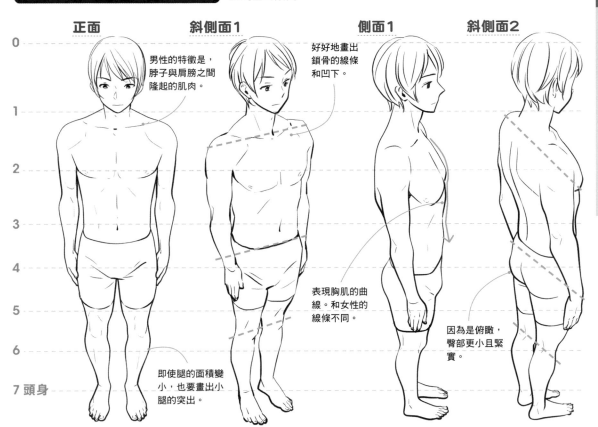

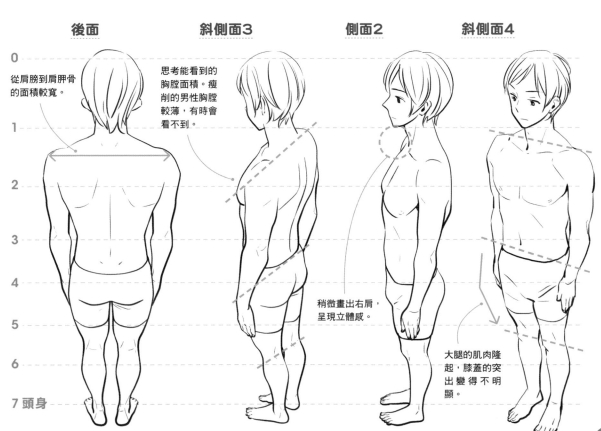

俯瞰360度

俯瞰時，頭部的頭身會變寬。肩膀寬度看起來很大，強調出脖子和肩膀周圍的肌肉。

正面

0

男性的特徵是，脖子與肩膀之間隆起的肌肉。

1

2

3

4

5

6

7 頭身

即使腿的面積變小，也要畫出小腿的突出。

斜側面1

側面1

好好地畫出鎖骨的線條和凹下。

表現胸肌的曲線。和女性的線條不同。

斜側面2

因為是俯瞰，臀部更小且緊實。

後面

0

從肩膀到肩胛骨的面積較寬。

1

2

3

4

5

6

7 頭身

斜側面3

思考能看到的胸膛面積。瘦削的男性胸膛較薄，有時會看不到。

側面2

稍微畫出右肩，呈現立體感。

斜側面4

大腿的肌肉隆起，膝蓋的突出變得不明顯。

體型與頭身的思考方式

小孩全身的畫法，和大人全身的畫法有何不同呢？在此將解說成長引起的變化，與頭身的思考方式。

年齡引起的身體成長

年齡引起的身體成長，並非只是頭身變高。除了各部位的長短與粗細，也要掌握整體輪廓的差異。

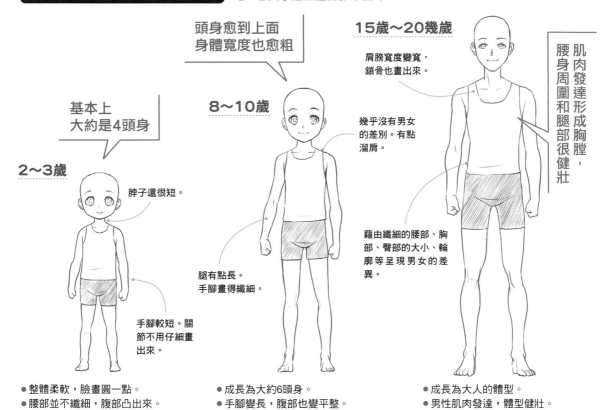

頭身愈到上面身體寬度也愈粗

15歲～20幾歲

肩膀寬度變寬，鎖骨也畫出來。

肌肉發達形成胸膛，腰身周圍和腿部很健壯

8～10歲

幾乎沒有男女的差別。有點溜肩。

基本上大約是4頭身

2～3歲

脖子還很短。

腿有點長。手腳畫得纖細。

藉由纖細的腰部、胸部、臀部的大小、輪廓等呈現男女的差異。

手腳較短。關節不用仔細畫出來。

- 整體柔軟，臉畫圓一點。
- 腰部並不纖細，腹部凸出來。

- 成長為大約6頭身。
- 手腳變長，腹部也變平整。
- 男女幾乎沒有兩性差別。
- 比起年幼期腿部變長。

- 成長為大人的體型。
- 男性肌肉發達，體型健壯。
- 女性的胸部和臀部發達。
- 加上關節和肌肉的線條。

POINT

年齡引起的手臂肌肉與關節的變化

2～3歲是柔軟的體型，幾乎不畫出關節。8～10歲的手腕骨頭浮現，上臂略微加上肌肉。到了15歲～20幾歲肌肉隆起，手肘和手的形狀有稜角。

| 2～3歲 | 8～10歲 | 15歲～20幾歲 |

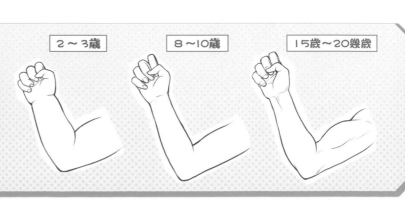

Q版化角色的頭身

Q版化是將人物的頭身刻意變小。這個技巧可以用來表現可愛，或是加強角色感，所以一定要精通。

2頭身角色

男性

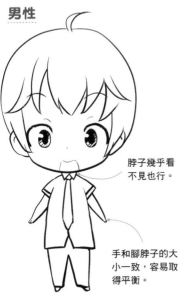

脖子幾乎看不見也行。

手和腳脖子的大小一致，容易取得平衡。

- 2頭身無法藉由小蠻腰表現兩性差別，手腳的粗細是關鍵。
- 手腳和軀幹粗一點，便顯得男性化。

女性

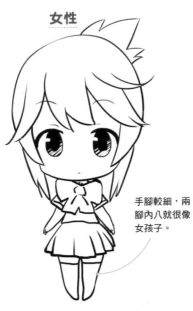

手腳較細，兩腳內八就很像女孩子。

- 女性的軀幹重心也要擺在下面，就能表現出腰身的圓潤與穩定感。

豐滿型角色

以Q版化描繪豐滿型角色時，頭也要畫得比身體大。

 NG

臉部太寫實就會很噁心

注意身體Q版化，臉部卻很寫實會很奇怪。就算是大人也不要畫成長臉形，頭部以接近圓形的輪廓描繪。

3頭身角色

男性

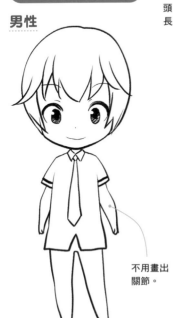

不用畫出關節。

- 和2頭身相比，手腳設計得較長，所以容易表現動作。
- 畫成沒有腰身，就很男性化。

頭、軀幹、腿的長度幾乎相同。

女性

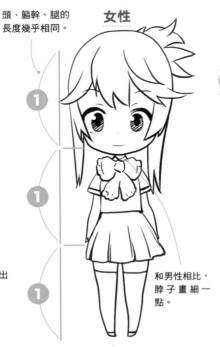

① ① ①

和男性相比，脖子畫細一點。

- 腰部纖細，腰身以圓形畫成。
- 比起男性角色算是溜肩。

粗獷型角色

和2頭身不同，能表現出體格差異，所以也能畫出肌肉隆隆的角色。

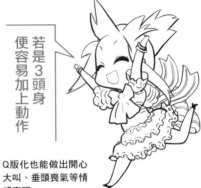

若是3頭身便容易加上動作

Q版化也能做出開心大叫、垂頭喪氣等情感表現。

男女成長的比較

比較一下男女從幼兒到壯年的成長差異。注意雖然小時候體型幾乎沒有差別，但是以國中為界線就開始呈現差異。

女性

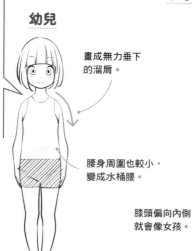

腿短的4頭身幾乎沒有男女的差別！

幼兒

畫成無力垂下的溜肩。

腰身周圍也較小，變成水桶腰。

小學生

腰部稍微變細。

膝頭偏向內側就會像女孩。

國中生

腰部纖細部分變大。

腰身和大腿成長。

- 4頭身。頭比較大，軀幹長，腿短。
- 腹部鼓起的水桶腰體型。
- 肩膀寬度、腰身寬度畫窄一點。

- 長高變成5頭身。
- 肩膀寬度變大，手腳也變長。
- 腰部變纖細一點。

- 成長為6頭身。
- 胸部開始變大。
- 整體帶有圓弧，男女差別變得顯著。

男性

男孩也是圓潤的可愛體型

男孩也是溜肩。

幼兒

小學生

不強調胸膛。

軀幹比女孩粗一點。

手腳較細。

國中生

從肩頭加上斜線，表現較薄的胸膛。

強調小腿。

- 雖然男孩有肌肉，但在漫畫素描中和女孩相同。
- 頭部寬度、軀幹寬度、腰身寬度都一樣。

- 雖然肩膀寬度也變寬，但還是溜肩。
- 腿部可以畫得比女孩粗一點。

- 變成健壯的體格，也形成胸膛。
- 整體畫成直線。

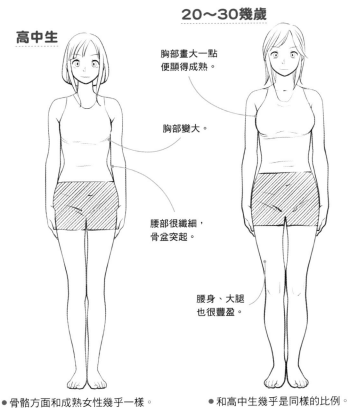

高中生

20～30幾歲

胸部畫大一點
便顯得成熟。

胸部變大。

40～50幾歲

胸部維持一樣的
大小，但卻下垂。

腰部很纖細，
骨盆突起。

腹部凸出，
整體下垂。

腰身、大腿
也很豐盈。

- 骨骼方面和成熟女性幾乎一樣。
- 強調胸部與腰身周圍的肉感。

- 和高中生幾乎是同樣的比例。
- 整體帶有圓弧，身材很標準。

- 整體較多脂肪。
- 肌肉量減少，所以各部位下垂。

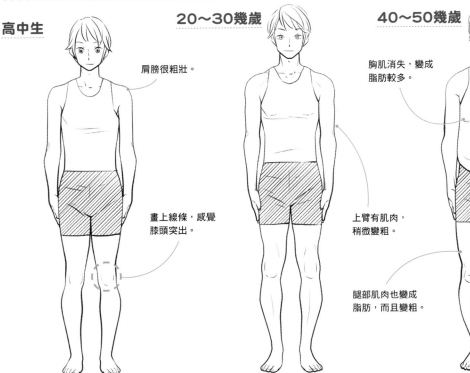

高中生

20～30幾歲

40～50幾歲

肩膀很粗壯。

胸肌消失，變成
脂肪較多。

畫上線條，感覺
膝頭突出。

上臂有肌肉，
稍微變粗。

腿部肌肉也變成
脂肪，而且變粗。

- 上半身很健壯，接近成熟男性的
 體型。
- 如果有運動習慣，會更加肌肉發
 達。

- 肩膀寬度、腰部變寬。
- 腹肌輪廓分明，腿部肌肉也很發
 達。

- 肌肉量開始減少變成脂肪，和女
 性同樣下垂。
- 男性尤其下腹部會鼓起凸出。

分別描繪體型

分別描繪角色時，體型是重要的要素之一。肥胖、瘦削、骨瘦如柴、肌肉發達等，藉由體型給予讀者的角色印象將會不同。

分別描繪體型

男性的肌肉畫法，和女性的脂肪畫法能使體型改變，並且有所區別。

男性

纖細猛男

從乳頭的位置往上畫胸肌。

肩膀上面也有肌肉。

畫出腹肌分成6塊的樣子。

上臂、手肘下方加上適度的肌肉隆起。

大腿容易長肌肉，所以表現成鼓起的樣子。

小腿的肌肉也大幅彎曲。

女性

魅力女性

從脖子到肩膀的線條很俐落。

手臂整體畫得較細。

在身體中心、肚臍略上方畫出淡淡的線就很美。

大腿前面鼓起。

和大腿對照之下腳脖子比較緊繃。

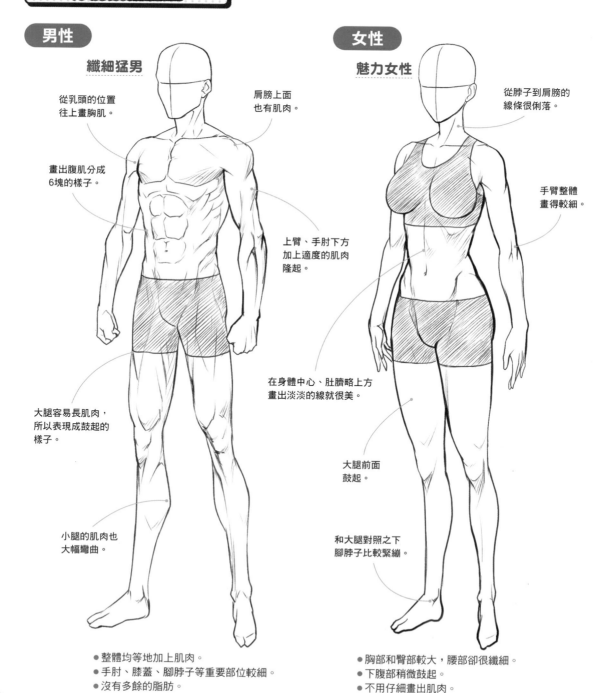

- 整體均等地加上肌肉。
- 手肘、膝蓋、腳脖子等重要部位較細。
- 沒有多餘的脂肪。

- 胸部和臀部較大，腰部卻很纖細。
- 下腹部稍微鼓起。
- 不用仔細畫出肌肉。

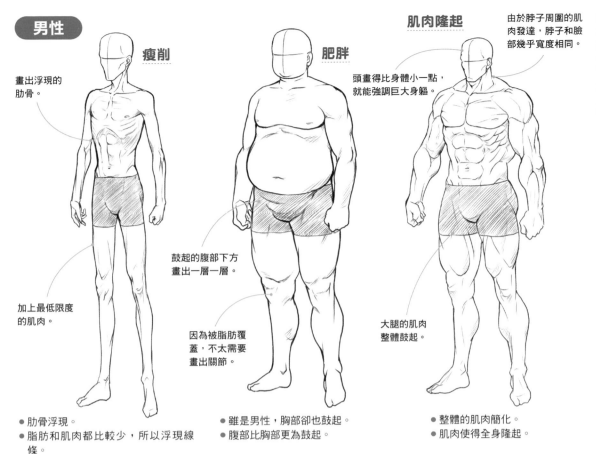

男性

瘦削

畫出浮現的肋骨。

加上最低限度的肌肉。

肥胖

頭畫得比身體小一點，就能強調巨大身軀。

鼓起的腹部下方畫出一層一層。

因為被脂肪覆蓋，不太需要畫出關節。

肌肉隆起

由於脖子周圍的肌肉發達，脖子和臉部幾乎寬度相同。

大腿的肌肉整體鼓起。

- 肋骨浮現。
- 脂肪和肌肉都比較少，所以浮現線條。

- 雖是男性，胸部卻也鼓起。
- 腹部比胸部更為鼓起。

- 整體的肌肉簡化。
- 肌肉使得全身隆起。

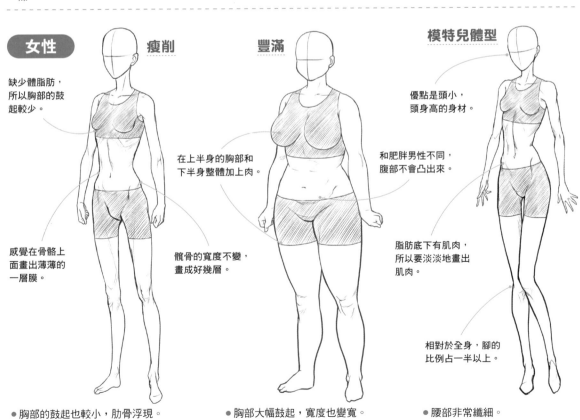

女性

瘦削

缺少體脂肪，所以胸部的鼓起較少。

感覺在骨骼上面畫出薄薄的一層膜。

豐滿

在上半身的胸部和下半身整體加上肉。

髖骨的寬度不變，畫成好幾層。

模特兒體型

優點是頭小，頭身高的身材。

和肥胖男性不同，腹部不會凸出來。

脂肪底下有肌肉，所以要淡淡地畫出肌肉。

相對於全身，腳的比例占一半以上。

- 胸部的鼓起也較小，肋骨浮現。
- 骨盆的骨頭也浮現。

- 胸部大幅鼓起，寬度也變寬。
- 臀部周圍及大腿特別粗。

- 腰部非常纖細。
- 腿畫得又長又直。

各個部位的可動範圍

人體是藉由關節部分活動，不過活動範圍受到限制。忽視可動範圍畫成的姿勢給人的印象很不自然，所以必須記住可動範圍。

上半身的可動範圍

上半身的可動範圍中，重點在手臂與腰身。注意兩者能活動的範圍都是固定的。如果超出範圍，看起來就很像骨折。

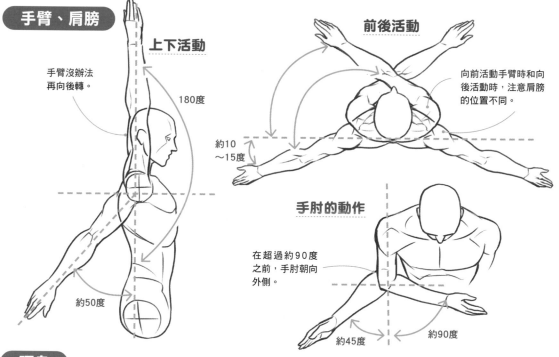

手臂、肩膀

上下活動

手臂沒辦法再向後轉。

180度

約50度

前後活動

向前活動手臂時和向後活動時，注意肩膀的位置不同。

約10～15度

手肘的動作

在超過約90度之前，手肘朝向外側。

約45度

約90度

腰身

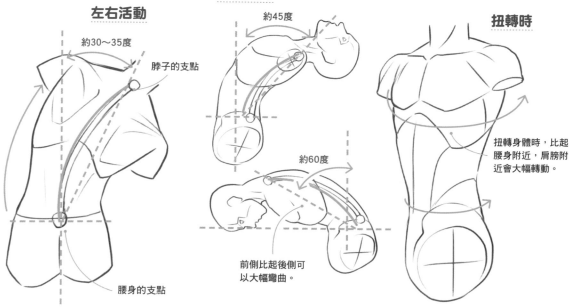

左右活動

約30～35度

脖子的支點

腰身的支點

前後活動

約45度

約60度

前側比起後側可以大幅彎曲。

扭轉時

扭轉身體時，比起腰身附近，肩膀附近會大幅轉動。

脖子的可動範圍

脖子能彎曲的角度，能旋轉的範圍也是固定的。充分掌握上下、左右的活動範圍吧！

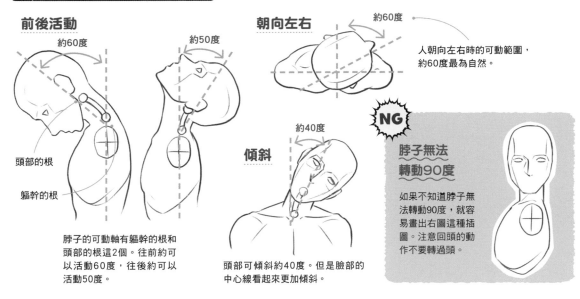

前後活動

約60度

約50度

頭部的根

軀幹的根

脖子的可動軸有軀幹的根和頭部的根這2個。往前約可以活動60度，往後約可以活動50度。

朝向左右

約60度

人朝向左右時的可動範圍，約60度最為自然。

傾斜

約40度

頭部可傾斜約40度。但是臉部的中心線看起來更加傾斜。

NG

脖子無法轉動90度

如果不知道脖子無法轉動90度，就容易畫出右圖這種插圖。注意回頭的動作不要轉過頭。

下半身的可動範圍

在下半身，以髖關節和膝蓋的動作為主組成動作。這時再加上腳脖子或腳尖等關節的動作，基本上須取得平衡。

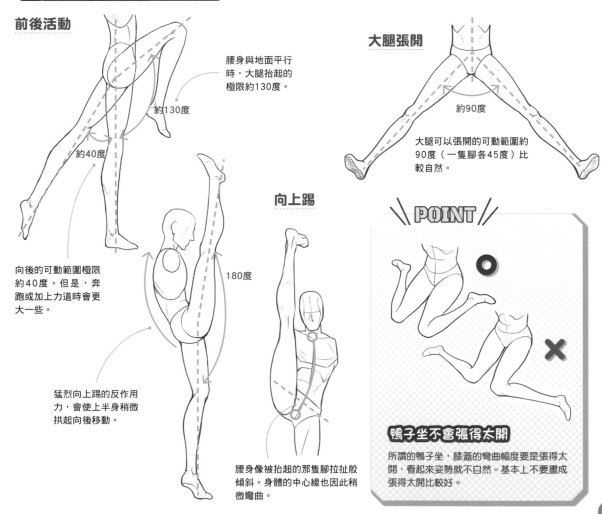

前後活動

腰身與地面平行時，大腿抬起的極限約130度。

約130度

約40度

向後的可動範圍極限約40度。但是，奔跑或加上力道時會更大一些。

猛烈向上踢的反作用力，會使上半身稍微拱起向後移動。

大腿張開

約90度

大腿可以張開的可動範圍約90度（一隻腳各45度）比較自然。

向上踢

180度

腰身像被抬起的那隻腳拉扯股傾斜。身體的中心線也因此稍微彎曲。

POINT

鴨子坐不會張得太開

所謂的鴨子坐，膝蓋的彎曲幅度要是張得太開，看起來姿勢就不自然。基本上不要畫成張得太開比較好。

瞭解手的特色

描繪人物時不能缺少手的表現。從拇指到小指這5根手指的配置和長短的平衡，其實很不容易。讓我們先從理解手的構造開始吧！

手背、手掌的基礎

手臂自然放下時，外側會是手背。內側則是手掌。雖然輪廓很像，卻各自有明確的特徵。

男性的手

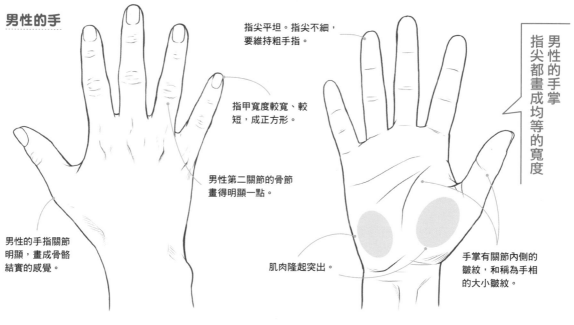

指尖平坦。指尖不細，要維持粗手指。

指甲寬度較寬、較短，成正方形。

男性第二關節的骨節畫得明顯一點。

男性的手指關節明顯，畫成骨骼結實的感覺。

肌肉隆起突出。

男性的手掌指尖都畫成均等的寬度

手掌有關節內側的皺紋，和稱為手相的大小皺紋。

女性的手

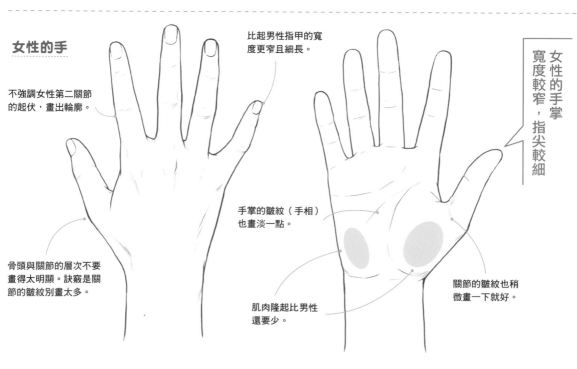

比起男性指甲的寬度更窄且細長。

不強調女性第二關節的起伏，畫出輪廓。

女性的手掌寬度較窄，指尖較細

手掌的皺紋（手相）也畫淡一點。

骨頭與關節的層次不要畫得太明顯。訣竅是關節的皺紋別畫太多。

肌肉隆起比男性還要少。

關節的皺紋也稍微畫一下就好。

從骨骼和關節來思考

想要漂亮地畫出構造複雜的手，骨頭如何加入、關節如何活動，記住這兩點非常重要。

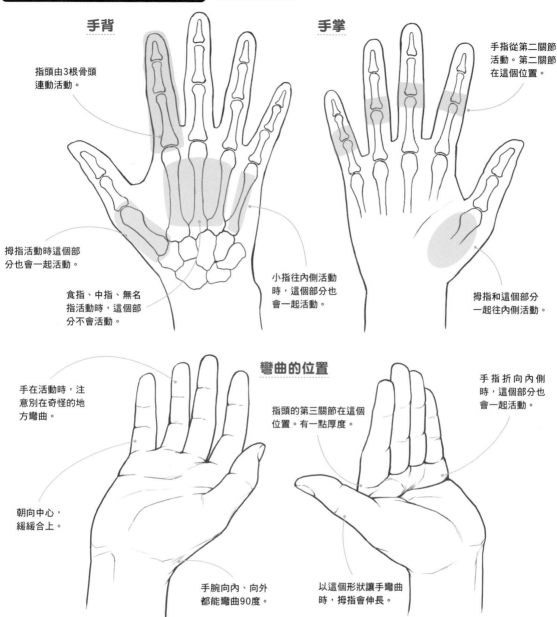

手背

指頭由3根骨頭連動活動。

拇指活動時這個部分也會一起活動。

食指、中指、無名指活動時，這個部分不會活動。

手掌

手指從第二關節活動。第二關節在這個位置。

小指往內側活動時，這個部分也會一起活動。

拇指和這個部分一起往內側活動。

彎曲的位置

手在活動時，注意別在奇怪的地方彎曲。

朝向中心，緩緩合上。

指頭的第三關節在這個位置。有一點厚度。

手腕向內、向外都能彎曲90度。

手指折向內側時，這個部分也會一起活動。

以這個形狀讓手彎曲時，拇指會伸長。

POINT

只有第一關節不能彎曲！

除了拇指以外，食指、中指、無名指、小指基本是只有第一關節不能彎曲。通常是第二關節彎曲，然後指頭跟著稍微傾斜。注意只有第一關節不能畫成彎曲。但是拇指和其他手指構造不同，所以動作也不一樣。

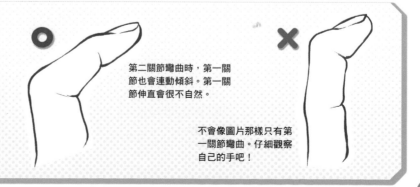

第二關節彎曲時，第一關節也會連動傾斜。第一關節伸直會很不自然。

不會像圖片那樣只有第一關節彎曲。仔細觀察自己的手吧！

手的畫法

掌握手的特徵後，就實際畫畫看吧！手的關節能複雜地活動，所以動作也變化多端。正因為不好畫，如果畫得好，畫圖功力就會看起來顯著提升。

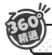

畫出剪刀石頭布

握緊拳頭的石頭、只有食指和中指伸直的剪刀、所有指頭都伸直的布。讓我們從各種角度檢視這3種動作。

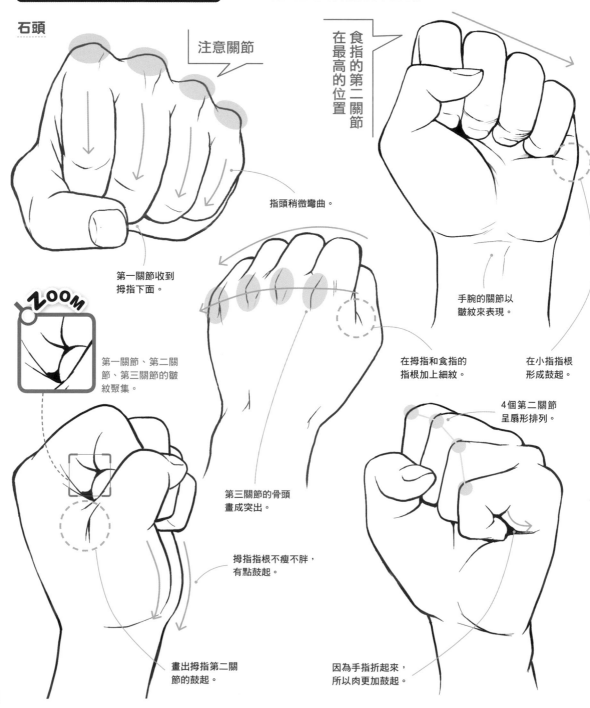

石頭

注意關節

食指的第二關節在最高的位置

指頭稍微彎曲。

第一關節收到拇指下面。

ZOOM

第一關節、第二關節、第三關節的皺紋聚集。

手腕的關節以皺紋來表現。

在拇指和食指的指根加上細紋。

在小指指根形成鼓起。

4個第二關節呈扇形排列。

第三關節的骨頭畫成突出。

拇指指根不瘦不胖，有點鼓起。

畫出拇指第二關節的鼓起。

因為手指折起來，所以肉更加鼓起。

剪刀

往外側拉 中指與食指

拇指從指尖到第一關節稍微向後彎。

指尖的鼓起畫成向後。

折起手指形成的皺紋容易畫成直線。

畫成手掌隆起。

在拇指下面畫出手相的皺紋。

能看見小指根部。

ZOOM

從拇指的第一關節到指尖稍微向後彎。

從側面看可知小指和手掌之間形成空間。

指尖和關節呈扇形排列

布

ZOOM

小指根和手掌的交界線藉由鼓起呈現明顯的差異。

手掌手相的線條、手腕的線條形成山形。

食指　中指　無名指

拇指　　　　　　小指

4根手指畫成拱形橫向排列。只有拇指是其他區塊。

拇指腹朝向內側

拇指指節突出。

手掌的中央凹下。

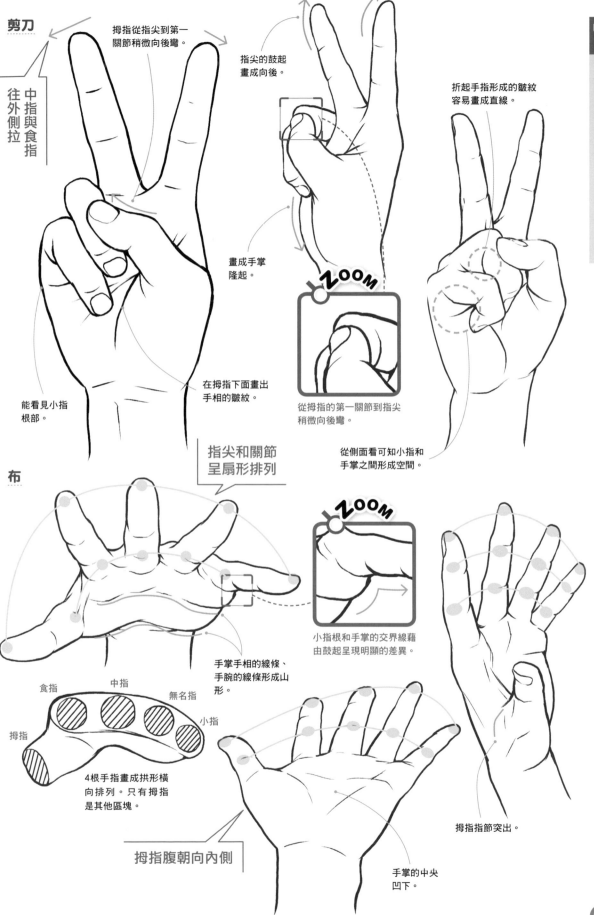

一起來瞧瞧用手指示、拿筆、拿筷子等各種情境中手的動作。注意關節、手指的角度和纏繞方式等。

ZOOM

從食指的內側能看見中指的第三關節。

用手指示

彎曲的手指內側形成縫隙。

彎曲的中指內側與無名指重疊。

中指的第三關節在最高的位置。

杯子的把手由拇指指腹支撐。

拿杯子

拇指指根的一半遮住。

小指收進內側。

食指指腹能稍微看見。

食指的第二關節凸出。

拿筆

把手下面以中指支撐,剩下2根手指貼著。

食指的內側依序畫出中指、無名指、小指一一重疊。

拇指和筆之間形成空間。

用食指和拇指夾住筆,以中指的第一關節支撐。

POINT

關節平緩地連成手的輪廓!

畫手的輪廓時,想像輪廓上關節的點平緩地連接。

雙手合十禱告

小指的指尖繞
到另一側。

無名指　中指　食指

小指

注意各個部位的長度
和彎曲的方式

中指的第二關節
在最高的位置。

食指
中指
無名指
小指

表現出手掌的
鼓起。

豎起的拇指指尖
向後彎。

拿筷子

想像上面的筷子由
食指指腹和中指指尖
的側面支撐。

形成有點大的空間。

下面的筷子由無名
指側面和中指指尖
支撐。

豎起拇指

食指向下，
小指朝上。

適度地畫出關
節的皺紋。

打開瓶子

用中指的側面和拇
指抓住蓋子，食指
貼著。

無名指和小指
貼著中指自然
地握住。

握球

用拇指、食指、中
指的指腹抓住球。

從正面看指尖，
指甲的上半畫成
拱形。

中指和無名指的
指尖指腹比其他
手指稍微浮起。

在無名指的內側
固定球。小指貼
著無名指。

球的位置是，球的下面
在手掌中心附近。

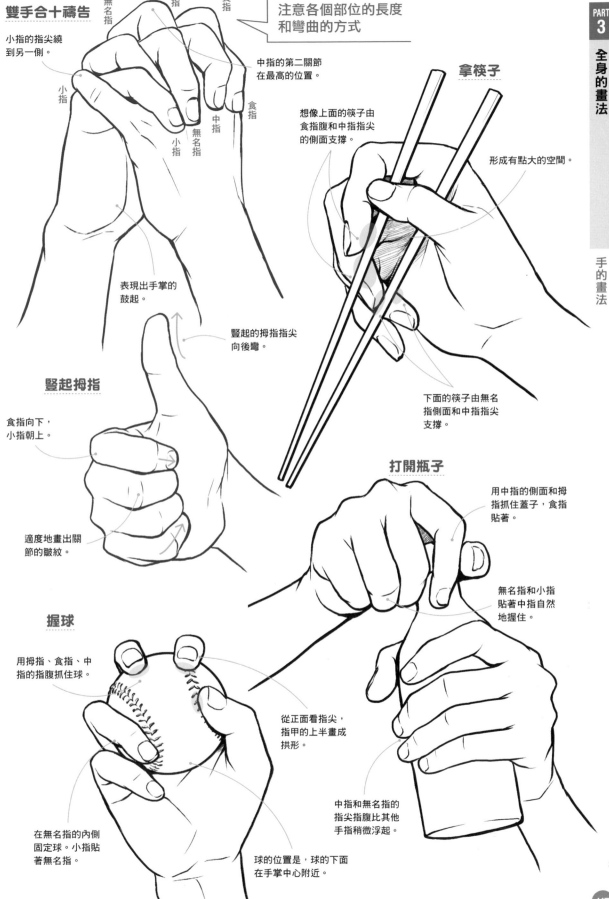

不同年齡的手部變化

手和臉部相同,畫法會因為年齡而改變。不同年齡與性別,特徵各不相同,改變表現方式分別描繪吧!

年齡與性別造成的變化

來比較一下各個年齡層的手部畫法。嬰兒光滑的手在年紀漸長會增加皺紋,指節變得明顯。

嬰兒

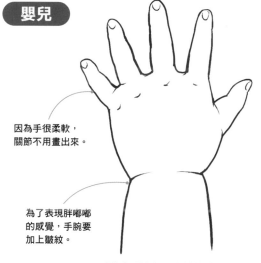

因為手很柔軟,關節不用畫出來。

為了表現胖嘟嘟的感覺,手腕要加上皺紋。

- 手的表現沒有男女的差別。
- 肉很厚,而且柔軟。
- 手指比手掌還要短。

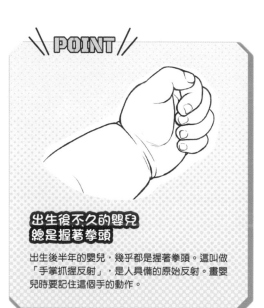

\\ POINT //

出生後不久的嬰兒總是握著拳頭

出生後半年的嬰兒,幾乎都是握著拳頭。這叫做「手掌抓握反射」,是人具備的原始反射。畫嬰兒時要記住這個手的動作。

10幾歲

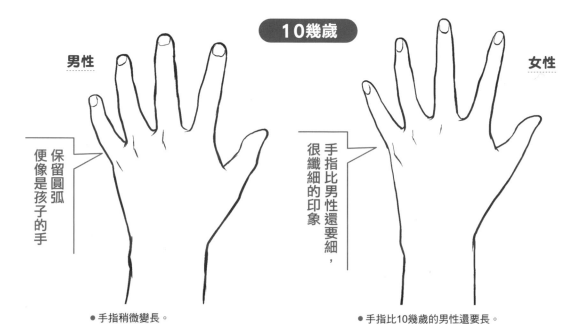

男性

保留圓弧便像是孩子的手

女性

手指比男性還要細,很纖細的印象

- 手指稍微變長。
- 指尖較圓,指甲也較短。
- 關節可以只畫第三關節的根部。

- 手指比10幾歲的男性還要長。
- 整體手指較細,指尖比較尖。
- 第三關節的根也淡淡地畫出即可。

POINT

上年紀不只皺紋 指節也變得顯眼

只認為「老人＝皺紋」，便在手上增加皺紋，算是一半正確一半錯誤。上年紀不只皺紋增加，也會消瘦，指節變明顯。另外，手背的筋和血管也會浮現。比起年輕人的手，作畫時要強調凹凸。

| 年輕人的手 |

| 老人的手 |

在有肌肉之前脂肪較多，所以也幾乎沒有指節。

肌膚有彈性，所以幾乎沒有皺紋。

脂肪減少骨頭的線條顯現，所以指節很明顯。

脂肪減少，關節的皺紋也增加。

20～30幾歲

男性

注意手腕、指頭的關節讓手凹凸不平

- 手指變長和手掌差不多。
- 在關節部分加上一些皺紋。
- 畫出手背的筋就很像男性的手。

女性

女性的指甲縱長較細，畫手指時也要注意曲線

- 指尖畫得又尖又細。
- 指甲可以伸長。
- 適度地加上手背的筋。

50～60幾歲

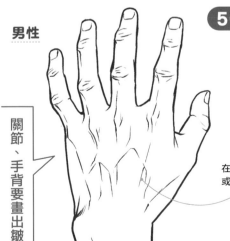

男性

關節、手背要畫出皺紋

在手背加上細紋或浮現的血管。

- 手指的關節加上許多皺紋。
- 整體稍微變粗。

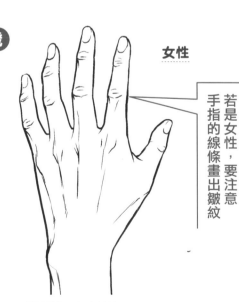

女性

若是女性，要注意手指的線條畫出皺紋

- 維持纖細，加上皺紋。
- 關節變得明顯一些。

上半身的畫法

基本上上半身的動作以手臂為中心。實際畫漫畫時很多畫面只有畫出上半身，因此學會各種表現非常重要。

手臂的動作

即使同樣是手臂放下，藉由手朝向哪個角度，肌肉的動作會呈現差異。一起來瞧瞧在插圖中肌肉的輪廓是如何改變。

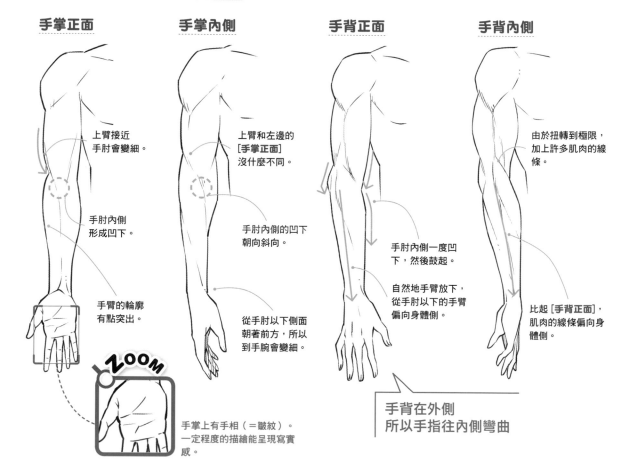

手掌正面

上臂接近手肘會變細。

手肘內側形成凹下。

手臂的輪廓有點突出。

手掌內側

上臂和左邊的[手掌正面]沒什麼不同。

手肘內側的凹下朝向斜向。

從手肘以下側面朝著前方，所以到手腕會變細。

手背正面

手肘內側一度凹下，然後鼓起。

自然地手臂放下，從手肘以下的手臂偏向身體側。

手背內側

由於扭轉到極限，加上許多肌肉的線條。

比起[手背正面]，肌肉的線條偏向身體側。

ZOOM

手掌上有手相（＝皺紋）。一定程度的描繪能呈現寫實感。

手背在外側
所以手指往內側彎曲

POINT

想像「圓柱」練習畫各種角度的手臂

練習畫各種角度的手臂時，要從8個方向畫線，根據「圓柱」思考便容易掌握。就算照著畫覺得很難的姿勢，像這樣養成習慣先替換成簡單的形態，不管畫任何姿勢都能派上用場。

以加上遠近感的圓柱簡化掌握，精通各種手臂的角度！

基本的姿勢

雙手抱胸、揮手、伸懶腰等，以上半身爲主常見的姿勢。注意並觀察手臂的動作吧！

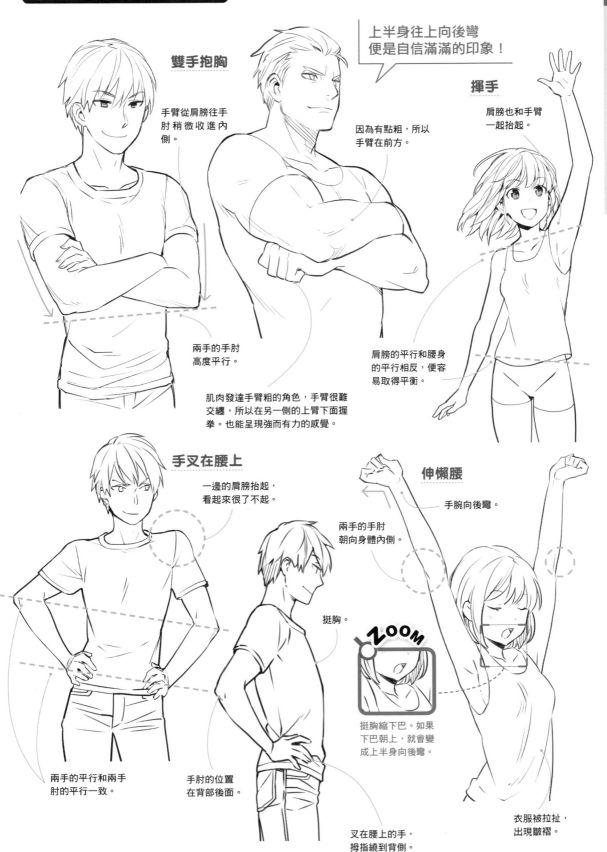

雙手抱胸

手臂從肩膀往手肘稍微收進內側。

上半身往上向後彎便是自信滿滿的印象！

因為有點粗，所以手臂在前方。

揮手

肩膀也和手臂一起抬起。

兩手的手肘高度平行。

肌肉發達手臂粗的角色，手臂很難交纏，所以在另一側的上臂下面握拳。也能呈現強而有力的感覺。

肩膀的平行和腰身的平行相反，便容易取得平衡。

手叉在腰上

一邊的肩膀抬起，看起來很了不起。

兩手的手肘朝向身體內側。

挺胸。

伸懶腰

手腕向後彎。

ZOOM

挺胸縮下巴。如果下巴朝上，就會變成上半身向後彎。

兩手的平行和兩手肘的平行一致。

手肘的位置在背部後面。

叉在腰上的手，拇指繞到背側。

衣服被拉扯，出現皺褶。

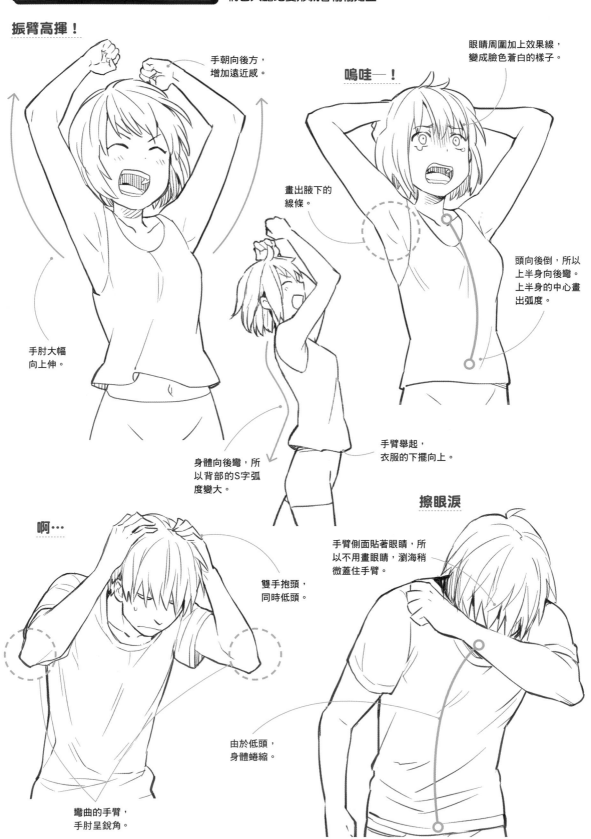

依情境來描繪

介紹會在漫畫的一個情境中出現的上半身的動作。動作很誇大時，表情也大膽地變形就會栩栩如生。

振臂高揮！

手朝向後方，增加遠近感。

手肘大幅向上伸。

畫出腋下的線條。

身體向後彎，所以背部的S字弧度變大。

嗚哇—！

眼睛周圍加上效果線，變成臉色蒼白的樣子。

頭向後倒，所以上半身向後彎。上半身的中心畫出弧度。

手臂舉起，衣服的下擺向上。

啊…

雙手抱頭，同時低頭。

彎曲的手臂，手肘呈銳角。

由於低頭，身體蜷縮。

擦眼淚

手臂側面貼著眼睛，所以不用畫眼睛，瀏海稍微蓋住手臂。

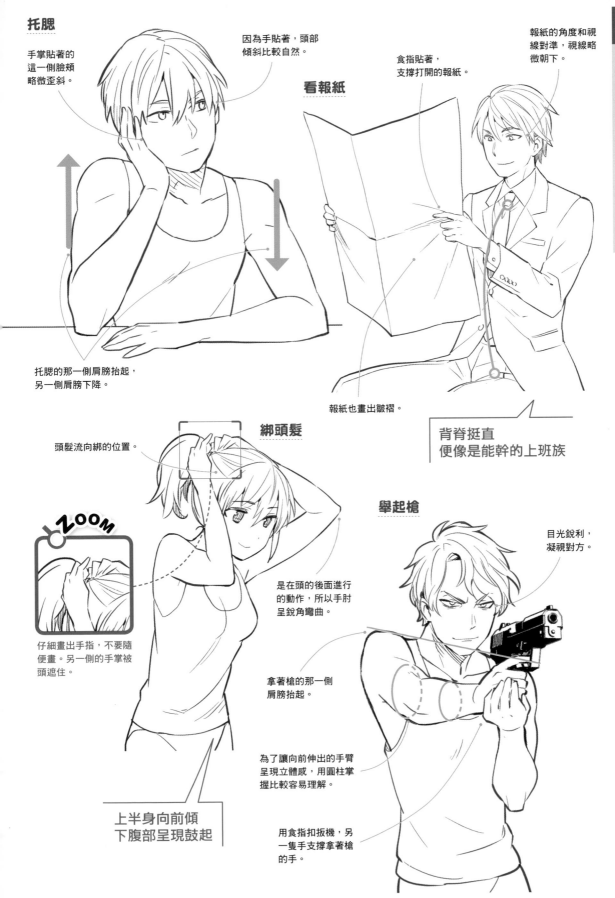

托腮

手掌貼著的這一側臉頰略微歪斜。

因為手貼著，頭部傾斜比較自然。

托腮的那一側肩膀抬起，另一側肩膀下降。

看報紙

食指貼著，支撐打開的報紙。

報紙的角度和視線對準，視線略微朝下。

報紙也畫出皺褶。

背脊挺直
便像是能幹的上班族

綁頭髮

頭髮流向綁的位置。

ZOOM

仔細畫出手指，不要隨便畫。另一側的手掌被頭遮住。

是在頭的後面進行的動作，所以手肘呈銳角彎曲。

上半身向前傾
下腹部呈現鼓起

舉起槍

目光銳利，凝視對方。

拿著槍的那一側肩膀抬起。

為了讓向前伸出的手臂呈現立體感，用圓柱掌握比較容易理解。

用食指扣扳機，另一隻手支撐拿著槍的手。

123

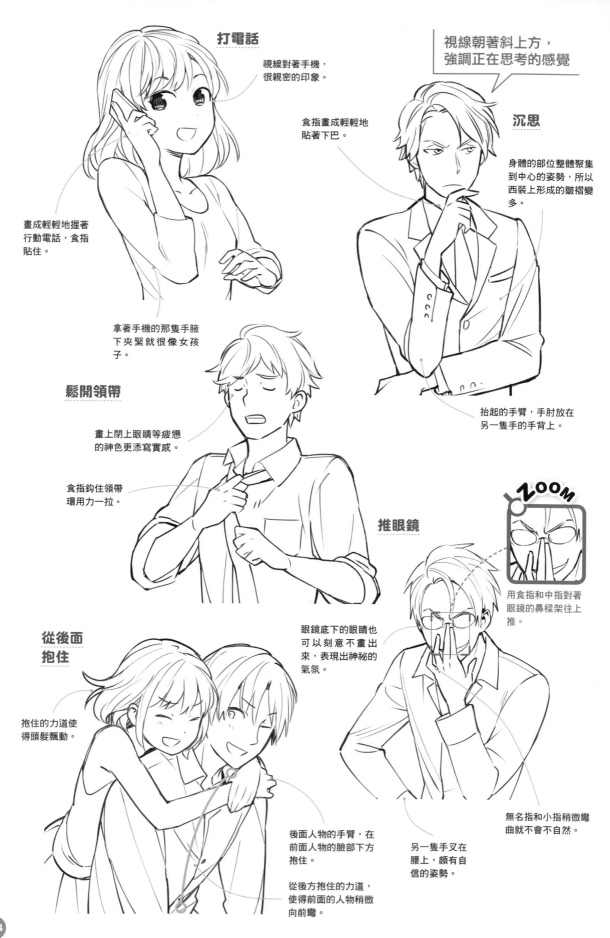

打電話

視線對著手機，很親密的印象。

畫成輕輕地握著行動電話，食指貼住。

拿著手機的那隻手腋下夾緊就很像女孩子。

鬆開領帶

畫上閉上眼睛等疲憊的神色更添寫實感。

食指鉤住領帶環用力一拉。

從後面抱住

抱住的力道使得頭髮飄動。

後面人物的手臂，在前面人物的臉部下方抱住。

從後方抱住的力道，使得前面的人物稍微向前彎。

食指畫成輕輕地貼著下巴。

視線朝著斜上方，強調正在思考的感覺

沉思

身體的部位整體聚集到中心的姿勢，所以西裝上形成的皺褶變多。

抬起的手臂，手肘放在另一隻手的手背上。

推眼鏡

眼鏡底下的眼睛也可以刻意不畫出來，表現出神祕的氣氛。

ZOOM

用食指和中指對著眼鏡的鼻樑架往上推。

無名指和小指稍微彎曲就不會不自然。

另一隻手叉在腰上，頗有自信的姿勢。

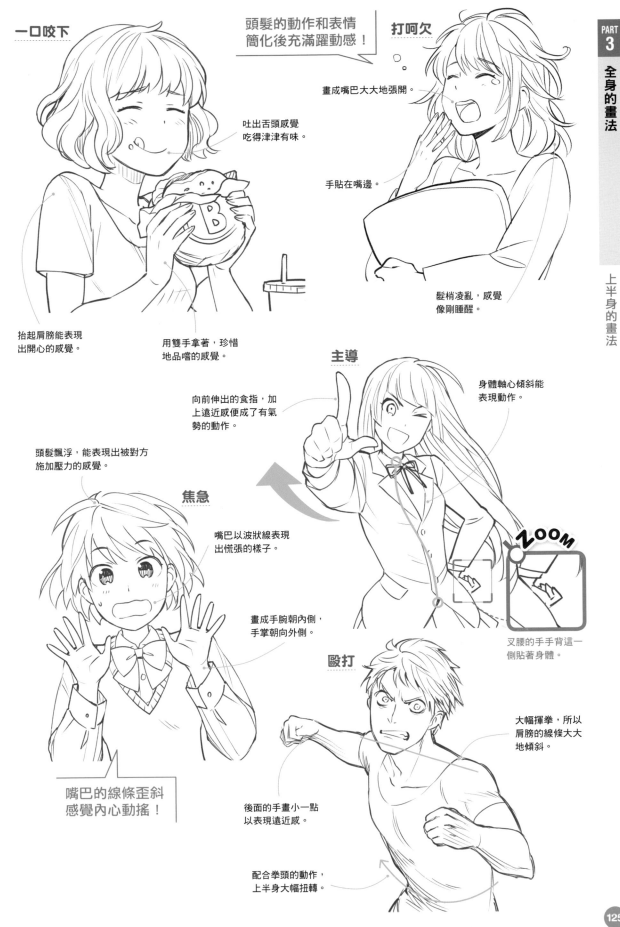

一口咬下

頭髮的動作和表情簡化後充滿躍動感！

打呵欠

畫成嘴巴大大地張開。

吐出舌頭感覺吃得津津有味。

手貼在嘴邊。

髮梢凌亂，感覺像剛睡醒。

抬起肩膀能表現出開心的感覺。

用雙手拿著，珍惜地品嚐的感覺。

主導

身體軸心傾斜能表現動作。

向前伸出的食指，加上遠近感便成了有氣勢的動作。

頭髮飄浮，能表現出被對方施加壓力的感覺。

焦急

嘴巴以波狀線表現出慌張的樣子。

畫成手腕朝內側，手掌朝向外側。

ZOOM

叉腰的手手背這一側貼著身體。

毆打

嘴巴的線條歪斜感覺內心動搖！

大幅揮拳，所以肩膀的線條大大地傾斜。

後面的手畫小一點以表現遠近感。

配合拳頭的動作，上半身大幅扭轉。

腳掌的畫法

雖然描繪穿西服的人時可以省略，不過腳掌和手同樣是關節與指頭等部位很細微困難的部分。注意腳踝或腳跟等腳掌特有的部位吧！

腳掌的基礎

腳趾的長度和關節的位置很有特色。腳跟、腳心等部位也要正確地掌握。還要注意腳踝左右高度的不同。

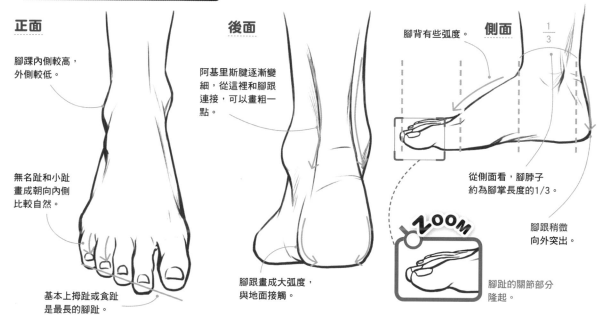

正面

腳踝內側較高，外側較低。

無名趾和小趾畫成朝向內側比較自然。

基本上拇趾或食趾是最長的腳趾。

後面

阿基里斯腱逐漸變細，從這裡和腳跟連接，可以畫粗一點。

腳跟畫成大弧度，與地面接觸。

側面

腳背有些弧度。

1/3

從側面看，腳脖子約為腳掌長度的1/3。

腳跟稍微向外突出。

ZOOM

腳趾的關節部分隆起。

用5大塊來思考

描繪斜向或側向的腳掌時，把腳掌分成5大塊來思考便容易描繪。作畫時要一直想著各個部位的連接。

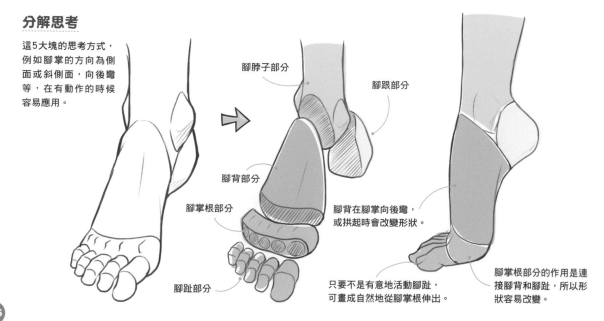

分解思考

這5大塊的思考方式，例如腳掌的方向為側面或斜側面，向後彎等，在有動作的時候容易應用。

腳脖子部分

腳跟部分

腳背部分

腳掌根部分

腳趾部分

腳背在腳掌向後彎，或拱起時會改變形狀。

只要不是有意地活動腳趾，可畫成自然地從腳掌根伸出。

腳掌根部分的作用是連接腳背和腳趾，所以形狀容易改變。

從各種角度描繪

讓我們從各種角度檢視平常站立時的腳掌。腳掌的部位複雜，畫法會依照角度大爲改變。

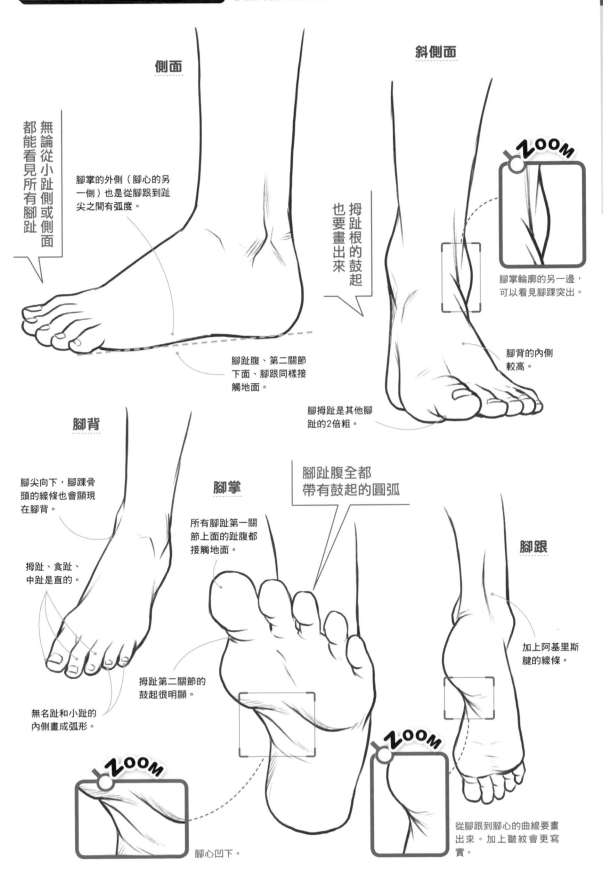

側面

無論從小趾側或側面都能看見所有腳趾

腳掌的外側（腳心的另一側）也是從腳跟到趾尖之間有弧度。

腳趾腹、第二關節下面、腳跟同樣接觸地面。

斜側面

拇趾根的鼓起也要畫出來

ZOOM

腳掌輪廓的另一邊，可以看見腳踝突出。

腳背的內側較高。

腳拇趾是其他腳趾的2倍粗。

腳背

腳尖向下，腳踝骨頭的線條也會顯現在腳背。

拇趾、食趾、中趾是直的。

無名趾和小趾的內側畫成弧形。

腳掌

所有腳趾第一關節上面的趾腹都接觸地面。

腳趾腹全都帶有鼓起的圓弧

拇趾第二關節的鼓起很明顯。

腳跟

加上阿基里斯腱的線條。

ZOOM

腳心凹下。

ZOOM

從腳跟到腳心的曲線要畫出來。加上皺紋會更寫實。

127

腳趾的動作

雖然不像手指那樣靈活，但腳趾也有動作。注意踮腳或腳掌用力等各種情境中腳趾的動作吧！

踮腳時腳趾的動作

踮腳是最常使用的腳趾的動作。腳跟抬起站立時，體重會傾注在腳趾的第二關節。

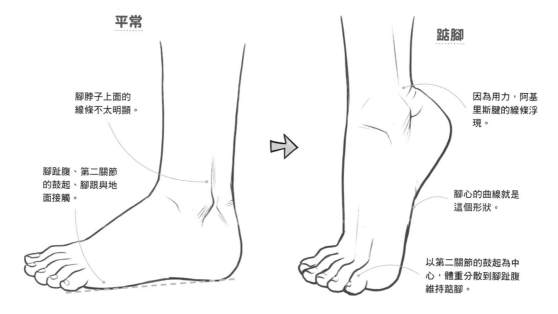

平常

腳脖子上面的線條不太明顯。

腳趾腹、第二關節的鼓起、腳跟與地面接觸。

踮腳

因為用力，阿基里斯腱的線條浮現。

腳心的曲線就是這個形狀。

以第二關節的鼓起為中心，體重分散到腳趾腹維持踮腳。

叉開雙腳站立時腳趾的動作

為了表現出腳趾各自的動作，讓我們觀察全身體重施加在腳趾上，叉開雙腳站立時的腳趾動作。

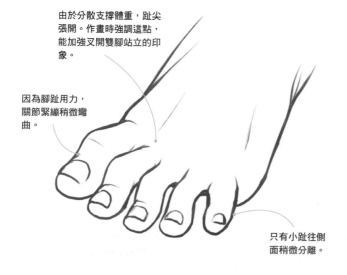

由於分散支撐體重，趾尖張開。作畫時強調這點，能加強叉開雙腳站立的印象。

因為腳趾用力，關節緊繃稍微彎曲。

只有小趾往側面稍微分離。

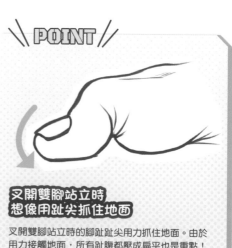

\\ POINT //

叉開雙腳站立時想像用趾尖抓住地面

叉開雙腳站立時的腳趾趾尖用力抓住地面。由於用力接觸地面，所有趾腹都壓成扁平也是重點！在關節內側加入許多皺紋，第一關節的突起很明顯也是特色。

腳趾的各種動作

一起來瞧瞧腳趾與關節的動作。動作會依姿勢而改變，若能分別畫出細微的差異，表現的功力將會升級。

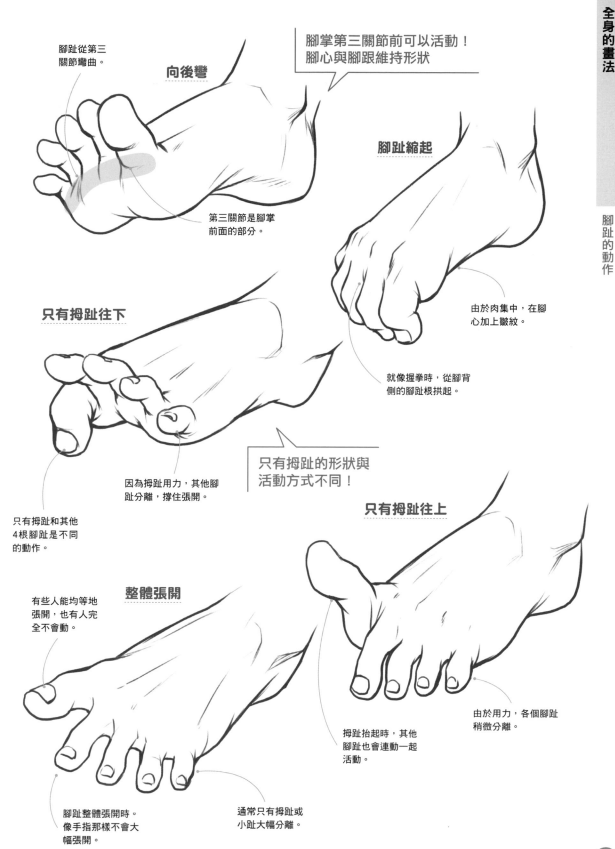

腳趾從第三關節彎曲。

向後彎

腳掌第三關節前可以活動！
腳心與腳跟維持形狀

腳趾縮起

第三關節是腳掌前面的部分。

由於肉集中，在腳心加上皺紋。

只有拇趾往下

就像握拳時，從腳背側的腳趾根拱起。

只有拇趾的形狀與活動方式不同！

因為拇趾用力，其他腳趾分離，撐住張開。

只有拇趾和其他4根腳趾是不同的動作。

只有拇趾往上

整體張開

有些人能均等地張開，也有人完全不會動。

拇趾抬起時，其他腳趾也會連動一起活動。

由於用力，各個腳趾稍微分離。

腳趾整體張開時。像手指那樣不會大幅張開。

通常只有拇趾或小趾大幅分離。

雙腿、下半身的畫法

下半身的表現主要藉由雙腿的活動方式。即使是走路、坐下等若無其事的動作，藉由改變活動方式，就能表現角色的個性。

雙腿的各種形狀

雙腿的形狀基本上畫成男性肌肉發達，女性柔軟纖細。這時再加上動作，讓角色呈現個性。

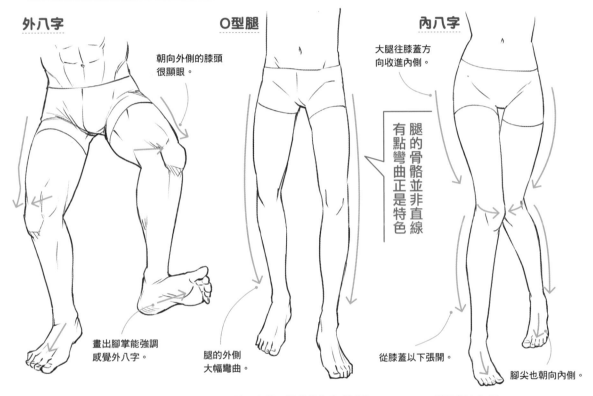

外八字

朝向外側的膝頭很顯眼。

畫出腳掌能強調感覺外八字。

O型腿

腿的外側大幅彎曲。

內八字

大腿往膝蓋方向收進內側。

腿的骨骼並非直線有點彎曲正是特色

從膝蓋以下張開。

腳尖也朝向內側。

- 腳尖朝向外側。
- 後側的腿也膝蓋彎曲。
- 可以發出巨大的腳步聲。

- 膝頭向前，腿的線條畫成弧形。
- 腳尖也朝向外側。
- 胯下打開一點。

- 膝頭朝向內側。
- 大腿貼住，膝蓋碰觸。
- 男性這樣看起來很不可靠。

漫畫表現

配合腿的動作加上效果

漫畫中想讓角色雙腿形狀加點變化時，可以加上搭配雙腿形狀的音效或表現方法。外八字加上表示巨大腳步聲的音效，或者內八字在兩腿周圍畫上發抖的點或線，嘗試各種表現方式吧！

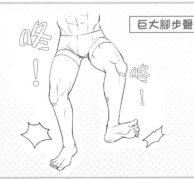

巨大腳步聲

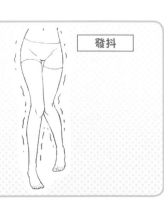

發抖

基本的姿勢

雙腿藉由膝蓋、髖關節或腳脖子等關節彎曲，除此之外的地方不能彎曲。注意彎曲的方向也要避免不自然。

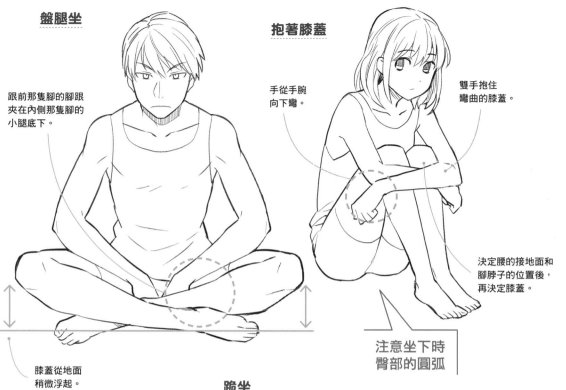

盤腿坐

跟前那隻腳的腳跟夾在內側那隻腳的小腿底下。

膝蓋從地面稍微浮起。

抱著膝蓋

手從手腕向下彎。

雙手抱住彎曲的膝蓋。

決定腰的接地面和腳脖子的位置後，再決定膝蓋。

注意坐下時臀部的圓弧

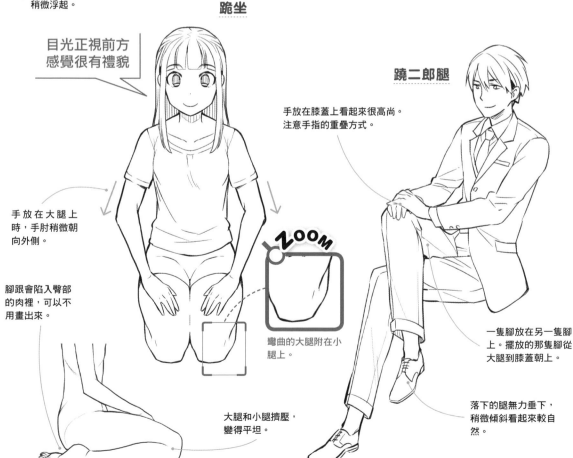

跪坐

目光正視前方感覺很有禮貌

手放在大腿上時，手肘稍微朝向外側。

腳跟會陷入臀部的肉裡，可以不用畫出來。

ZOOM

彎曲的大腿附在小腿上。

大腿和小腿擠壓，變得平坦。

蹺二郎腿

手放在膝蓋上看起來很高尚。注意手指的重疊方式。

一隻腳放在另一隻腳上。擺放的那隻腳從大腿到膝蓋朝上。

落下的腿無力垂下，稍微傾斜看起來較自然。

依情境來描繪

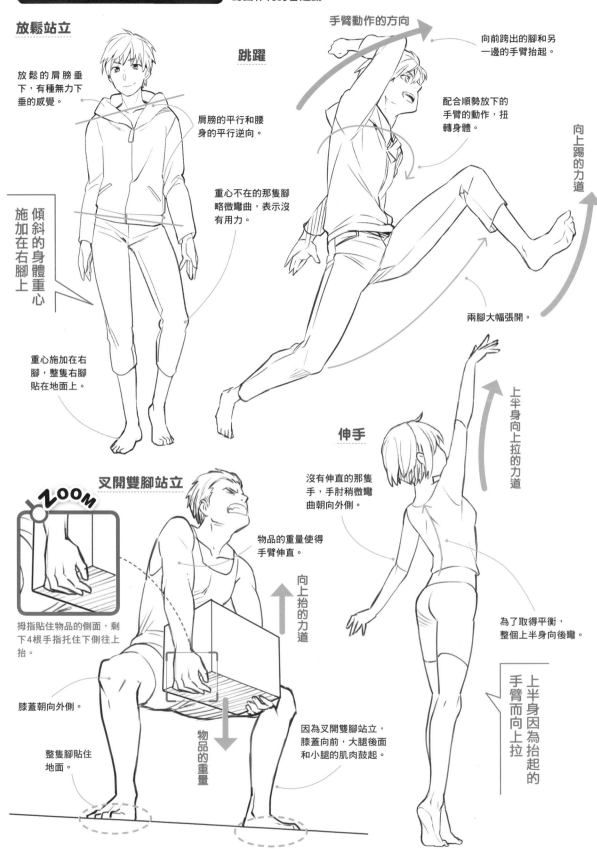

放鬆站立

放鬆的肩膀垂下，有種無力下垂的感覺。

肩膀的平行和腰身的平行逆向。

重心不在的那隻腳略微彎曲，表示沒有用力。

傾斜的身體重心施加在右腳上

重心施加在右腳，整隻右腳貼在地面上。

跳躍

手臂動作的方向

向前跨出的腳和另一邊的手臂抬起。

配合順勢放下的手臂的動作，扭轉身體。

向上踢的力道

兩腳大幅張開。

伸手

沒有伸直的那隻手，手肘稍微彎曲朝向外側。

上半身向上拉的力道

為了取得平衡，整個上半身向後彎。

上半身因為抬起的手臂而向上拉

叉開雙腳站立

ZOOM

拇指貼住物品的側面，剩下4根手指托住下側往上抬。

物品的重量使得手臂伸直。

向上抬的力道

膝蓋朝向外側。

物品的重量

因為叉開雙腳站立，膝蓋向前，大腿後面和小腿的肌肉鼓起。

整隻腳貼住地面。

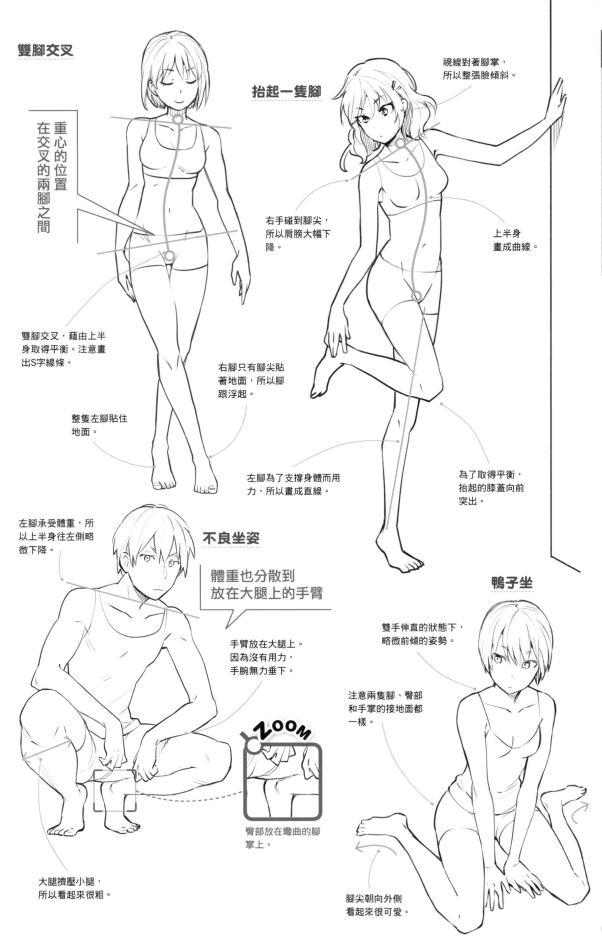

雙腳交叉

重心的位置在交叉的兩腳之間

雙腳交叉，藉由上半身取得平衡。注意畫出S字線條。

整隻左腳貼住地面。

抬起一隻腳

視線對著腳掌，所以整張臉傾斜。

右手碰到腳尖，所以肩膀大幅下降。

上半身畫成曲線。

右腳只有腳尖貼著地面，所以腳跟浮起。

左腳為了支撐身體而用力，所以畫成直線。

為了取得平衡，抬起的膝蓋向前突出。

不良坐姿

左腳承受體重，所以上半身往左側略微下降。

體重也分散到放在大腿上的手臂

手臂放在大腿上。因為沒有用力，手腕無力垂下。

ZOOM

臀部放在彎曲的腳掌上。

大腿擠壓小腿，所以看起來很粗。

鴨子坐

雙手伸直的狀態下，略微前傾的姿勢。

注意兩隻腳、臀部和手掌的接地面都一樣。

腳尖朝向外側看起來很可愛。

利用全身的動作

活動人體時，先理解骨頭和關節如何連動是一大重點。注意重心取得全身的平衡，讓角色栩栩如生地活動吧！

從骨架來思考

先掌握手腳的基本動作。動作很難懂的時候，把身體的部位變成盒子，關節變成球體，先畫出骨架便容易掌握。

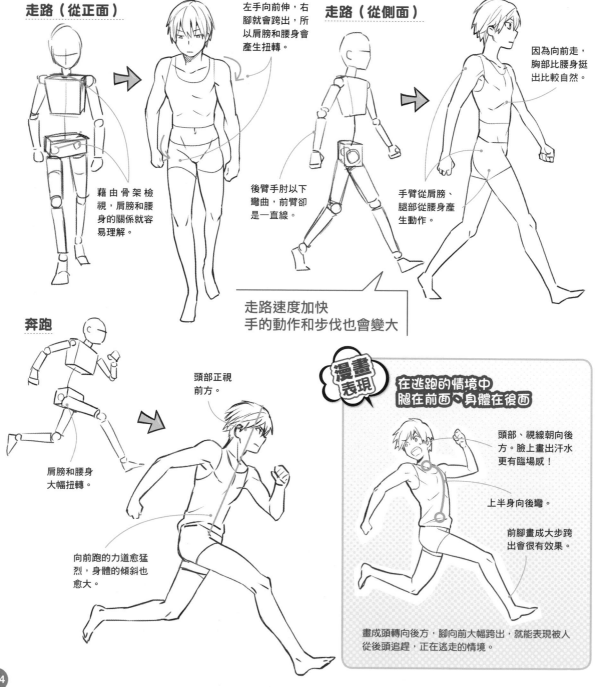

走路（從正面）

左手向前伸，右腳就會跨出，所以肩膀和腰身會產生扭轉。

藉由骨架檢視，肩膀和腰身的關係就容易理解。

後臂手肘以下彎曲，前臂卻是一直線。

走路（從側面）

因為向前走，胸部比腰身挺出比較自然。

手臂從肩膀、腿部從腰身產生動作。

走路速度加快手的動作和步伐也會變大

奔跑

頭部正視前方。

肩膀和腰身大幅扭轉。

向前跑的力道愈猛烈，身體的傾斜也愈大。

漫畫表現 在逃跑的情境中腿在前面，身體在後面

頭部、視線朝向後方。臉上畫出汗水更有臨場感！

上半身向後彎。

前腳畫成大步跨出會很有效果。

畫成頭轉向後方，腳向前大幅跨出，就能表現被人從後頭追趕，正在逃走的情境。

性感姿勢1

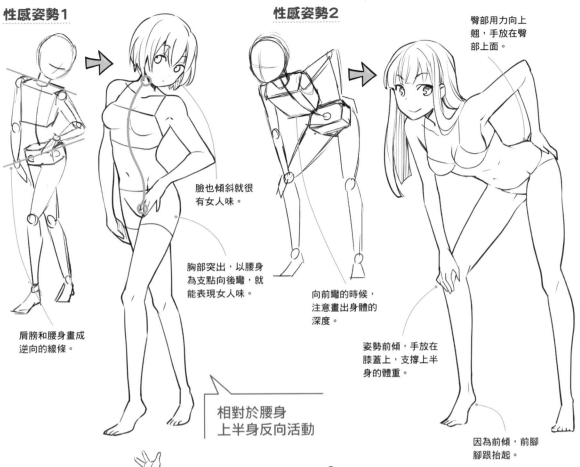

肩膀和腰身畫成逆向的線條。

胸部突出，以腰身為支點向後彎，就能表現女人味。

臉也傾斜就很有女人味。

相對於腰身上半身反向活動

性感姿勢2

向前彎的時候，注意畫出身體的深度。

姿勢前傾，手放在膝蓋上，支撐上半身的體重。

臀部用力向上翹，手放在臀部上面。

因為前傾，前腳腳跟抬起。

跳舞

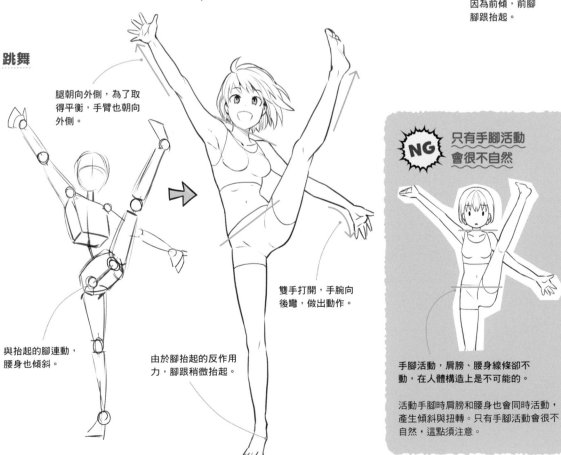

腿朝向外側，為了取得平衡，手臂也朝向外側。

與抬起的腳連動，腰身也傾斜。

由於腳抬起的反作用力，腳跟稍微抬起。

雙手打開，手腕向後彎，做出動作。

NG 只有手腳活動會很不自然

手腳活動，肩膀、腰身線條卻不動，在人體構造上是不可能的。

活動手腳時肩膀和腰身也會同時活動，產生傾斜與扭轉。只有手腳活動會很不自然，這點須注意。

拳打腳踢

畫戰鬥類、動作類的漫畫時,不可缺少打鬥的情境。訣竅是面對對手,手腳猛烈地使出攻擊。

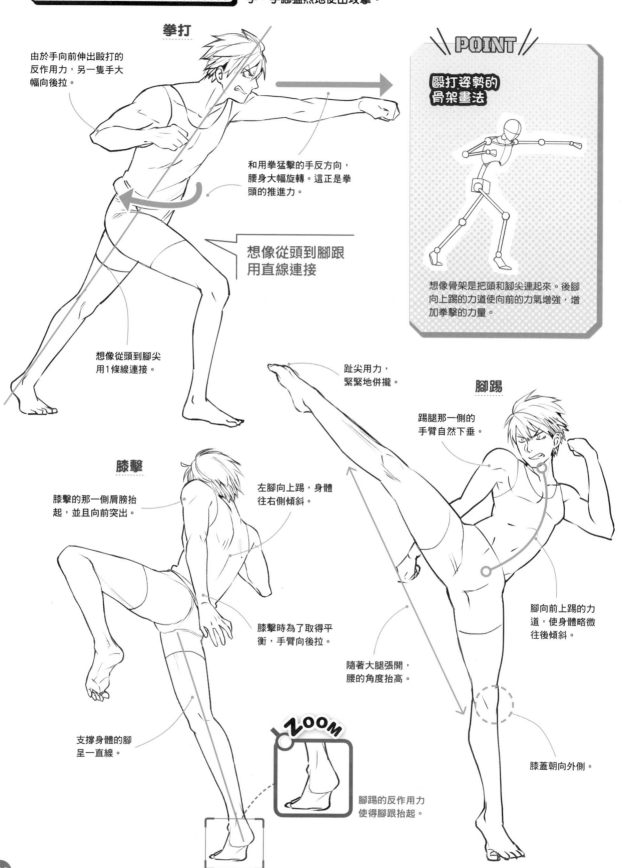

拳打

由於手向前伸出毆打的反作用力,另一隻手大幅向後拉。

和用拳猛擊的手反方向,腰身大幅旋轉。這正是拳頭的推進力。

想像從頭到腳跟用直線連接

想像從頭到腳尖用1條線連接。

POINT

毆打姿勢的骨架畫法

想像骨架是把頭和腳尖連起來。後腳向上踢的力道使向前的力氣增強,增加拳擊的力量。

膝擊

膝擊的那一側肩膀抬起,並且向前突出。

左腳向上踢,身體往右側傾斜。

膝擊時為了取得平衡,手臂向後拉。

支撐身體的腳呈一直線。

腳踢

趾尖用力,緊緊地併攏。

踢腿那一側的手臂自然下垂。

腳向前上踢的力道,使身體略微往後傾斜。

隨著大腿張開,腰的角度抬高。

膝蓋朝向外側。

ZOOM

腳踢的反作用力使得腳跟抬起。

隨便躺臥

女孩在地上隨便躺臥的姿勢。挺起上半身俯伏或仰面等，變換角度後頭髮和胸部的走向也會跟著改變，這點要注意。

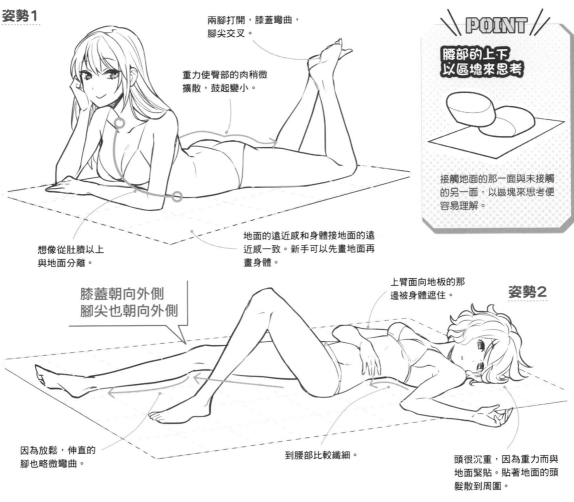

姿勢1

兩腳打開，膝蓋彎曲，腳尖交叉。

重力使臀部的肉稍微擴散，鼓起變小。

想像從肚臍以上與地面分離。

地面的遠近感和身體接地面的遠近感一致。新手可以先畫地面再畫身體。

POINT

腰部的上下以區塊來思考

接觸地面的那一面與未接觸的另一面，以區塊來思考便容易理解。

膝蓋朝向外側
腳尖也朝向外側

上臂面向地板的那邊被身體遮住。

姿勢2

因為放鬆，伸直的腳也略微彎曲。

到腰部比較纖細。

頭很沉重，因為重力而與地面緊貼。貼著地面的頭髮散到周圍。

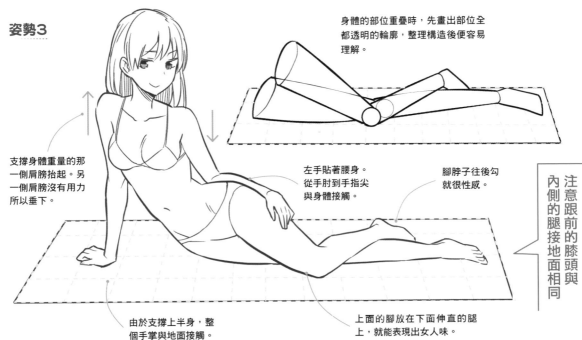

姿勢3

身體的部位重疊時，先畫出部位全都透明的輪廓，整理構造後便容易理解。

支撐身體重量的那一側肩膀抬起。另一側肩膀沒有用力所以垂下。

左手貼著腰身。從手肘到手指尖與身體接觸。

腳脖子往後勾就很性感。

注意跟前的膝頭與內側的腿接地面相同

由於支撐上半身，整個手掌與地面接觸。

上面的腳放在下面伸直的腿上，就能表現出女人味。

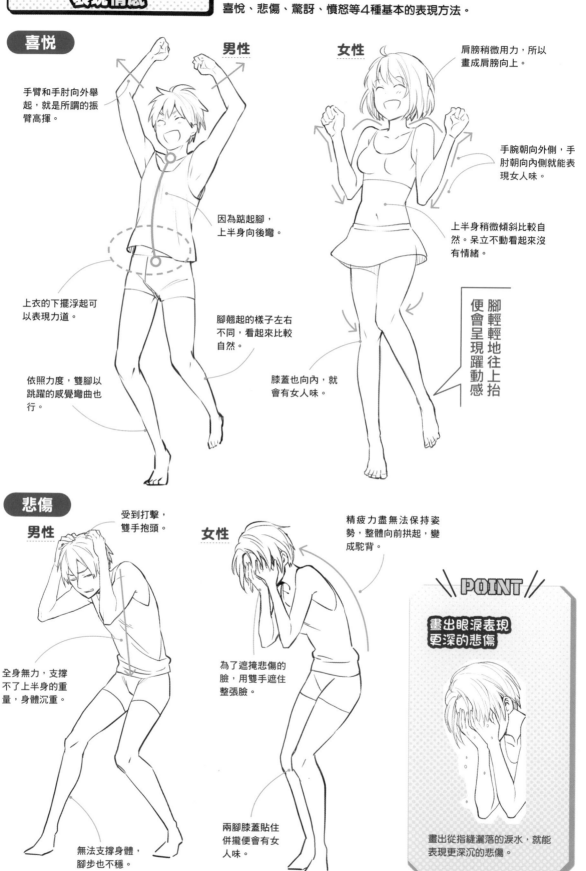

表現情感

情緒波動會表現在臉上，不過藉由身體的動作也能表現。一起來瞧瞧喜悅、悲傷、驚訝、憤怒等4種基本的表現方法。

喜悅

男性

手臂和手肘向外舉起，就是所謂的振臂高揮。

因為踮起腳，上半身向後彎。

上衣的下擺浮起可以表現力道。

腳翹起的樣子左右不同，看起來比較自然。

依照力度，雙腳以跳躍的感覺彎曲也行。

女性

肩膀稍微用力，所以畫成肩膀向上。

手腕朝向外側，手肘朝向內側就能表現女人味。

上半身稍微傾斜比較自然。呆立不動看起來沒有情緒。

膝蓋也向內，就會有女人味。

腳輕輕地往上抬便會呈現躍動感

悲傷

男性

受到打擊，雙手抱頭。

全身無力，支撐不了上半身的重量，身體沉重。

無法支撐身體，腳步也不穩。

女性

精疲力盡無法保持姿勢，整體向前拱起，變成駝背。

為了遮掩悲傷的臉，用雙手遮住整張臉。

兩腳膝蓋貼住併攏便會有女人味。

POINT

畫出眼淚表現更深的悲傷

畫出從指縫灑落的淚水，就能表現更深沉的悲傷。

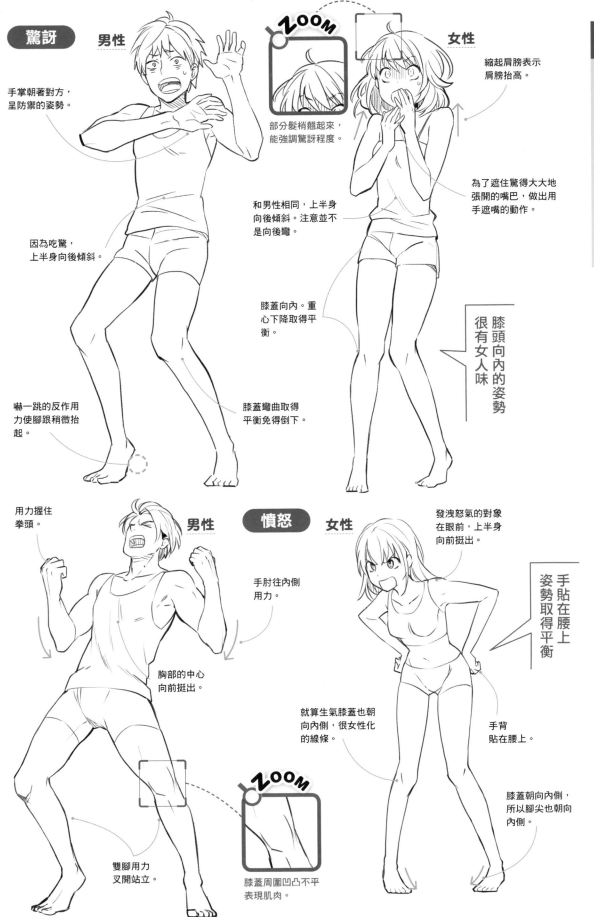

驚訝　**男性**

手掌朝著對方，呈防禦的姿勢。

因為吃驚，上半身向後傾斜。

嚇一跳的反作用力使腳跟稍微抬起。

ZOOM

部分髮梢翹起來，能強調驚訝程度。

女性

縮起肩膀表示肩膀抬高。

為了遮住驚得大大地張開的嘴巴，做出用手遮嘴的動作。

和男性相同，上半身向後傾斜。注意並不是向後彎。

膝蓋向內。重心下降取得平衡。

膝蓋彎曲取得平衡免得倒下。

膝頭向內的姿勢很有女人味

男性　**憤怒**　**女性**

用力握住拳頭。

手肘往內側用力。

胸部的中心向前挺出。

雙腳用力叉開站立。

ZOOM

膝蓋周圍凹凸不平表現肌肉。

發洩怒氣的對象在眼前，上半身向前挺出。

就算生氣膝蓋也朝向內側，很女性化的線條。

手背貼在腰上。

膝蓋朝向內側，所以腳尖也朝向內側。

手貼在腰上姿勢取得平衡

139

戰鬥情境的畫法

戰鬥啦 喵

表現出帥氣的情境！

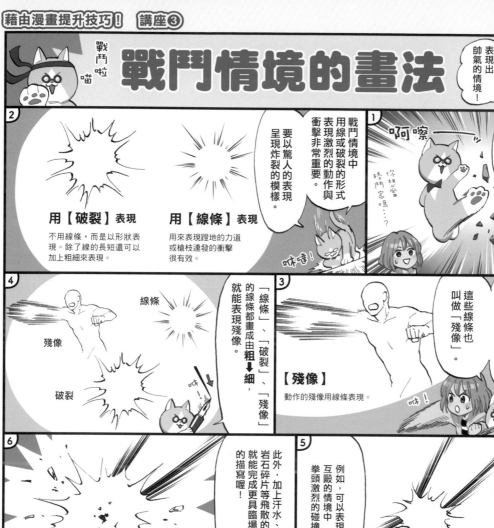

1

值得一看的戰鬥情境，大家都想畫畫看呢。

像光線般畫出角色敏捷的動作，在動作情境中也很有效。

啊嚓

你想當格鬥家嗎…？

咻嗤！

2

戰鬥情境中用線或破裂的形式表現激烈的動作與衝擊非常重要。

要以驚人的表現呈現炸裂的模樣。

用【破裂】表現
不用線條，而是以形狀表現。除了線的長短還可以加上粗細來表現。

用【線條】表現
用來表現蹬地的力道或槍枝連發的衝擊很有效。

3

這些線條也叫做「殘像」。

在動作情境中也很有效。

【殘像】
動作的殘像用線條表現。

咻！ 咻！

4

「線條」、「破裂」、「殘像」的線條都畫成由粗→細，就能表現殘像。

線條

殘像

破裂

咻！

5

搭配這些戰鬥表現，就能產生更有效果的描寫喔！

例如，可以表現互毆的情境中拳頭激烈的碰撞。

6

此外，加上汗水、血滴或岩石碎片等飛散的模樣，就能完成更具臨場感的描寫喔！

透過漫畫實踐！

藉由定格動畫讓動作加上強弱

戰鬥的模樣用畫面一格一格播放，在停止時加上強弱。

餘韻 ← 碰撞 ← 慢動作 ← 慢動作

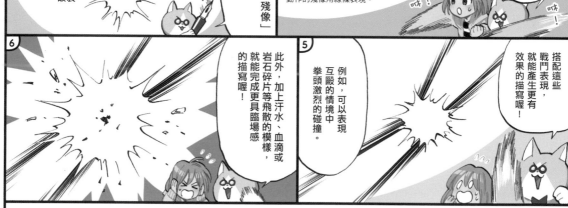

啪

鏗！

有效地表現瞬間的衝擊，取悅讀者吧！

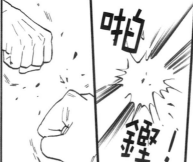

表現兩者碰撞時不用畫出拳頭，

要仔細畫出碰撞後的餘韻喔！

藉由定格動畫營造肅靜的戰鬥氣氛，精采場面會更出色喔！

PART 4
衣服、皺褶的畫法

呈現漫畫角色的特色之時有一點非常重要，就是分別描繪角色的服裝。注意男性、女性的身體差異，畫出各式各樣的服裝吧！不僅設計風格，藉由質感與人物的動作使皺褶呈現差異之處也要注意！

衣服畫法的基礎

描繪衣服時，並非直接從服裝開始畫起，訣竅是在身體線條上穿上衣服。呈現厚度，畫出皺褶，就會看起來技巧提升。

注意身體的線條

畫衣服時忽視身體的線條，就會變成奇怪的圖。因為男女的差異很難掌握，所以一定要先畫身體的線條。

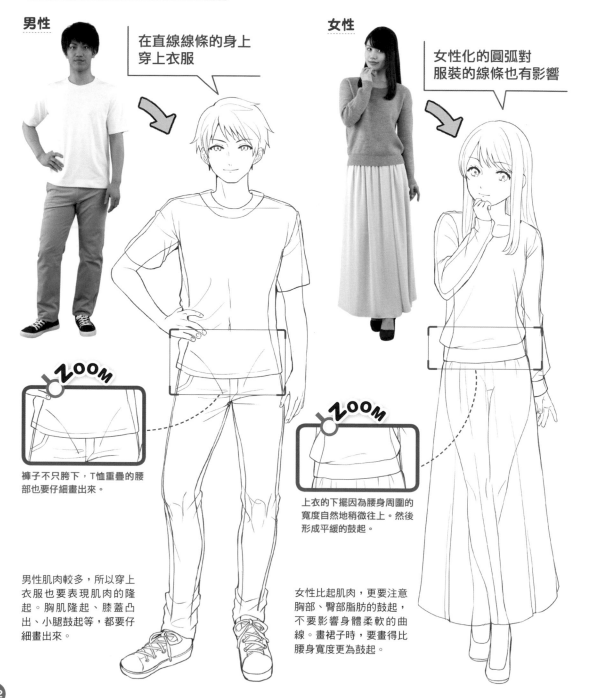

男性

在直線線條的身上穿上衣服

女性

女性化的圓弧對服裝的線條也有影響

ZOOM

褲子不只胯下，T恤重疊的腰部也要仔細畫出來。

ZOOM

上衣的下擺因為腰身周圍的寬度自然地稍微往上。然後形成平緩的鼓起。

男性肌肉較多，所以穿上衣服也要表現肌肉的隆起。胸肌隆起、膝蓋凸出、小腿鼓起等，都要仔細畫出來。

女性比起肌肉，更要注意胸部、臀部脂肪的鼓起，不要影響身體柔軟的曲線。畫裙子時，要畫得比腰身寬度更為鼓起。

注意脖子周圍

藉由衣服的設計，頸部的變化特別大。學會襯衫、T恤、連帽外套、高領毛衣等具有特色的畫法吧！

襯衫

鈕扣扣上時

領口在脖子繫緊。藉由領子與脖子之間的空隙變窄來表現。

鈕扣打開時

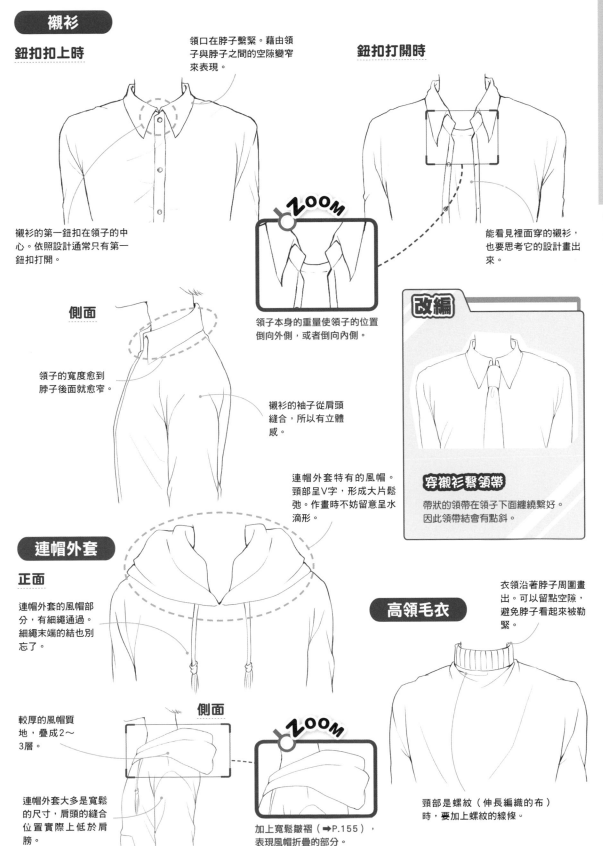

襯衫的第一鈕扣在領子的中心。依照設計通常只有第一鈕扣打開。

ZOOM

領子本身的重量使領子的位置倒向外側，或者倒向內側。

能看見裡面穿的襯衫，也要思考它的設計畫出來。

側面

領子的寬度愈到脖子後面就愈窄。

襯衫的袖子從肩頭縫合，所以有立體感。

改編

穿襯衫繫領帶

帶狀的領帶在領子下面纏繞繫好。因此領帶結會有點斜。

連帽外套特有的風帽。頸部呈V字，形成大片鬆弛。作畫時不妨留意呈水滴形。

連帽外套

正面

連帽外套的風帽部分，有細繩通過。細繩末端的結也別忘了。

衣領沿著脖子周圍畫出。可以留點空隙，避免脖子看起來被勒緊。

高領毛衣

較厚的風帽質地，疊成2～3層。

側面

ZOOM

連帽外套大多是寬鬆的尺寸，肩頭的縫合位置實際上低於肩膀。

加上寬鬆皺褶（➡P.155），表現風帽折疊的部分。

頸部是螺紋（伸長編織的布）時，要加上螺紋的線條。

T恤、褲子的畫法

來畫畫看經常在各種情境中登場的T恤和褲子。在描繪多種流行式樣之前，得先掌握基本的衣服畫法。

T恤的構造

領口圓圓地敞開，半袖的白色T恤。訣竅是先大致掌握整體的形狀，然後再畫皺褶等細節。

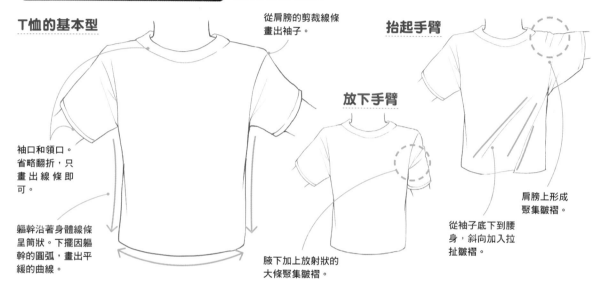

T恤的基本型

從肩膀的剪裁線條畫出袖子。

抬起手臂

放下手臂

袖口和領口。省略翻折，只畫出線條即可。

軀幹沿著身體線條呈筒狀。下擺因軀幹的圓弧，畫出平緩的曲線。

腋下加上放射狀的大條聚集皺褶。

肩膀上形成聚集皺褶。

從袖子底下到腰身，斜向加入拉扯皺褶。

經由過程確認

並非只是在平面上畫出T恤，訣竅是畫成穿在人物的身上。一邊思考身體的厚度與構造，一邊畫出立體感。

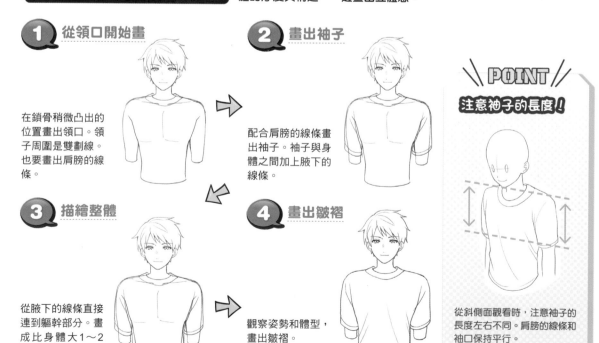

1 從領口開始畫

在鎖骨稍微凸出的位置畫出領口。領子周圍是雙劃線。也要畫出肩膀的線條。

2 畫出袖子

配合肩膀的線條畫出袖子。袖子與身體之間加上腋下的線條。

POINT

注意袖子的長度！

3 描繪整體

從腋下的線條直接連到軀幹部分。畫成比身體大1～2圈。

4 畫出皺褶

觀察姿勢和體型，畫出皺褶。

從斜側面觀看時，注意袖子的長度左右不同。肩膀的線條和袖口保持平行。

褲子的構造

褲子的基本款有休閒褲、牛仔褲、長褲這3種。如果能分別描繪，就幾乎涵蓋了男性的褲子款式。

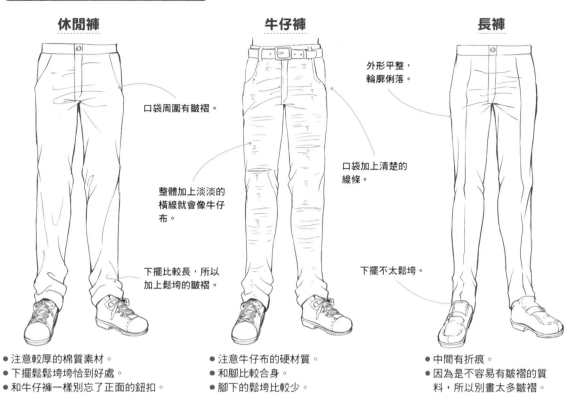

休閒褲

口袋周圍有皺褶。

整體加上淡淡的橫線就會像牛仔布。

下擺比較長，所以加上鬆垮的皺褶。

牛仔褲

外形平整，輪廓俐落。

口袋加上清楚的線條。

下擺不太鬆垮。

長褲

- 注意較厚的棉質素材。
- 下擺鬆鬆垮垮恰到好處。
- 和牛仔褲一樣別忘了正面的鈕扣。

- 注意牛仔布的硬材質。
- 和腳比較合身。
- 腳下的鬆垮比較少。

- 中間有折痕。
- 因為是不容易有皺褶的質料，所以別畫太多皺褶。

經由過程確認

褲子也和Ｔ恤一樣，先畫出整體的形狀再畫細節。注意褲子裡腳的形狀，便能呈現真實感。

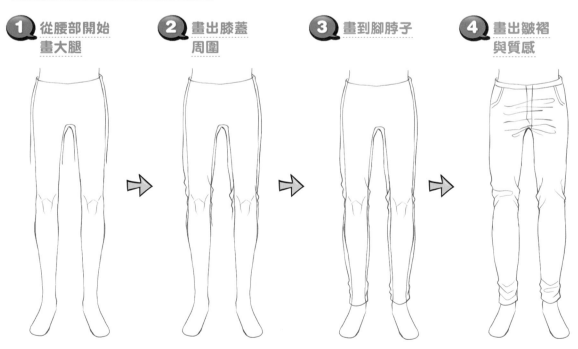

1 從腰部開始畫大腿

配合腿和腰身的線條，畫出到大腿的輪廓。這個部分以順著身體的感覺去畫即可。

2 畫出膝蓋周圍

膝蓋周圍的布料有些撐開，訣竅是輪廓畫成稍微不平整。

3 畫到腳脖子

畫出到腳脖子的線條。小腿的部分要配合腿型的鼓起，讓線條有弧度。

4 畫出皺褶與質感

畫出腰部、口袋、胯下的拉鍊等。加上配合體型形成的皺褶便完成。

360度精通 [T恤、褲子]

掌握T恤和褲子的基本後，再從所有角度觀察，練習到無論任何角度都會畫吧！

360° 精通

正面

穿上簡單的T恤和休閒褲的男性。我們一起來看看正面、斜側面、側面、後面分別有哪些特徵吧！

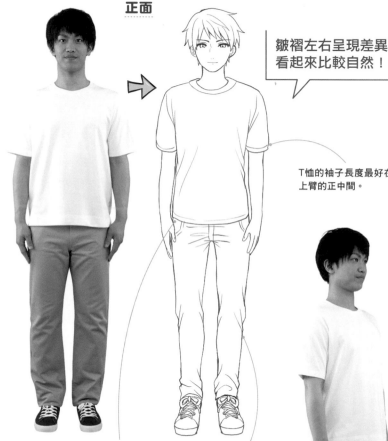

正面

> 皺褶左右呈現差異
> 看起來比較自然！

T恤的袖子長度最好在上臂的正中間。

斜側面時，內側的皺褶可以畫得比跟前少一些。

斜側面1

褲子的腰圍和T恤重疊看不見，但是描繪時也要注意。

因為是男性，要注意直線的輪廓。

手臂的長度、肩膀的位置、手掌的長度等都一樣。

> 斜側面時跟前側的皺褶比較多！

加上遠近感先畫出輪廓再繼續畫。反向時該注意的地方也一樣。

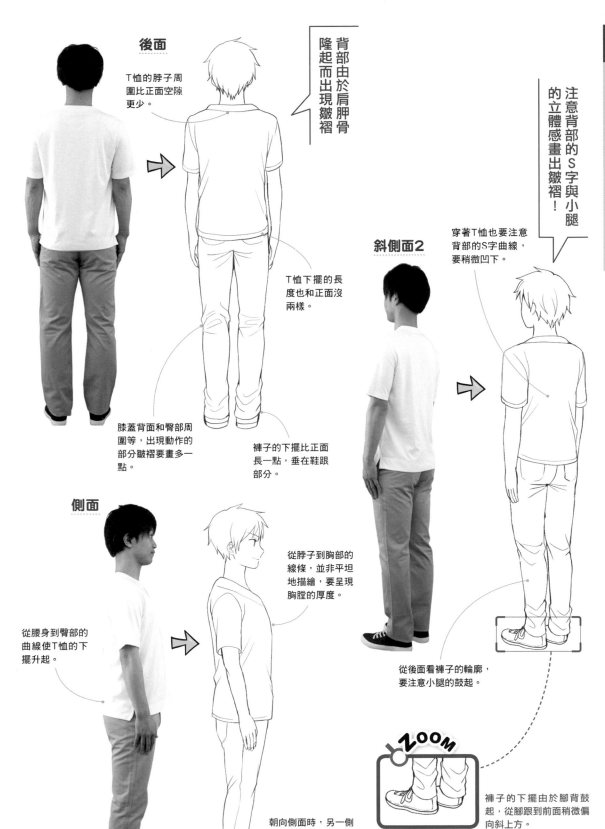

後面

背部由於肩胛骨隆起而出現皺褶

T恤的脖子周圍比正面空隙更少。

T恤下擺的長度也和正面沒兩樣。

膝蓋背面和臀部周圍等，出現動作的部分皺褶要畫多一點。

褲子的下擺比正面長一點，垂在鞋跟部分。

側面

從腰身到臀部的曲線使T恤的下擺升起。

從脖子到胸部的線條，並非平坦地描繪，要呈現胸膛的厚度。

朝向側面時，另一側的鞋子也要畫。

注意背部的S字與小腿的立體感畫出皺褶！

斜側面2

穿著T恤也要注意背部的S字曲線，要稍微凹下。

從後面看褲子的輪廓，要注意小腿的鼓起。

ZOOM

褲子的下擺由於腳背鼓起，從腳跟到前面稍微偏向斜上方。

147

針織毛衣、裙子的畫法

一起來瞧瞧女性的服裝之中,基本的針織毛衣和裙子的畫法。不只衣服本身的形狀,也要注意曲線多的女性體型。

針織毛衣的構造

由於用毛線織成,比裁剪車縫更有厚度。藉由基本的薄針織毛衣掌握重點吧!

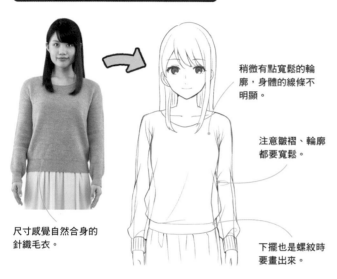

稍微有點寬鬆的輪廓,身體的線條不明顯。

注意皺褶、輪廓都要寬鬆。

尺寸感覺自然合身的針織毛衣。

下擺也是螺紋時要畫出來。

改編

貼身針織毛衣的畫法

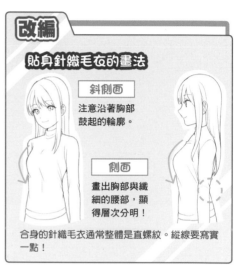

斜側面

注意沿著胸部鼓起的輪廓。

側面

畫出胸部與纖細的腰部,顯得層次分明!

合身的針織毛衣通常整體是直螺紋。縱線要寫實一點!

經由過程確認

大略先畫出整體形狀再仔細畫。訣竅是輪廓和皺褶都要畫得寬鬆。

 畫輪廓

在身體外側大略畫出針織毛衣的輪廓。

 從頸部畫腋下

決定脖子周圍的空隙。從腋下畫出軀幹的線條。

漫畫表現 袖子過長的畫法

袖口寬鬆,有些過長。

手握起時,指尖變成抓住袖口的形式。

只有指尖露出,袖子過長的類型。基本上袖子畫長一點,超過手掌一半以上。

 畫出袖子

注意袖子在手腕的螺紋,以及螺紋擠成的布料鼓起。

 畫出皺褶

在胸部、腋下和腰部附近畫出鬆弛皺褶。

裙子的構造

依照長度、質料、打褶和衣褶的畫法等，裙子有各種類型。在此來瞧瞧女性化的皺褶長裙。

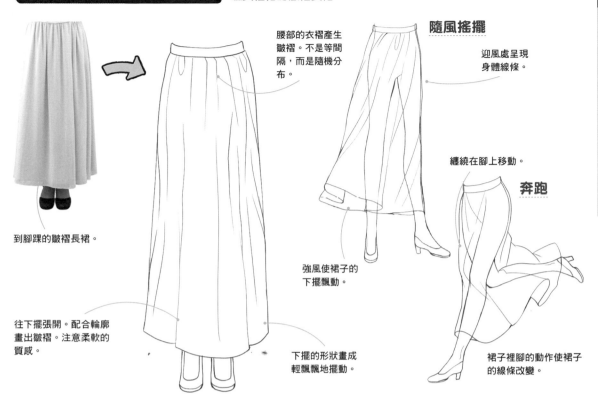

到腳踝的皺褶長裙。

腰部的衣褶產生皺褶。不是等間隔，而是隨機分布。

隨風搖擺

迎風處呈現身體線條。

纏繞在腳上移動。

奔跑

往下擺張開。配合輪廓畫出皺褶。注意柔軟的質感。

強風使裙子的下擺飄動。

下擺的形狀畫成輕飄飄地擺動。

裙子裡腳的動作使裙子的線條改變。

經由過程確認

畫裙子時，一開始也要先大致畫出輪廓再仔細畫。

1 畫整體的輪廓　　**2** 從腰部畫衣褶　　**3** 畫整體的皺褶　　**4** 調整整體完成

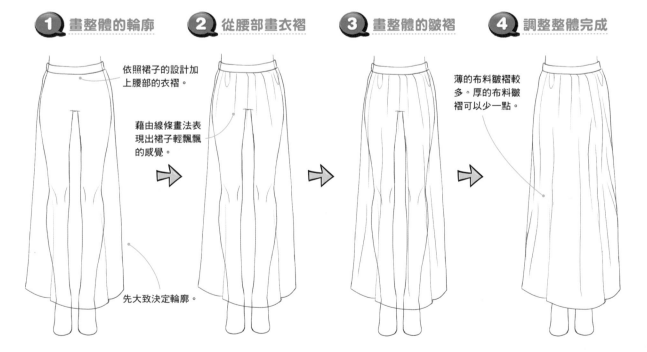

依照裙子的設計加上腰部的衣褶。

藉由線條畫法表現出裙子輕飄飄的感覺。

薄的布料皺褶較多。厚的布料皺褶可以少一點。

先大致決定輪廓。

畫出腰部的部分後，再畫裙子整體的輪廓。下擺畫成自然地張開。

從腰部畫出衣褶。注意柔軟的質料，衣褶的長度與數量不一。

往下擺畫出整體的皺褶。想像因裙子的重量落下的布料，隨機加上直向的皺褶。

思考腿的形狀等身體的線條，調整皺褶和輪廓。下擺也加上折線會更寫實。

360度精通 [針織毛衣、裙子]

從所有角度檢視身穿薄針織毛衣、長裙的女性。藉由女性特有的身體線條，加上角度會使服裝的外觀產生變化。

正面

先記住從正面觀看的狀態。如果這個角度畫不好，加上角度時的表現就會很難懂。

正面

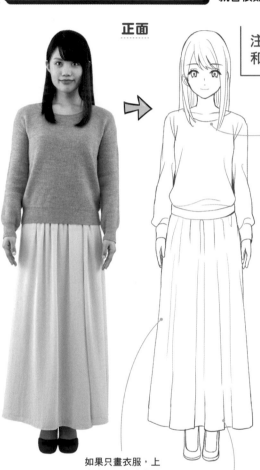

> 注意寬鬆的衣服線條和身體線條的差異

> 和男生的T恤相比，領口大幅敞開能展現女人味。

斜側面1

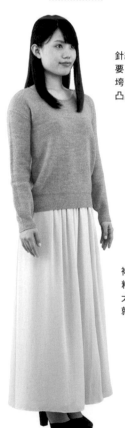

> 針織毛衣腰部的鬆垮要適度。如果太鬆垮，就會看起來小腹凸出。

> 如果只畫衣服，上半身和下半身會看起來分開，所以得注意身體構造。

> 畫出身體線條，然後在周圍畫上衣服。

> 裙子的衣褶改成粗細不一。如果太整齊，看起來就會像百褶裙。

> 注意如果身體厚度太過頭就會看起來很胖！

> 裙子下擺因為臀部鼓起，後面略微撐開。

後面

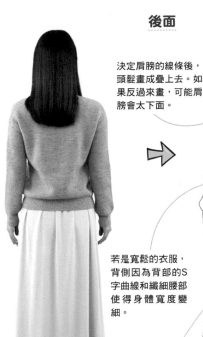

決定肩膀的線條後，頭髮畫成疊上去。如果反過來畫，可能肩膀會太下面。

若是頭髮較長的人物脖子周圍會被遮住

若是寬鬆的衣服，背側因為背部的S字曲線和纖細腰部使得身體寬度變細。

袖子呈筒狀和前後身連接。會看見縫合部分，這裡要好好地畫出來。

ZOOM

若是寬鬆的裙子，由於臀部的圓弧，可以不用畫出太多皺褶。

斜側面2

背部有S字曲線，但由於衣服寬鬆，不太明顯。

側面

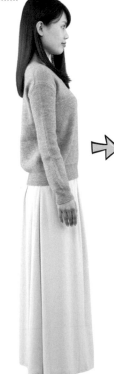

為了呈現胸部鼓起，從鎖骨到胸部的線條要有坡度。

如果雙腳併攏站立，另一側的腳可以不用畫出。

裙子後面加上衣褶，便能稍微看出臀部的鼓起。

仔細畫出肩膀和袖子的縫合線來提升立體感！

掌握皺褶的基礎

人穿上衣服後，布料一定會出現皺褶。皺褶的位置與畫法，會依照角色的體型與姿勢而改變。另外，藉由分別描繪皺褶，也能表現衣服的質感。

實物與插圖比較 一邊看照片，一邊檢視加上皺褶的位置與畫法。基本上在腰部或關節周圍等處，布鬆弛的地方會形成許多皺褶。

女性（T恤＋百褶裙）

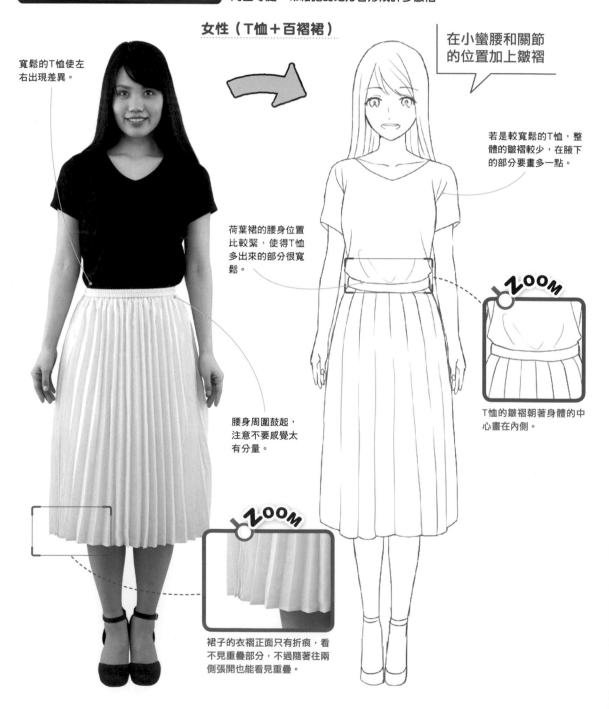

在小蠻腰和關節的位置加上皺褶

寬鬆的T恤使左右出現差異。

若是較寬鬆的T恤，整體的皺褶較少，在腋下的部分要畫多一點。

荷葉裙的腰身位置比較緊，使得T恤多出來的部分很寬鬆。

ZOOM

T恤的皺褶朝著身體的中心畫在內側。

腰身周圍鼓起，注意不要感覺太有分量。

ZOOM

裙子的衣褶正面只有折痕，看不見重疊部分，不過隨著往兩側張開也能看見重疊。

\\POINT// 基本的皺褶有3種

聚集皺褶

關節等部位彎曲，布聚集形成的皺褶。特色是布產生了突起和凹下。（➡P.154）

拉扯皺褶

布從邊緣拉扯，形成平行的皺褶。拉扯的力道愈強就愈接近直線。（➡P.155）

鬆弛皺褶

布下垂所產生的皺褶。因為布鬆弛，所以形成曲線。（➡P.155）

男性（襯衫＋休閒褲）

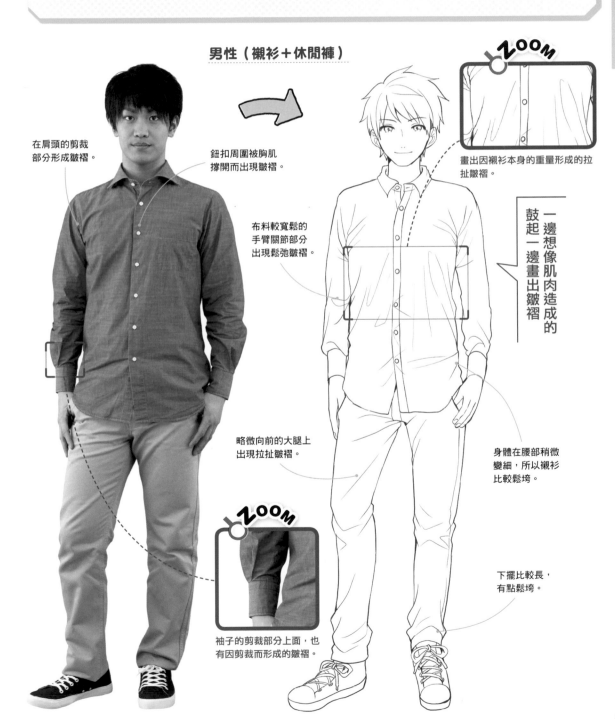

在肩頭的剪裁部分形成皺褶。

鈕扣周圍被胸肌撐開而出現皺褶。

布料較寬鬆的手臂關節部分出現鬆弛皺褶。

略微向前的大腿上出現拉扯皺褶。

ZOOM

袖子的剪裁部分上面，也有因剪裁而形成的皺褶。

ZOOM

畫出因襯衫本身的重量形成的拉扯皺褶。

一邊想像肌肉造成的鼓起一邊畫出皺褶

身體在腰部稍微變細，所以襯衫比較鬆垮。

下擺比較長，有點鬆垮。

學會3種皺褶

皺褶的種類藉由布承受的力道方向大致可分成3種。先掌握基本，看清符合角色姿勢與所穿服裝的皺褶的重點吧！

聚集皺褶 布聚集形成的皺褶。由於布重疊，形成突起和凹下。主要容易集中在關節部分形成！

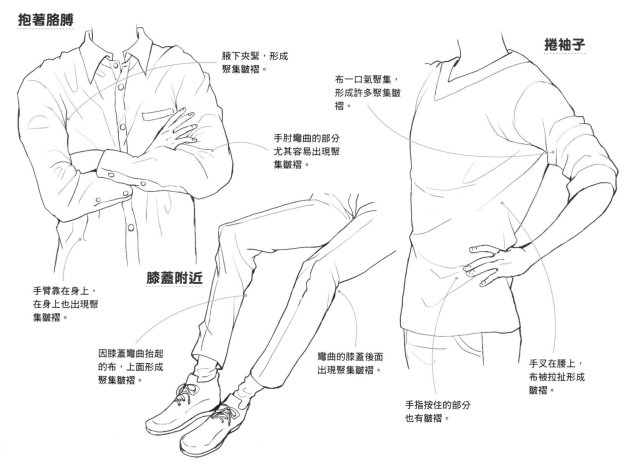

抱著胳膊

腋下夾緊，形成聚集皺褶。

布一口氣聚集，形成許多聚集皺褶。

捲袖子

手肘彎曲的部分尤其容易出現聚集皺褶。

手臂靠在身上，在身上也出現聚集皺褶。

膝蓋附近

因膝蓋彎曲抬起的布，上面形成聚集皺褶。

彎曲的膝蓋後面出現聚集皺褶。

手叉在腰上，布被拉扯形成皺褶。

手指按住的部分也有皺褶。

POINT

記住依照手肘的角度形成的皺褶

手肘等關節彎曲時形成的皺褶，畫法會依照彎曲角度而改變，如果皺褶畫得不自然，人物的動作就會感覺不協調。記住角度造成的皺褶畫法的差異，讓角色流暢地活動吧！

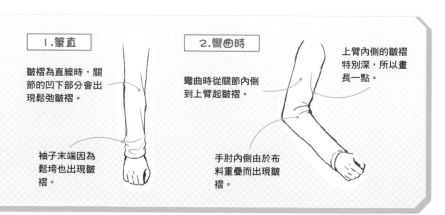

1.筆直

皺褶為直線時，關節的凹下部分會出現鬆弛皺褶。

袖子末端因為鬆垮也出現皺褶。

2.彎曲時

彎曲時從關節內側到上臂起皺褶。

手肘內側由於布料重疊而出現皺褶。

上臂內側的皺褶特別深，所以畫長一點。

拉扯皺褶

布被拉扯形成直線狀皺褶。在受力之處容易形成。畫出來動作就會栩栩如生。

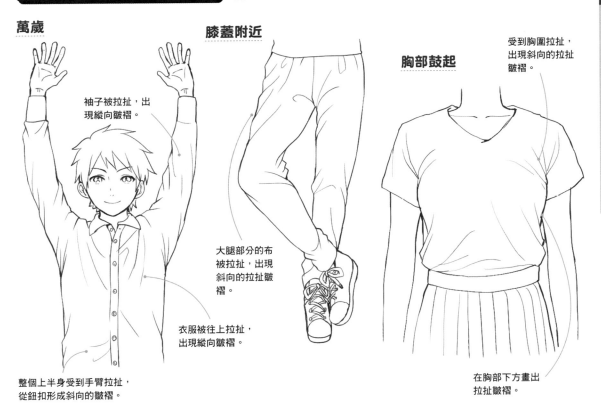

萬歲

袖子被拉扯，出現縱向皺褶。

整個上半身受到手臂拉扯，從鈕扣形成斜向的皺褶。

膝蓋附近

大腿部分的布被拉扯，出現斜向的拉扯皺褶。

衣服被往上拉扯，出現縱向皺褶。

胸部鼓起

受到胸圍拉扯，出現斜向的拉扯皺褶。

在胸部下方畫出拉扯皺褶。

鬆弛皺褶

多餘的布料受到重力拉扯產生的皺褶。以布料表面的鬆弛，或下擺的起皺出現。

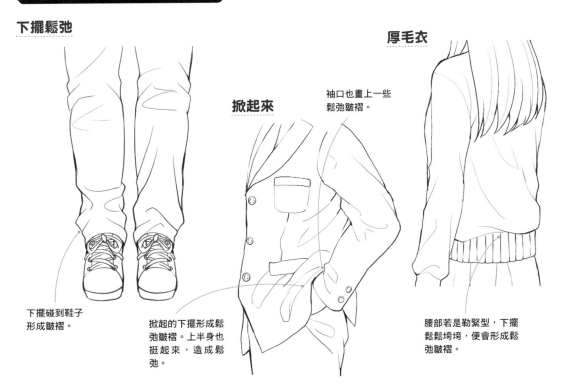

下擺鬆弛

下擺碰到鞋子形成皺褶。

掀起來

掀起的下擺形成鬆弛皺褶。上半身也挺起來，造成鬆弛。

袖口也畫上一些鬆弛皺褶。

厚毛衣

腰部若是勒緊型，下擺鬆鬆垮垮，便會形成鬆弛皺褶。

用皺褶表現材質

衣服使用的布料，有硬的、有軟的、有薄的、有厚的……種類不一。我們一起來瞧瞧依照
材質改變的，皺褶畫法的差異。

輕薄＋柔軟的材質 輕薄柔軟如薄紗的材質，要用比較鬆弛的皺褶表現輕盈感。會出現輕飄飄的大條皺褶。

針織衫＋裙子

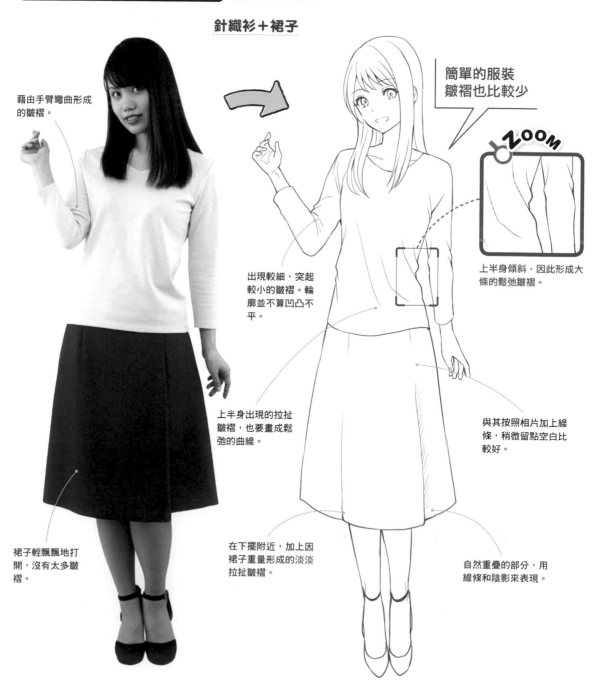

藉由手臂彎曲形成的皺褶。

簡單的服裝皺褶也比較少

ZOOM

上半身傾斜，因此形成大條的鬆弛皺褶。

出現較細、突起較小的皺褶。輪廓並不算凹凸不平。

上半身出現的拉扯皺褶，也要畫成鬆弛的曲線。

與其按照相片加上線條，稍微留點空白比較好。

裙子輕飄飄地打開，沒有太多皺褶。

在下擺附近，加上因裙子重量形成的淡淡拉扯皺褶。

自然重疊的部分，用線條和陰影來表現。

輕薄＋堅硬的材質

襯衫的布料和針織衫相比，容易出現細的皺褶。此外，休閒褲等堅硬的材質，容易出現直線的皺褶。

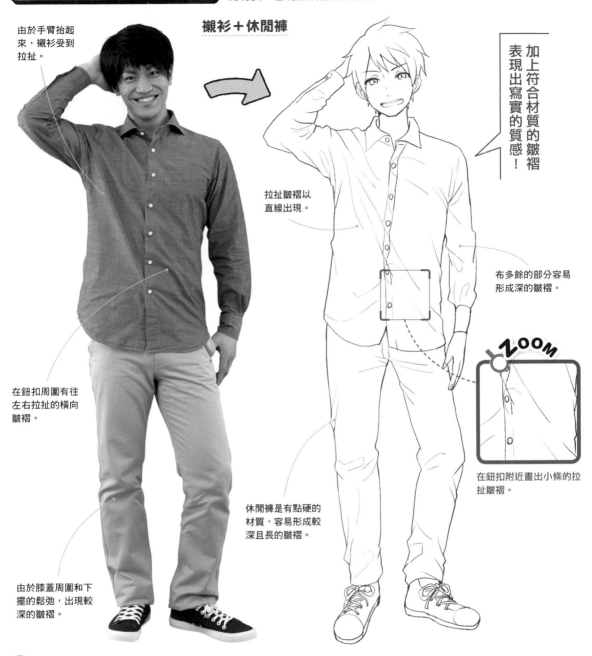

襯衫＋休閒褲

由於手臂抬起來，襯衫受到拉扯。

在鈕扣周圍有往左右拉扯的橫向皺褶。

由於膝蓋周圍和下擺的鬆弛，出現較深的皺褶。

加上符合材質表現出的皺褶寫實的質感！

拉扯皺褶以直線出現。

布多餘的部分容易形成深的皺褶。

休閒褲是有點硬的材質，容易形成較深且長的皺褶。

ZOOM

在鈕扣附近畫出小條的拉扯皺褶。

漫畫表現

改變衣服的材質使角色的印象改變！

即使同一角色，藉由服裝差異也會使印象改變。若是夾克等硬的服裝材質，會變成有整齊感的清爽印象；若是襯衫等柔軟材質的服裝，就能呈現放鬆的氣氛。

穿著夾克時

穿著襯衫時

厚重＋柔軟的材質

運動服布料等有些厚度的材質，出現的皺褶會變粗。但是，布料本身難以形成皺褶，所以數量要少一點。

連帽外套＋運動褲

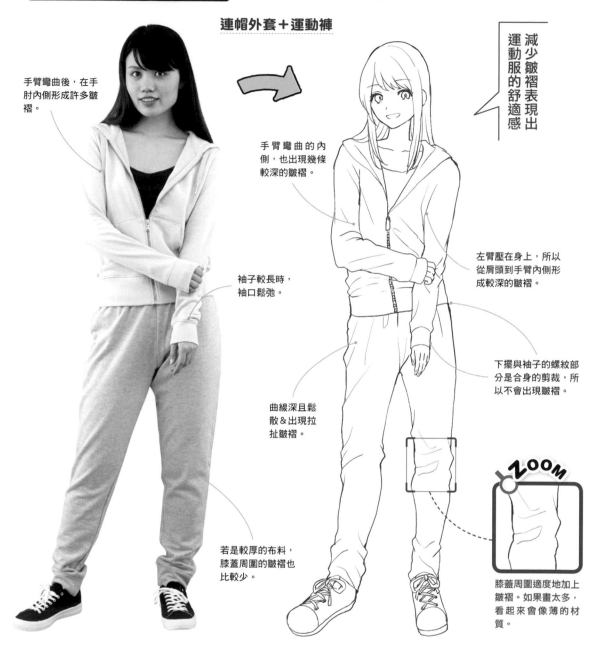

手臂彎曲後，在手肘內側形成許多皺褶。

手臂彎曲的內側，也出現幾條較深的皺褶。

左臂壓在身上，所以從肩頭到手臂內側形成較深的皺褶。

袖子較長時，袖口鬆弛。

下擺與袖子的螺紋部分是合身的剪裁，所以不會出現皺褶。

曲線深且鬆散＆出現拉扯皺褶。

若是較厚的布料，膝蓋周圍的皺褶也比較少。

ZOOM

膝蓋周圍適度地加上皺褶。如果畫太多，看起來會像薄的材質。

\\ POINT //

運動服上的皺褶像是纏住腳一樣

材質柔軟的運動服，身體和布料之間有空隙，所以要是比較合身，皺褶可以畫多一點。要是畫成纏住身體的皺褶，便容易表現出寬鬆的質感。

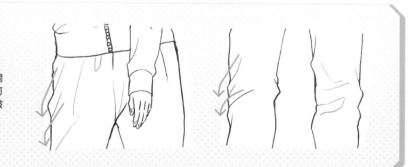

厚重＋堅硬的材質

外套等較厚的材質，皺褶的表現呈直線。輪廓也要注意直線，表現出布料的鼓起。

外套＋牛仔褲

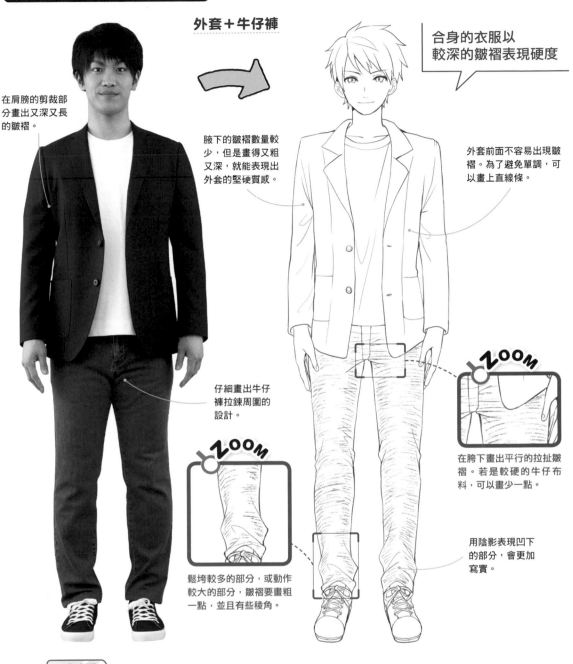

合身的衣服以較深的皺褶表現硬度

在肩膀的剪裁部分畫出又深又長的皺褶。

腋下的皺褶數量較少，但是畫得又粗又深，就能表現出外套的堅硬質感。

外套前面不容易出現皺褶。為了避免單調，可以畫上直線條。

仔細畫出牛仔褲拉鍊周圍的設計。

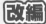

鬆垮較多的部分，或動作較大的部分，皺褶要畫粗一點，並且有些稜角。

在胯下畫出平行的拉扯皺褶。若是較硬的牛仔布料，可以畫少一點。

用陰影表現凹下的部分，會更加寫實。

改編

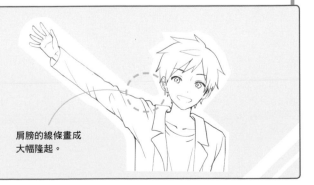

穿外套做出動作時皺褶要畫大一點

像外套這種堅硬的材質，很難形成細的皺褶，所以衣服的動作可以畫大一點。在舉手的情境中，肩膀的部分動作最大，外套也會強調肩膀的線條。

肩膀的線條畫成大幅隆起。

用皺褶表現體型 [女性]

不只衣服的質感，皺褶也是能表現性別與體型差異的重要要素。在此將解說強調女性化體型的皺褶畫法。

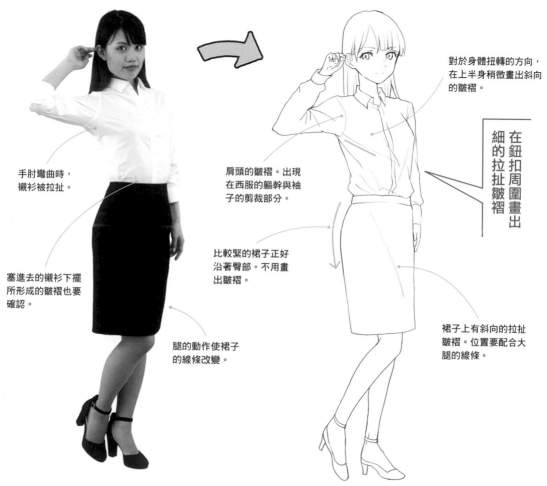

女性化的皺褶表現

若是女性，重點在於胸部的大小與臀部的鼓起。除此之外，胖瘦等體型也會使皺褶的畫法不一樣。

手肘彎曲時，襯衫被拉扯。

塞進去的襯衫下擺所形成的皺褶也要確認。

肩頭的皺褶。出現在西服的軀幹與袖子的剪裁部分。

比較緊的裙子正好沿著臀部。不用畫出皺褶。

腿的動作使裙子的線條改變。

對於身體扭轉的方向，在上半身稍微畫出斜向的皺褶。

在鈕扣周圍畫出細的拉扯皺褶

裙子上有斜向的拉扯皺褶。位置要配合大腿的線條。

POINT

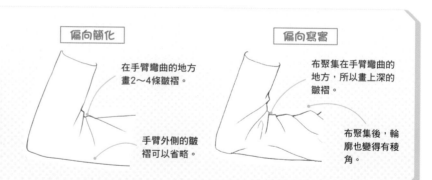

配合筆觸調整皺褶的數量

統一角色整體的簡化程度是非常重要的一點。明明人物臉部是少女漫畫筆觸，卻只有衣服寫實地表現，就會顯得很突兀。配合自己的筆觸（主要是臉部的畫法），調整皺褶的數量吧！

偏向簡化

在手臂彎曲的地方畫2～4條皺褶。

手臂外側的皺褶可以省略。

偏向寫實

布聚集在手臂彎曲的地方，所以畫上深的皺褶。

布聚集後，輪廓也變得有稜角。

胸部的表現

若是女性，胸部的大小會使皺褶的畫法改變。尤其如果胸部大，在胸部下方也畫出陰影會更添真實感。

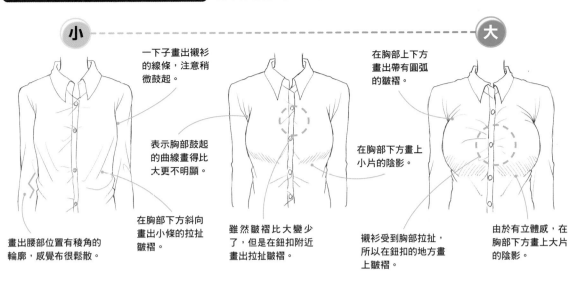

小 ────────────────────── 大

一下子畫出襯衫的線條，注意稍微鼓起。

在胸部上下方畫出帶有圓弧的皺褶。

表示胸部鼓起的曲線畫得比大更不明顯。

在胸部下方畫上小片的陰影。

畫出腰部位置有稜角的輪廓，感覺布很鬆散。

在胸部下方斜向畫出小條的拉扯皺褶。

雖然皺褶比大變少了，但是在鈕扣附近畫出拉扯皺褶。

襯衫受到胸部拉扯，所以在鈕扣的地方畫上皺褶。

由於有立體感，在胸部下方畫上大片的陰影。

臀部的表現

女性的臀部比男性更圓潤。畫成柔軟、有一定的分量，就能表現出魅力女性的完美比例。

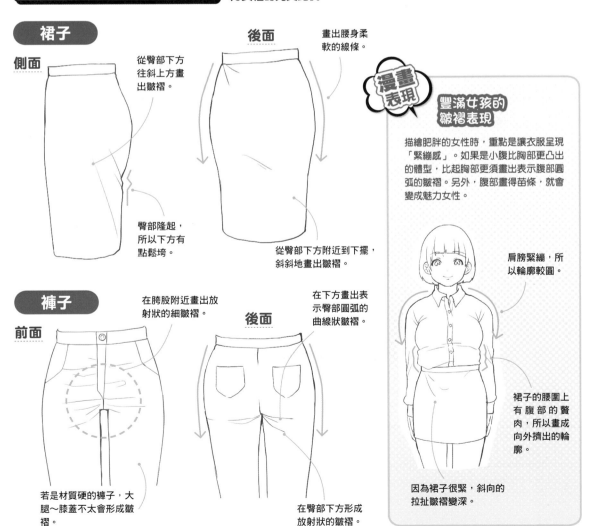

裙子

側面

從臀部下方往斜上方畫出皺褶。

臀部隆起，所以下方有點鬆垮。

後面

畫出腰身柔軟的線條。

從臀部下方附近到下擺，斜斜地畫出皺褶。

褲子

前面

在胯股附近畫出放射狀的細皺褶。

若是材質硬的褲子，大腿～膝蓋不太會形成皺褶。

後面

在下方畫出表示臀部圓弧的曲線狀皺褶。

在臀部下方形成放射狀的皺褶。

漫畫表現

豐滿女孩的皺褶表現

描繪肥胖的女性時，重點是讓衣服呈現「緊繃感」。如果是小腹比胸部更凸出的體型，比起胸部須畫出表示腹部圓弧的皺褶。另外，腹部畫得苗條，就會變成魅力女性。

肩膀緊繃，所以輪廓較圓。

裙子的腰圍上有腹部的贅肉，所以畫成向外擠出的輪廓。

因為裙子很緊，斜向的拉扯皺褶變深。

用皺褶表現體型 [男性]

男性的情況，即使穿同一件衣服，皺褶的畫法也不一樣。尤其胸膛最明顯。一起來學習胸肌、肩膀厚度和腿部肌肉等男性化的表現吧！

男性化的皺褶表現

男性的肩膀寬度較寬，至於胸膛的鼓起，在女性的胸部和男性的胸肌畫法也有很大的差異。藉由皺褶的畫法呈現差異吧！

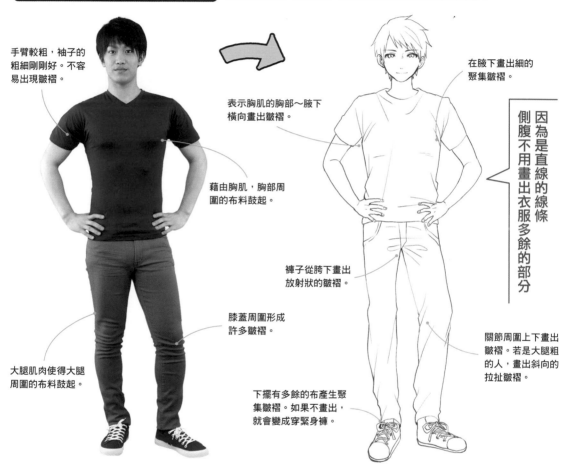

手臂較粗，袖子的粗細剛剛好。不容易出現皺褶。

表示胸肌的胸部～腋下橫向畫出皺褶。

藉由胸肌，胸部周圍的布料鼓起。

在腋下畫出細的聚集皺褶。

因為是直線的線條側腹不用畫出衣服多餘的部分

褲子從胯下畫出放射狀的皺褶。

膝蓋周圍形成許多皺褶。

大腿肌肉使得大腿周圍的布料鼓起。

關節周圍上下畫出皺褶。若是大腿粗的人，畫出斜向的拉扯皺褶。

下擺有多餘的布產生聚集皺褶。如果不畫出，就會變成穿緊身褲。

POINT

依照褲子種類的皺褶畫法差異

男性穿的褲子大致分成2種。平時穿著的休閒褲或牛仔褲，畫出關節周圍和下擺的聚集皺褶就會很寫實。至於上班族或學生所穿的貼身的褲子，在中心要畫出筆直的折痕皺褶。

休閒褲

藉由輪廓表現休閒褲的寬鬆。

下擺的剪裁比較長，由於鬆垮出現深的皺褶。

西裝褲

西裝褲的中間有折痕皺褶。

西裝褲是配合尺寸購買的，由於鬆垮產生的皺褶可以少一點。

用皺褶表現肌肉

男性的肌肉量因人而異。肌肉發達體型的人肌肉總量很多所以隆起，骨瘦如柴的人線條較細，感覺青筋暴露。

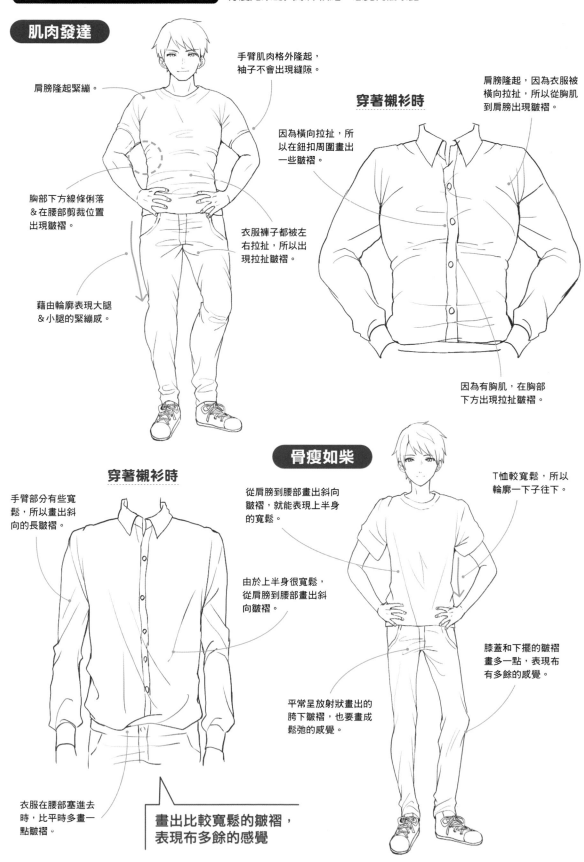

肌肉發達

肩膀隆起緊繃。

手臂肌肉格外隆起，袖子不會出現縫隙。

胸部下方線條俐落＆在腰部剪裁位置出現皺褶。

衣服褲子都被左右拉扯，所以出現拉扯皺褶。

藉由輪廓表現大腿＆小腿的緊繃感。

穿著襯衫時

肩膀隆起，因為衣服被橫向拉扯，所以從胸肌到肩膀出現皺褶。

因為橫向拉扯，所以在鈕扣周圍畫出一些皺褶。

因為有胸肌，在胸部下方出現拉扯皺褶。

穿著襯衫時

手臂部分有些寬鬆，所以畫出斜向的長皺褶。

骨瘦如柴

從肩膀到腰部畫出斜向皺褶，就能表現上半身的寬鬆。

由於上半身很寬鬆，從肩膀到腰部畫出斜向皺褶。

T恤較寬鬆，所以輪廓一下子往下。

膝蓋和下擺的皺褶畫多一點，表現布有多餘的感覺。

平常呈放射狀畫出的胯下皺褶，也要畫成鬆弛的感覺。

衣服在腰部塞進去時，比平時多畫一點皺褶。

畫出比較寬鬆的皺褶，表現布多餘的感覺

分別描繪裙子

為了寫實地描繪女性，裙子的表現是重點之一。藉由長度、材質和觀看位置會使印象大為不同，因此必須掌握箇中差異。

3種裙子

裙子的形狀種類繁多，在此針對「百褶裙」、「荷葉邊裙」、「緊身裙」這3種，檢視細微的特徵。

百褶裙

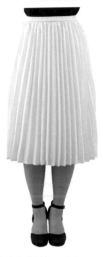

裙褶寬度小的薄紗裙。膝蓋以下長度感覺很成熟。走路時會輕輕飄蕩的類型。

荷葉邊裙

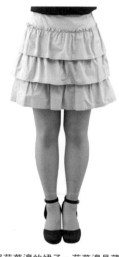

3層荷葉邊的裙子。荷葉邊是薄紗材質，所以容易活動。膝蓋上方15公分的迷你長度。

緊身裙

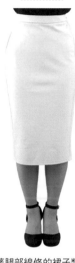

剛好沿著腿部線條的裙子類型。尺寸合身，布料也很厚，所以動作受到限制。

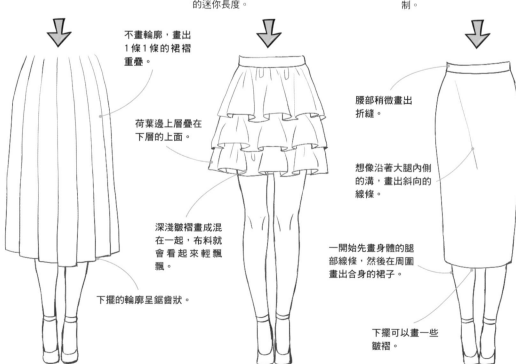

不畫輪廓，畫出1條1條的裙褶重疊。

荷葉邊上層疊在下層的上面。

深淺皺褶畫成混在一起，布料就會看起來輕飄飄。

下擺的輪廓呈鋸齒狀。

腰部稍微畫出折縫。

想像沿著大腿內側的溝，畫出斜向的線條。

一開始先畫身體的腿部線條，然後在周圍畫出合身的裙子。

下擺可以畫一些皺褶。

從各種角度描繪

換個角度檢視這3種裙子。目標是分別畫出裙子各有特色的部分！

百褶裙・從斜下方

裙褶的布重疊的部分繞到另一側。

ZOOM

因為從下方觀看，所以襯布也要畫出裙褶的線條。

百褶裙・從斜上方

原本朝下方張開的裙褶寬度，加上遠近感就變成幾乎平行。

緊身裙・從斜下方

往下擺縮窄的輪廓。

前面一下子變成平坦的線條。

與腿部周圍合身，襯布只能看見一點點。

ZOOM

有寬度的荷葉邊形成的中間凹陷，可以畫出彎曲部分上的皺褶來表現。

荷葉邊裙・從側面

後面有臀部的圓弧，所以輕飄飄地大幅張開。

荷葉邊裙・從斜下方

布料柔軟的裙子，腰部有時會形成環狀的皺褶。

緊身裙・從斜上方

後側配合臀部的圓弧，畫出曲線。

荷葉邊裙・從上方

下面的荷葉邊寬度較小。

加上遠近感，使得最上面的荷葉邊寬度看起來特別大。

ZOOM

看得見荷葉邊鼓起的裡面。

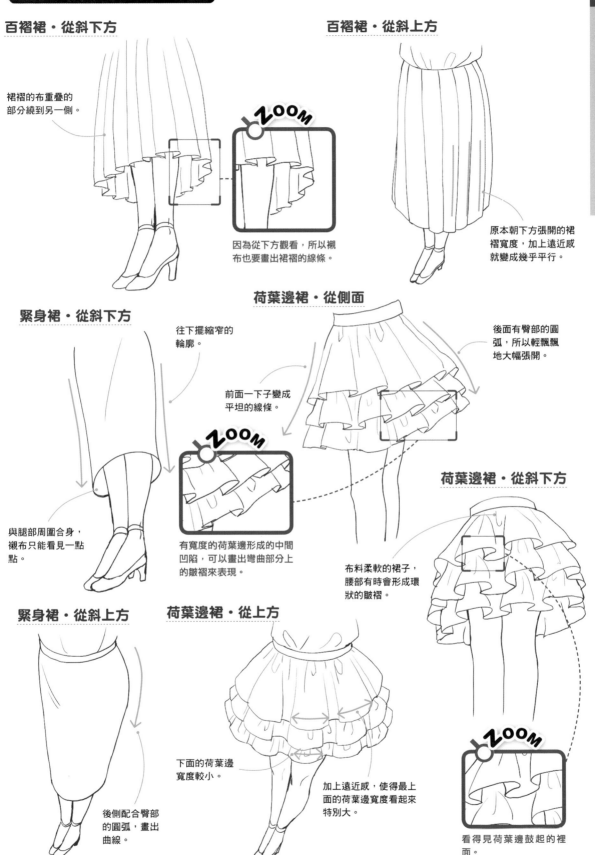

坐著、走路時的動作

來看一下姿勢相同時，裙子是如何活動。依照設計，有些動作會受到限制。

坐在椅子上

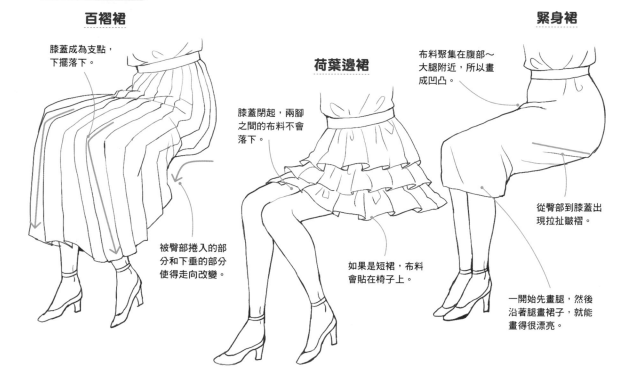

百褶裙

膝蓋成為支點，下擺落下。

被臀部捲入的部分和下垂的部分使得走向改變。

荷葉邊裙

膝蓋閉起，兩腳之間的布料不會落下。

如果是短裙，布料會貼在椅子上。

緊身裙

布料聚集在腹部～大腿附近，所以畫成凹凸。

從臀部到膝蓋出現拉扯皺褶。

一開始先畫腿，然後沿著腿畫裙子，就能畫得很漂亮。

走路

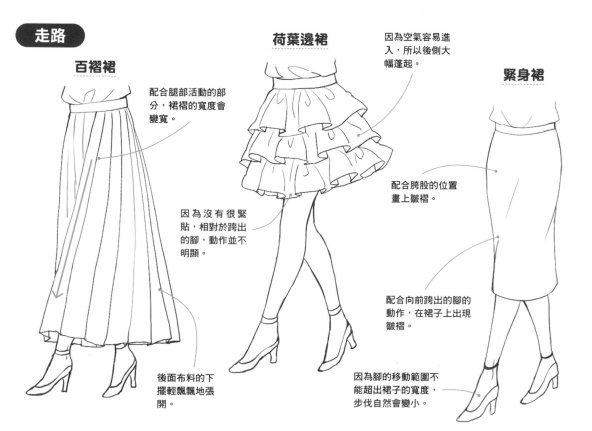

百褶裙

配合腿部活動的部分，裙褶的寬度會變寬。

因為沒有很緊貼，相對於跨出的腳，動作並不明顯。

後面布料的下擺輕飄飄地張開。

荷葉邊裙

因為空氣容易進入，所以後側大幅蓬起。

配合向前跨出的腳的動作，在裙子上出現皺褶。

緊身裙

配合胯股的位置畫上皺褶。

因為腳的移動範圍不能超出裙子的寬度，步伐自然會變小。

各種情境中的動作

來瞧瞧各種姿勢時裙子的動作。依照所選的裙子，有些姿勢不見得合適，因此這點必須注意。

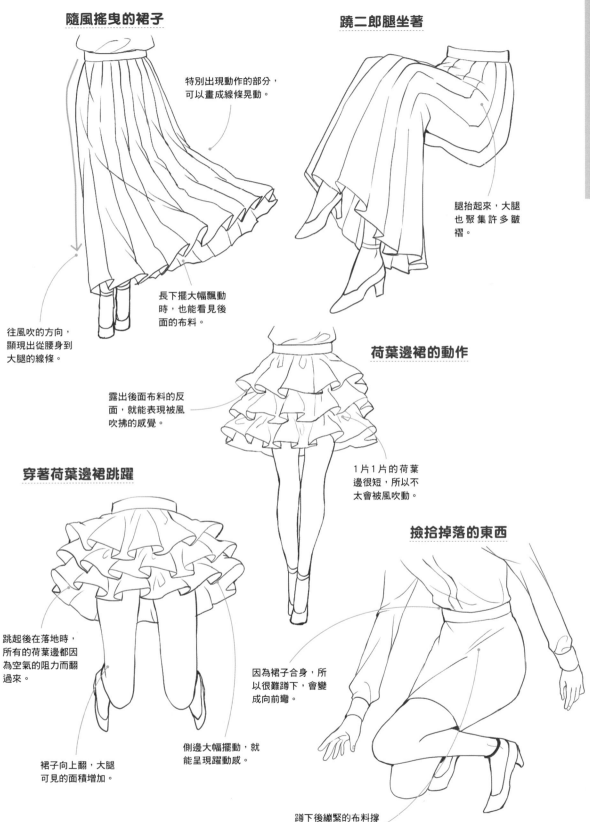

隨風搖曳的裙子

特別出現動作的部分，可以畫成線條晃動。

往風吹的方向，顯現出從腰身到大腿的線條。

長下擺大幅飄動時，也能看見後面的布料。

蹺二郎腿坐著

腿抬起來，大腿也聚集許多皺褶。

露出後面布料的反面，就能表現被風吹拂的感覺。

荷葉邊裙的動作

1片1片的荷葉邊很短，所以不太會被風吹動。

穿著荷葉邊裙跳躍

跳起後在落地時，所有的荷葉邊都因為空氣的阻力而翻過來。

裙子向上翻，大腿可見的面積增加。

側邊大幅擺動，就能呈現躍動感。

撿拾掉落的東西

因為裙子合身，所以很難蹲下，會變成向前彎。

蹲下後繃緊的布料撐開，形成拉扯皺褶。

驚悚表現的畫法

增加表現的廣度吧…

1

咦？老師上哪兒去了？

平時都在身旁啊…

2

呀啊啊啊啊啊

我～不～甘～心～啊～

3

不好啊…

心臟！

眼睛！

重點是「光線」的表現！因為光線是從上到下，如果光線來自上→下這種不應該有的方向，人就會覺得恐怖。

不可能的光線方向　　一般的光線方向

來自下方的光線在臉上形成陰影，由於變成不熟悉的表情，就能煽動恐懼心。

4

？

並且，除了光線的表現還有個重點是…

5

膽戰！！

呀啊啊啊啊啊啊

戰上

眼睛的張開程度表示內心的狀態。

6

眼睛形狀歪斜　　眼睛睜開

眼神不善，或眼睛形狀歪斜，表情會更恐怖喔。

7

情感的矛盾？

想讓讀者感到害怕，活用眼睛的恐怖，畫出「情感的矛盾」效果會更好喔。

通常人類是開心時會笑的生物。

然而，「一邊哭一邊笑」、「睜大眼睛笑」等等，

8

很的確可怕

邊哭邊笑　　睜大眼睛笑

畫成一般來說不應該有的表情，就能表現出「精神失常」。

「精神失常」…是不正常的證據，能有效地表現出恐怖感。

透過漫畫實踐！

恐怖角色的登場方式

思考登場的時機，煽動讀者的恐懼心。

依照幽靈類型、犯人類型有效的手法不一樣喔。

幽靈類型 從視野外登場			犯人類型 在無法抵抗的狀態下登場	
【頭上】	【背後】	【窗外】	【從正面】	【不可能在的地方】
頭上是人最大意的空間。想讓幽靈突然登場時，這是最可怕的位置。	與登場人物距離很近，在畫面中也能露出幽靈的表情。	有窗戶的情境容易和讀者的生活連結，看完後也容易留下恐怖的餘韻。	從正面突然襲來等，無力抵抗的狀況表現出逃不了的恐懼感。	像是躲藏在無人的房間裡，出現在不可能在的地方，這種手法能表現無法預料的驚嚇和恐懼。

PART 5
各種情境的畫法

臉部、身體、服裝都精通後,接下來要讓自己的角色在各種情境中活動。例如學校、自家、外出地點等,只要留意一下平凡的日常生活,就會發現其實有數不清的動作。

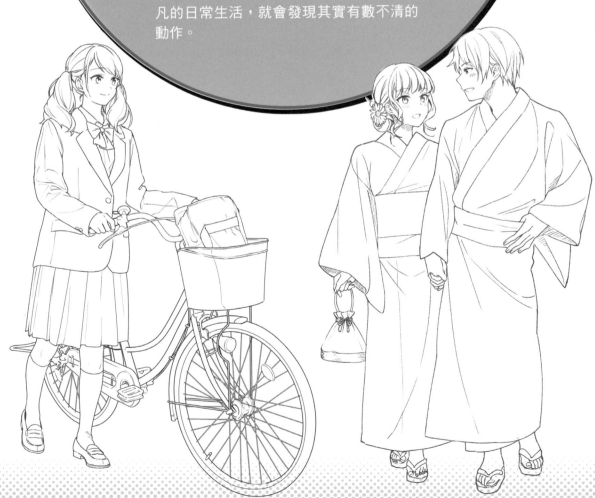

女高中生・水手服篇

描繪女性角色時，一定要掌握水手服的打扮。最大的重點是大大的水手服領子、圍巾和長度短的上衣等，這些特徵都要掌握。

小跑步到學校

心想：「要遲到了！」急急忙忙衝到學校的身影。並非走路，也不是奔跑，只能算是小跑步。表現出微妙的分寸吧！

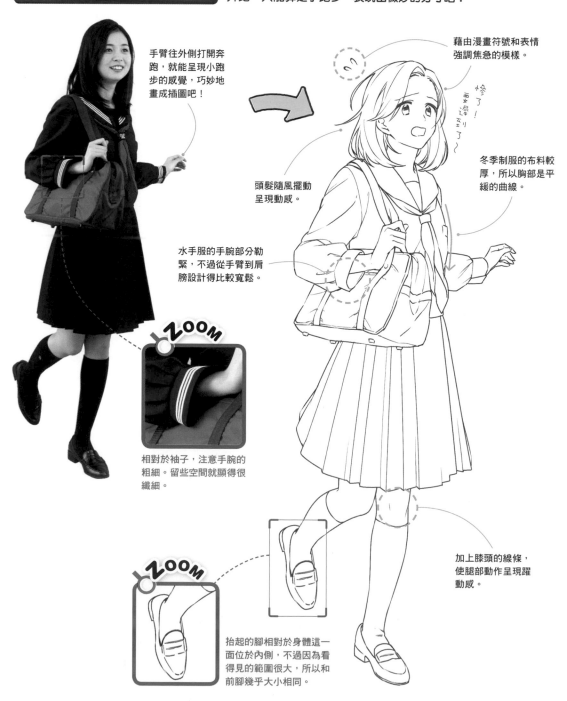

手臂往外側打開奔跑，就能呈現小跑步的感覺，巧妙地畫成插圖吧！

藉由漫畫符號和表情強調焦急的模樣。

頭髮隨風擺動呈現動感。

冬季制服的布料較厚，所以胸部是平緩的曲線。

水手服的手腕部分勒緊，不過從手臂到肩膀設計得比較寬鬆。

ZOOM

相對於袖子，注意手腕的粗細。留些空間就顯得很纖細。

加上膝頭的線條，使腿部動作呈現躍動感。

ZOOM

抬起的腳相對於身體這一面位於內側，不過因為看得見的範圍很大，所以和前腳幾乎大小相同。

和朋友打招呼

「早安〜！」這是和朋友打招呼的情境。也能用於女主角初次登場的情境。重點是有點淑女的姿勢。

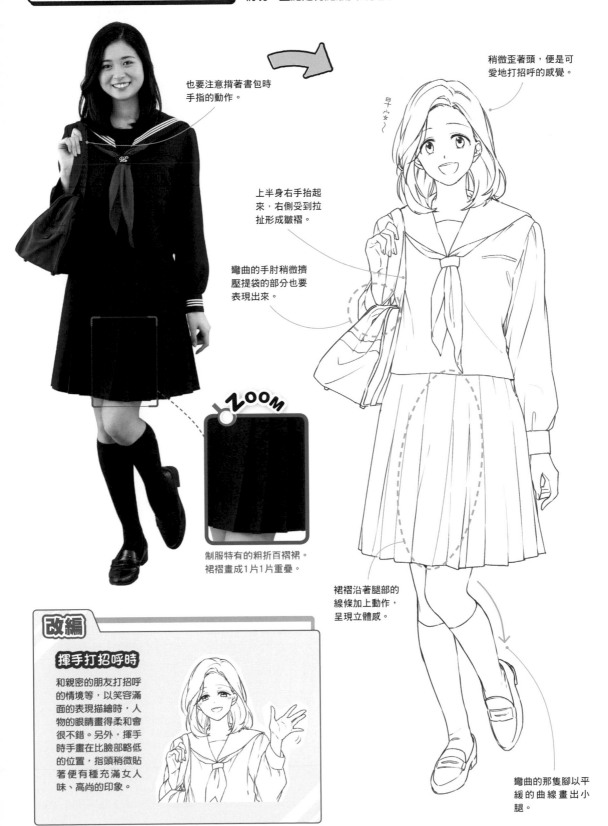

早安〜

也要注意揹著書包時手指的動作。

稍微歪著頭，便是可愛地打招呼的感覺。

上半身右手抬起來，右側受到拉扯形成皺褶。

彎曲的手肘稍微擠壓提袋的部分也要表現出來。

ZOOM

制服特有的粗折百褶裙。裙褶畫成1片1片重疊。

裙褶沿著腿部的線條加上動作，呈現立體感。

彎曲的那隻腳以平緩的曲線畫出小腿。

改編

揮手打招呼時

和親密的朋友打招呼的情境等，以笑容滿面的表現描繪時，人物的眼睛畫得柔和會很不錯。另外，揮手時手畫在比臉部略低的位置，指頭稍微貼著便有種充滿女人味、高尚的印象。

360° 精通 **拿講義給人** 教室一景。前面座位的人把講義拿給後面座位的人。重點是先畫出課桌椅的遠近感再畫人物。

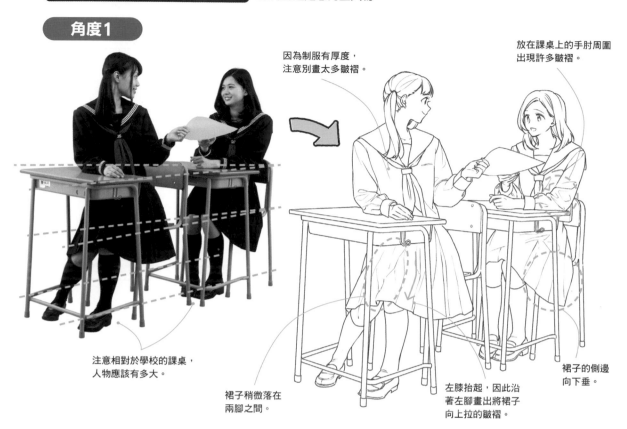

角度1

因為制服有厚度，注意別畫太多皺褶。

放在課桌上的手肘周圍出現許多皺褶。

注意相對於學校的課桌，人物應該有多大。

裙子稍微落在兩腳之間。

左膝抬起，因此沿著左腳畫出將裙子向上拉的皺褶。

裙子的側邊向下垂。

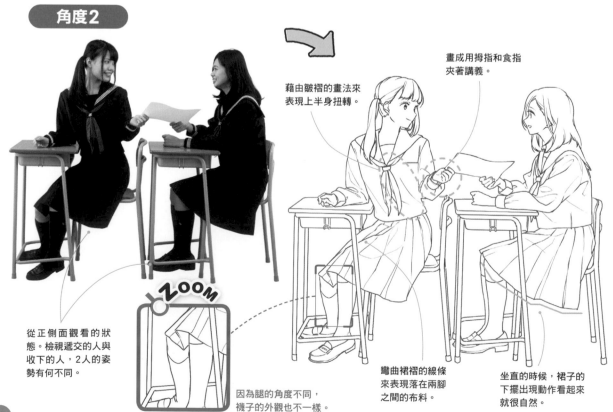

角度2

藉由皺褶的畫法來表現上半身扭轉。

畫成用拇指和食指夾著講義。

從正側面觀看的狀態。檢視遞交的人與收下的人，2人的姿勢有何不同。

ZOOM

因為腿的角度不同，襪子的外觀也不一樣。

彎曲裙褶的線條來表現落在兩腳之間的布料。

坐直的時候，裙子的下擺出現動作看起來就很自然。

角度3

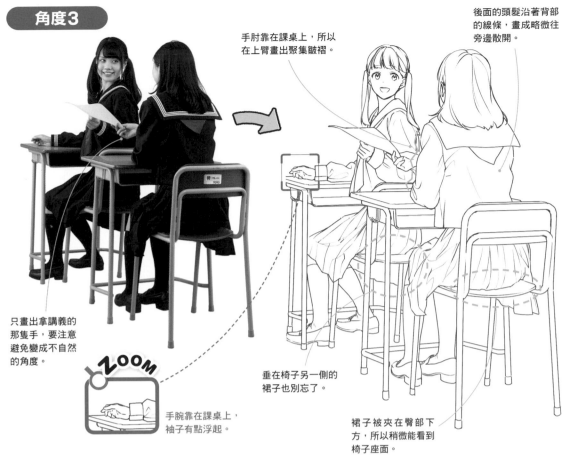

後面的頭髮沿著背部的線條，畫成略微往旁邊散開。

手肘靠在課桌上，所以在上臂畫出聚集皺褶。

只畫出拿講義的那隻手，要注意避免變成不自然的角度。

ZOOM

手腕靠在課桌上，袖子有點浮起。

垂在椅子另一側的裙子也別忘了。

裙子被夾在臀部下方，所以稍微能看到椅子座面。

角度4

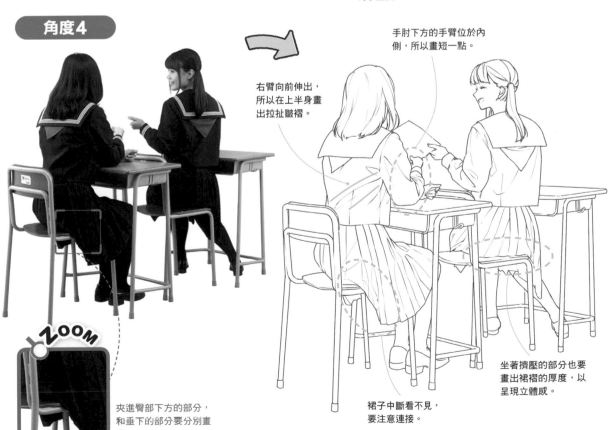

手肘下方的手臂位於內側，所以畫短一點。

右臂向前伸出，所以在上半身畫出拉扯皺褶。

ZOOM

夾進臀部下方的部分，和垂下的部分要分別畫出。

裙子中斷看不見，要注意連接。

坐著擠壓的部分也要畫出裙褶的厚度，以呈現立體感。

吃便當

午休時間共用一張課桌，和朋友一起吃便當。除了身體的動作，作畫時也要注意飯糰和筷子的拿法。

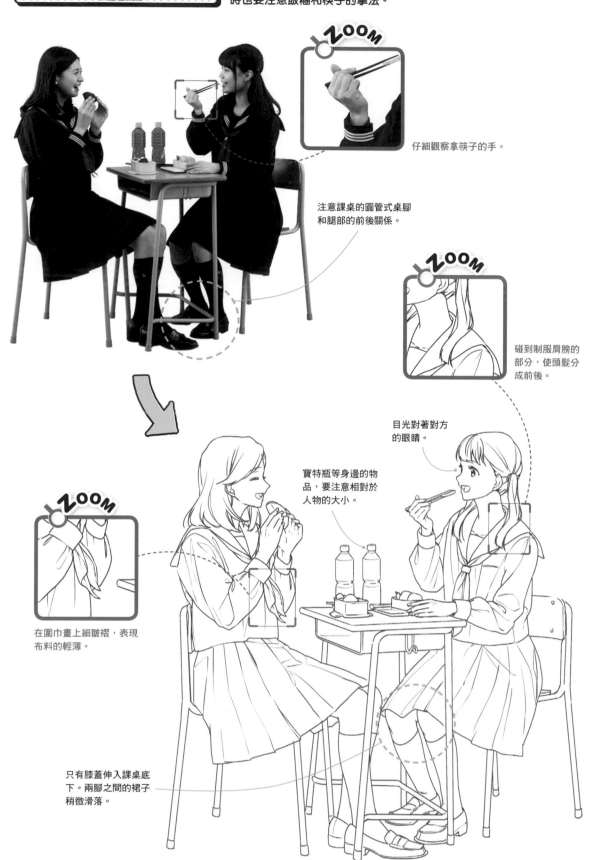

ZOOM

仔細觀察拿筷子的手。

注意課桌的圓管式桌腳和腿部的前後關係。

ZOOM

碰到制服肩膀的部分，使頭髮分成前後。

目光對著對方的眼睛。

寶特瓶等身邊的物品，要注意相對於人物的大小。

ZOOM

在圍巾畫上細皺褶，表現布料的輕薄。

只有膝蓋伸入課桌底下。兩腳之間的裙子稍微滑落。

打打鬧鬧

女孩兒嬉鬧的情境。看著手機，調侃對方。並不是真的生氣，要呈現快樂的氣氛。

身體向後彎，上衣浮起。

漫畫表現 用Q版化角色畫打鬧的樣子

用Q版化角色畫打鬧的樣子時，排出許多汗水符號表現慌張的樣子，或者讓臉頰泛紅強調情緒也不錯。像是被捉弄的人動作慌張等，採用Q版化獨有的表現吧！

從腰部開始在下腹部轉變方向，注意落下的裙子線條。

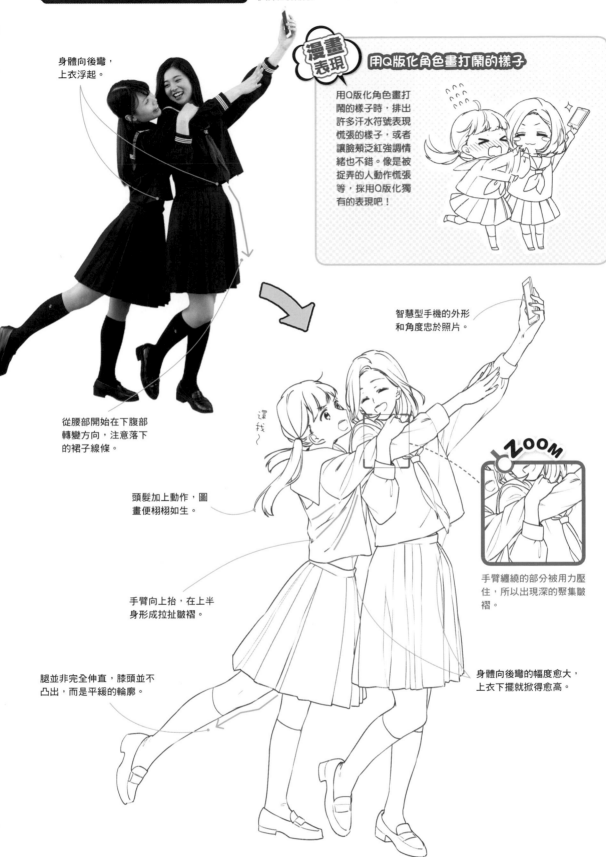

智慧型手機的外形和角度忠於照片。

頭髮加上動作，圖畫便栩栩如生。

手臂繞繞的部分被用力壓住，所以出現深的聚集皺褶。

手臂向上抬，在上半身形成拉扯皺褶。

腿並非完全伸直，膝頭並不凸出，而是平緩的輪廓。

身體向後彎的幅度愈大，上衣下擺就掀得愈高。

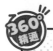

情侶一起回家

描繪一對男女時，要注意身高的差距。藉由身高的差距，臉的角度和視線會有差異。要把女孩的表情畫得栩栩如生。

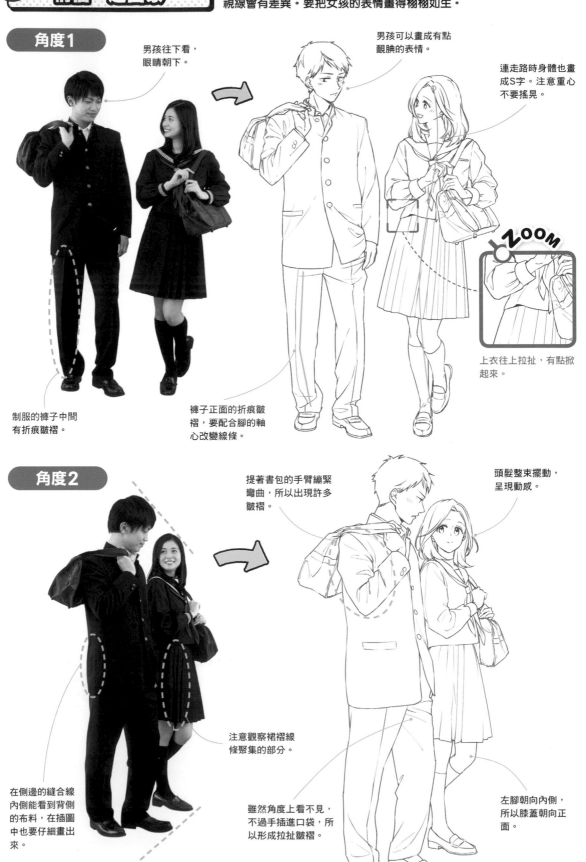

角度1

男孩往下看，眼睛朝下。

男孩可以畫成有點靦腆的表情。

連走路時身體也畫成S字。注意重心不要搖晃。

ZOOM

上衣往上拉扯，有點掀起來。

制服的褲子中間有折痕皺褶。

褲子正面的折痕皺褶，要配合腳的軸心改變線條。

角度2

提著書包的手臂繃緊彎曲，所以出現許多皺褶。

頭髮整束擺動，呈現動感。

在側邊的縫合線內側能看到背側的布料，在插圖中也要仔細畫出來。

注意觀察裙褶線條聚集的部分。

雖然角度上看不見，不過手插進口袋，所以形成拉扯皺褶。

左腳朝向內側，所以膝蓋朝向正面。

角度3

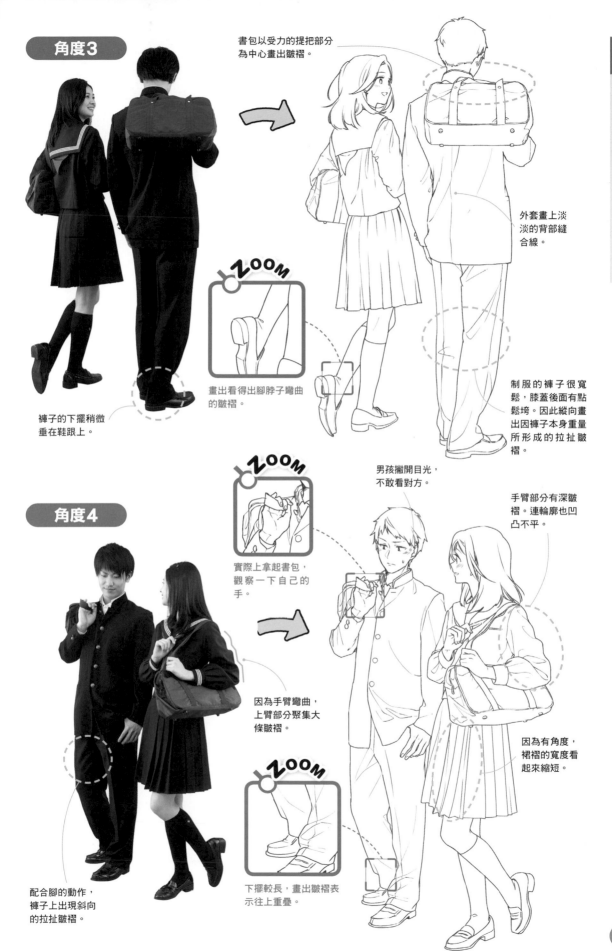

書包以受力的提把部分
為中心畫出皺褶。

外套畫上淡
淡的背部縫
合線。

ZOOM

畫出看得出腳脖子彎曲
的皺褶。

制服的褲子很寬
鬆，膝蓋後面有點
鬆垮。因此縱向畫
出因褲子本身重量
所形成的拉扯皺
褶。

褲子的下擺稍微
垂在鞋跟上。

角度4

ZOOM

實際上拿起書包，
觀察一下自己的
手。

男孩撇開目光，
不敢看對方。

手臂部分有深皺
褶。連輪廓也凹
凸不平。

因為手臂彎曲，
上臂部分聚集大
條皺褶。

因為有角度，
裙褶的寬度看
起來縮短。

ZOOM

配合腳的動作，
褲子上出現斜向
的拉扯皺褶。

下擺較長，畫出皺褶表
示往上重疊。

女高中生・西裝外套篇

西裝外套、襯衫、裙子等3件為一套的制服。領子周圍繫有緞帶，或者較細的領帶。藉由皺褶分別表現出質感差異吧！

騎自行車通學

注意自行車與人物的大小。自行車本身也是很難畫的主題，要注意畫出車輪歪斜的圓形、遠近感等。

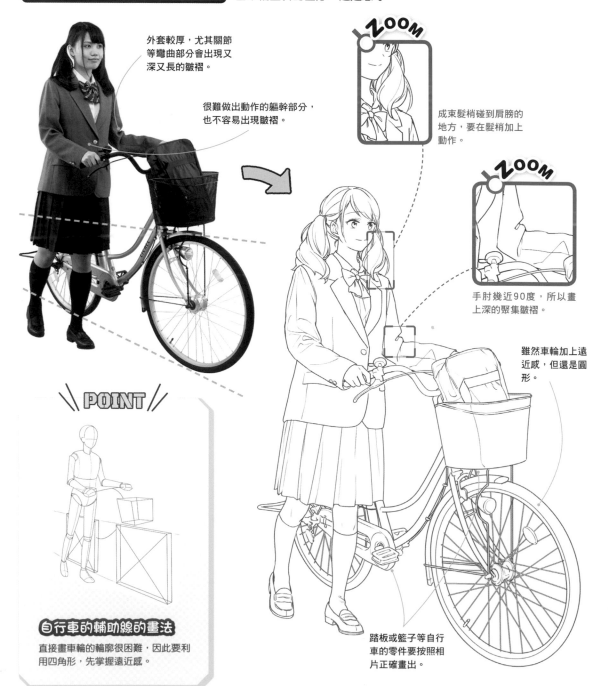

外套較厚，尤其關節等彎曲部分會出現又深又長的皺褶。

很難做出動作的軀幹部分，也不容易出現皺褶。

ZOOM

成束髮梢碰到肩膀的地方，要在髮梢加上動作。

ZOOM

手肘幾近90度，所以畫上深的聚集皺褶。

雖然車輪加上遠近感，但還是圓形。

\POINT/

自行車的輔助線的畫法

直接畫車輪的輪廓很困難，因此要利用四角形，先掌握遠近感。

踏板或籃子等自行車的零件要按照相片正確畫出。

打呵欠

上課時，坐在課桌前打呵欠的模樣。描繪打呵欠等較大的動作時，不只動作，表情也要簡化。

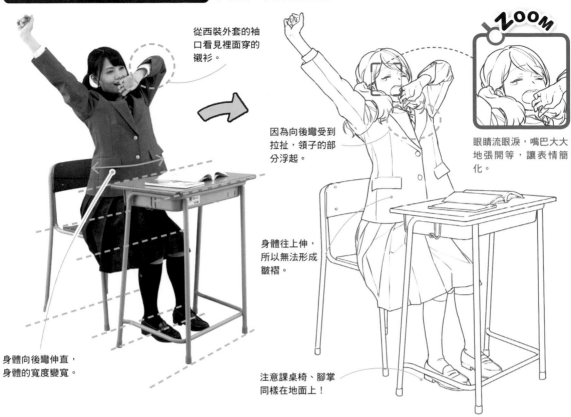

從西裝外套的袖口看見裡面穿的襯衫。

因為向後彎受到拉扯，領子的部分浮起。

身體往上伸，所以無法形成皺褶。

身體向後彎伸直，身體的寬度變寬。

注意課桌椅、腳掌同樣在地面上！

眼睛流眼淚，嘴巴大大地張開等，讓表情簡化。

美術社

正在素描的美術社社員。背脊挺直，表情認真地觀察對象物。漫畫特有的簡化也很重要。

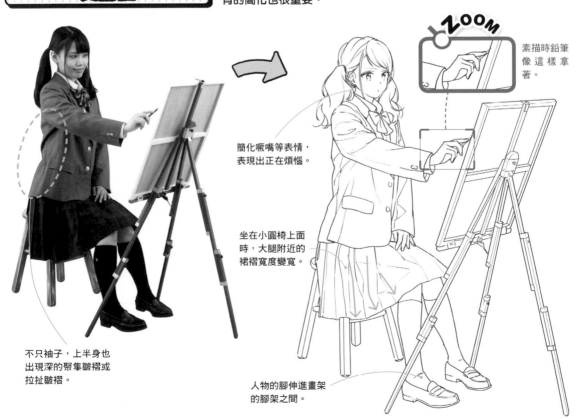

簡化嘟嘴等表情，表現出正在煩惱。

坐在小圓椅上面時，大腿附近的裙褶寬度變寬。

不只袖子，上半身也出現深的聚集皺褶或拉扯皺褶。

人物的腳伸進畫架的腳架之間。

素描時鉛筆像這樣拿著。

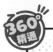

送巧克力

將巧克力交給喜歡的男孩的情境。如果換個物品,也能應用在拿毛巾或飲料給人等各種情境。

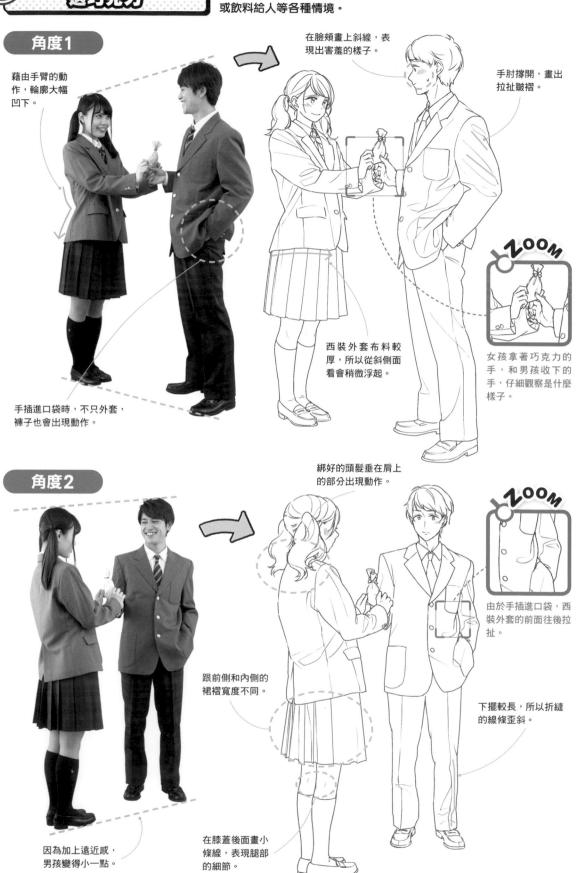

角度1

藉由手臂的動作,輪廓大幅凹下。

在臉頰畫上斜線,表現出害羞的樣子。

手肘撐開,畫出拉扯皺褶。

手插進口袋時,不只外套,褲子也會出現動作。

西裝外套布料較厚,所以從斜側面看會稍微浮起。

ZOOM

女孩拿著巧克力的手,和男孩收下的手,仔細觀察是什麼樣子。

角度2

綁好的頭髮垂在肩上的部分出現動作。

ZOOM

由於手插進口袋,西裝外套的前面往後拉扯。

跟前側和內側的裙褶寬度不同。

下擺較長,所以折縫的線條歪斜。

因為加上遠近感,男孩變得小一點。

在膝蓋後面畫小條線,表現腿部的細節。

角度3

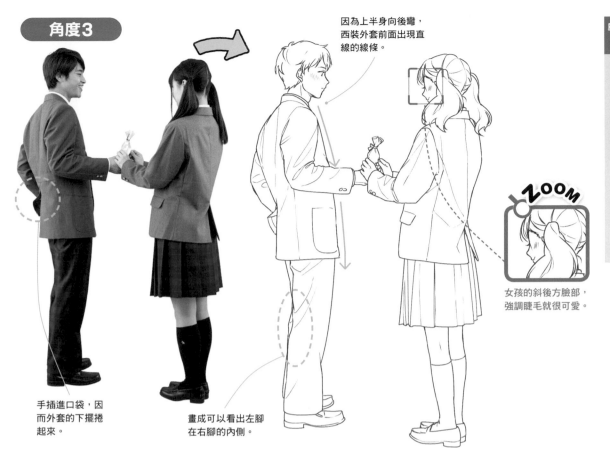

因為上半身向後彎，西裝外套前面出現直線的線條。

手插進口袋，因而外套的下擺捲起來。

畫成可以看出左腳在右腳的內側。

ZOOM

女孩的斜後方臉部，強調睫毛就很可愛。

角度4

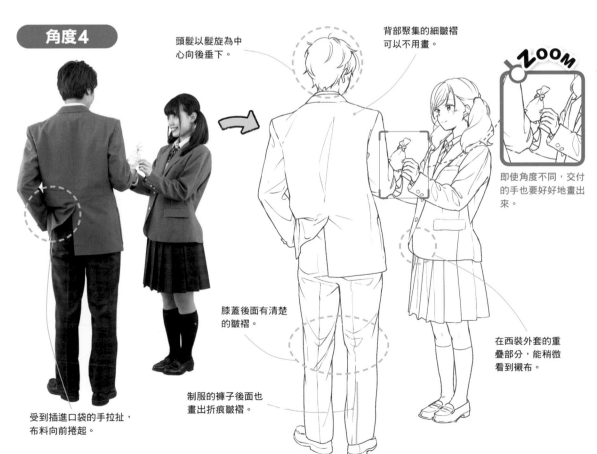

頭髮以髮旋為中心向後垂下。

背部聚集的細皺褶可以不用畫。

ZOOM

即使角度不同，交付的手也要好好地畫出來。

受到插進口袋的手拉扯，布料向前捲起。

膝蓋後面有清楚的皺褶。

制服的褲子後面也畫出折痕皺褶。

在西裝外套的重疊部分，能稍微看到襯布。

女性・自家篇

吹乾頭髮、做料理、吃飯等,日常中可見的各種情境。太過稀鬆平常,往往不自覺地忽略,讓我們重新觀察有哪些動作吧!

 吹乾頭髮

拿吹風機把頭髮吹乾的情境。重點在於藉由吹風機的風強調頭髮的動作,來呈現空氣感。

角度1

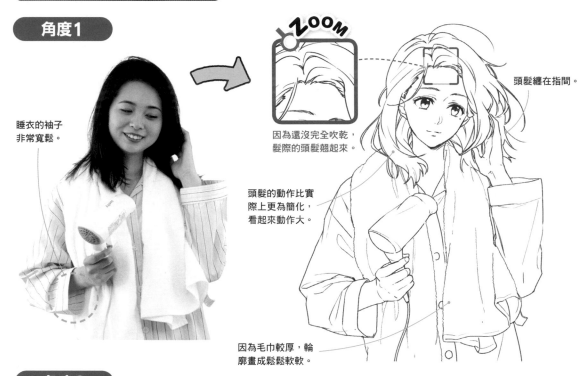

睡衣的袖子非常寬鬆。

因為還沒完全吹乾,髮際的頭髮翹起來。

頭髮纏在指間。

頭髮的動作比實際上更為簡化,看起來動作大。

因為毛巾較厚,輪廓畫成鬆鬆軟軟。

角度2

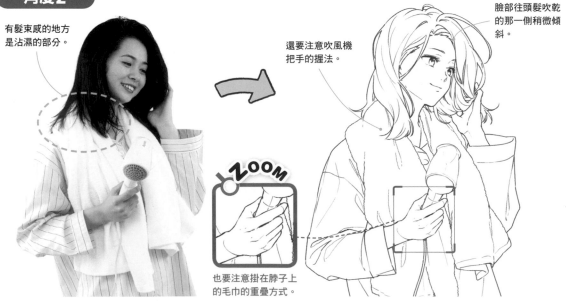

有髮束感的地方是沾濕的部分。

還要注意吹風機把手的握法。

臉部往頭髮吹乾的那一側稍微傾斜。

也要注意掛在脖子上的毛巾的重疊方式。

角度3

從斜上的角度觀看，眼睛變成往下看。

眉毛畫成略微下垂便很有女人味。

睡衣很寬鬆，與身體之間形成鼓起。

這是頭髮在前面的構圖，呈現動作看起來就很蓬鬆。

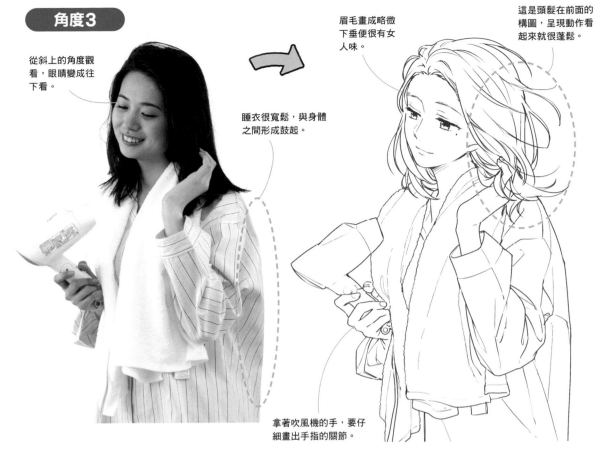

拿著吹風機的手，要仔細畫出手指的關節。

整體吹乾

後面的手窸窸窣窣地撥頭髮。

相對於睡衣的袖子，手臂畫細一點能呈現寬鬆的感覺。

從旁邊吹風，所以頭髮往另一側出現橫向的大幅動作。

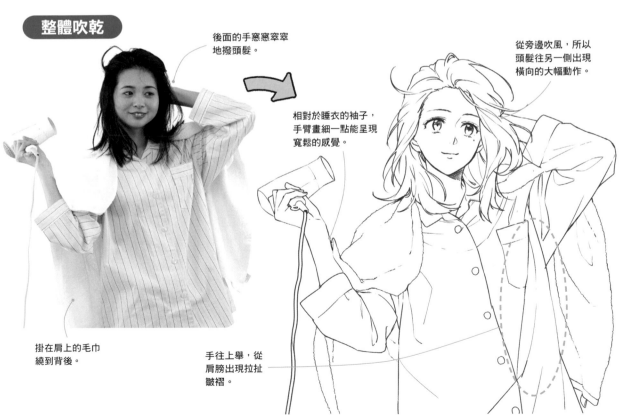

掛在肩上的毛巾繞到背後。

手往上舉，從肩膀出現拉扯皺褶。

做料理

在廚房做料理的情境。料理器具的用法正是關鍵。配合流理台的高度,視線也要朝下。

角度1

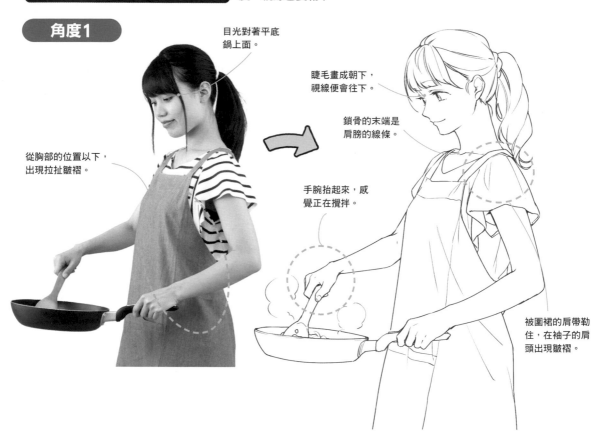

目光對著平底鍋上面。

睫毛畫成朝下,視線便會往下。

鎖骨的末端是肩膀的線條。

從胸部的位置以下,出現拉扯皺褶。

手腕抬起來,感覺正在攪拌。

被圍裙的肩帶勒住,在袖子的肩頭出現皺褶。

角度2

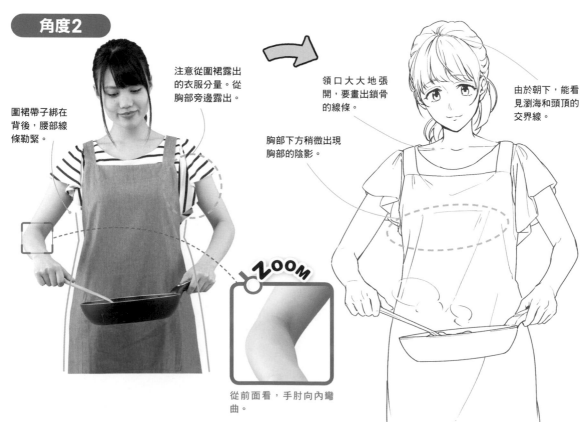

注意從圍裙露出的衣服分量。從胸部旁邊露出。

領口大大地張開,要畫出鎖骨的線條。

由於朝下,能看見瀏海和頭頂的交界線。

圍裙帶子綁在背後,腰部線條勒緊。

胸部下方稍微出現胸部的陰影。

ZOOM

從前面看,手肘向內彎曲。

吃蛋糕

吃蛋糕的情境。藉由動作和表情呈現幸福感,畫出吃得津津有味的模樣吧!

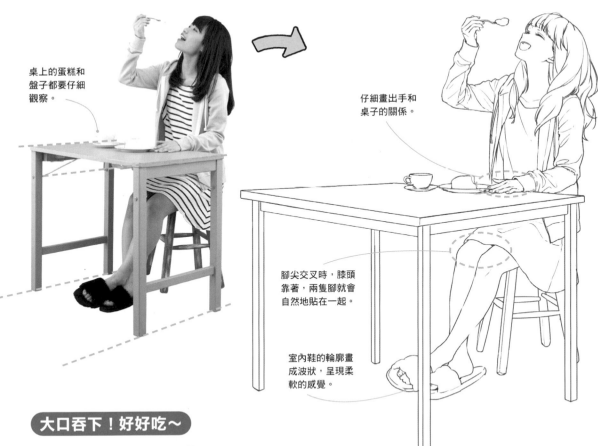

桌上的蛋糕和盤子都要仔細觀察。

仔細畫出手和桌子的關係。

腳尖交叉時,膝頭靠著,兩隻腳就會自然地貼在一起。

室內鞋的輪廓畫成波狀,呈現柔軟的感覺。

大口吞下!好好吃~

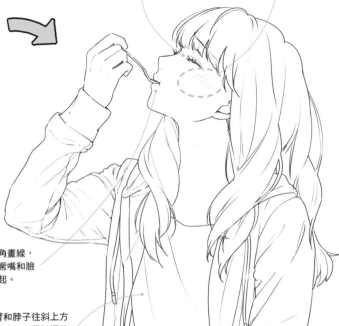

湯匙伸進嘴裡,嘴巴緊閉。

閉上眼睛,能表現正在品嚐的感覺。

用斜線讓臉頰泛紅表示開心。

在嘴角畫線,強調噘嘴和臉頰鼓起。

手臂和脖子往斜上方抬起時,衣服皺褶的動作也要畫出來。

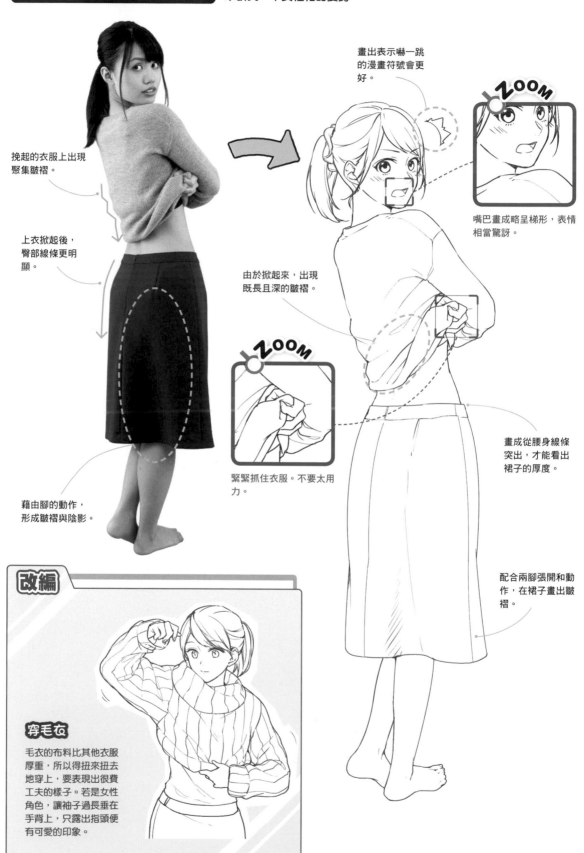

換衣服

衣服脫到一半時不小心被看見的場面，是在漫畫表現中常見的情境。來研究一下女性化的姿勢。

挽起的衣服上出現聚集皺褶。

上衣掀起後，臀部線條更明顯。

藉由腳的動作，形成皺褶與陰影。

畫出表示嚇一跳的漫畫符號會更好。

ZOOM

嘴巴畫成略呈梯形，表情相當驚訝。

由於掀起來，出現既長且深的皺褶。

ZOOM

緊緊抓住衣服。不要太用力。

畫成從腰身線條突出，才能看出裙子的厚度。

配合兩腳張開和動作，在裙子畫出皺褶。

改編

穿毛衣

毛衣的布料比其他衣服厚重，所以得扭來扭去地穿上，要表現出很費工夫的樣子。若是女性角色，讓袖子過長垂在手背上，只露出指頭便有可愛的印象。

在床上兩腳吧嗒吧嗒

睡覺前非常幸福的時光。在床上沉迷於幻想中。這是膝蓋以下的動作,其他部分沒什麼動作。

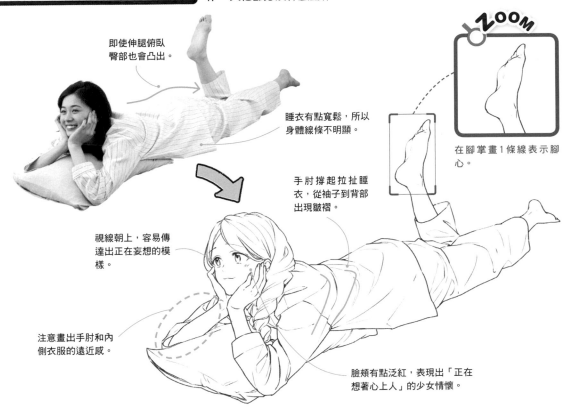

即使伸腿俯臥臀部也會凸出。

睡衣有點寬鬆,所以身體線條不明顯。

ZOOM

在腳掌畫1條線表示腳心。

手肘撐起拉扯睡衣,從袖子到背部出現皺褶。

視線朝上,容易傳達出正在妄想的模樣。

注意畫出手肘和內側衣服的遠近感。

臉頰有點泛紅,表現出「正在想著心上人」的少女情懷。

喜歡的人傳訊息來!

正在無所事事時,喜歡的人傳來手機訊息!這一瞬間嚇得一躍而起。枕頭的抱法和手機的拿法是重點。

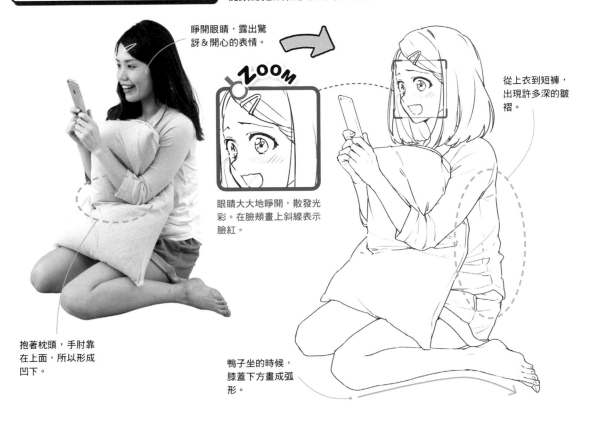

睜開眼睛,露出驚訝&開心的表情。

ZOOM

眼睛大大地睜開,散發光彩。在臉頰上斜線表示臉紅。

從上衣到短褲,出現許多深的皺褶。

抱著枕頭,手肘靠在上面,所以形成凹下。

鴨子坐的時候,膝蓋下方畫成弧形。

187

男高中生・學生制服篇

男用學生制服的立領非常具有特色。確實呈現布料的直感，上衣敞開服裝不整等，依照情境增添變化吧！

嬉鬧

男生和男生嬉鬧的情境。後面的學生戲弄前面的學生，他們的表情差異和配合動作的皺褶畫法都要注意。

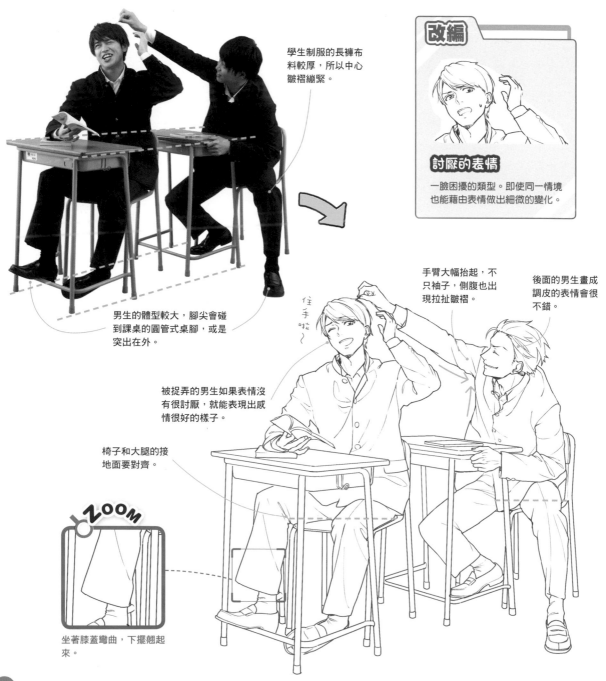

學生制服的長褲布料較厚，所以中心皺褶繃緊。

改編

討厭的表情

一臉困擾的類型。即使同一情境也能藉由表情做出細微的變化。

男生的體型較大，腳尖會碰到課桌的圓管式桌腳，或是突出在外。

手臂大幅抬起，不只袖子，側腹也出現拉扯皺褶。

後面的男生畫成調皮的表情會很不錯。

被捉弄的男生如果表情沒有很討厭，就能表現出感情很好的樣子。

住手啦～

椅子和大腿的接地面要對齊。

ZOOM

坐著膝蓋彎曲，下擺翹起來。

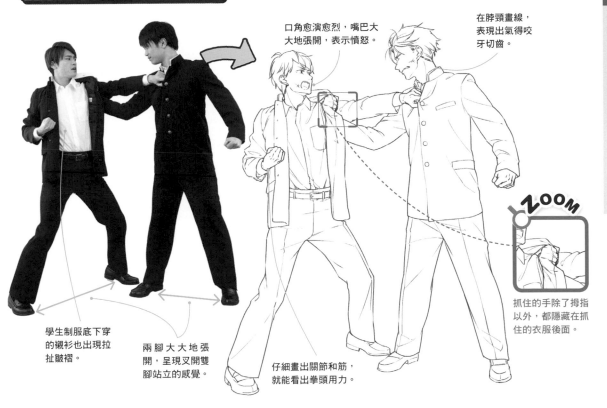

打架

發生扭打！注意被揪住的學生制服是如何呈現。

口角愈演愈烈，嘴巴大大地張開，表示憤怒。

在脖頸畫線，表現出氣得咬牙切齒。

ZOOM

抓住的手除了拇指以外，都隱藏在抓住的衣服後面。

學生制服底下穿的襯衫也出現拉扯皺褶。

兩腳大大地張開，呈現叉開雙腳站立的感覺。

仔細畫出關節和筋，就能看出拳頭用力。

和好

打完架和好如初。這幅插圖的重點在於勾肩搭背時手放的位置。打架後頭髮也有些凌亂。

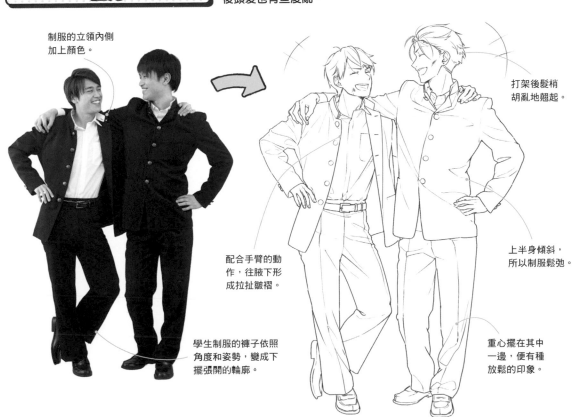

制服的立領內側加上顏色。

打架後髮梢胡亂地翹起。

配合手臂的動作，往腋下形成拉扯皺褶。

上半身傾斜，所以制服鬆弛。

學生制服的褲子依照角度和姿勢，變成下擺張開的輪廓。

重心擺在其中一邊，便有種放鬆的印象。

壁咚

在牆邊追女孩的情境。對著牆壁手撐住，一直盯著對方。像是手插進口袋等，從容的態度正是重點。

姿勢1

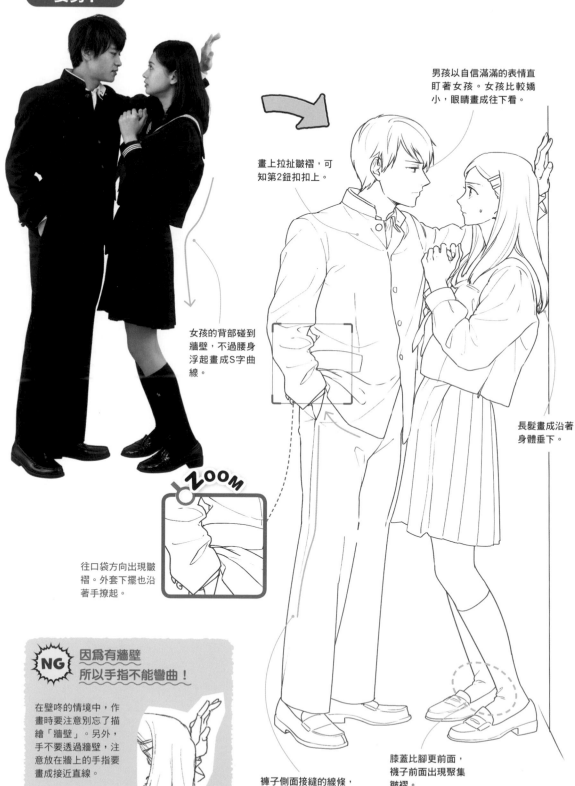

男孩以自信滿滿的表情直盯著女孩。女孩比較嬌小，眼睛畫成往下看。

畫上拉扯皺褶，可知第2鈕扣扣上。

女孩的背部碰到牆壁，不過腰身浮起畫成S字曲線。

長髮畫成沿著身體垂下。

往口袋方向出現皺褶。外套下擺也沿著手撩起。

NG 因為有牆壁所以手指不能彎曲！

在壁咚的情境中，作畫時要注意別忘了描繪「牆壁」。另外，手不要透過牆壁，注意放在牆上的手指要畫成接近直線。

褲子側面接縫的線條，沿著大腿畫成平緩的曲線。

膝蓋比腳更前面，襪子前面出現聚集皺褶。

姿勢2

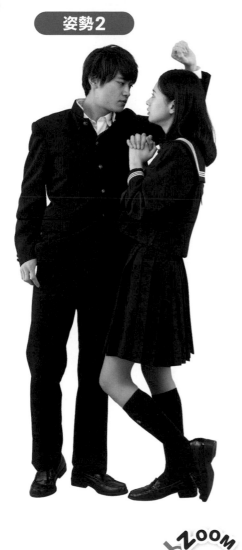

往下看的眼睛的眼皮，
用雙重線來描繪。

雙手在前面抱著，
布聚集起來，出現
寬鬆的鬆弛皺褶。

抬起左臂時，從右
下到左上形成斜斜
的拉扯皺褶。

手臂抬起來，
下擺往斜上方
抬起。

裙褶從腰部畫
出弧形般出現
折痕皺褶。

配合褲子正面的折
痕皺褶畫出下擺的
形狀。

改編

女孩更加
害羞的表情

男孩和女孩距離很近
的壁咚，能活用在告
白等情境。畫成心跳
加速害羞的女孩等，
配合心情加點變化
吧！

一隻腳靠在牆上時，
膝蓋稍微彎曲，背部
也貼著牆壁。

男高中生 · 西裝外套篇

西裝外套的設計，基本上和上班族穿的西裝相同。掌握細領帶和樂福鞋等學生的小配件，和上班族做出區隔吧！

叼著麵包

「糟了！要遲到了！」嘴上叼著麵包，一路奔跑的經典情境。姿勢前傾時的遠近感要巧妙地表現出來。

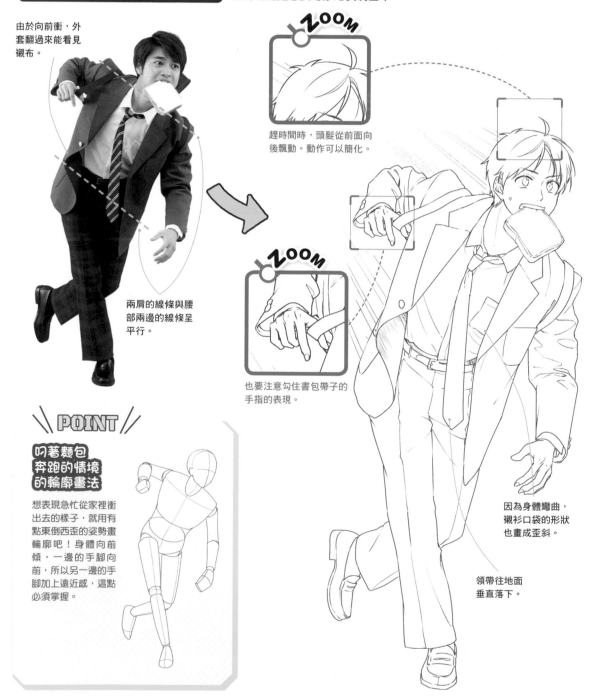

由於向前衝，外套翻過來能看見襯布。

ZOOM

趕時間時，頭髮從前面向後飄動。動作可以簡化。

ZOOM

也要注意勾住書包帶子的手指的表現。

兩肩的線條與腰部兩邊的線條呈平行。

POINT

叼著麵包奔跑的情境的輪廓畫法

想表現急忙從家裡衝出去的樣子，就用有點東倒西歪的姿勢畫輪廓吧！身體向前傾，一邊的手腳向前，所以另一邊的手腳加上遠近感，這點必須掌握。

因為身體彎曲，襯衫口袋的形狀也畫成歪斜。

領帶往地面垂直落下。

呆呆地看著窗外

上課時，心不在焉地看著窗外的男生。體重全部由課桌椅承受，無力地坐著。眼神空洞，視線盯著遠方，表現出無心上課的氣氛。

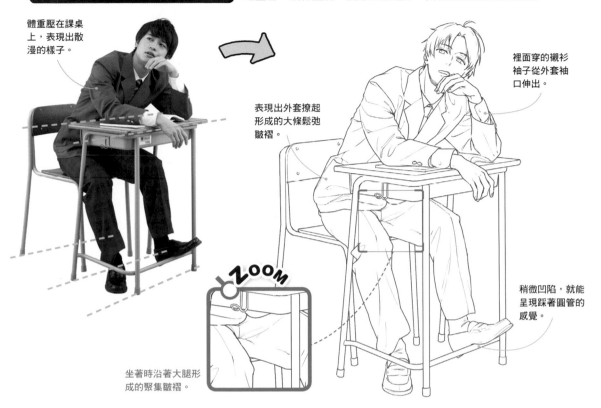

體重壓在課桌上，表現出散漫的樣子。

裡面穿的襯衫袖子從外套袖口伸出。

表現出外套撩起形成的大條鬆弛皺褶。

稍微凹陷，就能呈現踩著圓管的感覺。

ZOOM

坐著時沿著大腿形成的聚集皺褶。

打瞌睡

明明是上課中，卻根本在打瞌睡的男生。學校的課桌很小，男學生的身體會突出也是重點。

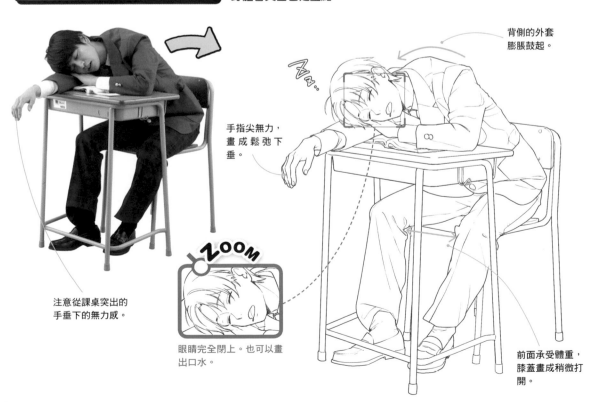

背側的外套膨脹鼓起。

手指尖無力，畫成鬆弛下垂。

ZOOM

注意從課桌突出的手垂下的無力感。

眼睛完全閉上。也可以畫出口水。

前面承受體重，膝蓋畫成稍微打開。

惹女友生氣

惹女友生氣，正在辯解的男學生。畫出男生面對不理不睬的女孩，拚命解釋的樣子吧！要表現出焦急的神色。

角度1

閉上眼睛，就能強調生氣的表情。

衣服沿著手臂上方，袖子往下鬆弛。

彎曲的手臂以手肘為中心出現大條聚集皺褶。

男孩比較高，但是在較遠處，所以畫小一點。

女孩在前面，主要傳達出女孩的心情。

ZOOM
領子周圍的緞帶被外套壓住所以歪斜。

角度2

注意男孩的手和女孩背部之間有空間。

畫出汗水的漫畫符號，即使看不到臉，感覺也很焦急。

因為看不到表情，藉由下巴抬起便知道正在生氣。

左臂並非只是放下，有點抬起更能呈現真實感。

因為手向前伸，下擺的開叉打開。

ZOOM
左手指尖別忘記畫。

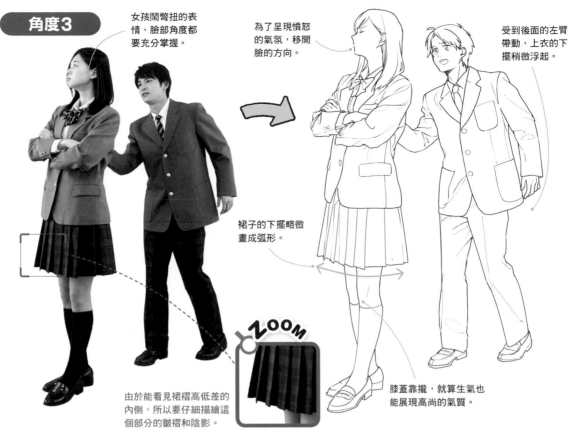

角度3

女孩鬧彆扭的表情、臉部角度都要充分掌握。

為了呈現憤怒的氣氛，移開臉的方向。

受到後面的左臂帶動，上衣的下擺稍微浮起。

裙子的下擺略微畫成弧形。

ZOOM

由於能看見裙褶高低差的內側，所以要仔細描繪這個部分的皺褶和陰影。

膝蓋靠攏，就算生氣也能展現高尚的氣質。

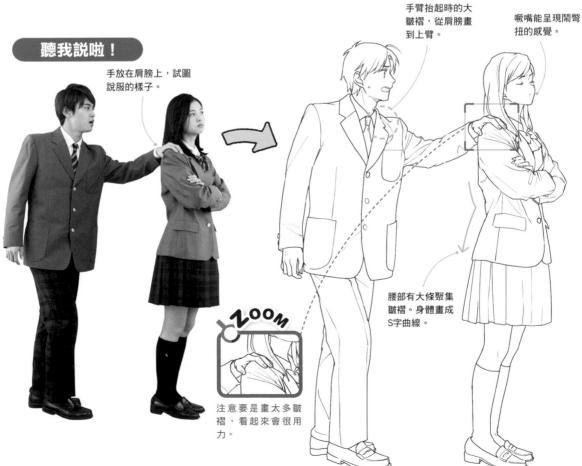

手臂抬起時的大皺褶，從肩膀畫到上臂。

嘟嘴能呈現鬧彆扭的感覺。

聽我說啦！

手放在肩膀上，試圖說服的樣子。

腰部有大條聚集皺褶。身體畫成S字曲線。

ZOOM

注意要是畫太多皺褶，看起來會很用力。

1個人唱卡拉OK

在卡拉OK熱情歌唱。沉浸在自己世界中的模樣要簡化。如果變更服裝，也可以用於校慶舞台等情境。

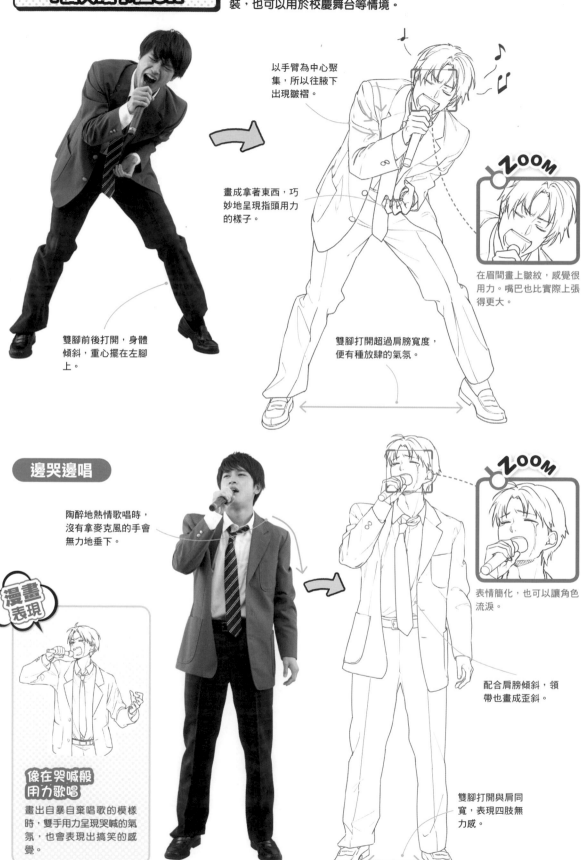

以手臂為中心聚集，所以往腋下出現皺褶。

畫成拿著東西，巧妙地呈現指頭用力的樣子。

雙腳前後打開，身體傾斜，重心擺在左腳上。

雙腳打開超過肩膀寬度，便有種放肆的氣氛。

ZOOM

在眉間畫上皺紋，感覺很用力。嘴巴也比實際上張得更大。

邊哭邊唱

陶醉地熱情歌唱時，沒有拿麥克風的手會無力地垂下。

ZOOM

表情簡化，也可以讓角色流淚。

配合肩膀傾斜，領帶也畫成歪斜。

漫畫表現

像在哭喊般用力歌唱

畫出自暴自棄唱歌的模樣時，雙手用力呈現哭喊的氣氛，也會表現出搞笑的感覺。

雙腳打開與肩同寬，表現四肢無力感。

獨自煩惱

正在煩惱的男學生。雖說同樣是煩惱，但是依照角色個性會出現差異。有的人是反應過度地煩惱，有的人則是猶豫不決地煩惱，

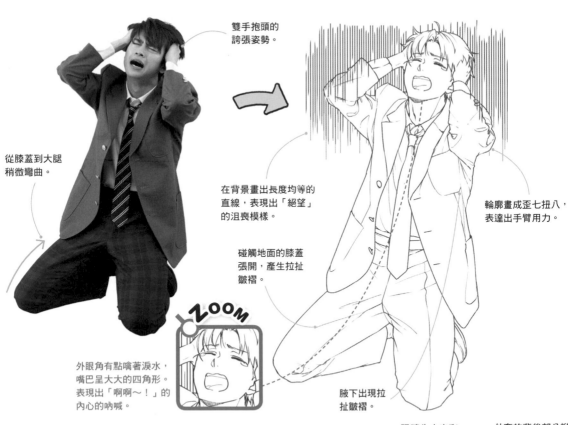

雙手抱頭的誇張姿勢。

從膝蓋到大腿稍微彎曲。

在背景畫出長度均等的直線，表現出「絕望」的沮喪模樣。

碰觸地面的膝蓋張開，產生拉扯皺褶。

輪廓畫成歪七扭八，表達出手臂用力。

外眼角有點噙著淚水，嘴巴呈大大的四角形。表現出「啊啊～！」的內心的吶喊。

腋下出現拉扯皺褶。

沮喪

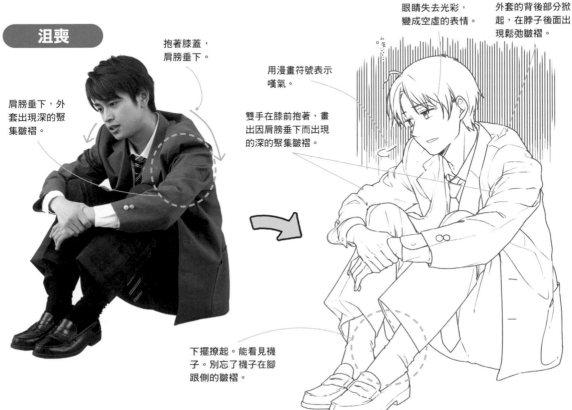

抱著膝蓋，肩膀垂下。

肩膀垂下，外套出現深的聚集皺褶。

用漫畫符號表示嘆氣。

雙手在膝前抱著，畫出因肩膀垂下而出現的深的聚集皺褶。

眼睛失去光彩，變成空虛的表情。

外套的背後部分掀起，在脖子後面出現鬆弛皺褶。

下擺撩起。能看見襪子。別忘了襪子在腳跟側的皺褶。

男性・自家篇

在家裡自由度過的男性。和在外頭仔細打扮的服裝不同，基本上大多是不講究的服裝，所以要巧妙地表現出放鬆度過的情境。

 吃杯麵

吃杯麵的情境。不是在餐桌前，而是盤腿坐著吃麵。作畫時要注意盤腿時雙腿交叉的方式和姿勢。

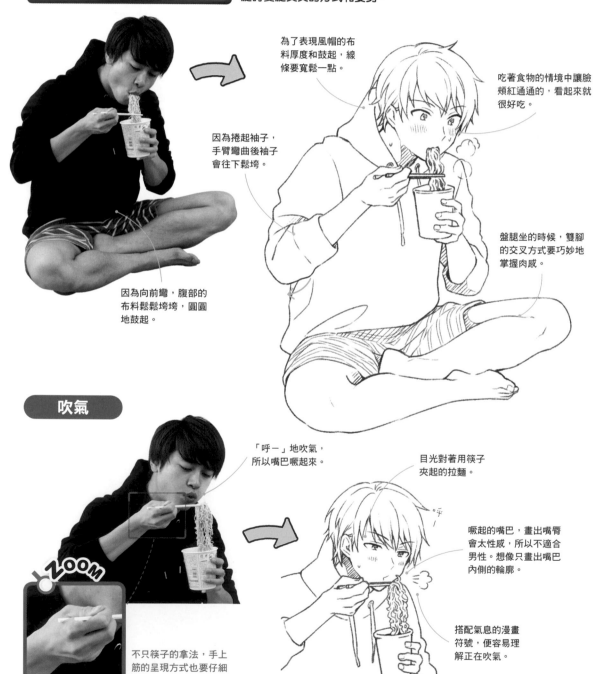

為了表現風帽的布料厚度和鼓起，線條要寬鬆一點。

吃著食物的情境中讓臉頰紅通通的，看起來就很好吃。

因為捲起袖子，手臂彎曲後袖子會往下鬆垮。

盤腿坐的時候，雙腳的交叉方式要巧妙地掌握肉感。

因為向前彎，腹部的布料鬆鬆垮垮，圓圓地鼓起。

吹氣

「呼一」地吹氣，所以嘴巴噘起來。

目光對著用筷子夾起的拉麵。

噘起的嘴巴，畫出嘴脣會太性感，所以不適合男性。想像只畫出嘴巴內側的輪廓。

ZOOM

不只筷子的拿法，手上筋的呈現方式也要仔細觀察。

搭配氣息的漫畫符號，便容易理解正在吹氣。

 關掉鬧鐘

早上起床，慌忙把鬧鐘關掉的情境。訣竅在於表現出有點恍惚的神情和亂翹的頭髮等，睡醒時特有的表情。

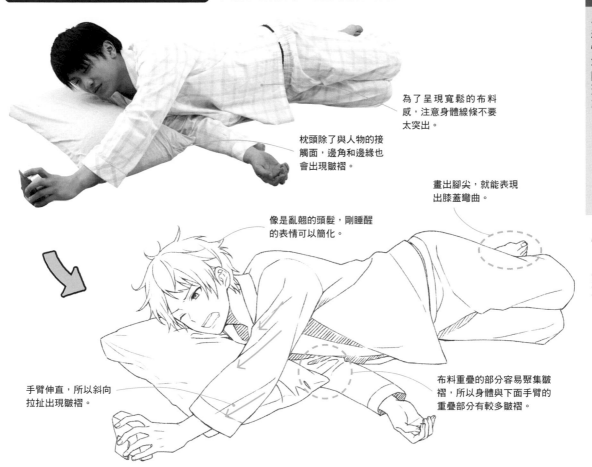

為了呈現寬鬆的布料感，注意身體線條不要太突出。

枕頭除了與人物的接觸面，邊角和邊緣也會出現皺褶。

畫出腳尖，就能表現出膝蓋彎曲。

像是亂翹的頭髮，剛睡醒的表情可以簡化。

手臂伸直，所以斜向拉扯出現皺褶。

布料重疊的部分容易聚集皺褶，所以身體與下面手臂的重疊部分有較多皺褶。

隨便躺臥

閒躺著看電視。躺臥用手支撐頭，或是腿部彎曲穩定身體等，注意這些獨特的姿勢。

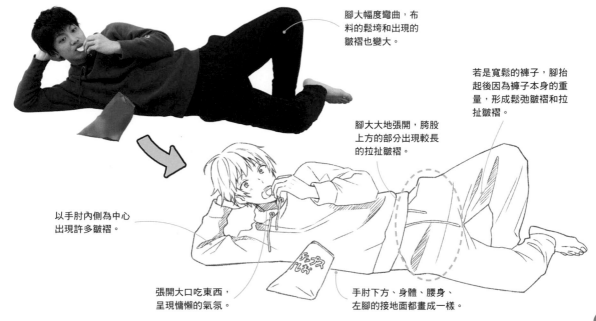

腳大幅度彎曲，布料的鬆垮和出現的皺褶也變大。

若是寬鬆的褲子，腳抬起後因為褲子本身的重量，形成鬆弛皺褶和拉扯皺褶。

腳大大地張開，胯股上方的部分出現較長的拉扯皺褶。

以手肘內側為中心出現許多皺褶。

張開大口吃東西，呈現慵懶的氣氛。

手肘下方、身體、腰身、左腳的接觸地面都畫成一樣。

洗完澡喝啤酒

把罐裝啤酒一口氣喝完，訣竅是畫成有點拚命的表情。藉由纏在肩上的毛巾和睡衣等，表現出剛洗完澡的感覺。

角度1

仔細觀察畫出撐著罐子的手指。

為了清楚地表現出咕嘟咕嘟地喝啤酒，喉結要稍微凸出。

注意沾濕的頭髮，畫成貼住。也可以加上水滴。

臉頰泛紅，呈現洗澡後身體發熱的感覺。

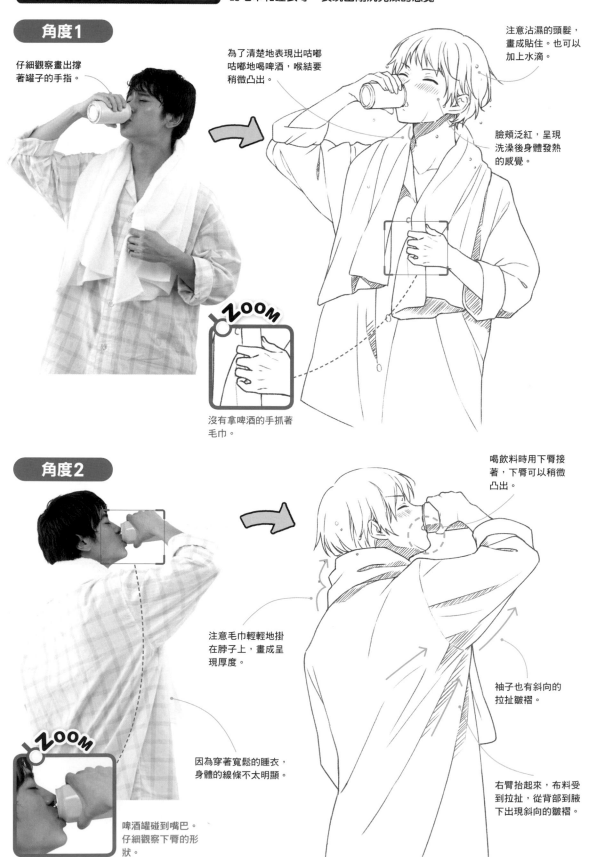

ZOOM

沒有拿啤酒的手抓著毛巾。

角度2

喝飲料時用下脣接著，下脣可以稍微凸出。

注意毛巾輕輕地掛在脖子上，畫成呈現厚度。

因為穿著寬鬆的睡衣，身體的線條不太明顯。

袖子也有斜向的拉扯皺褶。

右臂抬起來，布料受到拉扯，從背部到腋下出現斜向的皺褶。

ZOOM

啤酒罐碰到嘴巴。仔細觀察下脣的形狀。

角度3

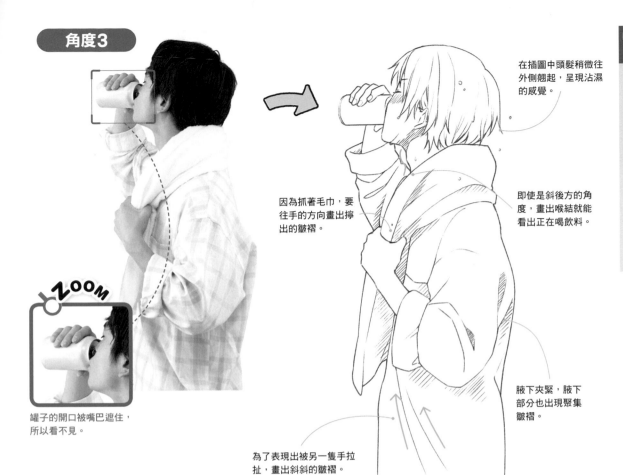

ZOOM

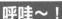

罐子的開口被嘴巴遮住，
所以看不見。

在插圖中頭髮稍微往
外側翹起，呈現沾濕
的感覺。

因為抓著毛巾，要
往手的方向畫出撐
出的皺褶。

即使是斜後方的角
度，畫出喉結就能
看出正在喝飲料。

腋下夾緊，腋下
部分也出現聚集
皺褶。

為了表現出被另一隻手拉
扯，畫出斜斜的皺褶。

呼哇～！

因為「呼哇～」的
力道，臉畫成稍微
向前。

閉上眼睛，嘴巴大
大地張開，就能強
調開心與爽快。

畫出吐氣的漫畫
符號，表現「呼
哇～！」的感覺。

抓住毛巾的手用力，也
是傳達啤酒有多美味的
要素之一。

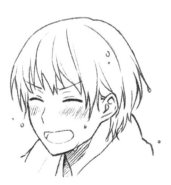

POINT

汗水和水花的畫法
要表現洗完澡「沾在頭髮上的水滴」或
「出汗」時，在髮梢畫上大一點的水
滴，表現有水的感覺，或是畫出從頭髮
滴落的水滴便容易傳達。另外，沾濕的
頭髮會比平常分量減少，可以畫成頭髮
貼住。

公司職員篇

解說在辦公室常見的情境。作畫時要注意配合當下動作的姿勢與表情，還有西裝獨有的皺褶的畫法。

處理文書工作

女性在辦公桌前俐落地工作的身影。由於工作用的辦公桌，使得下半身看不見，因此要藉由上半身巧妙地表現動作。

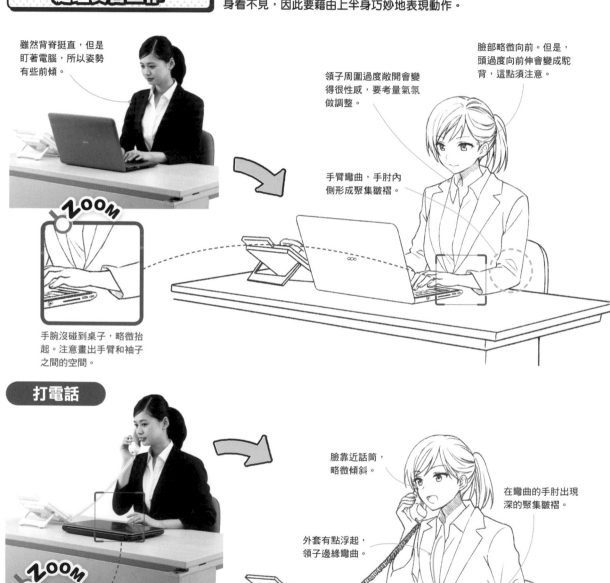

雖然背脊挺直，但是盯著電腦，所以姿勢有些前傾。

領子周圍過度敞開會變得很性感，要考量氣氛做調整。

臉部略微向前。但是，頭過度向前伸會變成駝背，這點須注意。

手臂彎曲，手肘內側形成聚集皺褶。

ZOOM
手腕沒碰到桌子，略微抬起。注意畫出手臂和袖子之間的空間。

打電話

臉靠近話筒，略微傾斜。

在彎曲的手肘出現深的聚集皺褶。

外套有點浮起，領子邊緣彎曲。

ZOOM
確認手肘與辦公桌之間的空間。畫出拿起話筒的感覺。

在公園休息一下

跑業務途中，累得在公園裡休息一下的情境。身體有點無力，臉上也露出疲態。休息的地方畫成原木長椅比較寫實。

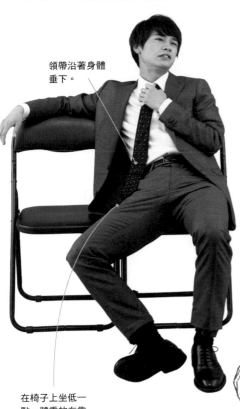

領帶沿著身體垂下。

ZOOM

鬆開領帶的手沒有用力，因此手指之間形成縫隙。

在椅子上坐低一點，體重放在靠背上。

襯衫的皺褶畫多一點，就會感覺很疲累。

西裝的材質有點厚，不太會形成皺褶。

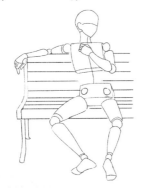

POINT

「在公園休息一下」的輪廓畫法

畫成身體靠在長椅椅背上，腳向前伸。一隻手放在椅背部分，身體自然會歪斜，能表現出無力感。

彎曲張開的右腳，膝頭比左腳更後面。因為有加上一些遠近感，所以作畫時要注意腳的長度。

腳掌的側面貼著地面，所以能看見鞋底。要確實掌握細節。

203

被主管責罵

被主管責罵,默不作聲的新進員工。雖說是責罵,但並非發洩怒氣,只是在警告,所以表情很冷靜。

角度1

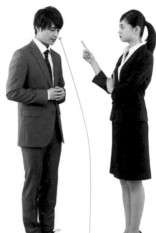

在額頭畫上多條線,表示受到打擊的樣子。

手臂畫在胸部下方,稍微強調胸部的鼓起。

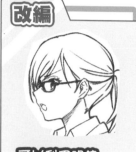

ZOOM

頭髮集中到綁橡皮筋的位置。

低頭眼睛朝下看,神情沮喪,重點在於氣氛。

別忘了從外套袖子伸出的襯衫。

穿著較高的高跟鞋,所以腳脖子出現線條。

改編

可以利用眼鏡添加知性美

眼鏡在表現「聰明、能幹的人」的時候很好用。藉由鏡框的設計還能進一步改變印象。

角度2

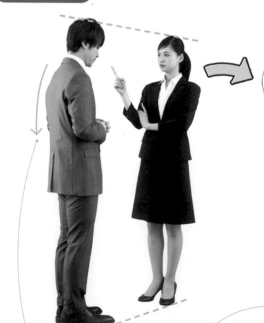

手臂用力壓著身體,所以外套的下擺部分畫成浮起來。

稍微駝背,呈現心情低落的氣氛。

褲子的皺褶往鬆弛的方向,由上畫到斜下比較自然。

小腿的鼓起在較高的位置,看起來便是緊實的腿型。

角度3

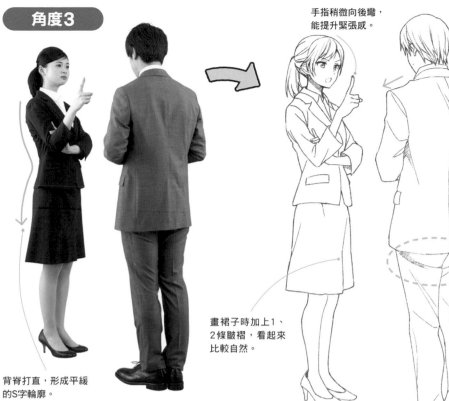

背脊打直，形成平緩的S字輪廓。

手指稍微向後彎，能提升緊張感。

畫成略微溜肩，藉由背部呈現沉默不語的印象。

畫裙子時加上1、2條皺褶，看起來比較自然。

臀部的皺褶往胯股劃過比較自然。

膝蓋後面是皺褶容易聚集的部分，可以多畫一點。

角度4

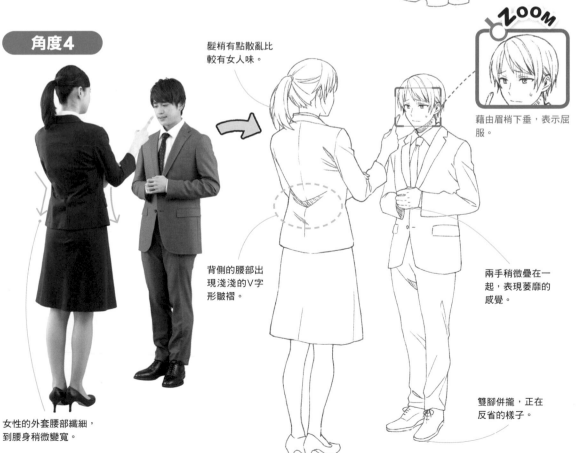

女性的外套腰部纖細，到腰身稍微變寬。

髮梢有點散亂比較有女人味。

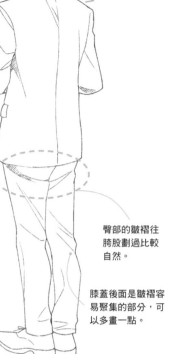

藉由眉梢下垂，表示屈服。

背側的腰部出現淺淺的V字形皺褶。

兩手稍微疊在一起，表現萎靡的感覺。

雙腳併攏，正在反省的樣子。

和同事喝一杯

和交情好的同事下班後去喝一杯。一起坐在店面狹小的居酒屋裡常見的小椅子上。注意拿著大啤酒杯的手和手臂的動作。

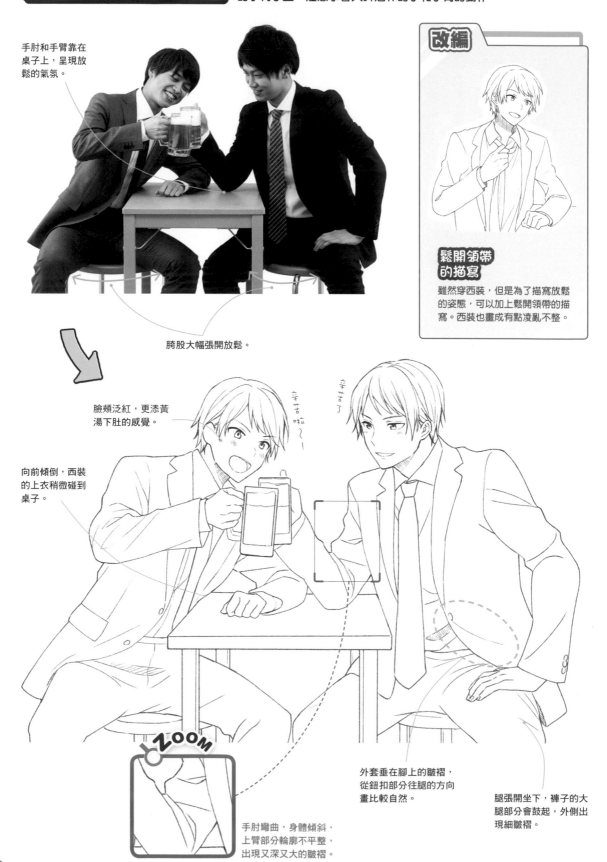

手肘和手臂靠在桌子上，呈現放鬆的氣氛。

跨股大幅張開放鬆。

改編

鬆開領帶的描寫

雖然穿西裝，但是為了描寫放鬆的姿態，可以加上鬆開領帶的描寫。西裝也畫成有點凌亂不整。

臉頰泛紅，更添黃湯下肚的感覺。

向前傾倒，西裝的上衣稍微碰到桌子。

ZOOM

外套垂在腳上的皺褶，從鈕扣部分往腿的方向畫比較自然。

腿張開坐下，褲子的大腿部分會鼓起，外側出現細皺褶。

手肘彎曲，身體傾斜，上臂部分輪廓不平整，出現又深又大的皺褶。

猛灌啤酒

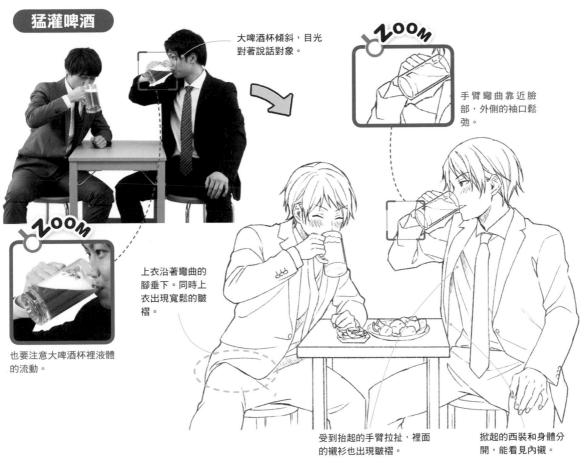

大啤酒杯傾斜，目光對著說話對象。

手臂彎曲靠近臉部，外側的袖口鬆弛。

也要注意大啤酒杯裡液體的流動。

上衣沿著彎曲的腳垂下。同時上衣出現寬鬆的皺褶。

受到抬起的手臂拉扯，裡面的襯衫也出現皺褶。

掀起的西裝和身體分開，能看見內襯。

ZOOM

ZOOM

酒後多言

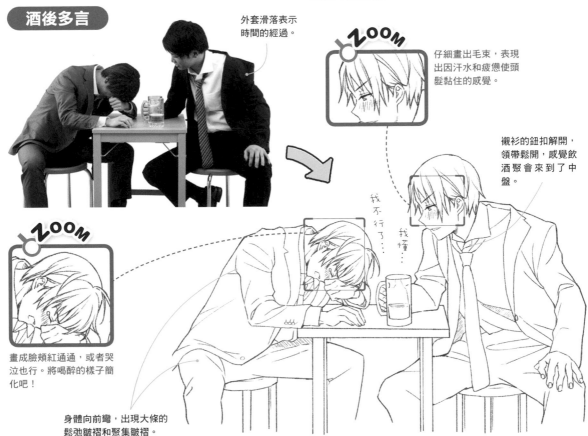

外套滑落表示時間的經過。

仔細畫出毛束，表現出因汗水和疲憊使頭髮黏住的感覺。

襯衫的鈕扣解開，領帶鬆開，感覺飲酒聚會來到了中盤。

我不行了…

我懂…

畫成臉頰紅通通，或者哭泣也行。將喝醉的樣子簡化吧！

身體向前彎，出現大條的鬆弛皺褶和聚集皺褶。

ZOOM

ZOOM

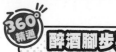

360° 精選 醉酒腳步晃蕩地走回家

完全喝醉的同事，由另一人扶著照顧他。一起來瞧瞧2人的動作和體重加在別人身上時的走路方式。

角度1

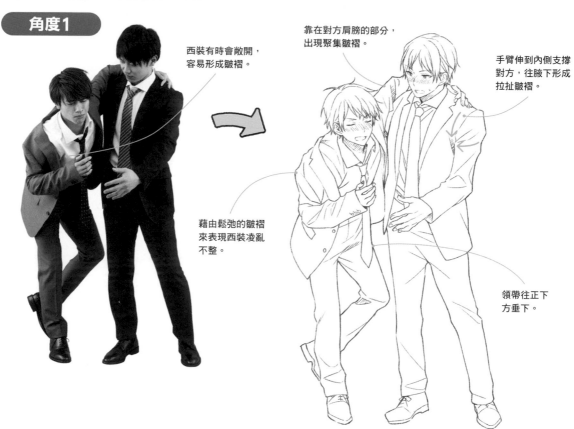

西裝有時會敞開，容易形成皺褶。

靠在對方肩膀的部分，出現聚集皺褶。

手臂伸到內側支撐對方，往腋下形成拉扯皺褶。

藉由鬆弛的皺褶來表現西裝凌亂不整。

領帶往正下方垂下。

角度2

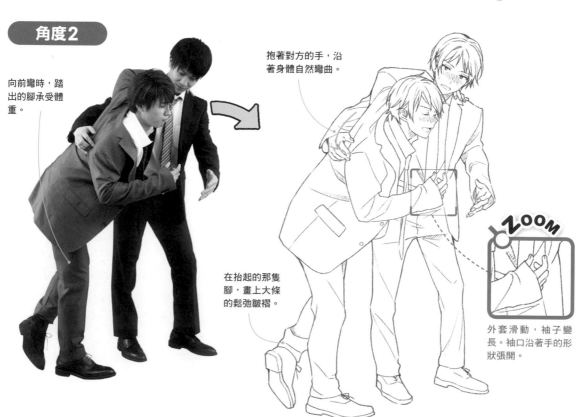

向前彎時，踏出的腳承受體重。

抱著對方的手，沿著身體自然彎曲。

在抬起的那隻腳，畫上大條的鬆弛皺褶。

ZOOM

外套滑動，袖子變長。袖口沿著手的形狀張開。

角度3

照顧的一方，
把對方拉起來
的感覺。

手肘以下的手臂看
不見，注意畫出繞
到背後去的樣子。

墊肩畫成浮起，呈現
凌亂不整的感覺。

手繞到對方身上，
上半身因而受到拉
扯出現皺褶。

外套凌亂不整往右
邊下滑，在這個方
向畫出大條皺褶。

照顧的一方從下方伸
出手臂攙扶另一方。

ZOOM

彎曲的那隻腳能看
見鞋底。凹下的部
分有陰影。

在彎曲的這隻腳膝蓋後
面，畫出深的聚集皺褶。

角度4

目光看著攙扶的對
象。畫出汗水表現
擔心的樣子。

伸出手臂，腋下
形成皺褶。

下垂的領帶，
垂直落下。

漫畫
表現

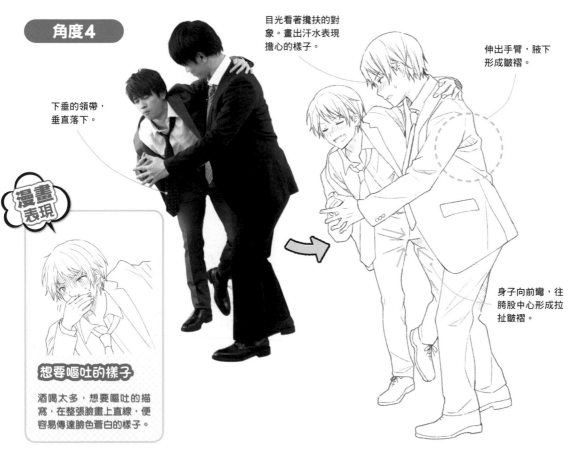

身子向前彎，往
胯股中心形成拉
扯皺褶。

想要嘔吐的樣子

酒喝太多，想要嘔吐的描
寫，在整張臉畫上直線，便
容易傳達臉色蒼白的樣子。

和戀人約會篇

來描繪約會時男女的模樣。如果是情侶，2名人物比平時靠得更近行動是重點所在。要巧妙地表現出身體重疊。

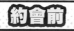

約會前的女性。在鏡子前確認身上洋裝的搭配。另外，也可以試著描繪時間到了男友卻還沒來，因而有點生氣的情境。

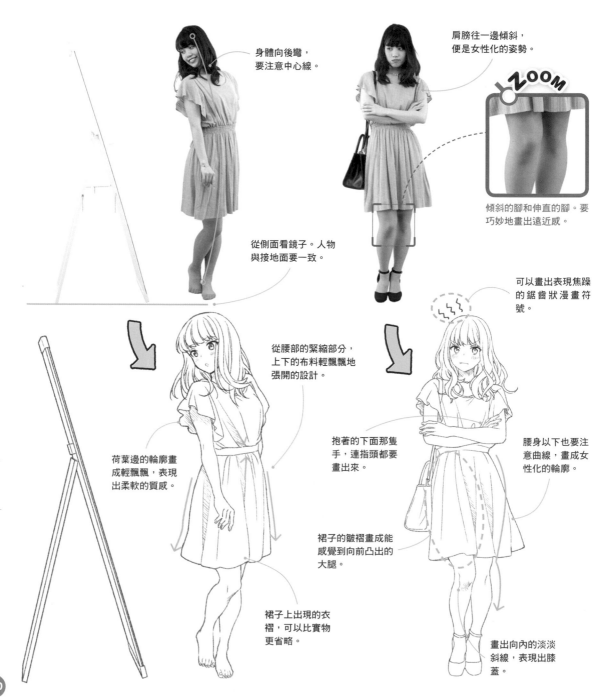

身體向後彎，要注意中心線。

肩膀往一邊傾斜，便是女性化的姿勢。

ZOOM

傾斜的腳和伸直的腳。要巧妙地畫出遠近感。

從側面看鏡子。人物與接地面要一致。

可以畫出表現焦躁的鋸齒狀漫畫符號。

從腰部的緊縮部分，上下的布料輕飄飄地張開的設計。

荷葉邊的輪廓畫成輕飄飄，表現出柔軟的質感。

抱著的下面那隻手，連指頭都要畫出來。

腰身以下也要注意曲線，畫成女性化的輪廓。

裙子的皺褶畫成能感覺到向前凸出的大腿。

裙子上出現的衣褶，可以比實物更省略。

畫出向內的淡淡斜線，表現出膝蓋。

牽著手走路

感情很好牽著手走路的情侶。不只手,手臂和肩膀也緊貼,注意身體一口氣靠近。

女孩的視線朝著自己手指的方向。

不只牽著手,身體也緊貼。

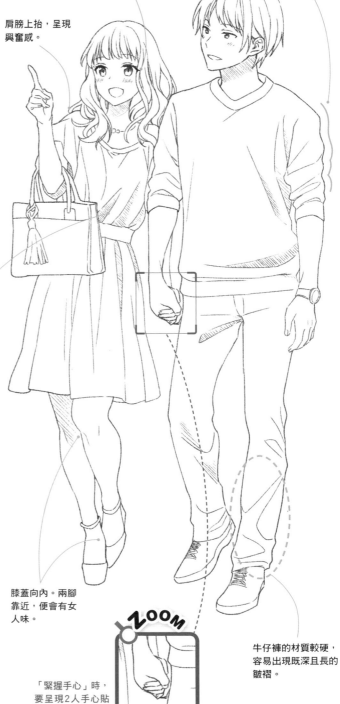

眼睛大大地睜開,散發光彩,表情便會栩栩如生。

捲起袖子,布料就會大片聚集,因此出現深的皺褶,輪廓也會不平整。

肩膀上抬,呈現興奮感。

材質很薄,沿著胸部出現皺褶。

膝蓋向內。兩腳靠近,便會有女人味。

牛仔褲的材質較硬,容易出現既深且長的皺褶。

ZOOM

「緊握手心」時,要呈現2人手心貼著的感覺。

改編

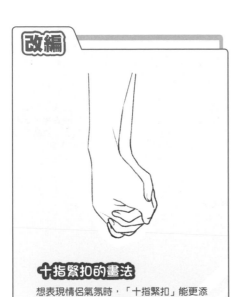

十指緊扣的畫法

想表現情侶氣氛時,「十指緊扣」能更添親密度。男女的手指交錯,要分別畫出,避免混淆。

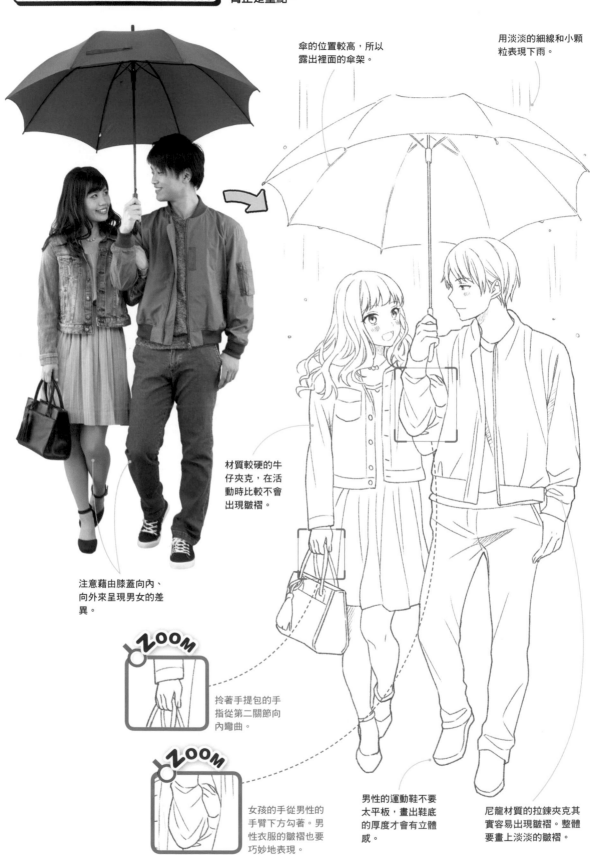

一起撐傘

2人共撐一把傘。以傘爲中心彼此身體靠近，女性的手挽著男性的手臂正是重點。

傘的位置較高，所以露出裡面的傘架。

用淡淡的細線和小顆粒表現下雨。

材質較硬的牛仔夾克，在活動時比較不會出現皺褶。

注意藉由膝蓋向內、向外來呈現男女的差異。

ZOOM

拎著手提包的手指從第二關節向內彎曲。

ZOOM

女孩的手從男性的手臂下方勾著。男性衣服的皺褶也要巧妙地表現。

男性的運動鞋不要太平板，畫出鞋底的厚度才會有立體感。

尼龍材質的拉鍊夾克其實容易出現皺褶。整體要畫上淡淡的皺褶。

浴衣約會

穿上浴衣去看祭典或煙火大會！男女的和服都是左襟在上。而即使同樣是浴衣，男性與女性腰帶的粗細和綁的位置都不一樣。

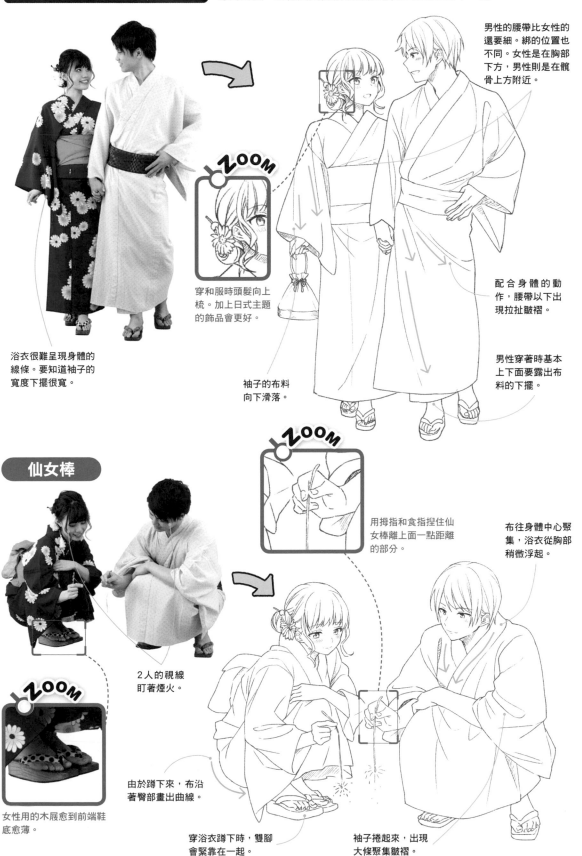

男性的腰帶比女性的還要細。綁的位置也不同。女性是在胸部下方，男性則是在髖骨上方附近。

ZOOM

穿和服時頭髮向上梳。加上日式主題的飾品會更好。

浴衣很難呈現身體的線條。要知道袖子的寬度下擺很寬。

袖子的布料向下滑落。

配合身體的動作，腰帶以下出現拉扯皺褶。

男性穿著時基本上下面要露出布料的下擺。

仙女棒

ZOOM

用拇指和食指捏住仙女棒離上面一點距離的部分。

布往身體中心聚集，浴衣從胸部稍微浮起。

2人的視線盯著煙火。

ZOOM

女性用的木屐愈到前端鞋底愈薄。

由於蹲下來，布沿著臀部畫出曲線。

穿浴衣蹲下時，雙腳會緊靠在一起。

袖子捲起來，出現大條聚集皺褶。

213

其他情境篇

嘗試描繪樂團、偶像或足球等華麗的情境吧！使用的小東西大多出現在特殊場合，看著資料仔細描繪，就能寫實地呈現。

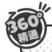

樂團團員

不只吉他的畫法，左手按弦的方式和匹克的拿法也要注意。主唱把麥克風架立起來會比較專業。

角度1

樂器的構造很難畫，要仔細觀察照片。藉由吉他背帶的長度，手臂彎曲的角度和彈奏姿勢會不一樣。

ZOOM

麥克風在快要碰到嘴唇的位置。可別看起來像是叼著。

ZOOM

用拇指指腹和食指的第一關節附近夾住匹克。

閉上眼睛表現出賣力演唱的感覺。

髮梢亂翹，呈現躍動感。

細長的褲子從胯股～大腿容易出現放射狀的拉扯皺褶。

背帶掛在肩上形成皺褶。

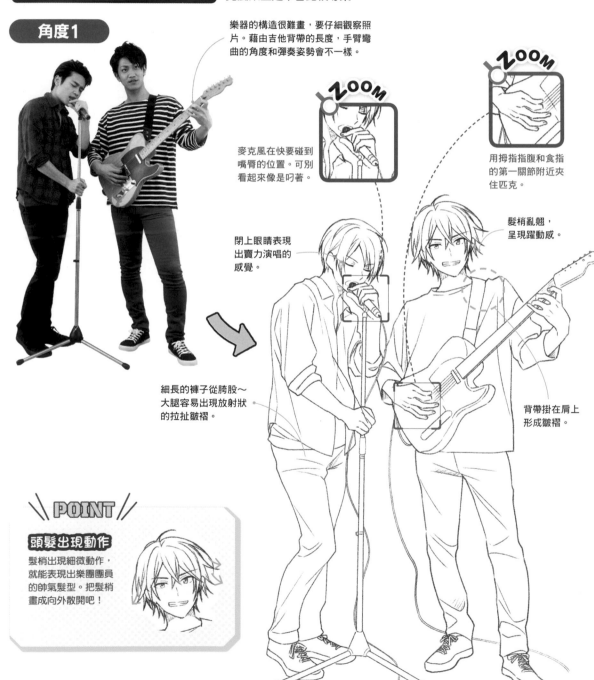

POINT

頭髮出現動作

髮梢出現細微動作，就能表現出樂團團員的帥氣髮型。把髮梢畫成向外散開吧！

角度2

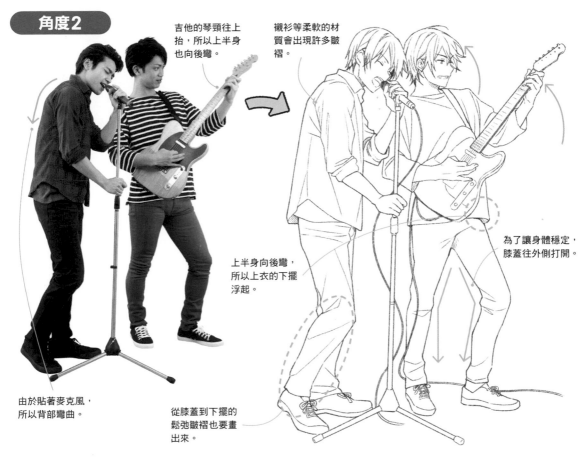

吉他的琴頸往上抬，所以上半身也向後彎。

襯衫等柔軟的材質會出現許多皺褶。

上半身向後彎，所以上衣的下擺浮起。

為了讓身體穩定，膝蓋往外側打開。

由於貼著麥克風，所以背部彎曲。

從膝蓋到下擺的鬆弛皺褶也要畫出來。

角度3

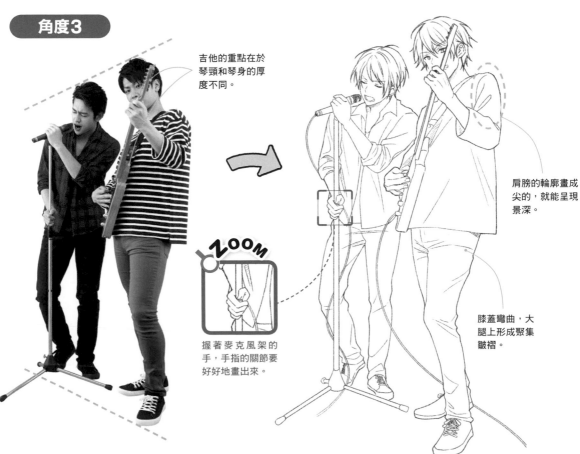

吉他的重點在於琴頸和琴身的厚度不同。

肩膀的輪廓畫成尖的，就能呈現景深。

ZOOM

握著麥克風架的手，手指的關節要好好地畫出來。

膝蓋彎曲，大腿上形成聚集皺褶。

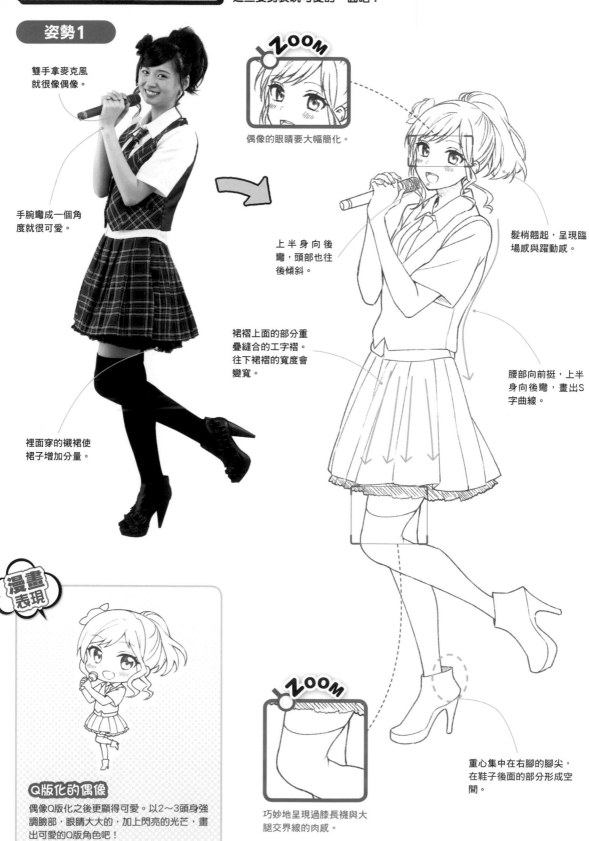

偶像

邊唱邊跳的偶像。拿著麥克風的手腕角度,或腳抬起的角度等,藉由這些姿勢表現可愛的一面吧!

姿勢 1

雙手拿麥克風就很像偶像。

手腕彎成一個角度就很可愛。

裡面穿的襯裙使裙子增加分量。

ZOOM

偶像的眼睛要大幅簡化。

上半身向後彎,頭部也往後傾斜。

裙褶上面的部分重疊縫合的工字褶。往下裙褶的寬度會變寬。

髮梢翹起,呈現臨場感與躍動感。

腰部向前挺,上半身向後彎,畫出S字曲線。

漫畫表現

Q版化的偶像
偶像Q版化之後更顯得可愛。以2~3頭身強調臉部,眼睛大大的,加上閃亮的光芒,畫出可愛的Q版角色吧!

ZOOM

巧妙地呈現過膝長襪與大腿交界線的肉感。

重心集中在右腳的腳尖,在鞋子後面的部分形成空間。

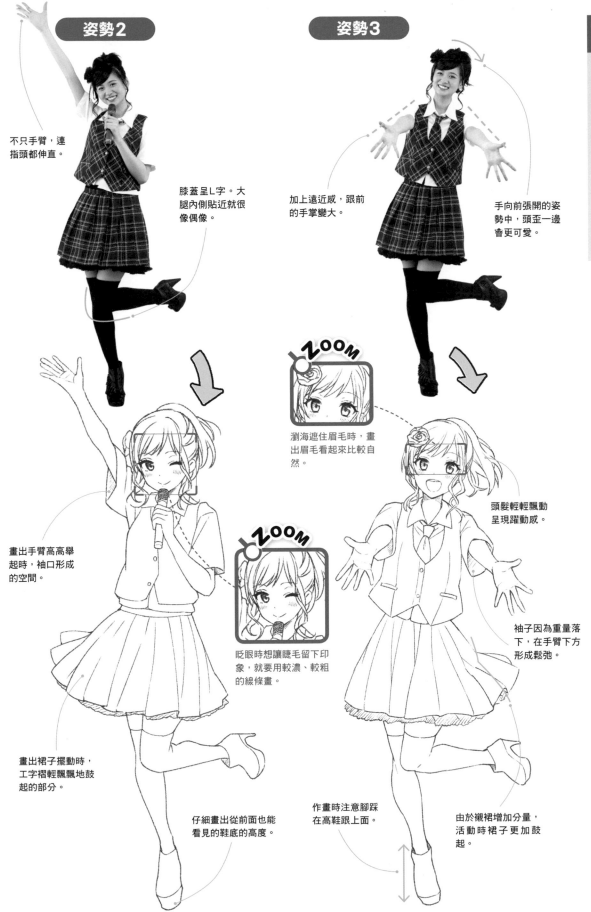

姿勢2

不只手臂，連指頭都伸直。

膝蓋呈L字。大腿內側貼近就很像偶像。

姿勢3

加上遠近感，跟前的手掌變大。

手向前張開的姿勢中，頭歪一邊會更可愛。

ZOOM

瀏海遮住眉毛時，畫出眉毛看起來比較自然。

畫出手臂高高舉起時，袖口形成的空間。

ZOOM

眨眼時想讓睫毛留下印象，就要用較濃、較粗的線條畫。

頭髮輕輕飄動呈現躍動感。

袖子因為重量落下，在手臂下方形成鬆弛。

畫出裙子擺動時，工字褶輕輕飄飄地鼓起的部分。

仔細畫出從前面也能看見的鞋底的高度。

作畫時注意腳踩在高鞋跟上面。

由於襯裙增加分量，活動時裙子更加鼓起。

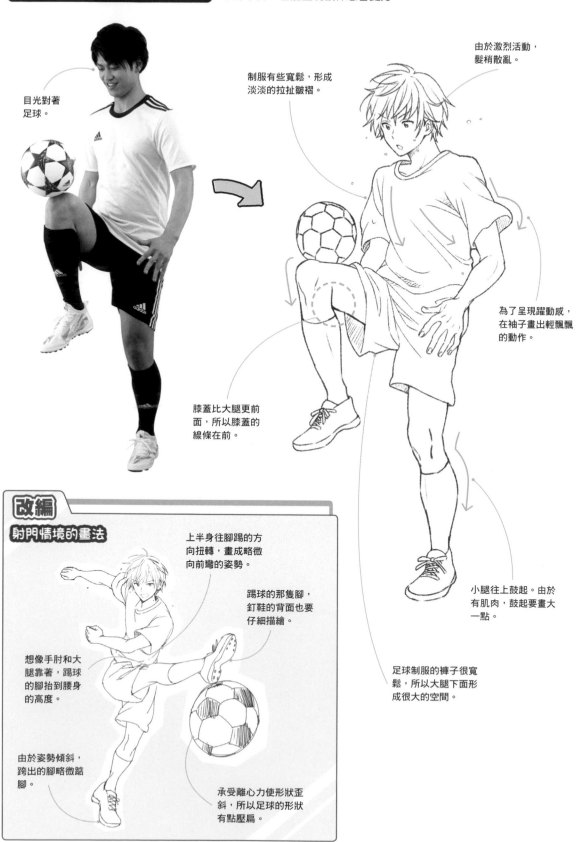

足球

射門情境和挑球的情景。足球是不用手的比賽，但是得藉由手臂彎曲取得平衡。若能呈現韻律感會更好。

目光對著足球。

由於激烈活動，髮梢散亂。

制服有些寬鬆，形成淡淡的拉扯皺褶。

為了呈現躍動感，在袖子畫出輕飄飄的動作。

膝蓋比大腿更前面，所以膝蓋的線條在前。

小腿往上鼓起。由於有肌肉，鼓起要畫大一點。

足球制服的褲子很寬鬆，所以大腿下面形成很大的空間。

改編
射門情境的畫法

上半身往腳踢的方向扭轉，畫成略微向前彎的姿勢。

踢球的那隻腳，釘鞋的背面也要仔細描繪。

想像手肘和大腿靠著，踢球的腳抬到腰身的高度。

由於姿勢傾斜，跨出的腳略微踮腳。

承受離心力使形狀歪斜，所以足球的形狀有點壓扁。

補充水分

比賽中補充水分的情境。從寶特瓶的細開口大口喝水，臉朝上，寶特瓶大幅傾斜正是特色。

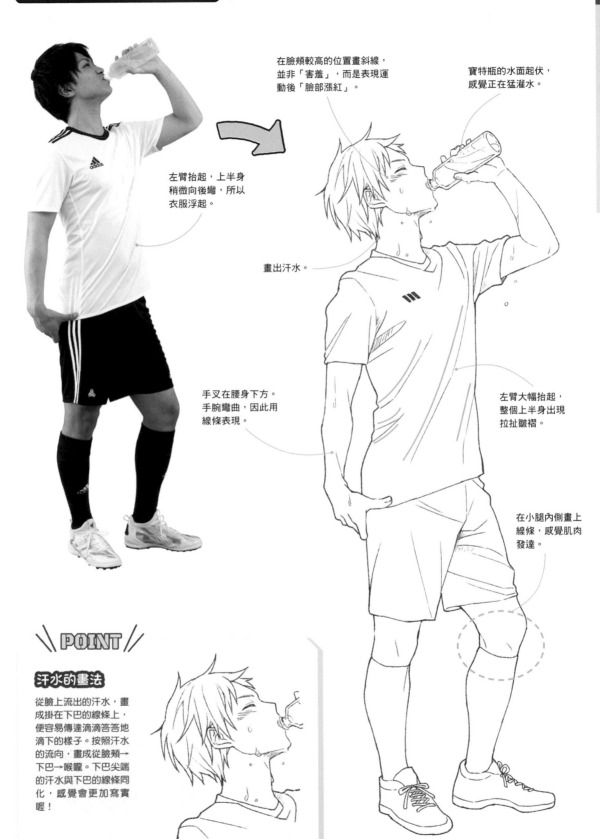

在臉頰較高的位置畫斜線，並非「害羞」，而是表現運動後「臉部漲紅」。

寶特瓶的水面起伏，感覺正在猛灌水。

左臂抬起，上半身稍微向後彎，所以衣服浮起。

畫出汗水。

手叉在腰身下方。手腕彎曲，因此用線條表現。

左臂大幅抬起，整個上半身出現拉扯皺褶。

在小腿內側畫上線條，感覺肌肉發達。

POINT

汗水的畫法

從臉上流出的汗水，畫成掛在下巴的線條上，便容易傳達滴滴答答地滴下的樣子。按照汗水的流向，畫成從臉頰→下巴→喉嚨。下巴尖端的汗水與下巴的線條同化，感覺會更加寫實喔！

推薦的用具

如草圖或描線等，將從基本的用具之中介紹推薦的種類。由於廠商與種類五花八門，大家不妨多多嘗試。

草圖～畫稿

漫畫是在專用的原稿用紙或繪圖紙上，用鉛筆或自動鉛筆畫草圖，然後慢慢地完成。挑選用具的基準以用起來順手最重要！

鉛筆、自動鉛筆

推薦鉛筆用4B～6B，自動鉛筆則用2B～4B。在草稿階段用柔軟的粗筆芯，在角色的姿勢或畫面配置等就能畫出有力道的線條。

橡皮擦

容易擦掉鉛筆線，橡皮擦屑容易集中的比較好。從知名廠商挑選用起來順手的橡皮擦吧！橡皮擦屑很細，不易集中的劣質品，很容易刮傷原稿用紙的紋路。

砂橡皮擦

原本是用來擦掉墨水線，但也可以用來削掉色調。如雲朵或暈色等，比起用美工刀削，更能呈現柔和的色調層次為其特色。

尺

直線尺和三角尺最好挑選透明，中間有方格線的種類。直線尺最好有2把。一把是30～60公分，另一把較小約15公分。三角尺在畫漫畫框線或建築物等水平垂直的線條時很好用。

模板

像杯子、盤子或車輪等，徒手畫圖形很難畫時，如果有正圓形和橢圓形的模板就很好用。有的只有圓形，或是只有橢圓形，尺寸的變化也種類繁多。

漫畫原稿用紙

即使使用橡皮擦也不易使紙張起毛，而且附有完成線的引導，因此很好用。除了雜誌投稿用的B4紙，也有同人誌用的B5或A4紙。

繪圖紙

比較厚，紙的紋路也比較細密。不怕橡皮擦造成的紙張起毛，墨水也幾乎不會滲入，可以畫出銳利的線條。因此，吸水性也比較差，不適合水彩等滲色的表現。

描線～著色

線條或整面用墨水，彩色作品則是用顏料或彩色墨水著色。依照用具會使作品的完成有所差異，因此請多多嘗試。

沾水筆

筆尖插在筆軸，沾上墨水作畫。其中G筆很有名。照片中的圓筆尖端很細，所以在細膩作畫時使用。尤其頭髮或眼睛的睫毛等，描繪纖細的毛髮時很好用。日光的圓筆筆頭特別硬，可以畫出很細的線條。

細字筆
（0.05～1mm）

不能更換墨水的拋棄式，不過筆尖種類很多，非常方便。作畫、尤其建築物的背景或槍械等經常使用尺畫直線的圖畫中，用起來非常順手。COPIC MULTI LINER這種細字筆，從彩色馬克筆上面描繪也不會滲色。

墨汁、墨水

沾在G筆或圓筆上面使用。開明漫畫墨汁的延展性和光澤都很棒，除了耐水性，馬克筆等耐酒精性也相當優異，因此受到喜愛。證券用墨水用橡皮擦擦過會有點變淡，反之線條的黑色會減弱，因此即使加上淡的顏色也不會格外顯眼。

彩色顏料

水彩顏料、壓克力等耐水性顏料、彩色墨水、酷筆客等，種類非常豐富，可依照用途挑選。附帶一提，Dr.Ph.Martin's的白筆可以在用沾水筆畫出的黑色上面畫白線，它的白色很濃，所以非常推薦。

水彩紙
（細紋、粗紋）

著色時與其用繪圖紙，更推薦使用水彩紙。因為吸水性佳，紙張的紋路較粗，所以鉛筆很好畫，依照紙的紋路粗細，會呈現不光滑的擦痕。如果使用其他筆，紙的纖維會容易勾到，依照水彩紙的種類，有些會不適合。

粗紋

毛筆

塗顏料、畫線、K100、白色等，能使用在各式各樣的場面中。水彩用的軟毛筆是萬能筆，非常好用。

【丸筆】
必備的粗筆，筆端也很細，所以從大範圍到小範圍，端看如何使用，1支筆就能應付各種場面，具備著強大的通用性。

【平頭筆】
像刷子般適合流暢地塗在大範圍。使用在天空等顏色的層次，比起丸筆更能漂亮均勻地塗色。

【面相筆】
非常細的筆。像角色的輪廓線或頭髮等，適合描繪纖細的部分。

插畫家介紹

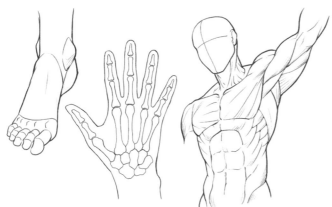

藤井英俊

以奇幻類、怪獸類的插圖製作為主，在TRPG或卡牌遊戲、小說插畫或漫畫等廣泛的領域展開活動。

pixiv id：162094

二尋鴇彥

以兒童取向的書籍或手機遊戲為主，從事漫畫或插圖的工作。

HP：https://futahiro22.wixsite.com/mysite

まろ

以遊戲插圖或小說插畫為主，身為自由插畫家展開活動。

HP：http://nikeneko.catfood.jp/
pixiv id：1418182

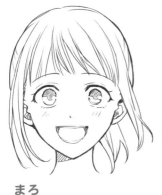

季月エル

以pixiv為主，解說自由描摹與可供商業使用的姿勢集、畫法的訣竅、身體的構造等。在同好會名稱L-size也販售《解說＆姿勢集》等。

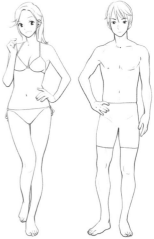

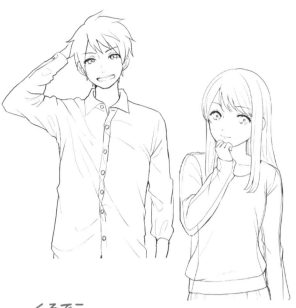

くろでこ

自由插畫家。三重縣出身。在小說插畫、角色設計等各種領域展
開活動。
pixiv id：1426321

保志あかり

現居東京都。參與製作社群遊戲、網頁遊戲
角色設計或卡牌插圖等。
Tumblr：http://akari-h.tumblr.com/
pixiv id：1125393

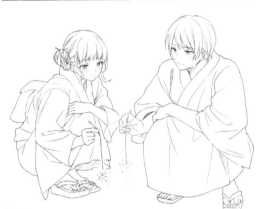

灯子

身為插畫家展開活動。從事社群遊戲插圖繪製等各種工作。
HP：http://akarinngotya.jimdo.com/
pixiv id：4543768

佐悠

擔任過漫畫家助手，目前身為自由插畫家展開活動。主要作品有
手機射擊遊戲《赤與青》角色設計、主視覺圖等。
Twitter:@sayuusuyasuya

監修

藤井英俊（Eishun Fujii）

1974年生。靠自學學習繪畫，在遊戲雜誌或模型雜誌投稿插圖。之後，在大阪的美術專門學校學習1年，從投稿的雜誌收到邀約，出道成為插畫家。以奇幻類、怪獸類的插圖製作為主展開活動。

TITLE

360°無死角解析 漫畫角色設計入門

STAFF

出版	三悅文化圖書事業有限公司
監修	藤井英俊
譯者	蘇聖翔
總編輯	郭湘齡
文字編輯	徐承義　蕭妤秦
美術編輯	謝彥如　許菩真
排版	二次方數位設計
製版	明宏彩色照相製版股份有限公司
印刷	龍岡數位文化股份有限公司
法律顧問	立勤國際法律事務所　黃沛聲律師
戶名	瑞昇文化事業股份有限公司
劃撥帳號	19598343
地址	新北市中和區景平路464巷2弄1-4號
電話	(02)2945-3191
傳真	(02)2945-3190
網址	www.rising-books.com.tw
Mail	deepblue@rising-books.com.tw
本版日期	2020年12月
定價	480元

國家圖書館出版品預行編目資料

360°無死角解析：漫畫角色設計入門 /
藤井英俊監修；蘇聖翔譯. -- 初版. -- 新
北市：三悅文化圖書, 2019.10
224面 ; 18.2x25.7公分
ISBN 978-986-97905-3-6(平裝)

1.漫畫 2.人物畫 3.繪畫技法

947.41 108015855

ORIGINAL JAPANESE EDITION STAFF

插畫	藤井英俊、二尋鴇彥、まろ、季月エル、くろでこ、保志あかり、灯子、佐悠
模特兒	荒町紗耶香　湯本健一(オスカープロモーション)、田中実奈（シンフォニア）、中嶋亮介（W Entertainment）
攝影	三輪友紀
髮型師	鎌田真理子
設計	村口敬太　竹中もも子　北川陽子　鄭在仁（スタジオダンク）
協力編輯	太田菜津美（スタジオポルト）、五ノ井一平、上村絵美